書藝와 中國書壇

書藝와
中國書壇

곽노봉

學古房

上篇 書藝

下篇 中國書壇

上篇
書藝

제1장
서예의 본체론

제1절 개술

서예란 무엇인가에 대한 답은 누구나 금방 간단하게 말할 수 있을 것 같다. 그러나 조금만 더 깊게 생각한다면, 분명하게 말하기가 쉽지 않음을 느낄 수 있다. 왜냐하면, 서예의 특징은 수천 년 역사의 발전 과정이 있기 때문이다. 이것은 중국 역사의 정치·경제·문화의 발전 상황과 맞물려 있으며, 또한 전체 문화예술 체계에서 나름대로 공성(共性)과 개성(個性)을 갖추고 있다. 그러므로 서예 본체론에 대한 연구는 서예사·서예이론과 비평 및 이와 관련된 문화·예술학 등 전체 학술을 범위로 삼고 있다. 이는 간단한 것 같으면서도 실제로는 오히려 방대하고 애매모호한 문제이다.

서예는 고대에 '서도(書道)'·'서학(書學)'·'서법(書法)'·'서사(書事)'·'서세(書勢)' 등으로 불렸고, 또한 이를 간단히 '서(書)'라 말하기도 하였다. 그러나 어떠한 명칭이든 간에 그 중심엔 항상 '서'라는 글자가 있었

다. 서예는 원래 글씨를 쓰고 일을 기록하는 기예를 가리켰다. 『설문해자』
와 『석명』에 나타난 '서'의 의미를 살펴보면 다음과 같다.

　　죽백에 나타내는 것을 일러 '서'라 하였다. '서'라는 것은 같게 하는 것
이다.[1]

　　'서'는 서(庶)로 여러 사물을 기록한 것이다. 또한 말을 나타내는 것으로 죽
　　간이나 종이에 나타내어 영원히 소멸하지 않도록 하였다.[2]

　이 시기의 서예는 문자 내용에 의지하여 존재하였다. 이후 서체가 점차
로 많아지고 기법이 날로 정미하여짐에 따라 문자를 서사하는 점과 획,
그리고 전체에 기운과 풍신이 모여지게 되었다. 그러면서 작가의 성격·
감정·취미·소양·기질·사상 등 정신적 요소를 표현할 수 있었다. 이때
부터 서예는 마침내 하나의 독립적 예술 분야가 되었다. 이에 대하여 종
백화는 다음과 같이 말하였다.

　　중국 사람이 쓰는 글자가 예술품이 될 수 있었던 두 가지 주요 요소가 있다.
　　하나는 중국 문자의 시작이 상형에서 비롯됐다는 것이고, 다른 하나는 중국
　　사람이 사용하였던 붓이다.[3]

1) 許愼, 『說文解字·敍』: "著於竹帛謂之書. 書者, 如也."
2) 『釋名·釋書契』: "書, 庶也, 紀庶物也, 亦言著也, 著之簡紙永不滅也."

서예는 문자를 떠날 수 없다. 서예 창작에서 문자는 선의 운행에 대한 조직과 발생 작용을 하며, 감상에 있어서 문자는 또한 선에 대한 인도와 계시 작용을 하고 있다. 문자라는 것은 서예에서 특정적으로 함유하고 있는 의미이다. 문자학에서 문자를 연구하는 것은 일반적으로 형태[形]·소리[音]·의미[義] 세 가지 영역이다. 이 가운데 형태가 바로 서예의 연구 대상이다. 문자는 서예의 커다란 제약임과 동시에 서예가들의 예술적 상상력과 창조력의 광활한 천지를 발휘할 수 있는 근거를 제공해 주고 있다. 상상과 창조적인 면에서 말할 때 서예가들이 운용하는 '점·횡·수·별(點·橫·竪·撇)' 등의 필획은 마치 음악가들이 작곡을 할 때 운용하는 '도·레·미·파' 등의 음과 같다고 하겠다. 그러나 음악가들이 음을 운용하여 선율과 악곡을 조성하는 것은 비교적 자유롭다. 왜냐하면, 음악 창작의 규율 이외에 어떠한 고정된 격식을 준수할 필요가 없기 때문이다. 이에 비하여 서예에서 운용하는 '점·횡·수·별'은 오히려 공인된 문자로 조성되어 있기 때문에 이를 어떻게 조합시켜야 하는지를 상상할 필요가 없다. 그럼에도 불구하고 서예가들은 힘써 자신의 예술적 상상력을 최대한 발휘하였기 때문에 서예 창작은 음악과 마찬가지로 변화가 무궁하게 되었다. 따라서 역대 고대 서론에서는 항상 이 방면의 규정성에 대하여 언급하였으니, 이는 곧 서예 본질론에 대한 추구라고 할 수 있다. 만약

3) 宗白華, 『宗白華全集·中國書法裏的美學思想』: "中國人寫的字, 能够成爲藝術品, 有兩個主要因素. 一是由于中國字的起始是象形的, 二是中國人用的筆." 卷 3 402쪽, 安徽敎育出版社 1994年.

서예가 이러한 본질을 떠난다면 곧 서예라고 말할 수 없다.

모필의 4덕목

| 첨(尖) | 제(齊) | 원(圓) | 건(健) |

전통의 모필은 족제비털·양털·닭털·토끼털 등 여러 종류가 있다. 이러한 모필은 비록 부드럽고 굳셈, 크고 작음, 길고 짧음이 각기 다르지만, 모두가 한 가지 공통된 특징을 지니고 있다. 즉, 탄력이 풍부하면서 형체는 둥글고 끝이 뾰족하다는 점이다. 이에 대하여 옛사람들은 흔히 모필의 4덕목으로 뾰족하고·가지런하고·둥글고·굳센[尖·齊·圓·健] 것을 거론하였다.

모필은 탄력성이 풍부하기 때문에 붓털을 부드럽거나 딱딱하게 할 수 있고, 펼 수 있으며, 잡아당길 수 있다. 이렇게 하여 쓴 필획은 가히 굵고 가늚, 윤택하고 건조함, 강하고 부드러움을 자유롭게 나타낼 수 있다. 뿐만 아니라 모든 붓털의 힘을 가지런하게 한다는 '만호제력'으로 필봉의 끝을 모아 사용함에 법을 얻으면 무궁한 변화를 다하게 된다. 그리고 마음에서 하고자 하는 대로 붓을 자유자재로 운용할 수 있게 되면, 자연히

절묘한 서예작품이 나오게 된다. 서예에서 특별히 필법을 강구하는 원인
도 바로 여기에 있다. 또한 각종 모필은 물의 흡수 정도가 다른 종이와
농담이 서로 다른 먹과 결합하여 미묘하게 각기 다른 예술 효과를 나타낼
수 있다. 모필이 발명된 이후4) 이것으로 글씨를 쓰면서부터 서예는 풍부
한 표현성을 갖추게 되었다. 이는 서양에서 거위털로 만든 펜·연필·강
필 및 유화붓과는 풍부한 표현을 비교할 수 없을 정도이다.

서예 창작은 문자를 소재로 삼는다. 이는 서예가 기타 예술과 서로 차
별성을 이루는 특징이기도 하다. 서예는 선을 조형 수단으로 삼는다. 선
의 조합은 문자 형체를 전제로 하고, 이러한 기초에서 각기 다른 풍격을
갖춘 문자 형상을 창조한다. 문자는 서예의 예술 형상이다. 서예는 본질
적인 측면에서 말한다면, 문자를 서사하는 예술이라고 할 수 있다. 일반
적으로 문자를 서사하는 '사자'와 문자를 예술적으로 쓰는 '서예'는 모두
문자를 표현 형식으로 삼고 있다. 그러나 '사자'의 목적은 정확하게 글자
의 뜻을 전달하는 데에 있기 때문에 단지 분명하고 똑똑하게 문자의 자형
만 쓰면 그만이다. 그 기본 요구는 점과 획을 마음대로 증감하거나, 길고
짧은 것을 마음대로 고치거나, 혹은 위치를 마음대로 이동시킬 수 없다.
만일 그렇게 되면, 틀린 글자 혹은 다른 글자가 되어버리고 만다. 그리고
이때 쓴 글자는 아름답거나 그렇지 않느냐가 전혀 문제되지 않는다. 그러

4) 비록 비에 새겨진 문자라 하더라도 刀刻을 하기 전에 먼저 붓으로 書丹을 하는
것이 일반적이다.

므로 '사자'는 문자의 기본 결구를 쓰는 것이라 할 수 있다. 그러나 '서예' 는 이와 다르다. 서예는 작가의 성정 표현을 위하여 때에 따라서는 기본 결구를 변동시킬 수 있다. 설령 단정한 해서를 쓰더라도 부수의 멀고 가까움, 점과 획의 높고 낮음, 중궁(中宮)의 성글고 조밀함, 간격의 이동, 그리고 중심의 위치 등을 작가의 심미관에 따라 자유롭게 강구할 수 있다. 초서에 이르러서는 문자의 기본 결구를 더욱 크게 변화시켜 작가의 개성적 색채가 더욱 분명하게 나타나도록 힘쓴다. 서예는 이와 같이 예술적인 측면을 고려하여서 문자의 결구를 만들 수 있으니, 이것이 바로 서예의 형식이다.

서예는 문자라는 객관 사물의 미적 특징과 요소에 대하여 작가의 개성이라는 특수한 형식의 반영과 개괄로 표현된다. 서예는 결코 단순하게 문자를 서사하는 것이 아니다. 서예는 문자를 예술적으로 서사하여 개인의 감정·성격·취미·소양·체질·기백·풍격·정서·사상·성정 등 정신적 요소, 즉 이른바 '신채'를 표현하는 것을 목적으로 삼는다. '서'가 문자를 서사하는 것에서 '신채'를 표현하는 것으로 바뀌자 이를 가지고 서예의 성숙도를 가늠하게 되었다. 이때부터 '신채'는 곧 서예의 내용이 되었고, 서예의 미는 곧 신채를 나타내는 것이 되었다. 신채는 또한 '신운'·'기운'·'정신'이라고도 한다. 이는 서예작품에서 반영되어 나온 작가의 성정을 가리키는 것으로, 또한 작가의 정신세계라고도 할 수 있다. 이러한 것이 바로 서예의 예술 활동이다. 이에 대하여 청나라의 유희재는 다음과 같이 말하였다.

　서예라는 것은 같은 것이다. 그 학문과 같고, 재주와 같고, 뜻과 같으니 종
합하여 말하면, 그 사람과 같을 따름이다. 5)

　사람은 서로 다른 개성을 가지고 있기 때문에 '신채', 곧 서예에서 이
러한 사람의 개성미를 표현하는 것이다. 따라서 서예는 인생을 표현하고
정화하는 것이지, 예술을 위한 예술이 아니다.

　서예는 다음과 같은 세 가지 요소를 포함하고 있다.

　첫째, 필법이다. 이는 숙련되게 모필을 집사(執使)하고, 과학적인 지법
(指法)·완법(腕法)·신법(身法)·용필법(用筆法)·묵법(墨法) 등의 기
교를 장악하는 것을 요구한다.

　둘째, 필세이다. 이는 점과 획, 글자와 글자, 그리고 행과 행 사이의
승접과 호응관계를 타당하게 조직하는 것을 요구한다.

　셋째, 필의이다. 이는 글씨를 쓰는 가운데 이를 쓰는 사람의 정취와 기
개 및 인품을 표현하는 것을 요구한다.

　여기에서 필법과 필세는 서예의 기본이면서 본체이고, 필의는 서예의
본래의 뜻이면서 본질에 속한다. 전통서예를 처음 배우는 사람은 아무래
도 올바른 법도를 배워야 하는데, 이는 필법에 속하는 문제이다. 이런 단
계가 지나면 문자의 조형과 변화에 유의하며 강한 필력을 구사하여 힘찬
글씨를 쓰려고 하는데, 이는 필세에 속하는 문제이다. 그런 다음에는 자

5) 劉熙載, 『書槪』: "書者, 如也. 如其學, 如其才, 如其志, 總之曰, 如其人而已."

신의 성정을 표현하는 개인적 면모가 강한 서예를 추구하게 되는데, 이는
필의에 속하는 문제이다. 따라서 필법을 추구하는 단계는 글씨를 그린다
는 말로 형용할 수 있고, 필세를 추구하는 단계는 글씨를 쓴다는 말로 형
용할 수 있으며, 필의를 추구하는 단계는 글씨를 표현한다는 말로 형용할
수 있다. 필법 · 필세 · 필의는 서예가 갖추고 있는 요소이기 때문에 이를
단계별로 구분한다는 것은 문제가 있다. 그러나 이는 또한 서예를 배우는
과정에서 나타나는 현상이기 때문에 만약 이를 참고삼아 자신이 어느 단
계에 속하고 있는지를 인식하고 반성한다면 새롭게 도약하는 발판으로 삼
을 수 있을 것이다.

　영국에서 권위가 있는 미학가인 허버트 리드(Herbert · Reed)는 장
이의 『중국서법』 서문에서 이렇게 말하였다.

　　우수한 서예작품이 갖추고 있는 가장 기본적인 두 가지 요소에서 용필은 생
　　명의 모방이 있어야 하고, 결자는 동태적인 평형이 있어야 한다.

이는 조맹부가 다음과 같이 말한 내용과 맥락을 같이하고 있다고 하겠다.

　　서예는 용필을 우선으로 삼고, 결자 또한 모름지기 공교하게 운용하여야 한
　　다.6)

6) 趙孟頫, 『蘭亭十三跋』: "書法以用筆爲上, 而結字亦須用工."

서예를 구성하는 양대 요소는 바로 용필과 결구이다. 서예의 용필은 필획을 조합하여 정형적인 글자를 만든다. 그리고 이러한 필획의 존재는 결구를 근거로 삼아야 하기 때문에 서예는 곧 문자 형태의 예술화라고 할 수 있다.

그러면 다음 장에서 용필과 결구로 나눠 서예의 본체를 구체적으로 분석하도록 하겠다.

제2절 용필

필법은 글씨의 점과 획을 긋는 용필의 방법으로 장기간에 걸쳐 발견된 것들을 서예가들이 공인한 규율이다. 넓은 의미로 볼 때 필법은 집필과 용필을 포괄하지만, 좁은 의미로 볼 때 필법은 즉 '용필'을 가리킨다. '집필'은 붓을 잡는 방법으로 정태적이지만, '용필'은 점과 획을 긋는 방법으로 동태적이다.

집필의 요령은 '지실장허(指實掌虛)'와 '완평장수(腕平掌竪)'로 온몸의 힘을 어깨[臂] → 팔꿈치[肘] → 팔목[腕] → 손가락[指]을 통하여 붓끝에 이르도록 하는 데에 있다. 일반적으로 가장 좋다고 알려져 있는 집필법은 '발등법(撥鐙法)'이라 불리는 '오지집필법(五指執筆法)'이다. 이는 다섯 손가락을 다 사용하여 붓대를 꽉 잡는 방법을 말한다. 이때 각 손가락의 작용을 육희성(陸希聲)은 엽·압·구·격·저(擫·押·鉤·格·抵) 등으

발등법의 원리

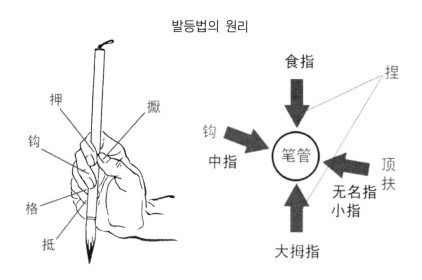

로 구분하여 매우 합리적으로 설명하고 있다. 다섯 손가락의 작용은 모두 이 다섯 글자의 의미에 함축되어 있다. 따라서 이 방법을 제대로 이해하고 운용하면 붓대를 고정시켜 운용하기가 용이하여진다. 이 다섯 글자의 의미를 자세히 설명하면 다음과 같다.

엽(擫)자는 엄지의 작용을 설명한 말이다. 엄지의 끝부분을 붓대의 안쪽에서 밖으로 지그시 누르듯 한다. 이때의 모양은 마치 피리를 불 때 아랫구멍을 엄지로 막는 모양과 같다. 다만 조금 더 비스듬하게 위로 향하는 듯하는 것이 요령이다.

압(押)자는 검지의 작용을 설명한 말이다. 이 글자에는 구속한다는 의미가 포함되어 있다. 검지의 첫째마디의 관절을 비스듬히 꺾어 아랫부분

에 힘을 주어 붓대의 바깥부분을 잡아 엄지와 서로 균형을 이루게 한다. 이러한 모양이 갖추어지면 붓대를 온전하게 구속할 수 있게 된다. 그러나 아직 다른 세 손가락의 힘을 빌려야 더욱 완전하게 붓대를 잡는 집필법이 완성된다.

구(鉤)자는 중지의 작용을 설명한 말이다. 엄지와 검지를 사용하여 붓대를 이미 고정시켰으면, 이번에는 중지의 첫째마디와 둘째마디의 관절을 꺾어 둥근 모양을 만든다. 이때의 모양은 마치 갈고리의 모습과 흡사하다. 이러한 모양이 된 중지는 갈고리처럼 붓대의 바깥에서 끌어당기듯 한다.

격(格)자는 무명지의 작용을 설명한 말이다. 이 글자에는 머무르다는 뜻이 포함되어 있다. 또한 격자 대신 게(揭)자를 쓰기도 하는데, 여기에는 머무르다는 뜻 이외에 힘을 위로 올린다는 뜻도 내포되어 있다. 따라서 이 작용에 대한 올바른 이해는 무명지의 손톱과 살이 맞닿는 부분을 붓대에 긴밀하게 밀착시켜 힘을 중지와 어울리게 하면서 위로 향하는 듯하게 하여야 한다.

저(抵)자는 소지의 작용을 설명한 말이다. 이 글자에는 받쳐준다는 의미가 포함되어 있다. 왜냐하면, 무명지의 힘이 적기 때문에 단독으로는 중지의 갈고리 힘에 대항할 수 없다. 따라서 소지를 무명지의 아랫부분에 대어 힘을 보강해주어야만 비로소 균형을 이룰 수 있다.

다섯 손가락은 이런 식으로 한 군데로 결합시키면, 붓대는 손가락들에 의하여 완전히 고정시켜진다. 소지는 무명지의 아래에 고정시키니 자연히 붓대를 직접 잡지 못하지만, 나머지 네 손가락은 모두 붓대를 직접 잡는

발등법의 집필법

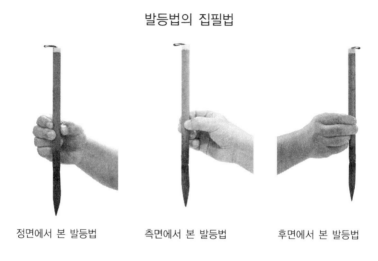

정면에서 본 발등법 측면에서 본 발등법 후면에서 본 발등법

형태를 취하게 된다.[7] 이러한 집필법을 다시 간단하게 정리하면 다음과
같다. 엄지는 밖으로 향하게 하면서 붓대를 눌러주고, 검지와 중지는 안
으로 향하면서 갈고리처럼 굽히고, 무명지는 밖으로 들어올리고, 소지는
무명지의 아래쪽에 붙여서 움직임을 도와주는 역할을 하여 다섯 손가락이
모두 작용할 수 있도록 하여야 한다.

　용필은 모필을 사용하는 기법으로 모필의 4덕목인 '첨·제·원·건(尖
·齊·圓·健)'이란 특성을 충분히 발휘하여야 한다. 이는 서예의 가장
근본적인 기법이다. 용필은 작품의 성패를 결정할 뿐만 아니라, 서예가가
지니고 있는 수준의 정도를 직접 반영하기도 한다. 역대 서예가들은 모두

7) 곽노봉 역, 『書法論叢』, 23~24쪽, 동문선 1993년.

용필을 매우 중요시 여긴 까닭도 여기에 있다. 그렇기 때문에 청나라 유희재는 『서개』에서 이런 말을 하였다.

> 서예는 용필을 중히 여기는데 이를 사용하는 것은 그 사람에 달려 있다. 그러므로 글씨를 잘 쓰는 사람은 붓을 부리고, 글씨를 잘 쓰지 못하는 사람은 붓에 부림을 당한다.[8]

용필의 목적과 임무는 천변만화의 선으로 그 사람의 성령과 영혼, 그리고 심미관을 표현하는 데에 있다. 주화갱은 이에 대한 방법을 다음과 같이 말하였다.

> 용필의 묘는 성령에 달려 있다. 진실로 옛날 책을 많이 보고, 옛날 법첩을 많이 임서하여 마음속에서 자세히 이해하지 않는다면, 아직 붓을 지휘함이 뜻과 같이 쉽지 않을 것이다.[9]

붓을 마음대로 움직여야만 글씨를 제대로 쓸 수 있는데, 이것은 생각처럼 그렇게 쉬운 일이 아니다. 서예가들이 특별히 용필을 중히 여기는 원인도 바로 여기에 있다. 이것을 몇 가지 방면으로 나누어 고찰함으로써

8) 劉熙載, 『書槪』: "書重用筆, 用之存乎其人, 故善書者用筆, 不善書者爲筆所用."
9) 朱和羹, 『臨池心解』: "用筆之妙關性靈. 苟非多閱古書, 多臨古帖, 融會於胸次, 未易指揮如意也."

용필에 대한 전반적인 이해를 도모하고자 한다.

一. 용필의 중요성

서예가 다른 예술과 구별되는 가장 중요한 특성은 모필이란 특수한 물질 수단을 통하여 문자로 형성된 선의 형질 구조 및 필묵 예술의 표현 수법에 있다. 처음에 사람들은 단지 조화를 이루면서 자유롭게 문자를 서사하다가 점차 일종의 장식적 의미를 부여하게 되었다. 그러다 뒤에 정련을 거쳐 형성된 선 예술에 독특한 필묵 정취를 갖추게 되었다. 또한 서예는 내심의 표현과 감정을 펴내는 과정이 선의 운동감 안에 선명하게 남아 있기 때문에 특별히 서예가들이 용필의 법을 중시하게 되었다. 서예의 생명력은 용필에 있다. 이러한 생명력은 필력과 선 및 필·묵·지의 작용을 통하여 종이 위에서 약동하게 된다. 그 가운데서 필력의 강약은 서예의 우열에 많은 영향을 주기 때문에 이는 용필 가운데 가장 중요한 요소 중의 하나이다.

필력은 서예의 영혼이다. 우리들이 말하는 '필력'은 일종의 감각이지 결코 물리적인 힘을 가리키는 것이 아니다. 동시에 이는 글씨를 쓸 때의 생리상태 또는 심리상태와 관계가 있다. 일설에 의하면 '필력'은 서예가가 글씨를 쓸 때 전신의 기력을 점과 획에 반영하는 것이라 한다. 한나라 채옹은 이에 대하여 다음과 같이 말하였다.

붓의 머리를 감추고 붓끝을 보호하며, 힘이 글씨 가운데 있으면서 붓을 내려 힘을 쓰면 아름다운 획이 나온다.[10]

진나라 위부인도 붓을 사용하는 요령에 대하여 다음과 같이 말하였다.

붓을 내려 점·획·파임·삐침·구부림·휘는 획들은 모두 모름지기 온몸의 힘을 다하여 보내야 한다.[11]

서예에서 일반적으로 말하는 '필력'이란 바로 '필력감'이다. 역대 서예 이론가들은 모두 서예의 역량을 매우 중시하였는데, 이는 주로 필력·골력·근골 등으로 표현되어지고 있다. 채옹은 『구세』에서 필력이 형성되는 오묘한 비결을 제일 먼저 명확하게 제시하였다.

무릇 서예는 자연에서 비롯되었다. 자연이 이미 서자 음양이 여기에서 나왔다. 음양이 이미 나오자 형세가 나왔다.[12]

채옹은 이렇게 음양의 원리로 필력의 형세를 설명하였다. 손과정은 골력과 기운을 중시하며 다음과 같이 말하였다.

10) 蔡邕, 『九勢』: "藏頭護尾, 力在字中, 下筆用力, 肌膚之麗."
11) 衛夫人, 『筆陣圖』: "下筆點畵波撇屈曲, 皆須盡一身之力而送之."
12) 蔡邕, 『九勢』: "夫書肇於自然, 自然旣立, 陰陽生焉. 陰陽旣生, 形勢出矣."

여러 묘한 맛이 돌아오도록 힘쓰는 것은 골력과 기운에 달려 있다.[13)

당 태종도 골력의 중요성에 대하여 말하였다.

내가 옛날 사람의 글씨를 임서하는데, 특히 그 형세를 배우지 않고 오직 그
골력만 구하자 형세가 스스로 나왔을 뿐이다.[14)

특히 장회관(張懷瓘)은 『서단(書斷)』에서 서예의 높고 낮음을 '신·묘
·능'의 삼품(三品)으로 나누었는데, 그 표준은 바로 풍신과 골기이다. 서
론 가운데 자주 나타나는 '옥루흔(屋漏痕)'·'절차고(折釵股)'·'추획사(錐
劃沙)'·'인인니(印印泥)' 등의 형상 비유는 대부분 필력과 관계가 있다.
그러나 필력·골력·근골 등은 모두 감상자가 느끼는 일종의 감각이다. 필
력감은 용필의 기교와 점과 획의 서로 다른 형태에 따라 결정된다. 당나라
서예가인 임온은 서예의 우열과 필력감의 강약이 용필의 기교에 의하여 결
정되는 것이지 맹목적인 힘에 있지 않다는 것을 분명하게 말하였다.

특히 용필의 힘이 힘에 있는 것이 아니라 힘을 사용하는 데에 있음을 알지
못하면, 붓이 죽게 된다.[15)

13) 孫過庭, 『書譜』: "衆妙攸歸, 務在骨氣."
14) 唐太宗, 『論書』: "吾臨古人之書, 殊不學其形勢, 惟在求其骨力, 而形勢自生耳."
15) 林蘊 『拔鐙序』: "殊不知筆之力, 不在於力, 用於力, 筆死矣."

용필은 골력이 있어야 비로소 정신이 있게 된다. 이렇게 되려면 모든 필획의 조세·농담(粗細·濃淡), 장봉·노봉(藏鋒·露鋒) 등 용필의 리듬을 통한 필력감이 종이 위에서 약동하여야 한다. 그러므로 진나라 위부인은 필력의 좋고 나쁨으로 글씨의 우열을 평하였다.

　　필력이 좋은 자는 골력이 많고, 필력이 좋지 못한 자는 획에 살점이 많다.16)

서예의 필력은 정확하게 모필을 제어하고 풍부한 변화를 나타내며 강한 필력감을 나타낼 수 있어야 한다. 그리고 이는 필수적으로 문자의 서사 규율 및 일정한 형식미의 규율에 부합하여야 한다. 서예에 뜻이 있는 사람은 반드시 장기간의 집필과 운필의 훈련을 통하여 '집·사·전·용(執·使·轉·用)'을 제대로 운영할 수 있는 능력을 갖추어야 한다. 이렇게 되어야만 비로소 효과적으로 붓을 운용할 수 있고, 또한 필력이 웅건한 서예작품을 쓸 수 있게 된다. 이는 각고의 노력 이외에 별도의 방법이 없다. 따라서 이른바 필력이라는 것은 붓을 제어하고 다스리는 능력이라고 할 수 있다. 필력의 표현은 자연(自然)·화해(和諧)·함축(含蓄)·온자(蘊藉)·경교(輕巧)·자여(自如)·득심응수(得心應手) 등의 경지를 얻어 평화로움을 나타내어야 비로소 진정한 필력이라고 할 수 있다. 따라서 당나라 한방명은 왕승건의 말을 인용하여 필력의 중요성에 대하여 다음과

16) 衛夫人, 『筆陣圖』: "善筆力者多骨, 不善筆力者多肉."

같이 말하였다.

> 왕승건은 『답경릉왕서』에서 이르길 "장지·위탄·종회·삭정·이위(衛瓘과
> 衛恒부자) 등은 이전 시대에 이름을 얻은 서예가들이다. 고금이 이미 달라
> 그 우열을 분별할 수 없으나 오직 필력의 놀랍고 뛰어남만 볼 따름이다."라
> 고 하였다.[17]

필력의 표현은 대체적으로 다음과 같이 두 가지로 나눌 수 있다. 하나
는 강경(剛勁)한 필력이고, 다른 하나는 유화(柔和)한 필력이다. 강경한
필력은 굳세고 기세가 드높은 것이니, 이는 마치 한유가 "문장으로 팔대
의 쇠함을 일으키고, 도로 천하의 빠짐을 구제하였다[文起八代之衰, 道
濟天下之溺]."(蘇軾語)라는 것과 같다. 유화한 필력은 세련되고 아름다
우며 자연스러우니, 이는 마치 도연명의 시가 "담박한 못은 깊어 멀리 나
와서 세속으로 흐른다[淡泊淵永, 复出流俗]."라는 것과 같다. 예를 들면,
〈용문이십품(龍門二十品)〉은 강경한 양강의 미에 속하고, 〈석문송(石門
頌)〉은 유화한 음유의 미에 속한다. 그러나 좋은 작품이 되려면 모름지기
강한 가운데 부드러움이 있어야 하고, 또한 부드러운 가운데 강함이 있으
며, 강하고 부드러움이 서로 조화를 이루어야 한다. 만일 강함이 지나치
면 마치 성난 눈을 한 금강야차명왕과 같아 운치가 적고, 부드러움이 지

17) 韓方明, 『授筆要說』: "王僧虔『答竟陵王書』云, 張芝, 韋誕, 鍾會, 索靖, 二衛
并得名前代, 古今旣異, 無以辨其優劣, 唯見筆力驚絶耳."

나치면 휘장 속에 있는 부인과 같아 골력을 잃게 된다. 따라서 강하고 부드러움이 서로 도와주고 조화되어야만 비로소 중화의 미를 이룰 수 있다. 그러므로 증국번은 이에 대하여 다음과 같이 말하였다.

글씨를 쓰는 이치는 강건함과 아나함이니, 두 가지에서 하나를 빠뜨릴 수 없다.[18]

양강의 미와 음유의 미 비교

龍門二十品의 始平公造像記

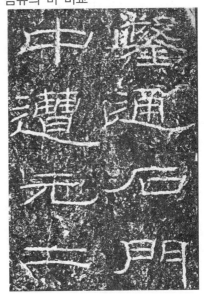

石門頌

18) 曾國藩, 『論書』: "作字之道, 剛健婀娜, 二者缺一不可."

소식 또한 다음과 같이 말하였다.

단정하고 장엄함에 유창하고 아름다운 것을 섞고, 강건함에 아나함을 함유
하여야 한다.[19]

중봉의 필획, 특히 외곽선에 붓털이 골고루 일어나는 중봉은 시종 필력
을 가장 성공적으로 표현하는 필획으로 인정받고 있다. 이러한 필획으로
말미암아 발생하는 필력감은 객관적인 법도의 통제 안에서 붓을 다루는
기교를 통하여 나타난다. 이러한 것은 작품 전체와 점과 획에서 분명하게
나타내며, 또한 감상자는 이를 통하여 필력감을 느끼게 된다. 역대로 서
예를 평하는 사람들은 모두 필획이 둥글고 굳셈을 추앙하였다. 여기서 굳
세다는 것은 필력감을 말하고, 둥글다는 것은 입체감을 가리킨다. 이른바
'힘이 종이 뒤까지 침투한다[力透紙背].'[20]라는 것은 실제에 있어서 필력
을 통하여 먹물이 깊게 스며든 두터운 필획을 뜻한다. 그렇다고 하여서
단순히 필획만 두텁다고 좋은 것이 아니라 여기에는 반드시 둥근 입체감
을 갖추어야 한다. 이렇게 되려면, 반드시 고도의 용필 기교를 갖추어야
만 비로소 굳세면서 둥근 필획을 나타낼 수 있다. 중봉의 용필은 바로 이
렇게 굳세면서 둥근 필획을 나타내기에 용이하다. 왜냐하면, 붓털이 종이

19) 蘇軾, 『蘇東坡全集・和子由論書』: "端莊雜流麗, 剛健含婀娜."
20) 顏眞卿, 『述張長史筆法十二意』: "當其用筆, 常欲使其透過紙背, 此功成之極矣."

위에서 운동할 때 압력이 골고루 퍼지기 때문이다. 그 가운데 필봉으로 중심선이 이루어지는 곳이 가장 압력이 크고, 양변으로 나갈수록 압력은 점차로 감소된다. 이에 따라 필획의 중간은 두텁고 먹물이 윤택하며, 양변은 얇으면서 먹물이 건조하여지는 차이가 나타난다. 이러한 필획을 가리켜 흔히 둥근 형태의 입체감이라고 표현하곤 한다.

붓의 탄력은 붓이 종이에 접촉하면서 발생한다. 이러한 접촉의 반복적인 운동은 필획에서 필적을 남기고 필력을 나타낸다. 운필은 '제·안·돈·좌(提·按·頓·挫)'를 통하여 필력 속에 리듬감이 있도록 하여야 한다. 서사된 필획에 풍부한 변화의 예술 형태가 있도록 하는 것이 바로 필력의 아름다움이다. 즉, 운필할 때 제안과 돈좌를 통하여 필심이 항상 점과 획의 가운데 있도록 하여 곳곳마다 붓이 머물고 침착하며 굳센 것이 필획에 스며들도록 하여야 정기를 품는 먹빛이 넘쳐나게 된다. 이렇게 되면 자연히 필력이 볼만해진다. 이를 풍방은 다음과 같이 비유하였다.

> 손가락은 착실하고 팔은 들며 붓은 온전한 힘이 있도록 하여 붓을 누르고, 비틀고, 머무르고, 꺾어서 쓰면 필력이 나무속에까지 들어가게 된다.[21]

붓·먹·종이의 관계에 있어서 필력에 주로 영향을 미치는 것은 붓과 종이로, 즉 붓털과 종이의 상호 관계이다. 먹은 붓을 따라 움직이며 필력

21) 豊坊, 『書訣』: "指實臂懸, 筆有全力, 撇衄頓挫, 書筆入木."

을 일으키는 외적 작용을 한다. 필력은 일반적으로 종이에서 두 가지 유형으로 나타난다. 하나는 필봉의 자연스러운 탄력을 위주로 하는 것이다. 즉, 필봉의 끝에서 기복의 자연스러운 규율을 따르고, 어깨와 팔로 붓을 들고 누르는 등의 운동을 통하여 부드러운 종이에 필력을 남기는 것이다. 다른 하나는 붓털의 탄력 이외에 필봉의 끝에 적당하게 힘을 주어 자유자재로 붓을 제어하는 것이다. 이는 주로 역봉돈좌(逆鋒頓挫)와 제안긴륵(提按緊勒) 등의 기법을 통하여 순간적으로 힘을 주어 필봉을 펴서 사면팔방으로 내보내는 방법이다. 먹의 농담은 서로 다른 힘을 나타낸다. 농묵은 응결되는 필력을 나타내고, 담묵은 밖으로 펼쳐지는 필력을 나타내며, 각각 나름대로의 아름다움이 있다. 운필에서 빠르고 더디게 전환하는 속도의 변화도 용필의 기교를 통하여 서로 다른 필력의 형태미를 조성할 수 있다.

二. 용필의 종류

서예는 용필(用筆)에 있고, 용필은 용봉(用鋒)을 귀히 여긴다.[22] 용봉은 필봉을 사용하는 것을 말하며, 이는 서예의 관건적인 기법이다. 필봉에는 두 가지 뜻이 있으니, 하나는 붓털의 뾰족한 필봉을 말하는 것이고,

22) 周星蓮, 『臨池管見』: "書法在用筆, 用筆貴用鋒."

다른 하나는 필획의 봉망을 가리킨다. 용필에서 붓털의 뾰족한 필봉을 운
용함에 정용(正用)·측용(側用)·순용(順用)·역용(逆用) 등 각종 방법이
있다. 필봉을 사용하는 방법이 다름에 따라 이것에 의하여 형성된 필획도
서로 다른 효과를 나타내고 있다. 청나라 주성연은 용봉의 종류를 다음과
같이 말하였다.

> 용봉의 설은 내가 들으니 혹 정봉, 혹 중봉, 혹 장봉, 혹 출봉, 혹 측봉, 혹
> 편봉이라고도 한다.[23]

미불은 용봉의 중요성을 다음과 같이 강조하였다.

> 글씨를 씀에 모름지기 필봉을 잘 운용하여야 한다. 필봉에 법이 있은즉 기울
> 여 황급하게 쓰더라도 또한 스스로 연미함을 나타내게 된다. 그렇지 않으면
> 단정하고 장엄하며 뜻을 두어도 끝내 죽은 형태가 되고 만다.[24]

용필의 방법에 붓털을 어떻게 펴느냐 하는 문제가 있다. 이는 즉 필봉
을 점과 획 가운데서 어떻게 적절히 운행하느냐 하는 문제이다. 이에 대

23) 上同書: "用鋒之說, 吾聞之矣, 或曰正鋒, 或曰中鋒, 或曰藏鋒, 或曰出鋒, 或
曰側鋒, 或曰偏鋒."
24) 見 張廷相·魯一貞, 『玉燕樓書法·筆鋒』: "作字須善用筆鋒, 筆鋒有法, 則欹斜
倉卒亦自生姸, 不然卽端莊着意, 終是死形."

한 관건적인 요소는 바로 중봉과 측봉을 어떻게 장악하느냐에 달려있다. 중봉과 측봉에 대하여서는 역대로 의견이 분분하다. 객관적으로 말하면, 중봉과 측봉은 어느 한쪽으로 편중하기가 힘들다. 또한 이 두 가지는 서로의 쓰임이 있고 서로의 관계가 있다. 고금의 법서를 보면, 이 두 가지를 교차하여 사용한 것이 많으며, 때로는 이를 정확하게 구분하기 힘들 정도이다. 중봉과 측봉, 그리고 이와 대별되는 편봉에 대한 간단한 이해는 다음과 같다.

1. 중봉

붓대를 곧바로 하고 붓끝을 가운데로 오게 하여 어느 한쪽으로 치우치지 않는 상태를 중봉이라 한다. 이러한 중봉을 제일 먼저 언급한 것은 한나라 채옹의 『구세』에서 나타난다.

　　　필심으로 하여금 항상 점과 획 가운데에서 가도록 한다.[25]

중봉으로 글씨를 쓰면 붓끝이 항상 점과 획의 중앙에 위치할 수 있게 된다. 또한 중봉으로 붓을 일으키고 엎고 누르고 당기고 보내는 운동을 통하여 필획에서 다양한 변화를 나타낼 수 있다. 만약 붓대를 기울인다

25) 蔡邕, 『九勢』: "令筆心常在點畫中行."

면, 중봉을 운용하는 데에 지장이 있고 붓끝이 글자의 중심에 오지 않게
된다. 옛사람의 경험에 의하면, 팔목은 세우고 붓끝은 똑바로 하여 붓의
사면에 힘을 균등하게 가하여 항상 글자의 중심에 붓끝이 오도록 하는 것
이 중봉을 유지하는 좋은 방법이라 하였다. 붓을 운용함에 있어서 머무를
때에는 사로잡는 듯하게 하고, 나갈 때에는 내보는 듯하게 하고, 거둘 때
에는 긴장을 하는 듯하게 하고, 넓힐 때에는 열어주는 듯하게 하고, 누를
때에는 내리는 듯하게 하고, 당길 때에는 일어서는 듯하게 하면 붓이 왕
래하는 사이에도 붓끝은 항상 스스로 제자리에 돌아와 중봉을 유지할 수
있다. 이렇게 중봉으로 운필하는 것을 서예에서는 또한 '전법(篆法)'이라
고 일컫는다. 이에 대하여서 포세신은 『예주쌍즙』에서 다음과 같이 말하
였다.

> 무릇 글씨를 쓸 때 모름지기 붓털을 종이 위에서 평평하게 펴야 사면이 둥글
> 고 족하게 된다. 이는 이양빙의 전서 필법으로 서예가들의 정말 비밀스러운
> 말이다.[26)]

전하는 말에 의하면, 남당 때 서현이라는 서예가가 중봉을 운용하여 소
전을 잘 썼다고 한다.

26) 包世臣, 『藝舟雙楫』: "凡下筆須使筆毫平鋪紙上, 乃四面圓足, 此少溫篆法, 書
家眞秘語也."

달에 비쳐 보니 획의 중심에 한 오라기 실의 짙은 먹이 바로 그 가운데에 있
었으며, 구부리고 꺾는 곳에 이르러서도 또한 가운데에 있어 치우치고 쏠리
는 곳이 없었다. 필봉을 곧게 내려 넘어지고 쏠리지 않음으로 필봉은 항상
획의 가운데에 있다.27)

중봉의 용필은 점과 획에 둥글음·윤택함·풍만함·필력감 및 변화가
풍부하도록 하는 방법이다. 중봉은 서예가들에게 용필의 근본 방법과 법
도로 인식되어 왔다. 이는 곧 필봉을 점과 획 가운데서 운행하는 것으로
'단약인승(端若引繩)'28)이나 필심으로 하여금 항상 점과 획의 가운데에
서 가도록 하는 것이다[令筆心常在點畫中行]29). 붓털이 점과 획 가운데
를 지나갈 때 먹물은 붓끝을 따라 흘러내려 종이에 골고루 스며들며 사방
으로 퍼진다. 이것으로 말미암아 생겨난 선은 두텁고 포만하면서 정신을
안으로 함유하고 있는 느낌이 든다. 중봉은 혼후하고 굳센 반면에 측봉은
치우치고 엷어 힘이 결핍된 병폐가 나타나기 쉽다. 붓을 거슬러 들어가는
역세의 용필은 필력을 끝까지 보내기가 용이하다. 중봉 용필은 거슬러 들
어가 평평하게 나오는 '역입평출(逆入平出)'과 모든 붓털의 힘을 가지런
하게 하는 '만호제력(萬毫齊力)'을 귀히 여긴다.

27) 沈括, 『夢溪筆談·書畫』: "映日觀之, 畵之中心, 有一縷濃墨, 正當其中, 至於
 屈折亦當中, 無有偏側處, 乃筆鋒直下不倒側, 故鋒常在畵中."
28) 王澍, 『論書賸語·運筆』: "中鋒者, 謂運鋒在筆畵之中, 平側偃仰, 惟意所使,
 及其旣定也, 端若引繩, 如此則筆鋒不倚上下, 不偏左右, 乃能入面出鋒."
29) 蔡邕, 『九勢』.

중봉이란 알기가 어려운 것이 아니라 실행하기가 어렵다. 이론상 중봉이라는 두 글자를 이해하는 것은 그리 어렵지 않다. 글씨를 쓰는 과정에서 오직 숙련되게 붓을 들고 누르고 머무르고 꺾는 것을 반복하며, 필봉을 조절하는 방법을 장악하여야만 어떠한 상황에서도 항상 중봉을 유지할 수 있다. 공력이 깊지 않으면 결코 이러한 경지에 이르기가 쉽지 않다. '필필중봉(筆筆中鋒)'은 매우 이상적인 말이지만 실제로는 용이하지 않다. 오직 숙련되게 중봉과 측봉의 필법을 장악하여야만 용필에 풍부한 변화가 생겨 '사면팔방으로 필의가 함께 이르는[四面八方, 筆意俱到]' 경지에 도달할 수 있다. 중봉은 용필의 관건이다. 붓이 똑바로 서야만 골력이 있고 필획이 풍부하며 신채가 잘 나타날 수 있다. 서예는 필획의 변화를 중시하기 때문에 중봉을 유지하지 못하면 어떠한 변화도 제대로 발휘할 수 없다. 따라서 초보자는 반드시 중봉을 유지하면서 글씨를 쓰는 것에 유의하여야 한다.

2. 측봉

측봉은 정봉과 편봉 사이에 있는 일종의 용필 방식으로 예서 필법을 표현하는 수법의 하나이다. 옛사람이 '점(點)'법을 또한 '측(側)'이라고 일컬으니, '측'에는 기울여 형세를 취한다는 뜻이 포함되어 있다. 즉, 붓을 옆으로 기울여 낙필하여 붓털을 편 다음 다시 방향을 전환하여 중봉을 이루는 것으로, 이는 대부분 점과 획을 낙필하는 곳에서 나타난다. 많은 사

람들이 측봉과 편봉을 제대로 구별하지 못하고 같은 개념으로 보기도 한
다. 물론 측봉에는 비록 편봉의 성분을 함유하고 있지만, 본질적으로는
오히려 엄연한 구별이 있다.

앞에서 말한 원필과 중봉은 전서를 근본으로 삼고 있기 때문에 '전법
(篆法)'이라고도 한다. 진·한 때 예서가 출현하면서부터 용필은 전법의
속박에서 완전히 벗어나 둥글게 전환하는 원전(圓轉)에서 모나게 꺾는 방
절(方折)로 바뀌었다. 이로 말미암아 '예법(隷法)' 용필 기초가 다져졌다.
일반적으로 전법은 중봉을 주로 사용하고, 예법은 측봉을 겸용하므로 전법
은 둥글고 예법은 모난다. 또한 전법의 기필은 주로 '역입(逆入)'법을 운
용하는 반면에 예법의 기필은 '역세절입(逆勢切入)'법을 운용하고 있다.
이렇게 '역세절입'법을 운용하는 측봉의 용필은 점을 처리하는 데에서 가
장 잘 나타난다. 이에 대하여 왕희지는 일찍이 다음과 같이 말하였다.

매번 하나의 점을 찍을 때 항상 세 번 필획을 꺾어 지나가야 한다.[30]

즉, 하나의 점은 붓을 기울여 내린 다음 육좌(衄挫)와 수필 등의 과정
을 거쳐 둥글면서도 입체감이 나도록 한다. 정봉(正鋒)[31]은 '제(提)'를

30) 王羲之, 『題衛夫人筆陣圖後』: "每作一點, 常三過折筆."
31) 正鋒은 곧 柳公權이 '心正則筆正'(見 朱長文, 『續書斷』)이라고 한 것으로 붓을 곧게
 세워 운행하면 필봉은 자연히 바르게 된다. 어떤 사람은 正鋒을 중봉의 범주에 귀
 속시키기도 한다. 正鋒의 용필은 중봉의 용필 과정에서 가장 핵심적인 요소이다.

위주로 하면서 양면 필획의 힘을 고르게 하기 때문에 점과 획이 둥글고 윤택하다. 이에 반하여 측봉은 이러한 정봉의 기초 위에 붓털을 점과 획의 양측에 붙여 운필하기 때문에 붓털의 중심이 양 가장자리로 향하면서 힘을 나타낸다. 정봉과 측봉은 모두 중봉의 범주 안에서 변화된 일종의 용필로 이 두 가지를 서로 잘 배합하여 점과 획에서 방필과 원필의 형태 변화를 나타낸다. 방필과 원필, 그리고 내엽과 외탁32)은 정봉과 측봉을 운용함으로써 나타나는 형태이다. 정봉은 바탕이 견실하고 측봉은 형세가 험절하니, 이 두 가지를 섞어서 운용하면 변화의 자태가 많은 글씨를 쓸 수 있다. 그러면 모난 가운데 둥글음이 나타나고 둥근 가운데 모남이 깃들어 아름답고 실한 것이 함께 나타나게 된다.

예서의 출현은 서예사에서 매우 중요한 의의를 지니고 있다. 예서는 해서의 기초를 닦아주었을 뿐만 아니라 초서를 열어주는 역할을 하기도 하였다. 해서는 예서에서 장식 작용을 하고 있는 '파날(波捺, 즉 파책)'만을 버리고 회봉하여 수필하는 방법을 채용하였다. 이와 같은 방법은 글씨를 더욱 간편하게 쓰도록 하였다. 행서는 해서 발전의 연장으로 해서에다 조금 연관성을 가하고, 점과 획에 약간 호응을 띠게 한 것이다. 초서에서 장초가 예서 필의를 갖춘 것 이외에 금초와 광초의 용필은 전법에서 둥글게 전환하여 회봉하는 필세를 흡수하고, 여기에 모나고 둥근 것을 병용하

32) 豊坊, 『書訣』: "右軍用筆內擫而收斂, 故森嚴而有法度, 大令用筆外拓而開廓, 故散朗而多姿."

여 한 기운으로 흐르게 하였다.

이상을 보면, 각종 서체에서 전서는 순전히 중봉 용필을 운용하고, 예서·해서·행서·초서는 모두 측봉 용필을 떠나지 않음을 알 수 있다. 이는 바로 풍방이 『서결』에서 말한 것과 같다.

옛날 사람이 전서·팔분서·해서·행서·초서를 쓰는 용필은 둘이 아니었다. 반드시 중봉을 위주로 삼고 사이에 측봉을 운용하여 연미함을 취하였다. 팔분서 이하 중봉은 열에 여덟을 차지하고, 측봉은 열에 둘을 차지한다. 전서는 하나의 붓털도 측봉을 할 수 없다.[33]

실제로 해서·행서·초서 등을 쓰는데 붓마다 중봉에 이르게 하는 것은 불가능하며, 또한 반드시 그럴 필요도 없다. 용필은 변화가 풍부해야 하니, 중봉과 측봉의 필법을 숙련되게 장악할 필요가 있다. 옛사람은 용필에서 결코 측봉을 폐하지 않았으니, '이왕' 부자도 여기에서 벗어나지 않는다.

왕희지는 〈난정서〉에서 연미한 곳을 취할 때 측필을 띠고 있다.[34]

33) 豊坊, 『書訣』: "古人作篆分眞行草書, 用筆無二, 必以正鋒爲主, 間用側鋒取姸. 分書以下, 正鋒居八, 側鋒居二, 篆則一毫不可側也."
34) 朱和羹, 『臨池心解』: "王羲之蘭亭取姸處時帶側筆."

이는 바로 용필에서 변화를 구하려면 단순히 전법만 사용할 수 없음을 설명한 말이다. 그러므로 예소문은 『서법론』에서 다음과 같이 말하였다.

> 왕희지와 왕헌지가 글씨를 쓰는데 모두 중봉이 아니었다. 옛사람은 종래 아직 비결을 간파하지 못하였고, 설파하지도 않았다.……그러나 서예가가 붓을 잡고 매우 활발하고 둥글며 사면팔방으로 필의를 갖춤에 이르려면, 어찌 중봉에 구속됨을 하나로 정하여 법을 이루는 것으로 삼아야 하겠는가?35)

이를 보면, 서예에서 맹목적으로 중봉만 고집한다는 것은 문제가 있음을 알 수 있다. 일반적으로 글씨를 쓸 때 단순히 중봉만 운용하면 방필의 효과와 다양한 변화를 나타낼 수 없다. 따라서 중봉을 위주로 하면서 측봉을 결합하여야36) 비로소 정확한 용필의 방법을 장악할 수 있다. 이는 바로 강기가 『속서보』에서 말한 것과 같다.

> 붓이 바른즉 필봉이 감추어지고, 붓이 누운즉 필봉이 나타난다. 한 번 일으키고, 한 번 엎으며, 한 번 숨기고, 한 번 나타나니, 신기함이 여기에서 나온다.37)

35) 倪蘇門, 『書法論』: "羲獻作字, 皆非中鋒, 古人從未窺破, 從未說破.……然書家搦筆極活極圓, 四面八方, 筆意俱到, 豈拘拘中鋒爲一定成法乎."
36) 倪蘇門, 『書法論』: "羲, 獻作字皆非中鋒."
 朱和羹, 『臨池心解』: "正鋒取勁, 側鋒取妍, 王羲之書蘭亭, 取妍處時帶側筆."
37) 姜夔, 『續書譜』: "筆正則鋒藏, 筆偃則鋒出, 一起一倒, 一晦一明, 而神奇出焉."

실제로 모든 운필에서 방필과 노봉
및 모서리가 있고 봉망이 있는 선으로
표현되어지는 것은 모두 측봉 운필과
떨어질 수 없는 관계를 가지고 있다.
따라서 측봉이란 실제에 있어서 방필이
며, 또한 '예법'의 표현 수법의 하나라
고 말할 수 있다.

3. 편봉

편봉은 붓을 운행할 때 붓끝이 점과
획의 가장자리에 편중되는 것을 말한
다. 필두(筆肚)가 가장자리에 있기 때
문에 쓰인 점과 획의 한 면은 매끄럽고
다른 한 면은 톱니와 같으며 먹색도 한
면은 진하고 다른 한 면은 담담하다.
그리고 점과 획이 찌그러져 납작하고
가볍고 매끄러운 질감을 나타내어 둥글
고 두터운 미감이 없다. 그러므로 사람
들은 이를 '패필(敗筆)'이라 부르니,
즉 중봉의 패필이다.

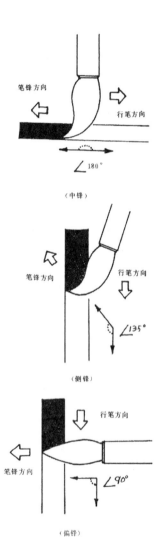

참고도 中鋒 · 側鋒 · 偏鋒

편봉과 측봉은 서로 같은 점이 있으나 본질적인 구별이 있다. 편봉의 용필은 붓털이 종이 위에서 누워 일어나지 못하지만 측봉의 용필은 오히려 누웠어도 일어날 수 있다. 중봉의 용필은 붓털을 종이 위에서 평평하게 펴고, 측봉의 용필은 붓털을 종이 위에서 기울여 펴며, 편봉의 운필은 붓털을 종이 위에서 눕고 엎드리게 한다. 그리고 편봉의 용필은 넙적하고[扁], 중봉은 둥글고[圓], 측봉은 모가 난다[方].

종합하여 말하면, 중봉이란 필봉을 운행할 때 필봉이 가리키는 방향과 붓이 나아가는 방향이 상반되어 180° 협각을 이루는 것을 말한다. 측봉은 필봉을 운행할 때 필봉이 가리키는 방향과 붓이 나아가는 방향이 대략 135° 협각을 이루는 것을 말한다. 편봉은 필봉을 운행할 때 붓을 뉘여 옆으로 쓸 듯이 나아가 필봉이 가리키는 방향과 붓이 나아가는 방향이 서로 90° 협각을 이루는 것을 말한다.

어떠한 모필이라도 모두 부드러운 성질을 가지고 있으니, 이는 모필의 공통점이다. 여기서 연구할 것은 모필이 가지고 있는 탄성을 어떻게 최대한으로 발휘하느냐이다. 그러나 이는 결코 기계적으로 하는 것이 아니라 글씨를 쓰는 과정에서 변통을 하여야 한다. 이른바 "필세로 인하여 필세가 생겨나고, 필세로 인하여 필세를 얻는다. 사람의 뜻은 붓을 따르고, 붓은 사람의 뜻을 따른다[因勢生勢, 因勢得勢, 人意隨筆, 筆隨人意]."라는 것이다. 그러므로 누가 생명력이 있는 선의 필법을 숙련되게 장악할 수 있느냐 하는 것과 누가 자기의 붓 아래 감정의 색채가 풍부한 작품을 제작할 수 있느냐 하는 문제에서 가장 기초가 되는 것은 바로 얼마만큼

용필의 공력을 갖추었느냐에 달려 있다.

三. 용필의 방법

　어떠한 서체를 막론하고 모든 점과 획의 운필 과정은 기필·수필·행필 등 세 부분으로 이루어져 있다. 기필은 '붓을 거슬러 들어가 평평하게 나옴[逆入平出]'이 필요하고, 행필은 '빠른 필치로 껄끄럽게 나아감[疾筆澁進]'이 필요하며, 수필은 '붓을 세움에 오므리지 않음이 없고, 나아감에 거두지 않음이 없다[無垂不縮, 無往不收].' 등이 필요하다. 운동의 원리를 말할 때 붓털은 돌면서 전환하고, 위아래로 오르내리며, 평평하게 움직이는 운동 범위를 넘을 수 없다. 이러한 운동을 서예용어로 말하면, 사전(使轉)·제안(提按)·평동(平動)이라 할 수 있다. 이른바 원필·방필·장봉·노봉·전필·절필·제안 등은 모두 이 세 가지 기본 운동으로 귀속시킬 수 있다. 그렇기 때문에 글씨를 쓰려면 필수적으로 붓을 누르고·들고·머무르고·돌리는 것 등의 기본 용필을 장악하여야 한다.

　기필과 수필은 점과 획의 형태를 확정한다. 기필과 수필의 방법은 먼저 형태에 의하여 필봉을 감추고 드러냄을 확정하여야 하고, 운필의 빠르고 느림을 장악하여야 한다. 붓끝을 감추어 형태를 둥글게 하려면, 기필에서는 "왼쪽으로 가려면 먼저 오른쪽으로 향하고, 아래로 내려 그으려면 먼저 위로 향하여야 한다[欲左先右, 欲下先上]." 수필에서는 세움에 오므리지

않음이 없고, 나아감에 거두지 않음이 없어야 한다. 형태를 모나게 드러내려면, 가로획은 세로로 운행하여야 하고, 세로획은 가로로 운행하여야 한다. 필봉을 감추거나 드러내어 모나거나 둥근 형태를 만들려면, 필봉을 일으키고 그치는 곳에서 형태에 따라 짐작하여 운행하여야 한다. 그리고 행필은 기필과 수필의 교량적 역할을 한다. 척추에 해당하는 행필의 점과 획에 질량을 갖추어야 함을 간과하여서는 안 된다. 어떠한 형태를 막론하고 모두 방필과 원필의 구별이 있고, 중봉과 측봉의 다름이 있다. 그러므로 이에 대한 교량적인 역할은 마땅히 두텁고 착실하며 입체감을 갖추어야 하고, 또한 탄력성이 있는 필력감을 나타내야 한다. 그러면 기필·수필·행필 등에서 나타나는 용필 방법을 구체적으로 살펴보도록 하겠다.

1. 기필

글씨를 쓸 때 먼저 붓을 종이 위에 떨어뜨리는 것을 기필이라 한다. 이를 혹 '발필(發筆)'·'흥필(興筆)'·'인필(引筆)'·'낙필(落筆)'·'하필(下筆)'이라고도 한다. 기필은 마땅히 가벼워야 한다. 그 방식은 역봉(逆鋒)과 순봉(順鋒)의 두 종류가 있고, 또한 장봉과 노봉의 구별이 있다.

장봉38)의 용필은 펜이나 볼펜으로 글씨를 쓰는 방법과 다르다. 즉, 모

38) 藏鋒의 뜻과 비슷한 것으로 隱鋒과 築鋒이 있다. 隱鋒은 필봉의 흔적을 드러내지 않는 것이다(參見, 蔡希綜『法書論』). 築은 '搗也'이니 흙을 두드려 견실하게 하는 것을 말한다. 따라서 築鋒의 의미는 藏鋒과 비슷하나 필력이 장봉보다 강하

필의 뾰족한 필봉을 필획이 시작하는 곳에 떨어뜨리는 것이 아니라 조금
뒷부분에 떨어뜨린 다음 행필할 때 필획이 나가는 방향과 반대 방향으로
역입하여 힘을 얻은 뒤에 나아간다. 예를 들면, 가로획이 왼쪽에서 오른
쪽으로 나아가려고 할 때 먼저 필봉을 왼쪽으로 향하여 조금 아래로 이동
한 뒤에 붓끝을 감싸며 나아가는 방법이다. 세로획에서는 필봉을 먼저 위
로 향하여 조금 이동하니, 이른바 "오른쪽으로 가려면 먼저 왼쪽으로 향
하고, 아래로 내려가려면 먼저 위로 향한다[欲右先左, 欲下先上]."라는
것이 바로 이를 말함이다. 이와 같이 하면, 필봉이 나타나는 봉망이 보이
지 않고 대신에 단지 성냥과 같은 둥근 머리의 모양만 보일 뿐이다.

노봉39)의 용필은 펜이나 볼펜으로 글씨를 쓰는 방법과 같다. 즉, 필획
이 왼쪽에서 오른쪽으로(혹은 위에서 아래로) 향하여 운행할 때 필봉도
마찬가지로 왼쪽에서 오른쪽으로(혹은 위에서 아래로) 향하여 펼쳐 나아
간다. 이때 장봉처럼 먼저 왼쪽으로(혹은 위로) 향하여 조금 이동하는 과
정이 없으니, 이른바 "세로획은 가로로 내려가고, 가로획은 세로로 나아
간다[竪畫橫下, 橫畫竪下]."라는 것이 바로 이를 말함이다. 이와 같이
하면, 기필하는 곳에서 문득 봉망이 모두 드러나게 된다.

장봉은 필세를 안으로 함유하고 있어 중후하고 강경함이 분명하고, 이

다. 藏鋒의 힘은 허함이 많으나, 築鋒의 힘은 비교적 실하다. 두 필획이 出入하
며 서로 접하는 곳에서 '密'의 효과를 취할 때 대부분 이 방법을 많이 운용한다
(參見, 顔眞卿『述張長史筆法十二意』).
39) 露鋒은 또한 '出鋒'이라고도 하니, 이는 필봉을 내보이는 동작을 가리킨다.

에 반하여 노봉은 굳세고 필봉의 날카로움이 분명하다. 노봉은 역량을 이미 발한 뒤의 형태이고, 장봉은 필세를 축적하면서 골력을 안으로 함유한 모양을 하고 있다. 따라서 장봉과 노봉을 겸용하면, 글씨는 분명히 필력이 있고 다양한 자태와 변화를 나타낼 수 있다. 이 두 가지는 하나이면서 둘이고, 또한 둘이면서 하나이다.

일반적으로 기필할 때 '역입평출'을 중시한다. 이는 필봉을 상반된 방향으로 역입한 뒤에 필봉을 전환하여 행필하면 붓털은 자연히 평평하게 펴지면서 나아가는 용필 방법이다. 청나라 포세신은 이에 대하여 다음과 같이 말하였다.

오직 붓대를 고정하고 필봉을 전환하면, 역입평출이 되어 필획의 팔면에 붓털의 힘이 도달하지 않음이 없다.[40]

2. 수필

하나의 필획을 결속하며 붓을 거두는 것을 수필이라 한다. 이를 혹 '결필(結筆)'·'살필(殺筆)'이라고도 한다. 수필은 필봉을 내보내거나 오는 방향으로 돌리는 것에 따라 출봉(出鋒)과 회봉(回鋒) 두 종류로 나눌 수 있다. "붓을 세움에 오므리지 않음이 없고, 나아감에 거두지 않음이 없다[無

40) 包世臣, 『藝舟雙楫·論書』: "惟管定而鋒轉, 則逆入平出, 而畫之八面無非毫力所達."

垂不縮, 無往不收]."⁴¹⁾라는 말은 미불이 창안한 것으로 이후 역대 서예
가들이 용필의 기본 법칙으로 여겼다. 세로획에서 필획을 종료할 때 마땅
히 필봉을 돌려서 오므리고, 가로획에서는 필봉을 왼쪽으로 향하여 돌려
거두어야 한다. 이렇게 하면, 기필과 수필은 서로 호응을 이루고, 필획은
함축적이고 둥글며 착실하여 힘이 있다. 명나라 풍방은 이를 다음과 같이
해석하였다.

> 붓을 세움에 오므리지 않음이 없고, 나아감에 거두지 않음이 없다는 것은 옥
> 루흔과 같으니, 모서리를 드러내지 않음을 말한다.⁴²⁾

　동기창은 이를 '팔자진언(八字眞言)'⁴³⁾이라고까지 극찬하였으니 "無垂
不縮, 無往不收."라는 말이 후세에 얼마나 영향을 주었는지 가히 짐작할
수 있다.
　수로(垂露)와 현침(懸針)도 수필의 좋은 비유이다. 이는 세로획에서 붓
끝을 처리하는 방법이 다름으로 인하여 나타나는 모습이 서로 다름을 비유
한 말이다. 즉, 세로획을 시작할 때 붓을 가로로 들어가 위로 향하여 조금

41) 姜夔, 『續書譜·眞書』: "書法當如何, 米老曰, 無垂不縮, 無往不收, 此必至精
　　至熟, 然後能之."
42) 豊坊, 『書訣』: "無垂不縮, 無往不收, 則如屋漏痕, 言不露圭角也."
43) 董其昌, 『畵禪室隨筆』: "米海岳書, 無垂不縮, 無往不收, 此八字眞言, 無等等
　　咒也."

가다가 잠시 머무른 다음 필봉을 아래로 끌어 행필하고, 끝에 이르러서는 붓을 머물러 회봉하는 방법이다. 이러한 용필 방법을 운행하면, 필획은 뾰족하지 않고 둥글어 마치 이슬이 매달려 있는 느낌이 든다. 이러한 세로획을 '수로'라 일컫는다. 또 다른 방법으로 세로획에서 기필과 행필 방법은 위와 같으나 수필에서 처리하는 방법이 다르다. 즉, 붓을 들어 아래로 행필하여 내려가면서 붓을 점차로 들어 끝에 이르러서는 필봉을 드러내는 방법이다. 이러한 용필 방법을 운행하면, 필획의 끝 부분은 마치 바늘이 매달린 듯 뾰족한 모습을 하게 된다. 이러한 세로획을 '현침'이라 일컫는다.

3. 행필

붓을 운용하는 법을 제일 먼저 제시한 사람은 동한시대 채옹이다.

> 붓털의 머리를 감추고 꼬리를 보호하면 힘이 그 가운데 있다.[44]

이는 기필은 장봉을 하여야 하고, 수필은 회봉을 하여야 함을 가리키는 말이다. 여기서 언급한 것은 단지 기필과 수필이지 행필에 대하여서는 언급하지 않았다. 행필에 대하여 제일 먼저 관심을 가진 사람은 청나라 포세신이다.

44) 蔡邕, 『九勢』: "藏頭護尾, 力在其中."

용필의 법은 필획의 양단에서 나타난다. 그러나 옛사람의 웅장하고 중후하
며 방종함을 사람들이 한결같이 바라고 이를 수 없는 것은 필획 중간의 끊어
짐에 있다.45)

여기에서 포세신은 점과 획의 중간은 모름지기 웅장하고 중후하여야
한다는 의견을 제시함으로써 비로소 기필·행필·수필의 용필 문제가 완
전히 해결되었다. 행필은 곧 운필법으로 붓털이 점과 획 가운데서 이동하
고 운행하는 방법을 가리킨다. 이에 대하여 심윤묵은 『서법론』에서 아주
좋은 말을 하였다.

이전 사람은 종종 행필을 말하곤 하였다. 여기에서 '行'자로 붓털의 동작이
매우 묘함을 형용하였다. 붓털이 점과 획에서 이동하는 것을 마치 사람이 길
에서 걸어가는 모습과 같이 잘 비유하였다. 사람이 길을 걸을 때 두 다리는
반드시 한쪽은 들고 다른 한쪽은 땅에 떨어뜨려야 한다. 붓털이 점과 획에서
이동하는 것도 한쪽은 들고 다른 한쪽은 종이에 떨어뜨려야 비로소 나아갈
수 있다. 그러나 붓을 들고 누름은 반드시 언제 어디서나 결합하여야 비로소
누르면 들 수 있고, 들면 누를 수 있어 필봉은 영원히 가운데 있는 작용이
발생하며 정지하지 않게 된다. 여기에서 하나의 이치를 말할 수 있으니, 필
획은 단순히 평평하게 질질 끌고 갈 수 없다는 것이다.46)

45) 包世臣 『藝舟雙楫·歷下筆譚』: "用筆之法, 見於畫之兩端, 而古人雄厚恣肆令
人斷不可企及者, 則在畫之中截."
46) 沈尹默/郭魯鳳, 『書法論叢』: "前人往往說行筆, 這個行字, 用來形容筆毫的動

행필에서 '전절'과 '제·안·돈·좌'의 용필이 가장 중요하나, 이들을
딱 잘라서 나눌 수 없다. 때로는 제안을 병용하고, 때로는 제돈(提頓)·
전절 등을 병용하기도 한다. 붓털은 점과 획의 형태나 필세에 의거하여
기필·행필·수필 등의 과정에서 상대적인 제안의 교체 운동이 있다. 용
필은 필수적으로 운필의 제·안·전·접(提·按·轉·接) 등 수법을 발휘
하여야 한다. 이로 말미암아 필봉에 각종 변화가 생겨나니, 예를 들면 정
봉·측봉·순봉·역봉·축봉·주봉·장봉·노봉(正鋒·側鋒·順鋒·逆鋒
·築鋒·駐鋒·藏鋒·露鋒) 등의 형태들이 있다. 이를 보면, 용필의 변
화는 붓털을 점과 획에서 운행하는 운필법, 즉 행필에서 많이 나타나고
있음을 알 수 있다. 이 중에서 가장 많이 사용하면서 작품의 생동감을 나
타내는 중요한 용필들을 살펴보면 다음과 같다.

(1) 제안

제안에서 '제'라는 것은 붓끝이 종이를 배척하거나 혹은 순간적으로 종
이에서 이탈할 때 붓을 드는 것을 말하고, '안' 이라는 것은 붓털을 펴서
누르며 행필하는 것을 말한다. 기필할 때 붓털은 대체적으로 점차 '안'에
이르며, 수필할 때 붓털은 일반적으로 '제'로 향하는 경향이 있다. 그리고

作是很妙的. 筆毫在點畵中移動, 好比人在路上行走一樣. 人行路時, 兩脚必然
一起一落. 筆毫在點畵中移動, 也得要一起一落才行. 但提和按必須隨時隨處結
合着, 才按便提, 才提便按, 才會發生筆鋒永遠居中的作用, 不得停止. 在這裏
就說明了一個道理, 筆畵是不能平拖着過去的.", 26~27쪽 東文選, 1993.

행필 과정에서 혹 평평하게 이동하고, 혹 전절을 하며, 혹 파책을 하더라
도 전체 과정을 보면 제안의 변환과 연속이다.

제안의 구체적 동작을 보면, 팔을 운용하여 붓이 오른쪽 위로 향하여
조금 뒤집는 동작을 취하여서 붓털을 조금씩 위로 향하여 들더라도 붓이
종이에서 떨어지지 않을 정도라야 한다. 드는 정도가 안성맞춤에 이르면
필심을 거두어들여 획의 가운데에 있도록 한다. 그런 뒤에 다시 조금씩
무겁게 붓을 눌러 수축된 필봉을 적당하게 펼치니, 이는 중봉에 이르도록
함이 목적이다. 붓을 들었다 눌렀다 하는 것을 통하여 엎어졌던 붓털을
신속하게 다시 일으켜 세울 수 있다. 이렇게 붓을 들었다 눌렀다 하는 제
완의 동작은 필봉을 조정할 수 있을 뿐만 아니라 점과 획의 경중과 굵고
가는 변화를 나타낼 수 있다. 붓을 들어 일으키면 필봉은 곧 수렴하여 싸
여지면서 나타난 필획은 둥글고 가늘다.[47] 다시 붓을 눌러서 행필하면
붓털은 곧 평평하게 펼쳐져 굵은 필획이 나타나게 된다.[48] 제안을 통하
여 이루어진 점과 획은 굵고 가는 것을 막론하고 모두가 질박하고 포만하
여야 한다. 이에 대하여 미불이 좋은 비유를 하였다.

> 필법을 얻으면 비록 가늘기가 머리카락 같아도 또한 둥글고, 필법을 얻지 못
> 하면 비록 굵기가 서까래 같아도 또한 넙적하다.[49]

47) 이는 실제에 있어서 裹鋒의 용필법이다.
48) 붓을 누름에 있어서 일반적으로 가장 많이 눌러야 단지 붓털의 뾰족한 부분이 삼
　　분의 일 정도이지, 너무 깊게 눌러 붓털의 뿌리 부분까지 이르러서는 안 된다.

여기서 필법을 얻었다는 것은 바로 중봉을 잘 사용하였음을 뜻한다. 청
나라 유희재는『서개』에서 용필의 제안에 대하여 매우 합리적인 이치를
말하였다.

> 무릇 글씨는 붓마다 누르고 들어야 한다. 누름을 변별하는 것은 특히 붓을
> 일으키는 곳에서 마땅하고, 들음을 변별하는 것은 특히 붓을 그치는 곳에서
> 마땅하다. 서예가는 제안 두 글자에서 서로 합함이 있고 서로 떨어짐이 없어
> 야 한다. 그러므로 용필이 무거운 곳은 바로 모름지기 나는 듯이 들고, 용필
> 이 가벼운 곳은 바로 모름지기 실하게 눌러야 비로소 무너지고 나부끼는 두
> 가지 병폐를 면할 수 있다.[50]

제안이라는 두 종류의 역량은 시시각각 대항을 하나 원래 이들은 실제
로 한 종류의 역량이다. 여기에는 위로 향하거나 아래로 향하는 두 종류
의 역량이 서로 섞여 있으면서 도와주고 있다. '제'를 하면서 '안'을 하지
않으면 굵고 가는 필획을 나타낼 수 없고, 반대로 '안'을 하면서 '제'를
하지 않으면 제대로 행필을 할 수 없다. 또한 용필이 무거운 곳은 붓을
들어 덜어주고, 용필이 가벼운 곳은 붓을 눌러 필획을 조절해 주어야 한
다. 따라서 이 두 종류의 역량은 서로 합하여 떨어질 수 없다. 정확하고

49) 米芾,『群玉堂法帖』卷8: "得筆, 雖細爲髭發亦圓, 不得筆, 雖粗如椽亦扁."
50) 劉熙載,『書槪』: "凡書要筆筆按, 筆筆提, 辨按尤當於起筆處, 辨提尤當於止筆
 處, 書家於提按兩字, 有相合而無相離. 故用筆重處正須飛提, 用筆輕處正須實
 按, 始免墮飄二病."

영활하게 필봉 제안의 교환과 연속을 장악하면, 국부적으로 서로 다른 점과 획의 경중·조세·허실·교환 등을 합리적으로 처리할 수 있다. 또한 전체적으로 용필의 목적을 달성하며 적절하게 필봉을 조절하여 필획에 질감을 갖추게 할 수 있다.

기필할 때는 붓을 아래로 향하여 머무르고, 행필할 때는 붓을 위로 향하여 든다. 이것이 일반적인 '돈(頓)'과 '제(提)'의 용필이다. 붓을 꺾는 좌필(挫筆)은 '돈' 이후 발생하는 것으로, 즉 먼저 붓을 머물러 정지시킨 다음 방향을 바꾸어 꺾는 동작을 말한다. 일반적으로 전절이나 갈고리를 하는 곳에서는 먼저 붓을 머무르게[頓] 한 다음 붓을 약간 들어서 필봉을 돌려 움직여[轉動] 방향을 변환시킨다. '제필'은 필봉이 지면에서 떨어지지 않으면서 더디고 고르게 하여야 한다. 이에 반하여 '돈필'은 반드시 무겁고 힘이 있어야 한다. 붓이 온건하여진 다음에 다시 행필이나 수필을 하여 필획이 무겁고 온건하도록 한다. '제돈'은 일반적으로 하나의 필획 가운데서 교차하여 운행한다.

(2) 전절

'전절'은 하나의 개념이나 서예의 용필법에서 '전'과 '절'은 서로 다른 두 종류의 대립적인 방법이다. 필획의 방향을 바꾸는 곳에서 원필로 암암리 지나가는 것을 '전'이라 하고, 방필로 머물러 꺾는 것을 '절'이라 한다. 서로 다른 서체로 볼 때 해서는 '절'을 많이 사용하고, 초서는 '전'을 많이 사용한다. '전'의 효과는 필획이 둥글고, '절'의 효과는 필획이 모가

난다. 제돈을 전절의 관계에 대입시켜 말하면, 전을 하는 곳은 필획을 둥글게 들고, 절을 하는 곳은 필획을 모나게 머무른다. 그리고 '일파삼절'[51]이라는 것은 주로 날획을 할 때 사용하는 용필법으로 기필은 단속하여 긴밀하게 하고, 목 부분은 들어 일으켜야 하며, 파임을 하는 곳은 만족스럽게 펼쳐야 한다. 하나의 필획에서 세 번 꺾는 필세가 있어야 한다는 이른바 '일파삼절'은 바로 이를 가리키는 말이다.

전절은 필획이 끊어지는 것이 아니라 행필을 하다가 다른 방향으로 전환할 때 붓을 들어 방향을 바꾸는 것이니, 이를 환필(換筆)[52] 또는 환법(換法)이라고도 한다. 이는 크게 '내엽(內擫)'과 '외탁(外拓)' 두 종류로 나눌 수 있다. 내엽은 모나게 꺾는 방절의 일종이고, 외탁은 둥글게 꺾는 원전의 일종이다. 여기에서 '엽'과 '탁'은 원래 지법에서 유래하였다.[53] 비록 지법에서 '엽'과 '탁'의 뜻을 빌려 그 의미를 정련시켰으나 지법과는 무관하고, 단지 '엽'과 '탁'의 본래 의미만 사용하였을 뿐이다. 내엽과 외탁은 본래 서예의 '성정'을 가리켰기 때문에 사용한 용어는 다르지만 전체적 의미는 변함이 없다. 예를 들면, '내함외요(內涵外曜)'[54]·'내함외

51) 王羲之, 『題衛夫人筆陣圖後』: "每作一波常三過折筆."
52) 倪蘇門, 『書法論』: "八法轉換要筆筆分得淸, 要筆筆合得渾, 所以能淸能渾者, 全在能留得筆住. 其留筆只在轉換處見之, 轉換者, 用筆一正一反也. 此卽結構用筆也, 此卽古人回腕藏鋒之秘, 不肯明言, 所謂口訣手授者. 試問筆如何能留. 由先一步是練腕力, 練到不墜之時方才用留筆. 筆旣留矣, 如何能轉. 曰卽此轉處提筆取之, 果能提筆又要識得換筆, 提而能換自然筆筆淸筆筆渾."
53) 盧携, 『臨池訣』: "用筆之法, 拓大指, 擫中指."

로(內含外露)'55) · '중함외탁(中含外拓)'56) · '내엽외탁(內擫外拓)'57) ·
'내렴외탁(內斂外拓)'58) 등은 모두 내엽과 외탁을 설명한 말들이다. 여기
에서 '涵'과 '含'은 같은 뜻이고, '斂'자에는 수축의 의미가 있다. 그리고
'曜'와 '耀'는 모두 빛이 사방으로 발산한다는 뜻으로 '露'의 의미와 서로
같다. 이러한 몇 글자는 모두 비교적 이해하기가 쉬우나 중점을 두어 설
명할 것은 '엽'과 '탁'이다. 이에 대하여 심윤묵은 다음과 같이 말하였다.

내렴은 비교적 근엄하고 함축적이다. 외탁 용필은 방종의 의미가 많고 수렴
의 의미가 적다.……내가 지금 형상화한 말로 내엽과 외탁의 의의를 밝히고
자 한다. 내엽은 골이 뛰어난 글씨이고, 외탁은 근이 뛰어난 글씨이다.59)

그러나 여기서 알아야 할 점은 내엽과 외탁은 일종의 상대적 설법이어
서 이를 기계적으로 정확하고 분명하게 구분할 수 없다는 것이다. 이를

54) 孫過庭, 『書譜』: "或恬澹雍容, 內涵筋骨, 或折挫槎蘖, 外曜鋒芒."
55) 『宣和書譜』: "虞則內含剛柔, 歐則外露筋骨."
56) 包世臣, 『藝舟雙楫·述書上』: "米老右軍中含, 大令外拓之說."
57) 袁裒, 『總論書家』: "右軍用筆內擫而收斂, 高森嚴而有法度. 大令用外拓而開廓,
故散郞而多姿."
58) 北京中國書法硏究社編, 鄭誦先執筆, 『怎樣學習書法』: "王羲之用筆內斂, 獻之
外拓."
59) 沈尹默, 『書法論叢』: "內斂就比較謹嚴些, 也比較含蓄些. 外拓用筆, 放縱意多,
收斂意少. ……我現在用形象化的說法來闡明內擫外拓的意義, 內擫是骨勝之書,
外拓是筋勝之書."

쉽게 설명하면, 내엽의 용필은 필봉을 둥글게 모아 필획 가운데에서 운행하는 것이고, 외탁은 필봉을 평평하게 펼쳐서 필획 밖이 빛나게 하는 방법이다. 여기서 이해할 점은 필봉은 반드시 필획 가운데서 조절하여 전후 좌우로 운행할 때 기울어지고 쏠림이 없어야 한다는 것이다. 또한 역학적으로 말하면, 내엽은 힘을 안으로 축적하는 잠력(潛力)이고, 외탁은 힘을 밖으로 향하여 펴내는 충력(衝力)이라 하겠다. 예를 들면, 당나라 안진경은 외탁의 전형이며, 구양순은 내엽의 가장 전형적인 서예가이다.

방절과 원전을 막론하고 관건은 바로 붓을 드는 '제'에 있다. 그리고 제안의 용필 과정을 장악함에 있어서도 제필이 가장 관건임을 알아야 한다. 동기창은 일찍이 이에 대한 자신의 경험담을 다음과 같이 밝혔다.

> 붓을 펴는 곳은 문득 붓을 들어 일으켜 스스로 쓰러지지 않도록 하여야 하니, 이는 천고에 전해지지 않는 말이다.……글씨를 쓸 때 모름지기 붓을 들어 일으켜야지 붓을 믿을 수 없다. 대저 붓을 믿으면 그 파임이나 필획에 모두 힘이 없게 된다. 붓을 들어 일으키면 한 번 전환하고 한 번 단속하는 곳에 모두 주재함이 있다.[60]

글씨를 쓸 때 모름지기 붓을 들어야 한다는 것은 서예를 조금 이해하는

60) 董其昌, 『畫禪室隨筆』: "發筆處便要提得筆起, 不使其自偃, 乃是千古不傳語.……作書須提得筆起, 不可信筆, 蓋信筆則其波畫皆無力. 提得筆起, 則一轉一束處皆有主宰."

사람이라면 모두가 아는 사실이다. 그러나 때때로 손은 들려고 하나 전절
과 돈좌를 운용하는 데에서 문득 붓이 눕는 것은 금종(擒縱)이 없기 때문
이다. '금종'의 용필은 청나라 서예가 주성연이 제시하였다.

'금종' 두 글자는 서예가의 요긴한 비결이다. 금종이 있어야 비로소 절제가
있고 살리고 죽임이 있어 용필이 깨어난다. 용필이 깨어나면 골절이 통하고
영활하여 스스로 종이 위에서 쓰러지고 눕는 병폐가 없게 된다.[61]

금종에서 '금'이라는 것은 용필을 공제·통섭·수렴하는 것을 가리키
고, '종'이라는 것은 용필을 할 때 물을 뿌리듯이 펼쳐서 방종함을 가리킨
다. 이와 같은 금종의 용필을 제대로 장악하여야 비로소 법도에 합하고
필획을 죽이고 살리며 마음먹은 대로 전절을 할 수 있다.

(3) 질삽

질삽은 점과 획의 형질미를 표현하는 중요한 용필 방법의 하나이다. 질
필은 굳세고 빠르며 유창함을 추구하고, 삽필은 혼후하고 장중함을 추구
한다. 질필의 비결은 붓을 들어 방종하게 풀어놓는 데에 있고, 삽필의 비
결은 운필할 때 마치 험난한 곳을 만나 힘써 다투며 앞으로 나아가려는
데에 있다. 실천에서 질필의 사용은 적고, 삽필의 사용은 많다. 질필의

61) 周星蓮, 『臨池管見』: "擒縱二字, 是書家要訣. 有擒縱, 方有節制, 有生殺, 用
筆乃醒. 醒則骨節通靈, 自無僵臥紙上之病."

장악은 쉽게 이해할 수 있으나, 삽필의 장악은 비교적 심오하고 미묘하다. 채염은 그의 부친 채옹의『논필법』을 기술하면서 질삽의 중요성을 다음과 같이 강조하였다.

서예에는 두 가지 법이 있다. 하나는 질필이고, 다른 하나는 삽필이니, 질삽의 두 가지 법을 얻으면 서예의 묘함은 다한다.[62]

그러나 '질'과 '삽'은 용필에서 가장 통일시키기 어려운 한 쌍의 모순체이다. 즉, 용필이 빠르면 필의가 뜨고 매끄러워져 삽필을 이룰 수 없고, 용필이 더디면 필세가 막혀 질필을 이룰 수 없다. 서예가라면 모두 용필의 제·안·돈·좌를 중요시하고, 그냥 평평하게 끌고 가는 것을 반대하고 있다.[63] 이와 같이 하여 생겨난 필획은 먹이 종이에 들어가지 않을 뿐만 아니라 점과 획이 납작하고 매끄러워 의취가 없다.

획이 껄끄럽지 않으면 험절하고 굳센 형상은 말미암아 나옴이 없다. 너무 흐르면 문득 뜨고 매끄러움을 이룬다. 뜨고 매끄러우면 속되어 진다.[64]

62) 蔡琰, 『述石室神授筆勢』: "書有二法, 一曰疾, 一曰澀, 得疾澀二法, 書妙盡矣."
63) 여기서 끌고 간다는 것은 곧 편봉 용필로 붓털을 누이고 엎어지게 하여 마치 물건을 끌고 가는 것처럼 운필함을 말한다.
64) 韓方明, 『授筆要說』: "不澀則險勁之狀無由而生也. 太流則便成浮滑, 浮滑則是爲俗也."

그러므로 옛사람은 용필은 "차라리 껄끄럽게 할지언정 매끄럽게 하지 말라[寧澁勿滑]."라는 경고를 하였다. 이러한 삽필의 효과에 도달하려면, 운필을 하는 과정에서 쉬지 않고 제안(提按)·육좌(衄挫)·왕복(往復) 등의 용필법을 반복하여야 한다. 채옹은 삽필에 대한 요령을 다음과 같이 비유하였다.

삽필의 형세는 긴장하고 빠르며 전투하듯이 나아가는 법에 있다.[65]

여기서 '緊'은 긴박 또는 긴장하다는 뜻이 있고, '駛'은 짧게 재촉하거나 빠른 형세이며, '戰行'은 서로 싸우고 대항하면서 마찰을 한다는 뜻을 함유하고 있다. 따라서 '緊駛戰行'이란 운필을 할 때 역세로[66] 나아가다 점차 머물러 꺾어서 필의가 돌아보는 것처럼 하여 함부로 매끄럽게 지나가지 않도록 하는 것이다. 이는 마치 유희재가 말한 것과 같다.

붓을 운용하는 자는 모두 삽필의 설을 익히고 들었으나 매번 어떻게 하여야 삽필을 얻는지는 알지 못한다. 붓이 바야흐로 나가려고 할 때 만약 사물이 있어 이를 막으면 힘을 다하여 이것과 다툴 것이니, 이는 삽필을 기약하지 않았는데 스스로 삽필이 된 것이다.[67]

65) 蔡邕, 『九勢』: "澁勢, 在於緊駛戰行之法."
66) 역세라는 것은 행필할 때 필봉이 앞에 있고 붓이 뒤에 있어 펴진 붓털과 지면이 서로 대립하여 마찰을 형성하는 것을 가리킨다.

실제로 비유하면, 짐수레가 가파른 언덕을 매끄럽게 내려올 때 짐꾼은 반드시 반대 방향으로 힘을 써서 매끄럽게 내려오는 관성력을 저지하여 천천히 내려오도록 한다. 이는 두 종류의 대항력으로, 즉 작용과 반작용의 대항이다. 옛사람들은 이러한 삽필을 '역수탱주(逆水撑舟)'68)·'장년탕장(長年蕩槳)'69)·'장추계석(長錐界石)'70)이라는 말로 생동하게 비유하였다. 시험 삼아 안진경의 〈제질고〉 행서 묵적을 보면, 필력이 굳세고 강한 것이 마치 '추획사'와 같으며, 성한 기운과 변화가 있으면서 글씨의 형세는 날아 움직이는 것 같다. 이는 '질삽'의 법을 가장 잘 얻은 전형적인 작품이라 하겠다.

(4) 방원

용필에는 모난 것과 둥근 것 이외에 없으니, 이를 크게 둘로 나누면 원필과 방필이라 할 수 있다. 즉, 모가 나는 능각이나 직선으로 조성된 필획은 방필이라 하고, 둥글거나 호선·곡선으로 조성된 필획은 원필이라 한다.

67) 劉熙載, 『藝槪』: "用筆者皆習聞澁筆之說, 然每不知如何得澁. 惟筆方欲行, 如有物以拒之, 竭力而與之爭, 斯不期澁而自澁矣."

68) 이는 蘇軾의 「書舟中作字」에서 "將至曲江, 船上灘欹側, 撑者百指, 篙聲, 石聲犖然."이라고 한 데서 나온 고사로 '上水撑船'이라고도 한다.

69) 黃庭堅, 『山谷題跋』 卷九, 「跋唐道人編餘草藁」: "字多隨意曲折, 意到筆不到. 及來僰道舟中, 觀長年蕩槳群丁撥棹, 乃覺少進. 意之所到, 輒能用筆."

70) 宋 無名氏, 『翰林密論二十四條用筆法』: "鱗勒法須仰收, 禁經云, 畫如長錐界石是也."

모난 것과 둥근 것은 글씨를 쓰는 과정에서 다음과 같은 두 가지 의의를 함유하고 있다.

첫째, 필획의 용필에서 모난 것과 둥근 것을 가리킨다. 무릇 점과 획의 기필·수필·파별·전절·갈고리에서 모서리나 혹은 노봉을 나타내는 것을 '방'이라 한다. 그리고 모서리가 드러나지 않고 필봉을 감추며 거두어들이는 것을 '원'이라 한다.

방필과 원필의 용필

방 필 원 필

둘째, 결구의 체세에서 모난 것과 둥근 것을 가리킨다. 전서는 둥근 것을 운용하고, 예서는 모난 것을 운영하며, 해서는 꺾음을 많이 운용하고 체세는 모난 것을 숭상하고 있다. 초서는 둥글게 꺾는 것을 운용하고 체세는 둥근 것을 숭상하며, 행서는 모난 것과 둥근 것을 겸비하고 있다. 모난 것과 둥근 것은 그 성정이 같지 않기 때문에 용필도 다르다. 모난 것은 측봉을 운용하고 둥근 것은 중봉을 운용한다. 이는 마치 포세신이 『예

주쌍즙』에서 말한 것과 같다.

> 서예의 묘는 온전히 운필에 있다. 그 요점을 들면, 모난 것과 둥근 것에 다
> 한다. 조정함이 극도로 익숙하면 스스로 교묘함이 있다. 모난 것은 붓을 머
> 무르는 것을 운용하고, 둥근 것은 붓을 드는 것을 운용한다. 붓을 들어 가운
> 데로 함축하고, 붓을 머물러 밖으로 밀친다. 가운데로 함축한 것은 혼후하고
> 굳세며, 밖으로 밀친 것은 웅장하고 강하다. 가운데로 함축한 것은 전서의
> 법이고, 밖으로 밀친 것은 예서의 법이다.[71]

 모난 것과 둥근 것은 서예사의 변천으로 볼 때 시대와 서체의 다름으로
인하여 글씨를 쓰고 이를 새기는 공구가 다르며, 또한 풍격과 유파가 같
지 않아 그 변화가 매우 복잡하다. 각종 서체는 주로 모나고 둥근 것이
매우 드물다. 일반적으로 말하여 전서는 둥근 것이 많다.[72] 그리고 은허
의 갑골문과 서주 초기의 금문은 칼을 사용하여 새겼기 때문에 모난 체세
가 많다. 초서의 용필은 전법에서 아름답게 전환하는 장봉을 흡수하여 둥
글게 꺾음을 주로 하기 때문에 둥근 체세가 많다. 예서는 동한시대에 성
숙하였고, 강한 붓으로 쓴 글자를 끌과 칼로 새겼기 때문에 모난 것과 둥

71) 包世臣, 『藝舟雙楫』: "書法之妙, 全在運筆. 該擧其要, 盡于方圓. 操縱極熟,
自有巧妙. 方用頓筆, 圓用提筆. 提筆中含, 頓筆外拓. 中含者渾勁, 外拓者雄
強. 中含者, 篆之法也, 外拓者, 隸之法也."
72) 여기에도 예외가 있다. 예를 들면, 秦나라의 權量詔版과 삼국시대의 〈天發神讖
碑〉는 주로 모난 것을 많이 사용하였다.

근 것이 섞인 변화를 나타내고 있다. 용필과 체세는 일반적으로 모난 것과 둥근 것을 함께 사용하고 있다. 해서의 필법을 행서에 들이면 모난 것을 위주로 하고, 전서의 필법을 행서에 들이면 둥근 것을 위주로 한다. 이것으로 말미암아 알 수 있는 것은 모난 것과 둥근 것의 변화는 복잡하여 가히 "변화는 여러 가지이고 성정은 하나가 아니다."[73]라는 것이다. 그러므로 용필을 논함에 결코 구구하게 이것은 모난 것이고 저것은 둥근 것이라고 단정할 수 없다.

원필은 일반적으로 중봉 전법을 운용한다. 즉, 필봉을 감추고 봉망을 수렴하며 근골을 안으로 함유하여 함축적이면서 온화하며, 부드럽고 둥글며 윤택이 나는 풍격을 나타낸다. "둥근 것으로 연미함을 취하고, 필봉이 없는 것으로 그 기운과 맛을 함유한다."[74]라는 것은 바로 원필이 가지고 있는 내재적 질박미를 설명한 것이다.

방필은 일반적으로 측봉 예법을 운용한다. 즉, 봉망을 밖으로 드러내고 골력을 내보여 험준하고 날카로우며, 침착하고 웅강하며 쇠를 자르는 듯한 풍격을 나타낸다. "모난 것으로 굳셈을 취하고, 필봉이 있는 것으로 그 정신을 비쳐준다."[75]라는 것은 바로 방필에서 나오는 외재적인 정신

73) 孫過庭, 『書譜』: "消息多方, 性情不一."
74) 姜夔는 『續書譜・草書』에서 "大抵用筆有緩有急, 有有鋒, 有無鋒, 有承接上文, 有牽引下字. 乍徐還疾, 忽往復收. 緩以效古, 急以出奇. 有鋒以耀其精神, 無鋒以含其氣味. 橫斜曲直, 鈎環盤紆, 皆以勢爲主."라고 하였다.
75) 上同書

과 형태미를 설명한 것이다.

원필의 기필은 역입법을 사용하고, 행필은 중봉을 운용하면서 교필(絞筆)로 서서히 진행하다가 전절을 하는 곳에서는 대부분 제필과 교필로 둥글게 꺾으면 필봉이 감추어지고 수렴되어 모서리가 나타나지 않으니, 필획은 자연히 둥글고 혼후하면서도 굳세게 된다. 이러한 필법은 전서에서 나왔기 때문에 이를 또한 '전법(篆法)'이라고도 부른다. 옛사람은 '절차고'로 이러한 '전법'을 비유하곤 하였다. 고대 부녀자들이 머리에 꽂았던 비녀는 대부분 금과 은으로 만들었다. 이것들의 성질은 부드럽고 질기며 탄력성이 풍부하여 꺾어지거나 부러졌을 때도 여전히 둥글게 굽은 형상을 유지하고 있다. 따라서 탄력성이 풍부하고 활처럼 둥글게 휜 형상으로 전절할 때 둥글고 강하며 고른 힘이 나오는 용필법을 '절차고'로 비유하였던 것이다.

방필의 기필은 절입법(切入法)을 사용하고, 행필은 측봉을 운용하면서 붓털을 펴서 나아가다가 전절을 하는 곳에서 돈필과 번필(飜筆)로 모나게 꺾으면 봉망이 밖으로 드러나 골력이 나타나니, 필획은 자연히 방정하고 험준하면서도 예리하게 된다. 이러한 필법은 예서에서 나왔기 때문에 이를 또한 '예법(隸法)'이라고도 부른다.

이상을 볼 때 원필은 '역입(逆入)'·'교필(絞筆)'·'중봉(中鋒)'·'장봉(藏鋒)'·'제필(提筆)'·'전필(轉筆)' 등의 필법을 포괄하고 있다. 이에 반하여 방필은 '절입(切入)'·'측봉(側鋒)'·'노봉(露鋒)'·'돈필(頓筆)'·'절필(折筆)' 등의 필법을 포괄하고 있다. 그러므로 옛사람들은 원필과 방필

을 용필의 강령이라 여겼다. 그러나 방필과 원필 두 종류의 필법은 동시에 장악하여야 하니, 손과정은 이에 대하여 다음과 같이 말하였다.

골기가 있도록 힘쓰고 골기가 이미 존재하면, 굳세고 윤택함을 가하라.76)

이는 곧 방원을 병용하라는 뜻으로 강기(姜夔)77)와 강유위(康有爲)78)도 이 점을 무척 강조하였다. 역대 유명 서예가들의 작품을 보면, 용필은 방원을 겸비하여 강하고 부드러움을 함께 나타냈기 때문에 다양한 자태와 예술적 매력이 물씬거림을 느낄 수 있다.

四. 용필의 절주

아름다운 시 한 수를 읽노라면 그 억양과 리듬이 방울 소리와 같은 운율로 느껴져 저절로 감탄을 자아낸다. 명곡은 고저장단과 아름다운 하모니에 선율적 리듬이 있기 때문에 듣는 사람이 저절로 감탄을 자아낸다. 현재 유행하고 있는 리듬 체조와 무용, 그리고 음악 등은 모두 사람들에

76) 孫過庭, 『書譜』: "務存骨氣, 骨氣旣存, 而遒潤加之."
77) 姜夔, 『續書譜·方圓』: "方者參之以圓, 圓者參之以方, 斯爲妙矣."
78) 康有爲, 『廣藝舟雙楫·綴法』: "妙處在方圓幷用, 不方不圓, 亦方亦圓, 或體方而用圓, 或用方而體圓, 或必方而章法圓."

게 아름다움을 느끼게 한다. 마찬가지로 생동감이 풍부한 한 폭의 서예작
품은 시의 운율이나 음악의 리듬처럼 용필의 '경중'과 '속도'를 통하여 동
태미를 느끼게 한다. 예를 들면, 기필과 수필은 천천히 하면서 회봉을 하
여 '장두호미(藏頭護尾)'의 형세를 이룬다. 중간의 행필은 빠르고 긴밀하
며 절주가 풍부해 풍요롭고 실하여 겁나거나 약하게 되지 않는다. 역세로
절입하고, 회봉으로 수필하며, 행필의 과정을 빠르게 하면, 혹 필봉이 가
볍게 종이에 스쳐 '유사(游絲)'나 '견사(牽絲)'가 나온다. 필세를 빠르게
하려면 적법(趯法)을 빠르게 하여야 하며, 이것이 빨라지면 필세는 자연
히 험준하고 예리해진다.

> 현침은 더디게 하려고 하니, 더디면 뜻이 풍족하고 형태가 여유 있고 아름답
> 다. 수로는 빠르게 하려고 하니, 빠르면 힘이 굳세고 붓을 뒤집고 엎을 수
> 있다.[79]

강한 붓의 운필은 마땅히 더디게 하고, 부드러운 붓은 굳세고 긴밀하게
하여야 한다. 경중으로 말할 때 가벼운 필획과 무거운 필획의 구별은 '제
안'에 있다. 만약 필획을 가볍게 하려면 붓을 위로 향하여 제필을 하고,
필획을 무겁게 하려면 붓을 아래로 향하여 안필을 하여야 한다. 무릇 점
과 획을 이루는 곳의 용필은 비교적 무겁게 하고, 점과 획이 아닌 곳의

79) 王澍 『論書賸語』: "懸針欲徐, 徐則意足而態有餘妍, 垂露欲疾, 疾則力勁而筆能
覆逆."

용필은 가볍게 하여야 한다. 아주 가벼운 것은 형태가 없는 사전으로 비
록 필적이 보이지 않지만 필세는 오히려 원활하다. 점법은 무거워야 하
고, 인대는 가벼워야 한다. 어깨를 돌림은 매우 가볍게 하고, 날필은 무
겁게 눌러야 한다. 가벼운 필획은 섬세하고 굳세며 표일한 느낌이 나고,
무거운 필획은 거칠고 중후하며 졸박한 느낌이 난다. 그러므로 용필의 법
은 경중을 잘 처리하여야 한다.

> 굵은 획은 무겁지 않아야 하고, 가는 획은 가볍지 않아야 한다. 섬세하고 정
> 미하게 향하고 등지는 데에서 가는 붓털이 죽고 산다.[80]

용필에서 경중과 속도의 처리가 잘 되면 필획은 자연히 생기가 풍부해
진다. 어떠한 것이든 한쪽으로 지나치면 병폐가 나와 점과 획의 동태미가
파괴되니 우세남과 구양순도 이를 매우 경계하였다.

> 너무 천천히 쓰면 글씨가 막혀 근이 없게 되고, 너무 빨리 쓰면 병이 되어
> 골이 없게 된다.[81]

> 가장 중요한 것은 바쁘지 말아야 하니 바쁘면 형세를 잃게 된다.[82]

80) 王僧虔, 『筆意贊』: "粗不爲重, 細不爲輕, 纖微向背, 毫髮死生."
81) 虞世南, 『筆髓論』: "太緩者滯而無筋, 太急者病而無骨."
82) 歐陽詢, 『傳授訣』: "最不可忙, 忙則失勢."

그리고 반지종은 이를 종합하여 다음과 같이 말하였다.

> 빠르게 할 수 있어 빠르게 하는 것을 일러 입신(入神)이라고 하고, 빠르게
> 할 수 있으면서 빠르게 하지 않는 것을 일러 상회(賞會)라고 하고, 빠르게
> 할 수 없는데 빠르게 하는 것을 일러 광치(狂馳)라고 하고, 마땅히 더디게
> 하지 않은 데서 더디게 하는 것을 일러 엄체(淹滯)라고 한다. 미친 듯이 달
> 리면 형세가 온전하지 않고, 머무르고 막히면 골육이 더디고 느리다. 종횡이
> 기울고 곧으며, 빠르지 않게 나아가고, 그치지 않으면서 천천히 가고, 팔은
> 붓을 멈추지 않고, 붓은 종이에서 떨어지지 않아야 한다. ……한 번 더디고,
> 한 번 빠르게 하면 강하고 부드러움이 서로 돕는다.[83]

이는 더디고 빠른 것을 잘 운용하여야 한다는 것으로 미친 듯 달려서도
안 되고, 그렇다고 또한 머무르고 막혀서도 안 된다. 오직 강하고 부드러
운 것이 서로 도와주어야 비로소 완전하고 아름다운 필획을 낼 수 있음을
설명한 말이다.

용필의 절주는 발생된 시간과 공간, 그리고 붓·먹·종이 및 필법·용
묵·결구·장법 등의 문제를 떠날 수 없다. 그러나 절주를 집중적으로 관
찰하고 분석한 글들은 오히려 많이 보이지 않는다. 가로획에서 제안(提
按)을 운용할 때에는 '안→제→안'의 절주가 있다. 만일 전절을 하여 용필

83) 潘之淙, 『書法離鉤』: "能速而速, 謂之入神, 能速不速, 謂之賞會, 不能速而速,
謂之狂馳, 不當遲而遲, 謂之淹滯, 狂馳則形勢不全, 淹滯則骨肉遲緩. 縱橫斜
直, 不速而行, 不止而緩, 腕不停筆, 筆不離紙. ……一遲一速, 剛柔相濟."

의 방향을 바꾸려할 때에도 반드시 절주가 있어야 하는데, 이는 주로 영
활한 손과 팔목의 움직임에 의지한다. 장봉과 노봉도 동작의 절주가 있
다. 즉, 장봉의 낙필은 먼저 공중에서 붓이 나아가려는 반대 방향으로 거
슬러 들어가 노봉을 한 다음 낙필하여서 나아간다. 뉴봉(扭鋒)과 좌필(挫
筆)의 절주를 보면 다음과 같다. 먼저 뉴봉은 필봉을 한데 묶어 흐트러지
거나 벌어지지 않도록 하는 동작에서 팔꿈치를 사용하여 필봉을 비틀어
전환하는 움직임을 취한다. 그리고 좌필은 붓과 종이가 비교적 커다란 마
찰력이 생기도록 하니, 이러한 동작은 손과 팔목을 공제하는 능력에 의존
하여야지 무작정 붓을 꺾으면 실패를 초래한다.

경중과 비수에서 나타나는 절주는 다음과 같다. 필획이 가볍더라도 마
르고 파리하지 않도록 하여야 하며, 무겁더라도 어리석고 살지지 않도록
하여야 한다. 여기서 마르고 파리한 것은 윤택함으로 보충하여주고, 어리
석고 살진 것은 골력을 세워주어야 한다. 한 글자 안에 필획의 다소를 보
아 경중과 비수를 결정하여야 한다. 즉, 필획이 많으면 마땅히 가볍고 파
리하게 하여야 하며, 필획이 적으면 무겁고 살지게 하여야 한다. 한 글자
의 필획 가운데 경중과 비수가 분명하면 그만큼 절주감도 분명하게 나타
난다. 용필을 할 때는 반드시 이러한 동작의 절주 규율을 찾도록 노력하
여야 한다. 서예를 연마함에 절주에 대한 인식은 기본 소질을 판단하는
데에 가장 중요한 표준이 된다.

필순도 절주이며 일정한 규칙이 있다. 행초서의 필순은 기본적으로 해
서의 필순에서 발전하여 변화하였다. 행초서의 절주는 매우 강한 수의성

·웅변성·복잡성이 있다. 이것을 익히는 관건은 숙련되게 필묵의 기교를 장악하는 데에 있다. 또한 만약 먹의 농담과 고윤이 없으면 곧 신채가 나타나지 않게 되며, 그 형체에 만약 근·골·혈·육이 없으면 곧 생기를 잃게 된다. 이러한 것들은 모두 용필의 절주감을 나타나는 데에 중요한 역할을 하고 있다.

제3절 결구

결구는 용필을 근본으로 삼으며, 이는 또한 결자(結字)·행기(行氣)·장법(章法) 등 세 방면으로 나눌 수 있다. 용필은 점과 획을 만들고, 점과 획이 조합되어 결구를 이룬다. 이에 대하여 심윤묵은 좋은 의견을 제시하였다.

각 글자는 모두 붓털에 의하여 먹물이 지나감으로 이루어진다. 점과 획 사이에는 반드시 연결이 있다. 여기에서 이것들의 연계 작용을 깨달아야 한다.[84]

84) 沈尹默, 『書法論叢·歷代名家學書經驗談輯要釋義(二)』: "每個字都是由使毫行墨而成, 點畫之間, 必有連結, 這裏就要體會到它們的聯系作用."

　문자 결구의 미학 특징으로 말한다면, 문자 결구미의 관건은 선 자체에 있는 것이 아니라 선의 조합에 있다고 하겠다. 선 조합의 특징 가운데 하나가 네모난 것으로, 이 안에서 상하좌우 어떠한 방향을 막론하고 마음대로 발전할 수 있다는 점이다. 이것의 좋은 점은 네모난 글자에 하나의 조형 단위가 있고, 그리고 하나의 중심이 있다는 것이다. 선 조합의 또 다른 특징은 조형 공간이다. 이러한 것은 마음에 따라 하고 싶은 대로 하는 것이 아니라, 각종 자연의 외물에 따라 선 공간을 만든다. 용필은 곧 선과 선의 조합을 통솔한다. 즉, 용필은 선을 만들면서 때로는 멈추고, 이어지고, 끊어지고, 연결하며 조합의 형태를 만든다. 문자에서 명확한 특징은 각 글자마다 모두 일정한 필순이 있다는 것이다. 그리고 점과 획 사이에는 모두 내재적 혹은 외재적인 관계가 있다. 단지 필세의 통제 아래 형체의 결구는 비로소 조밀하게 맺어져 흐트러지지 않고 정신이 모이며 조화와 통일을 이루는 종합체가 된다.

　결자는 서예의 형식에 속한다. 이미 형식이기 때문에 반드시 일정한 형식 규율을 강구하여야 한다. 결자는 또한 서예의 함축미를 나타내고 있다. 따라서 서로 다른 형식의 결구는 작가의 서로 다른 예술 개성을 나타낼 수 있다. 결자는 필법과 장법의 중간 매개체이기 때문에 서예에서는 없어서는 안 될 중요한 요소이다. 각 행마다 글자와 글자 사이에 기운을 하나로 꿰뚫어 연결하는 방법을 연구하는 것이 바로 행기이다. 따라서 행기를 연구한다는 것은 즉 행을 나누면서 포국 문제를 연구하는 것이니, 바로 결자와 장법의 중간 형식이라 하겠다. 그러므로 행기를 연구하려면

마땅히 용필과 결구를 기초로 삼아야 한다. 장법은 점과 획·결자·행기로 조성된다. 장법을 연구하는 목적은 이러한 국부적인 것들을 어떻게 조합하여 하나의 완미한 종합체를 만들고, 또한 여기에 어떻게 곡절의 변화를 나타내면서 혼연일체를 이루는가 하는 데에 있다. 이것은 복잡하면서도 단순하거나 또한 복잡하면서도 단순하지 않을 수 있다. 이미 많은 구상이 있으면서도 자연스러워야 한다. 그리고 점과 획을 정확하게 처리하면서 이를 한 기운으로 꿰뚫어 연결시켜야 한다. 이것으로 알 수 있는 것은 장법의 연구는 모름지기 용필·결자·행기의 기초 위에 이루어져야 비로소 근본이 선다는 점이다.

다음은 용필을 근본으로 삼는 결구의 결자·행기·장법 세 방면에 대하여 구체적으로 분석해보도록 하겠다.

一. 결자

결자는 습관적으로 '결체(結體)' 혹은 '간가결구(間架結構)'라고도 부른다. 이는 한 글자에서 점과 획을 배합하는 방법을 말한다. 문자는 점과 획으로 구성되었기 때문에 서로 다른 용필과 점과 획의 형태는 서로 다른 형체의 결구를 만든다. 결자는 기본적으로 가로가 평평하고 세로가 곧으며 단정한 형체를 요구한다. 이것은 또한 일정한 배합 관계와 조직 원칙의 지배를 받으나 그렇다고 결코 판에 박혀서는 안 된다. 정제한 가운데

참치가 깃들여 있고, 뜻을 둔 가운데 자연스러움을 나타내어야 한다. 왜
냐하면, 결자는 기정(奇正)・소밀(疏密)・장단(長短)・대소(大小)・활착
(闊窄)・참치(參差)・신축(伸縮)・개합(開合)・부앙(俯仰)・향배(向背)
등 다양한 변화가 서로 대립하면서 통일을 이루는 가운데 균칭(均稱)・협
조(協調)・화해(和諧)・조응(調應)의 결구미를 표현하는 것이기 때문이다.

 서예의 결자에 대한 기본원칙을 채옹은 『구세』에서 다음과 같이 제시
하였다.

 무릇 낙필하여 결자를 이룰 때 위 획은 모두 아래를 덮고, 아래 획은 위를
 이어 형세가 교대로 서로 어울려 필세가 위배됨이 없도록 하여야 한다.85)

 이는 결자의 가장 기본적인 요구이다. 뒤에 왕희지는 진일보하여 결자
의 마땅함과 금기할 문제를 언급하였다.

 만약 평평하고 곧은 것이 서로 같아 형상이 마치 주판알 같이 위아래가 방정
 하고, 앞과 뒤가 가지런하고 평평하다면 곧 글씨가 아니라 단지 점과 획만
 얻었을 뿐이다.86)

85) 蔡邕, 『九勢』: "凡落筆結字, 上皆覆下, 下以承上, 使其形勢, 遞相映帶, 無使勢
 背."
86) 王羲之, 『題衛夫人筆陣圖後』: "若平直相似, 狀如算子, 上下方整, 前後齊平,
 便不是書, 但得其點畫耳."

이는 결자에 대한 커다란 발전으로, 완전한 형태가 있도록 하는 것일 뿐만 아니라 풍부한 변화를 요구하는 것이다. 아울러 이미 '수상(守常)'이 있으면서 또한 '기변(奇變)'을 요구하는 것이기도 하다.

수나라에 이르러 승려인 지과(智果)는 『심성송(心成頌)』에서 서예 결자 미학 규율에 대하여 구체적이고 계통적으로 논술하였다. 그 후 당나라 장회관(張懷瓘)의 『옥당금경・결과법(玉堂禁經・結裹法)』, 구양순(歐陽詢)의 『결체삼십육법(結體三十六法)』, 명나라 이순(李洵)의 『대자결구팔십사법(大字結構八十四法)』, 강립강(姜立綱)의 『분부배합법(分部配合法)』, 청나라 풍무(馮武)의 『고금전수필법십삼결(古今傳授筆法十三結)』, 황자원(黃自元)의 『간가결구구십사법(間架結構九十四法)』 등은 비록 내용이 상세하나 『심성송』의 범위를 넘지 않는다.

『심성송』의 본문은 길지 않으나 결자에 대한 분석이 매우 일리가 있다. 『심성송』의 중요한 가치는 변화와 통일, 협조와 대비 등 형식미의 원칙을 준수하면서 결자에서 흔히 보이는 모순을 성공적으로 해결한 점이다. 예를 들면, '전우견(展右肩)'・'서좌족(舒左足)'・'발일각(拔一角)'・'허반복(虛半腹)' 등의 방법은 변화를 나타내는 것이다. 또한 '개합(開合)'・'앙복(仰覆)'・'유방(留放)'・'수축(垂縮)'・'저배대목(抵背對目)' 등의 과장된 대비 수법을 사용하여 단조롭고 똑같은 느낌을 타파하였다. 그리고 '감제(減除)'・'보속(補贖)'・'고단필대(孤單必大)'・'중병잉촉(重幷仍促)' 등의 방법을 운용하여 협조와 통일의 효과를 이루게 하였다. 이외에 '자득영허(自得盈虛)'의 방법으로 한 글자의 공간 안배를 하였고, '상승기복

(相承起復)'의 방법으로 행간의 기를 꿰뚫는 문제를 해결하였다. 이러한 것들은 모두 결체의 형식미감을 더하면서 후세 서예 창작에 매우 심각한 영향을 주었다.

결자에 대한 당나라 손과정의 연구 성과를 한마디로 압축한다면 "꺼리면서도 어긋나지 않고, 화목하면서도 동화하지 않아야 한다[違而不犯, 和而不同]."라고 할 수 있다. 이는 대립하는 가운데 통일을 구하고, 통일에서 변화를 구하는 것으로, 즉 형식미의 대립과 통일의 법칙이다. 당나라 이후 서예가는 지과와 손과정의 전통을 계승하여 서예 결자 규율을 더욱 깊게 연구하였고, 저술 또한 매우 풍부하다. 그중에서도 송나라 동유(董逌)의 『광천서발(廣川書跋)』, 강기(姜夔)의 『속서보(續書譜)』, 명나라 해진(解縉)의 『춘우잡술(春雨雜述)』, 항목(項穆)의 『서법아언(書法雅言)』, 청나라 달중광(笪重光)의 『서벌(書筏)』, 왕주(王澍)의 『논서승어(論書賸語)』, 포세신(包世臣)의 『예주쌍즙(藝舟雙楫)』, 유희재(劉熙載)의 『서개(書槪)』 등은 모두 결자에 대하여 정확한 논술이 있는 저술들이다. 그들은 서로 다른 각도에서 결자에 대한 여러 관계를 매우 풍부하게 분석하였지만, 종합하면 다음과 같이 크게 몇 가지 유형으로 나눌 수 있다.

1. 중심평온

각 글자는 모두 하나의 중심이 있다. 중심은 형태의 결자에서 나타나고, 평온은 어떠한 서체라 하더라도 모두 갖추어야할 기본 조건이다. 가

지런한 전서와 해서, 혹은 유동적인 행초서, 그리고 마치 용이 날고 뱀이
꿈틀거리는 광초라 할지라도 모두가 중심평온이라는 전제를 떠날 수 없
다. 각종 서체와 각 글자는 또한 공통점이 있다. 예를 들면, 글자의 부분
이 서로 결합하고 소밀이 합당함을 얻으며 중심의 힘이 평온하여 전체 힘
이 분산하거나 평형을 깨는 것을 방지하도록 하는 것이다. 한 곡예사가
공중에서 놀랍고 위험한 동작을 연출하면서도 떨어지지 않는 주요 원인은
바로 중심을 장악하고 있기 때문이다. 그러므로 결자의 묘함은 바로 기이
한 가운데 평온함을 구하고, 험절한 가운데 평온함을 구하는 데에 있다.
이렇게 되어야만 비로소 생동하면서도 자태가 있는 형체를 얻을 수 있다.
글씨를 쓸 때에는 당연히 평온함을 구하여야 한다. 그러나 만약 단순히 평
온함만 구하면, 글씨는 일률적으로 평정하면서 어리석어 그 형상은 마치
주판알과 같아 한계성을 면치 못한다. 농엽(農髥)이 말한 '불온(不穩)'87)
은 단순히 평온함을 구하는 것보다 한 수 높은 예술의 경지이다. 즉, 움
직이는 가운데 고요함을 구하고, 조용한 가운데 움직임을 구하는 것이며,
이미 법도를 잃지 않으면서도 기이한 정취를 자아내도록 하는 경지를 가
리킨다.

독체자(獨體字)는 기본적 점과 획으로 구성되었기 때문에 부수 혹은

87) 曾熙(1861~1930)의 字는 子緝이고, 號는 農髥이며, 湖南省 衡陽 사람이다. 近
代 서예가이다. 그는 말하길 '翁覃溪一生穩字誤之, 石庵八十後能到不穩, 蝯叟七
十後便不穩, 惟下筆時時有犯險之心, 故不穩. 愈不穩則愈妙.'(見『書林藻鑒』)
라고 하였다.

많은 결구의 단위가 필요 없다. 이것들의 필획은 적고, 그 사이에 호응은 있으나 형체가 성글게 됨을 면하기 어렵다. 독체자의 중심은 때때로 한 글자의 주된 필획 위에 있기도 한다. 이에 대하여 장기는 『속서법론』에서 다음과 같이 말하였다.

> 각 글자에는 하나의 필획이 주인이고 나머지 필획은 손님이며 모두 마땅히 서로 돌아보니 이는 모두 옛날 법이다.[88]

예를 들면, '山·中'과 같은 독체자에서 세로획이 바로 주된 필획이며, 전체 글자의 중심이 있는 곳이기도 하다. 어떠한 독체자들의 중심은 때때로 교차점 위에서 나타나기도 한다. 예를 들면, '天·文·交·父' 등이 그러하다.

합체자(合體字)는 두 개 혹은 그 이상의 기본 단위가 조합하여 이루어진 글자를 말한다. 기본 단위의 관착(寬笮)·고저(高低)·대소(大小)·편정(偏正)·장단(長短) 등은 모두 일반적인 요구이다. 합체자의 중심은 비교적 장악하기가 어렵다. 특히, 행초서는 기정(奇正)의 변화를 통하여 기이한 것으로써 바름을 얻는다. 이것의 중심은 혹 가운데에서 사면팔방으로 펼치는 듯하고, 혹은 팔면의 점과 획이 모두 중심으로 향하기도 한다. 결자의 필획들이 중심으로 향하면 뜻이 모여지고 정신이 분산되지 않는

88) 蔣驥, 『續書法論』: "每一字有一筆是主, 餘筆是賓, 皆當相顧, 此皆古法."

느낌을 준다.

종합하여 말하면, 마음을 다한 결자는 점과 획의 위치가 적합하고 중심이 평온하며, 상하좌우로 굽어보고 올려 보면서 서로가 돌아보게 된다. 그리고 위치에 따라 주된 것과 부수적인 것이 나누어지면서 형세는 중심을 얻는다.

2. 변화참치

결자에서 중심이 평온하여진 뒤에는 가지런하지 않으면서도 전체가 하나로 이루어져야 한다. 이는 곧 변화와 참치를 말한다. 진역증은『한림요결』에서 변화의 무궁함을 다음과 같이 말하였다.

> 글자 형태의 팔면이 번갈아 차례대로 늘어나면서 바뀐다. 한 면이 변하면 형태는 무릇 여덟 번 변하고, 두 면이 변하면 형태는 무릇 오십육 번이 변하며, 삼 면 이상의 변화는 이루 헤아릴 수 없다.[89]

이른바 변화라는 것은 즉 부분적인 점과 획, 그리고 부수 결구의 형태를 적당하게 개변하고 각도와 위치를 조금 이동시키며 다양한 자태가 나타나도록 하는 것을 말한다. 변화에서 중요한 것은 점과 획의 변화로 여

89) 陳繹曾,『翰林要訣』: "字形八面, 迭遞增換, 一面變, 形凡八變, 二面變, 形凡五十六變, 三面以上, 變化不可勝數也."

기에는 방원(方圓) · 장로(藏露) · 비수(肥瘦) · 개합(開合) · 신축(伸縮) 등을 포함하고 있다. 각도 변화에는 점과 획 이외에 부수의 변화가 이에 속한다. 무릇 가로획의 변화에는 형세가 평평한 것, 오른쪽 위로 향하여 기울어지는 것, 오른쪽 아래로 향하여 기울어지는 것 등 3종류를 벗어나지 않는다. 세로획의 변화 역시 형세가 곧은 것, 왼쪽 아래로 향하여 기울어진 것, 오른쪽 아래로 향하여 기울어진 것 등 3종류를 벗어나지 않는다. 위치 변화 또한 점과 획 이외에 부수를 상하좌우와 사면팔방으로 이동시킬 수 있다. 이와 같은 세 가지의 기본 변법은 무궁한 변화를 파생시킬 수 있다. 그러나 필수적으로 대비통일(對比統一) · 균칭(均稱) · 협조(協調) · 자연(自然) · 중심(重心) · 과속(裹束) 등 기본 법칙에 부합하면서 변화를 하더라도 그 변화를 느끼지 못하여야 비로소 진정한 변화라고 할 수 있다.

참치는 점과 획이 차례대로 엮어가면서 개합과 신축의 변화가 있는 것을 말한다. 이는 마치 장회관(張懷瓘)이 말한 '인우참치(鱗羽參差)'[90]와 같은 것이다. 즉, 물고기의 비늘과 새의 깃털은 모두 참치를 이루며 가지런하지 않으면서도 자연스러운 정취를 얻고 있다. 결자에서의 점과 획을 중첩하여 배열할 때 마땅히 주의할 점은 가지런하고 평평하게 하여 마치 땔나무를 쌓고 갈대를 묶은[積薪束葦] 형상이 나타나지 않도록 하여야 한다. 기복(起伏) · 신축(伸縮) · 개합(開合) · 부앙향배(俯仰向背) · 기정소

90) 張懷瓘, 『論用筆十法』.

밀(奇正疏密)의 변화가 있어야 비로소 가지런하지 않으면서도 전체가 하나로 이루어지는 결자의 효과를 얻을 수 있다. 이는 마치 왕주가 말한 것과 같다.

> 결자는 모름지기 정제한 가운데 참치가 있어야 비로소 글씨가 마치 주판알 같은 병폐를 면할 수 있으니, 글자를 따라 나란히 배열하여 모든 형체가 동일하다면 문득 글씨를 이룰 수 없다.[91]

참치는 점과 획에 장단·착종의 변화가 있어야 할 뿐만 아니라, 동시에 각도와 형태에서도 풍부한 변화가 있어야 한다.

3. 대립통일

서예의 결자는 위에서 설명한 '중심평온'과 '변화참치' 이외에 각종 변화와 대립을 통하여 통일을 이루는 수법이 있다. 그 주요 방법으로는 '기정(奇正)'·'소밀(疏密)'·'위화(違和)' 등이 있다.

기정(奇正)과 수종(收縱)은 결자에서 양대 모순체이다. 그러나 이 모순 중에서 중요한 것은 마땅히 바른[正] 것과 거두는[收] 것을 위주로 삼아야 하니, 이른바 "일정함을 안 뒤에야 변화에 통할 수 있다[知其常而後

91) 王澍,『論書賸語』:"結字須令整齊中有參差, 方免字如算子之病, 逐字排比, 千體一同, 便不成書."

能通其變]."라는 것이다. 이에 대하여 왕주는 다음과 같이 말하였다.

> 바른 것을 기이함으로 삼기 때문에 기이함이 법 되지 않음이 없다. 거두는
> 것을 방종함으로 삼기 때문에 방종함이 사로잡지 않음이 없다. 허함을 실함
> 으로 삼기 때문에 끊어진 곳이 모두 연결된다. 등짐을 향함으로 삼기 때문에
> 연결된 곳이 모두 끊어진다. 배움이 이르고 이해함을 얻어 연결된 곳이 모두
> 끊어져 바른 것을 바르게 하고 기이한 것을 기이하게 하면 묘함이 이르지 않
> 음이 없다.92)

바르다는 것은 글자 내부 결자가 평형을 이루면서 고른 것을 말하니,
중심이 기울어지고 쏠려 평형을 잃어서는 안 된다. 현대 서예가인 육유쇠
는 이에 대하여 매우 좋은 비유를 하였다.

> 글자의 간격은 마치 사람의 골상과 같아 대부분 모름지기 장단이 서로 어울
> 리고, 골육의 조화가 고르며, 좌우가 정제하고, 앞뒤의 펼침이 편안하여야
> 한다. 이와 반대로 만약 머리가 크고 몸이 가늘며, 어깨가 기울어지고 등이
> 굽으며, 손이 잘리고 다리가 들린다면, 마치 환자가 병상에 기대 지탱함에
> 의거할 바를 잃는 것 같다. 그렇지 않다면 또한 반드시 취한 사람이 앉으나
> 서나 뒤집어지지 않으면 스스로 엎어지는 것과 같다. 절뚝발이, 쇠약한 자,
> 불구자들이 한방에 모여 있는 것 같으니 이를 대하고 구토를 하지 않을 수

92) 上同書: "以正爲奇, 故無奇不法, 以收爲縱, 故無縱不擒, 以虛爲實, 故斷處皆
連, 以背爲向, 故連處皆斷. 學至解得連處皆斷, 正正奇奇, 無妙不臻矣."

있겠는가?93)

이와 다르게 기이하다는 것은 참치하여 평평하지 않은 참치불평(參差不平), 기울고 쏠리고 일어나고 엎어지는 의측기복(欹側起伏), 변화의 실마리가 많은 변화다단(變化多端)의 의미를 담고 있다. 이렇게 기이하고 바른 것은 두 개의 대립적인 모순체이나 이를 잘 처리하면 완전하고 아름다운 결자를 이룰 수 있다. 이는 마치 항목이 『서법아언』에서 말한 것과 같다.

기이함은 바름 안에서 연결하고, 바름은 기이한 가운데에서 나열한다. 바르면서 기이함이 없으면, 비록 장엄하고 침착하며 착실하더라도 항상 후박하여 문기가 적다. 기이하면서 바르지 않으면, 비록 웅건하고 상쾌하며 나는 듯 연미하더라도 속임과 심함이 많아 우아함을 결핍한다.94)

기이함과 바름은 서로 통하고 융합하는 것이니, 이는 결자의 최고 경지로 후세 서예가들이 법칙으로 삼는다. 서예 발전의 역사로 볼 때 결자는 시대에 따라 변하기 때문에 기이함과 바름을 어떻게 처리하느냐 하는 것

93) 陸維釗, 『書法述要』: "字之間架, 則如人之骨相, 多須長短相稱, 骨肉調勻, 左右整齊, 前後舒泰. 反之, 若頭大身細, 肩歪背曲, 手斷脚蹺, 卽不致如病人扶床, 支撐失據, 也必如醉人坐立, 不翻自倒, 聚跛癩殘疾于一堂, 能不令人對之作嘔."
94) 項穆, 『書法雅言』: "奇卽連於正之內, 正卽列於奇之中, 正而無奇, 雖莊嚴沉實, 恒朴厚而少文, 奇而弗正, 雖雄爽飛姸, 多譎厲而乏雅."

은 서예가 개인의 풍격에 따라 다르게 나타난다. 이는 마치 조맹부가 다음과 같이 말한 것과 같다.

결자는 시대에 따라 서로 전하여지지만, 용필은 천고에 바뀌지 않는다.[95]

소밀은 점과 획 사이의 거리가 크고 작아 결자가 성글고 조밀함을 나타내는 말이다. 청나라 포세신은 다음과 같은 '구궁(九宮)'설을 제시하였는데, 이는 결자의 소밀 관계에 대한 좋은 견해이다.

구궁격(九宮格)

무릇 글씨는 성글고 조밀하고 기울고 바른 것을 막론하고 반드시 정신을 당겨 맺는 곳이 있어야 한다. 이것이 글자의 중궁(中宮)이다. 그러나 중궁은 실제의 필획에 있거나 빈 공간에 있으니, 반드시 그 글씨의 정신이 흐르는 곳을 살펴서 계격 안의 중궁에 안치하여야 한다. 그러한 뒤에 그 글자의 머리·눈·손·발을 옆의 팔궁(八宮)에 분포하면, 길고 짧고 허하고 실함에 따라 상하좌우 모두가 서로 마땅함을 얻는다.[96]

95) 趙孟頫, 『蘭亭十三跋』: "結字因時相傳, 用筆千古不易."
96) 包世臣, 『藝舟雙楫·述書下』: "凡字無論疏密斜正, 必有精神挽結之處, 是爲字之

이 글에는 두 가지 중요한 의미를 함유하고 있다. 하나는 한 글자의 점과 획을 '구궁'안에서 분별하고 안배하면, 소밀의 고름과 장단의 합당한 효과를 거둘 수 있다는 것이다. 다른 하나는 '중궁'은 한 글자의 정신이 있는 곳으로, 중궁은 실제 획일 수도 있고 또한 공백일 수도 있으나 모두 '팔궁'을 통솔한다는 것이다. 이러한 안배는 결자에서 주와 부차를 분명하게 하면서 각기 마땅함을 얻도록 한다.

위화에서 '화'는 정제하여 화목한 조화를 이루는 정제화해(整齊和諧), 협조하여 일치를 이루는 협조일치(協調一致), 질서가 정연한 질서정연(秩序整然)이란 의미로 다양한 통일을 이루는 것을 말한다. 그리고 '위'는 변화가 다양한 변화다양(變化多樣), 참치를 이루고 섞여 있는 참치착잡(參差錯雜), 기이한 군대가 갑자기 일어나는 듯한 이군돌기(異軍突起)라는 의미로 통일 속에서 대립을 이루는 것을 말한다. 따라서 넓은 의미로 볼 때 결자의 많은 문제는 예를 들면, 기정과 소밀 등은 모두 '위'와 '화'의 관계라고 하겠다. 그리고 좁은 의미로 볼 때 '위'와 '화'는 점과 획의 다양한 배열 형태를 가리키는 것으로, 예를 들면 부앙·향배·참치·개합 등을 어떻게 처리하느냐 하는 문제이다. '위'와 '화'의 관계에 대하여 손과정은 다음과 같이 아주 명쾌한 결론을 내렸다.

中宮, 然中宮有在實畫, 有在虛白, 必審其字之精神所注, 而安置於格內之中宮.
然後以其字頭目手足分布於旁之八宮, 則隨其長短虛實而上下左右皆相得矣."

여러 획을 함께 베풀 때 그 형태는 각기 달라야 한다. 여러 점들을 나란히 배열할 때 형체는 서로 어긋나야 한다. 하나의 점은 한 글자의 법을 이루고, 한 글자는 전체의 법이 된다. 꺼리면서도 어긋나지 말고, 화목하면서도 동화하지 않아야 한다.[97]

'위'와 '화'의 통일은 서예 결자에서 반드시 준수해야 할 미학 원칙이다. 이 두 가지는 비록 서로 의존하고 약속하는 것이나, 그렇다고 해서 고르게 나누어 서로 짝을 이루는 것은 아니다. 서로 다른 결자는 풍부한 풍격미를 표현한다. '위'와 '화'의 운용은 사람에 따라 다르나 "꺼리면서도 어긋나지 말고, 화목하면서도 동화하지 않아야 한다."라는 원칙은 오히려 영원히 변하지 않는다. 이른바 "법도의 가운데로 들어가 법도의 밖에서 초월한다[入乎規矩之中, 超乎規矩之外]."라는 것이야말로 여러 결자 법칙 중에서 가장 정확한 태도일 것이다.

二. 행기

행기는 중심축의 선이 연접한 곳에서 나타날 뿐만 아니라 동시에 점과 획 사이, 그리고 글자와 글자 사이에서 서로 흡인하는 곳에서도 나타난

97) 孫過庭 『書譜』: "數畫幷施, 其形各異, 衆點齊列, 爲體互乖. 一點成一字之規, 一字乃終篇之準. 違而不犯, 和而不同."

다. 행기는 크게 두 종류가 있다. 하나는 자연스러운 형세를 따라 인력이 비교적 유창하고 탄력성이 풍부한 호선에서 궤적을 그리며 나타나는 것이다(왼쪽 그림). 이와 같은 행기는 유창하면서도 딱딱하지 않고 억지로 만든 느낌이 들지 않는다. 다

른 하나는 억지로 파동을 일
으키면서 딱딱하게 연접시키
는 방법을 채용한 것이다(오
른쪽 그림). 이러한 인력은
대부분 직선에 가까운 궤적
으로 나타나며, 행기는 웅장
하고 강하며 예리한 기운이
있다. 만약 이와 같이 서로

다른 두 종류의 행기를 적당히 운용한다면, 전체 결구에서 자유로운 조합을 하면서 다양한 심미를 느끼도록 할 수 있다. 장언원은 일찍이 장지(張芝)의 초서를 평하면서 일필서(一筆書)를 말하였다.

　　일필로 이루어 기맥이 통하고 연결하며 사이 행이 끊어지지 않았다.……그러므
　　로 행의 머리글자는 종종 그 전 행을 이었으니 세상에 일필서라 일컬었다.[98]

98) 張彦遠, 『歷代名畫記』 卷第二: "一筆而成, 氣脈通連, 隔行不斷……故行首之字, 往往繼其前行, 世上謂之一筆書."

장언원은 여기에서 이미 이론적으로 서예에서 기를 꿰뚫는 효능에 대하여 분명하게 밝혔다. 이후 서예이론가와 실천가들 중에서 이를 중요한 비판의 표준과 추구의 목표로 삼지 않은 이가 없었다. 이른바 '일기가성(一氣呵成)'이란 점과 획이 서로 연결하여 끊어짐이 없도록 함을 말하는 것이 아니라, 작품 안에서 정신을 집중시켜 시종일관 포만하면서 게으르지 않음을 가리키는 것이다. 미불이 임서하였다고 전해지는 왕헌지의 〈중추첩(中秋帖)〉은 작품의 행기가 연관하면서 포만한 것처럼 보인다. 그러나 이를 보면, 행기는 비록 유창하게 일관되어 있으나, 행과 기의 대응 관계에서 '秋'와 '不', '相'과 '還'

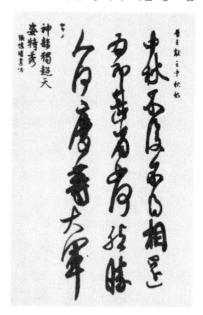

王獻之 · 中秋帖

등 여러 곳에서 연접 필적이 중간에 끊어지고 있음을 알 수 있다. 만약 완전하게 중간이 끊기면서 각 글자 사이의 관계가 각각 동서로 달아난 국면을 한 〈중추첩〉이 있다면, 형태는 비록 같다 하더라도 정신과 기운이 이미 흩어져서 행기가 관철하였다고 할 수 없을 것이다.

행기는 '형태는 꿰뚫지 않았으나 기는 꿰뚫은 것[形不貫而氣貫]'을 으뜸으로 친다. 이러한 경지에 도달하려면 행기가 필세를 꿰뚫는 구체적 방

법을 연구하여야 한다. 글자와 글자 사이에 명확한 절탑(折搭)의 호응 관계가 없고, 또한 유사(游絲)의 연속성이 없더라도 각 글자의 마지막 필획에서 회봉하여 수필할 때 필봉을 감추고 붓끝을 수렴하며 형세를 안에서 나타내어 아래 글자와 더불어 서로 호응을 이루도록 하여야 한다. 해서 또한 행기를 강구하여야 한다. 점과 획과의 사이, 그리고 글자와의 사이는 비록 필치가 끊어졌어도 필의는 연결해야 한다. 이는 매우 은밀하게 처리하여서 쉽게 발견하지 못하도록 하여야 한다. 이렇게 암암리 필세를 건네는 방법은 바로 형태는 꿰뚫지 않았으나 기는 꿰뚫은 것에서 흡수한 것으로 평화롭고 조용한 예술 감각을 느끼도록 한다. 글자와 글자 사이에 견사나 유사를 운용하여 행기에 혈맥의 유통을 더하는 것은 주로 행초서에서 필세를 취하는 방법이다. 이른바 필의가 끝나지 않았다는 것은 즉 필단의연(筆斷意連)의 암세(暗勢)이다.

글자의 마지막 필획을 수필할 때 절법을 사용하여 필봉의 방향을 전환시켜 다음 글자의 첫 번째 필획에서 노봉으로 역입한 필봉과 더불어 호응을 이루는 것을 '절탑취세(折搭取勢)'라고 한다. 이렇게 필세를 취하는 방법은 행서에서 비교적 흔하게 볼 수 있다. 이외에 좌신우축(左伸右縮)·좌축우신(左縮右伸)·좌우파동(左右擺動)·좌우도적법(左右跳躍法) 등의 변화에서도 행기가 나타난다. 그리고 중심으로 향하거나 중심에서 이탈하는 것도 행기에서 필세를 꿰뚫는 방법이다. 전자는 중심으로 향하면서 필세를 취하는 방법이다. 즉, 팔면의 점과 획을 모두 중심으로 모이게 하면서 필획을 서로 주고받고 호응을 이루며 띠를 두르듯이 공중에서 사

전을 하는 가운데 필세의 흐름을 한곳으로 관철시킨다. 이러한 방법은 안
진경의 행서가 가장 대표적이다. 후자는 일종의 폭사형(輻射形)으로 필세
를 취하는 방법이다. 즉, 점과 획을 펼치고 결자는 넓히면서 중궁은 긴밀
하게 하며, 팔면으로 펼치면서 종횡으로 쏠리고 기울여가며 형세에 따라
필획을 올리거나 눕게 한다. 이러한 방법은 황정견의 행서가 대표적이다.
형태로 필세를 구하는 목적은 필세로 인하여 형태가 생기도록 하는 데에
있다. 따라서 용필·결자·필세·행기 사이에는 서로 이리저리 얽힌 관계
가 있기 때문에 이 가운데 만일 하나라도 잘못되면 글씨는 완미함을 이루
지 못하게 된다.

三. 장법

장법은 또한 '분간포백(分間布白)' 혹은 '분행포백(分行布白)'이라고도
부른다. 이는 글자와 글자, 행과 행, 그리고 전체 글씨의 포백에 대한 방법
을 연구하는 것이다. 장정화는 『서법정종』에서 포백의 3종류를 말하였다.

> 포백에는 세 가지가 있다. 글자 가운데의 포백, 글자를 따르는 포백, 행간의
> 포백이다.[99]

99) 蔣正和, 『書法正宗』: "布白有三, 字中之布白, 逐字之布白, 行間之布白."

글자 가운데 포백은 결자에 이르는 것이고, 글자를 따르는 포백과 행간의 포백은 작품 전체의 장법에 이르는 것이다. 왕불은 '분간포백'에 대하여 이렇게 말하였다.

> 필묵이 있는 곳에서 법도를 구하고, 필묵이 없는 곳에서 정신과 이치를 구한다.[100]

필묵이 있는 곳과 없는 곳을 서로 연관 지어 서예의 '분간포백'에 대한 이치를 말한 것은 매우 탁월한 견해이다. 계백당흑(計白當黑)의 주요 표현 형식이 바로 '분간포백'이다. '분간'이란 필획 사이에 거리를 나누는 것이나, 이는 결코 등거리식의 분할이 아니다. 이에 대한 청나라 달중광의 견해가 탁월하다.

> 크고 넓은 공간은 손으로 고르고 가지런하게 펴고, 뒤섞인 공간은 눈으로 고르고 알맞게 편다.[101]

이를 바꾸어 말하면, 모난 형태에 가까운데서 필획을 규칙적으로 분할할 때 공간은 마땅히 기본적으로 등거리이지만, 다양한 변화의 글자에서 불규칙하게 분할하는 공간은 마땅히 양적이라는 것이다. 일반적으로 예서

100) 王紱, 『書畫傳習錄』: "從有筆墨處求法度, 從無筆墨處求神理."
101) 笪重光, 『書筏』: "匡廓之白, 手布均齊. 散亂之白, 眼布均稱."

와 해서 심지어 일부분의 전서 작품은 전자에 가까우니 정제된 장법에서
참치의 미세한 변화를 구하여야 한다. 그리고 행서와 초서와 같은 작품은
후자에 가까우니, 산란한 장법에서 조화와 통일을 이루도록 하여야 한다.

　한 폭의 서예작품은 점과 획을 조합하여 글자를 이루고, 글자를 서로
연결하여 행을 이루며, 행을 모아 전체 작품을 이룬다. 따라서 서예가는
반드시 용필·결자·장법 등에 일정한 조예가 있어야 비로소 심미 가치를
갖춘 서예작품을 완성할 수 있다. 그러므로 달중광은 이렇게 말하였다.

　　정미함은 붓털에서 나오고, 교묘함은 포백에 있다.102)

　장법에 함유된 의미는 매우 풍부하다. 근대 서예가인 호소석은 이를 다
음과 같이 비유하였다.

　　포백의 묘는 변화가 많아 운용할 때 말로 자세하게 설명하기가 어렵다. 비유
　　하자면, 모든 사람의 얼굴은 비록 오관을 똑같이 갖추고 있더라도 위치가 약
　　간 달라 다른 사람과 내가 곧 다르다. 또한 마치 별자리가 하늘에 매달려 소
　　밀의 착종을 이루면서 자연스럽게 무늬를 이루어 오래 볼수록 더욱 아름다
　　운 것과 같다.103)

102) 上同書: "精美出於揮毫, 巧妙在於布白."
103) 胡小石, 『書藝略論』: "布白之妙, 變化萬端, 連用之際, 口說難詳. 譬諸人面,
　　雖五官同具, 位置略異, 人我便殊. 又如星斗懸天, 疏密錯綜, 自然成文, 久觀
　　益美."

　사람 얼굴의 다름과 별자리의 분포로 풍부한 장법의 변화를 비유한 것은 매우 타당하다. 그러나 이것이 서예에서 상대적으로 독립된 부분이 되기 위해서는 마땅히 자신의 미적 규율이 있어야 한다.

　장법은 여러 글자들이 모여 하나의 작품을 이루고, 또한 작품 전체가 한 글자처럼 되어야 한다. 서예작품을 감상할 때 첫 번째 인상과 대체적인 윤곽이 바로 장법의 효과라고 할 수 있다. 한 작품의 성공 여부는 바로 장법에 달려 있기 때문에 많은 서예가들이 모두 이를 매우 중시하고 있다. 이는 마치 글을 쓸 때 먼저 주제를 명확하게 한 다음 뜻을 세우는 것과 같다. 이러한 기초 위에 다시 필묵을 더하면 자연히 문리가 자연스럽고 단락이 분명해지며 위를 이어 아래를 열어 주면서 한 기운으로 통하게 된다. 서예 기법에서 장법은 비록 하나의 독립적인 부분이지만, 이것은 오히려 필법·묵법·필세·결구 등과 매우 밀접한 관계를 가지고 있다. 따라서 장법은 이것들과 서로 상부상조하는 것으로 따로 분리시킬 수 없는 존재이다. 일반적으로 장법의 주요 내용은 다음과 같이 몇 가지로 구분할 수 있다.

1. 평형

　한 폭의 서예작품은 많은 글자들로 이루어졌기 때문에 서로 영향을 주고 있다. 위아래 글자는 단속하고 응접하며, 행간은 서로 호응을 이루어야 한다. 전체적으로는 다양한 통일과 평형을 이룬 대칭의 미적 규칙에 도달하여야 한다. 평형은 서예 형식에서 나타나는 것으로, 이는 글자 안

에서의 평형과 글자 밖에서의 평형으로 나눌 수 있다. 전자는 결자에 치중하고, 후자는 장법에 치중한다. 이러한 평형에 도달하려면 빈주(賓主)와 허실의 처리를 잘 운용하여야 한다.

'빈주'는 한 작품 안에서 글자와 글자 사이의 관계로 주인과 빈객의 관계와 같다. 명나라의 해진은 이에 대하여 좋은 비유를 하였다.

> 한 글자에서 비록 모두를 잘하려고 하나……반드시 한두 글자가 산봉우리에 올라 극을 만드는 것이 있어야 한다. 마치 물고기와 새에 비늘과 봉황이 있어 이것으로 주를 삼아 사람으로 하여금 뜻을 생각하여 찾도록 하는 것과 같다.104)

장법에 대하여 옛사람은 먼저 주된 글자를 세우고 다시 부차적인 것, 즉 주인과 빈객을 구분할 것을 강조하였다. 이는 주인과 빈객을 분명히 한다는 전제에서 피취(避就)와 호응 등의 표현 수법을 운용하여 풍부한 변화를 갖추도록 함으로써 평형의 미학 원칙을 실현하는 것이다. 장법에서 빈주 관계에 대하여 주화갱은 "마치 빈객을 응대하는 것처럼 한다[如應對賓客]."105)라고 하였으며, 해진은 "마치 진을 펼침과 같음이 있어야 한다[有如布陣]."106)라고 비유하였다. 전자는 글자와 행간 사이에 주인

104) 解縉, 『春雨雜述・書學詳說』: "一字之中, 雖欲皆善, ……必有一二字登峰造極, 如魚鳥之有鱗鳳, 以爲之主, 使人玩繹."
105) 朱和羹, 『臨池心解』: "作字如應對賓客. 一堂之上, 賓客滿座, 左右照應, 賓不覺其寂, 主不失之懈."
106) 解縉, 『春雨雜述』: "上字之于下字, 左行之于右行, 橫斜疏密, 各有攸當. 上下

과 빈객의 관계를 분명히 하고, 서로 호응이 있어야 함을 설명한 말이다. 이에 반하여 후자는 통일적 지휘 아래 각 글자와 행들이 각기 자기의 위치와 작용이 있어야 함을 설명한 말이다.

허실과 소밀은 구별이 있다. 소밀은 대부분 결자에서 점과 획의 안배 또는 장법에서 성글고 조밀한 것을 말하나, 대부분 허실의 처리에서 많은 착안을 한다. 서예가는 공백으로 실제 획을 두드러지게 하는 표현 수법을 매우 중요시 여긴다. 그러므로 등석여(鄧石如)는 "공백을 헤아려 검은 필획을 마땅하게 한다[計白以當墨]."라는 것을 제시하였다. 이는 허실의 관계를 처리하는 핵심이기도 한다. 청나라 장기는 이러한 허실의 관계에 대하여 다음과 같이 정확하게 말하였다.

편폭은 장법을 우선으로 삼는다. 실한 것을 운용하여 허함으로 삼고, 실한 곳은 영활함을 갖춘다. 허한 것으로 실함을 삼고, 끊어진 곳은 오히려 이어지게 한다. 옛사람의 글씨를 보면, 글자 이외에 필치·필의·필세·필력 등이 있는데, 이는 장법의 묘함이다.107)

이는 곧 통상적으로 말하는 "실한 가운데 허함이 있고, 허한 가운데 실함이 있다[實中有虛, 虛中有實]."라는 것과 "실한 것은 허하게 하고, 허

連延, 左右顧瞩, 立面四方, 有如布陣, 紛紛紜紜, 頭亂而不亂, 渾渾沌沌, 形圓而不可破."
107) 蔣驥, 『續書法論·章法』: "篇幅以章法爲先. 運實爲虛, 實處俱靈. 以虛爲實, 斷處仍續. 觀古人書, 字外有筆, 有意, 有勢, 有力, 此章法之妙."

한 것은 실하게 한다[實者虛之, 虛者實之]."라는 것이다. 장법 변화의
오묘한 비결은 허허실실에 있다. 고대 명작들을 보면, 모두가 이와 같지
않음이 없다. 그러므로 허실의 서로 다른 처리 방법은 종종 서예가의 서
로 다른 예술 풍격을 나타내기도 한다.

2. 대비

　사람들은 어지러운 것보다 분명하고 정제한 것에서 더욱 심미의 쾌감
을 느낀다. 그러나 지나치게 정제한 것은 오히려 단조롭게 느끼고 심지어
염증마저 불러일으킨다. 이러한 상황이 나타나는 것을 피하려면, 적당하
게 대비 변화의 방법을 운용하여야 한다. 서예 자형의 개체 형상에서도
서로 변화를 주어 대비를 형성하여야 한다. 이러한 대비 관계는 자형의
방향 변화에서 찾을 수 있다. 예를 들면, 수직과 수평 방향의 대비, 왼쪽
으로 기운 것과 오른쪽으로 기운 것의 대비, 평형과 불평형의 대비 등이
있다. 전자는 감각이 매우 선명하여 비교적 쉽게 파악할 수 있는 대비 수
법이다. 가운데 것은 단독 글자 형태 사이의 위아래 관계이고, 후자는 이
웃한 행간의 좌우 관계를 강조한 것이다.
　흑백 대비의 형상은 대부분 전체 관계의 처리에 있는 것이 아니라 국부
공간에 스며든 미세한 대비의 차이에 있다. 변화와 통일은 하나의 문제에
서 양면성과 같다. 이 둘 사이의 관계는 끊임없이 조정하여야 서로 다른
대비의 요소를 한 공간의 범위 안에서 공통으로 존재하도록 할 수 있다.
이렇게 될 때 비로소 완전하면서도 개성이 풍부한 예술 형상을 지닌 작품
을 만들 수 있다.

수직과 수평 방향의 대비

왼쪽으로 기운 것과
오른쪽으로 기운 것의 대비

평형과 불평형의 대비

3. 기맥연관

이른바 기맥이 연관한다는 것은 또한 혈맥이 연관한다고도 말하는 것
으로, 장법미의 중요한 내용 가운데 하나이다. 필세와 필의는 기맥의 기
초를 형성한다. 필법에서의 언앙기복・경중서질, 행필의 방향, 결자에서
의 향배취산・의정소밀・대소참치, 장법에서의 좌우호응・상하승접・허
실안배 등은 모두 직접적으로 기맥 연관과 밀접한 관계가 있다. 주화갱은
이에 대하여 다음과 같이 말하였다.

> 글씨를 쓰는데 한 기운으로 꿰뚫어 흐르는 것을 귀히 여긴다. 무릇 한 글자
> 를 쓰는데 위아래는 이어지고 접함이 있어야 하고, 좌우는 호응이 있어야 하
> 며, 한 조각을 접어 포개야 비로소 모든 아름다움을 다하게 된다. 이것으로
> 미루어 볼 때 몇 글자, 또는 몇 행, 나아가서 수십 행에 모두 정신이 모여
> 맺음이 있어야 정신이 밖으로 흐트러지지 않음을 알 수 있다.108)

여기에서 "정신이 모여 맺음이 있어야 정신이 밖으로 흐트러지지 않는
다."라는 말은 바로 기맥이 연관하는 예술적 효과이다. 기맥 연관의 추구
는 비록 '연결된 곳[連]'에 있으나, 고명한 서예가는 오히려 '끊어진 곳
[斷]'에 눈길을 둔다. 옛사람은 단지 연결만 하고 끊어지지 않은 초서를

108) 朱和羹, 『臨池心解』: "作書貴一氣貫注. 凡作一字, 上下有承接, 左右有呼應, 打疊
　　 一片, 方爲盡善盡美. 卽此推之, 數字, 數行, 數十行, 總在精神團結, 神不外散."

보고 다음과 같이 표현하였다.

> 행마다 마치 봄 지렁이가 기어가는 것 같고, 글자마다 마치 가을 뱀들이 엉
> 기어 있는 것 같다.[109]

이는 사람들이 싫어하는 형상이다. 단지 연결만 하고 끊어지지 않는 것
은 바로 문장에서 구두점이 없고, 악곡에서 박자가 없는 것과 같아 심미
요구에 어긋난다. 이 문제에 대하여 손과정은 다음과 같이 말하였다.

> 해서는 점과 획을 형질로 삼고, 사전을 성정으로 삼는다. 초서는 점과 획을
> 성정으로 삼고, 사전을 형질로 삼는다.[110]

이는 해서나 초서를 막론하고 모두가 필수적으로 끊어진 가운데 연결
이 있고, 또한 연결한 가운데 끊어짐이 있으면서 연결과 끊어짐이 교묘하
게 결합하여야 비로소 기맥이 연관한다는 것을 설명한 말이다. 한 폭의
우수한 서예작품은 한 곡의 훌륭한 음악과 같이 리듬과 운율이 풍부한 필
세와 필의가 있어 때로는 천천히 펼치고, 때로는 급하게 촉박하며, 때로
는 유창하게 통하고, 때로는 쉬고 멈추면서 소리 없는 선율로 미적 감각
을 느끼게 한다. 이것이 바로 장법의 예술적 매력이다.

109) 唐太宗,『王羲之傳論』: "行行如縈春蚓, 字字若綰秋蛇."
110) 孫過庭,『書譜』: "眞以點畵爲形質, 使轉爲情性, 草以點畵爲情性, 使轉爲形質."

일반적으로 말하면, 장법은 서예의 표현 형식이다. 특수한 격식, 예를 들면 편액(扁額)·선면(扇面)·대련(對聯)·초패(招牌) 등의 큰 글씨를 제외하고 그 주요 형식은 대체로 다음과 같은 3종류에 지나지 않는다.

첫째, 종으로 행이 있고, 횡으로 열이 있다[縱有行, 橫有列].

이러한 격식은 일반적으로 해서나 예서 및 소전을 쓰는 데에 적당하다. 종과 횡이 모두 구분되고 가지런하게 배열하였기 때문에 전체의 포국에서 고른 조화를 이루는 예술적 느낌을 받을 수 있다. 이는 먼저 가는 선으로 네모진 공간을 그린 뒤에 거기에 맞춰 글씨를 쓰게 하는 것으로, 옛사람은 이를 '오사란(烏絲欄)'이라 불렀다.

일반적으로 말하면, 중간이나 이보다 큰 글씨의 해서는 네모진 칸에 적당하고, 소해서는 조금 넙적한 것, 그리고 전서와 예서의 칸은 이보다 조금 길거나 넙적한 것이 좋다. 그리고 글자와 글자 사이의 안배도 위아래는 성글고, 좌우는 조금 조밀하게 하여야 한다. 당나라 사람이 비석을 쓸 때 비문 전체 글자 수를 헤아려 안배를 편하게 하려고 종종 이렇게 배열하는 장법을 채용하였다. 각 글자가 동일한 크기의 범위 내에 있기 때문에 장법에서도 일정한 제약을 받는다.

이러한 장법의 변화는 제한적인 범위 안에서 도형을 조금 이동하거나 면적을 변환하는 것이다. 이외에 결자에서 조합하고 배열한 점과 획에다 미묘한 변화를 주는 것이다. 이는 마치 탕임초가 다음과 같이 말한 것과 같다.

대개 글자 형태는 본래 길고, 짧고, 넓고, 좁고, 크고, 작고, 번거롭고, 간단한 것이 있어 개략적으로 가지런하게 할 수 없다. 그러나 각기 본체에 나아가 그 형세를 다하면, 비록 글자마다 형태가 다르고 행마다 다름이 이르더라도 그 자연스러움을 다할 수 있어 사람들에게 이외의 생각이 있도록 한다.[111]

둘째, 종으로 행이 있고, 횡으로 열이 없다[縱有行, 橫無列].

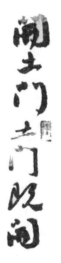

4개의 '門'자

이러한 장법은 행간의 거리가 서로 같으나 각 행의 글자 수는 같지 않은 것으로, 일반적으로 소해서나 행서에 적당하다. 줄이 있고 횡이 없음으로 말미암아 특별히 글자와 글자 사이의 관계, 즉 행기를 강조한다. 동시에 또한 좌우의 사이를 돌아보면서 작품 전체의 소밀과 먹의 운치에 대한 변화를 고려한다. 점과 획은 위아래로 신축 이동을 할 수 있으나, 좌우로 지나치게 확장하는 경우가 드물기 때문에 대부분 종적 형세의 느낌이 난다. 예를 들면, 4개의 '門'자가 있을 때 향하고, 등지고, 향한 가운데 등짐이 있고, 등진 가운데 향함이 있어 변화의 묘를 다하였다. 옛사람은 모두 변화를 강조하면서 "장법은 모름지기 변하는 것으로 귀함을 삼

111) 湯臨初, 『書旨』: "蓋字形本有長短廣狹, 大小繁簡, 不可槪齊, 但能各就本體, 盡其形勢, 雖復字字異形, 行行殊致, 乃能極其自然, 令人有意外之想."

는다[章法要變而貴]."112)라고 하거나, 또는 "무릇 글씨는 통변할 수 있
는 것을 귀히 여긴다[凡書貴能通變]."113)라고 하였다. 기계적이고 단순
하게 평행을 이루면서 변화의 중복이 없는 것은 단지 장법미를 파괴할 따름
이다. 동기창은 일찍이 〈난정서〉 장법의 정수는 '영대이생(映帶而生)'114)
에 있다고 말하였다. 여기서 이른바 '영대'라는 것은 서로 가리고 비쳐 주
면서 이끌어 가는 것, 즉 조화를 의미한다. 포세신은 이를 다음과 같이
비유하였다.

> 마치 노인네가 어린 손자를 이끌고 가는 것처럼 길고 짧음이 참치를 이루고,
> 뜻과 정이 진지하며, 아픔과 가려움이 상관하고 있는 것 같다.115)

따라서 이른바 필치는 비록 끊어졌어도 필의는 연결하고, 형태는 천변
만화이나 기운은 연관하여야만 이러한 장법 형식의 최고 경지에 이를 수
있다.

셋째, 종으로 행이 없고, 횡으로 열이 없다[縱無行, 橫無列].

이러한 장법은 종과 횡을 모두 구분하지 않고 완전히 격식의 속박을 벗

112) 劉熙載, 『書槪』.
113) 沈作哲, 『論書』.
114) 董其昌, 『畵禪室隨筆, 評書法』: "右軍蘭亭叙, 草法爲古今第一, 其字皆映帶而
生, 或小或大, 隨手所如, 皆入法則, 所以爲神品也."
115) 包世臣, 『藝舟雙楫, 答熙載九問』: "如老翁携幼孫行, 長短參差, 而情意眞摯,
痛痒相關."

어난 상태를 말한다. 그렇기 때문에 더욱 커다란 영활성과 신축성을 갖출
수 있으며, 작가의 뜻에 따라 자유로운 천지를 훨훨 날 수 있다. 이러한
장법은 각종 서체에 모두 광범위하게 적용할 수 있다. 특히, 자유로운 경
지를 표현하는 행서와 초서는 더욱 이러한 장법을 떠날 수 없다. 이러한
장법은 종과 횡으로 어떠한 속박이 없기 때문에 필세를 '과속(裹束)'116)
하는 법을 특히 강조하여야 한다. 이러한 장법 형식을 운용하려면, 특히
심후한 서예 공력이 필요하다. 그래야만 마음에서 얻은 것을 손에 맡겨
성정에 따라 글씨를 써 내려갈 수 있다. 전체적인 데로 눈을 돌리면 흉중
에 그려진 대나무가 있는 것처럼 참치와 착락이 각기 마땅한 바를 얻어
무법에서 법도를 실현할 수 있다. 일정한 규범을 타파하려면 "성근 곳은
말이 달릴 수 있고, 조밀한 곳은 바람도 침투하지 못하게 한다[疏可走馬,
密不透風]."라는 것처럼 강렬한 대비와 과장에서 사람의 심혼을 흔드는
예술 역량을 나타내어야 한다. 대담하게 붓을 내려 형세에 따라 펴내며
마음에서 하고 싶은 바를 따르려면, 마땅히 공력과 영감이 혼연일체를 이
룰 때 비로소 창작의 자유로운 천지를 이룰 수 있다.

종으로 행이 없고, 횡으로 열이 없는 장법에서 중요한 것은 대소·장단

116) '裹束'에 대하여 張懷瓘은 『玉堂禁經·結裹法』에서 "夫書第一用筆, 第二識勢,
第三裹束. 三者兼備, 然後爲書."라고 하였다.
戈守智는 『漢谿書法通解』의 注에서 이를 설명하길 "凡作字者, 首寫一字, 其氣勢
便能管束到底, 則此一字便是通篇之領袖矣. 假使一字之中有一二懈筆, 卽不能管
領一行, 一行之中有幾處出入, 卽不能管領一幅, 此管領之法也."라고 하였다.

·활착·사정·읍양·참치 등의 변화가 있어야 한다. 이와 동시에 서로가 호응을 이루고 변화를 나타내는 가운데 통일의 조화를 이루는 정체감이 있어야 한다. 시험 삼아 소식의 〈황주한식시(黃州寒食詩)〉를 보면, 장법의 포치에서 대소·장단·활착·소밀 등의 변화가 자연스럽고 기세가 방방함을 알 수 있다. 이러한 변화는 당연히 자형의 결구와 대비를 떠날 수 없으며, 또한 자연의 법칙과도 부합되어야 한다. 만일 대소·장단·활착·소밀 등의 대비가 너무 강렬하고 자극적이면 곧 장법의 자연미를 파괴할 수 있다.

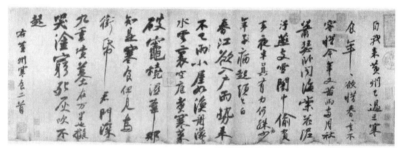

蘇軾·黃州寒食詩帖

마지막으로 소밀과 묵운의 변화가 있어야 한다. 소밀은 장법에서 관건적인 문제로 성글고 조밀함이 마땅함을 얻으면 장법은 자연스럽고 좋다. 소밀은 주로 흑백의 대비와 묵운의 변화에서 나타난다. 따라서 글씨 쓰는 사람은 마땅히 먹의 까만 부분을 유의하여야 할 뿐만 아니라 백색의 공간도 주의를 하여야 하니, 이른바 "흰 것을 알아 검은 것을 지킨다."[117]라

는 말과 같다. 그러나 너무 성글면 기운이 해이해져 산만하고, 너무 조밀
하면 기운이 핍박하여 구속당하기 쉽다. 따라서 성글되 멀지 않아야 하
며, 조밀하되 가까움에 이르지 않아야 한다. 또한 성근 가운데 조밀함이
있어야 하고, 무성하고 조밀한 곳은 거의 바늘도 들어가지 못하도록 하여
야 한다. 그리고 조밀한 가운데 성글음이 있어야 하며, 성글고 넓은 곳은
말이 달릴 수 있도록 하여야 한다. 때로는 한 작품 가운데 한 글자의 길
이가 몇 개의 글자의 거리를 초과하기 때문에 비고 성글음이 분명하면서
도 특별히 넓다. 이렇게 조밀한 가운데 성글음이 있는 장법을 서예 용어
로 '투기(透氣)'라고 일컫는다. '투기'는 장법에서 핍박되고 막혀서 오그

顔眞卿・劉中使帖

117) 『老子・第二十八章』: '知其白, 守其黑.'

라드는 폐단을 감소시킬 수 있다. 예를 들면, 안진경의 〈유중사첩(劉中使帖)〉에서 '耳'자는 한 글자의 길이가 거의 5~6 글자의 길이만큼 차지하고 있다. 어떤 글자는 힘을 다하여 위로 뻗으면서 넓은 공간을 마음대로 활개를 치고 있는데, 우연히 이렇게 하면 기이한 정취가 나타나기도한다. 또한 어떤 것은 필획 사이에 단지 하나의 붓털 혹은 침과 같이 뾰족한 크기의 공백을 남겨 조밀한 가운데 영롱한 빛을 보는 듯한 예술 감각을느끼게 한다. 근대의 양계초(梁啓超)는 서예미의 감상에 대해 말하면서 서예는 일종의 "빛의 아름다움이다."라는 것을 제시하였는데, 바로 이를 두고 한 말이다. 그러므로 달중광은 『서벌』에서 다음과 같이 말하였다.

> 빛이 밝게 통함은 분포에 있다. 행간의 무성하고 조밀함은 흐르고 꿰뚫음에있다. 형태의 뒤섞임은 기이하고 바름에 있다. [118)](#)

　행서와 초서를 쓸 때 먹의 농담을 잘 섞고 건조함과 윤택함을 조화시키면, 자연히 소밀과 허실의 변화가 나타난다. 이와 같이 하면 전체의 글씨는 자연히 기운이 생동함을 얻을 수 있다. 또한 상하좌우가 영활하고 기맥이 연관되어야 한다. 위는 하늘이 머무르게 하고, 아래는 땅이 머물게하며, 머리를 평평하게 하고 다리를 나란히 하면서 사방이 통하여야 한다. 하늘과 땅에 이르기까지 전체가 먹의 기운이 가득 차도록 하면 절대

118) 笪重光, 『書筏』: "光之通明, 在分布. 行之茂密, 在流貫. 形之錯落, 在奇正."

로 안 된다. 만일 하늘과 땅이 막히면 전체 글씨는 구속되고 긴밀하며 핍
박되어 꽉 막힌 느낌이 들어 좋지 않다.

　결구에서 장법은 서예의 가장 중요한 고리의 하나이다. 많이 보고 오랫
동안 글씨를 쓰다보면 자연스럽게 익숙해진다. 왕희지는 〈난정서〉에서
20여 개의 '之'자를 쓰면서 하나도 같게 한 것이 없었다. 이는 한 글자의
변화를 매우 자연스럽게 처리하였기 때문이다. 결구에서 가장 중요한 것
은 각 부분의 연계 관계를 잘하여 서로의 정취가 살아나도록 하는 것이
다. 이렇게 하면 행기와 기맥이 통하고 연관되어 자연히 서예의 묘한 경
지에 이를 수 있다.

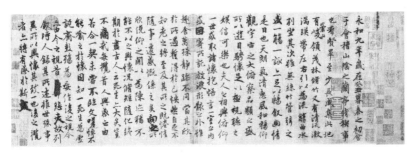

王羲之 · 蘭亭序

제2장
서예의 풍격

풍격은 서예 심미 범주의 하나로 서예작품 전체에서 나타나는 대표적 특징을 가리킨다. 이는 서예가의 주관과 작품의 내용, 그리고 필묵 기교를 통하여 나타나는 형질과 신채의 독특한 풍모이다. 서예에서 가장 강구하는 것은 자신의 면모·정신·풍채이며, 가장 배척하는 것은 남의 것만 모방하면서 그대로 따라가는 '노서(奴書)'이다. 따라서 서예가는 옛사람을 융해하여 변화하고 자신의 독특한 예술 풍격을 창출하도록 강구하여야 한다. 서예작품에 선명한 예술 개성과 독창적인 풍격을 갖추고 있어야 비로소 진정한 서예가라고 할 수 있다. 풍격은 바로 그 사람을 그대로 나타낸다고 할 수 있다. 풍격은 또한 형태와 정신, 그리고 법과 뜻의 통일이다. 풍격은 사람과 마찬가지로 눈과 정신이 있으니, 이는 심령의 창구이고 풍채의 중심이다. 글씨에 자태가 있는 것은 사람에게 풍격이 있는 것과 같다. 만약 사람이 한갓 몸의 형태만 갖추고 거기에 영혼·사상·정감·정취 등이 담겨져 있지 않다면 결국 완전한 인간이라고 볼 수 없다. 서

예의 자매 예술에서 이러한 실마리를 찾을 수 있다. 조비는 문장의 풍격에 대하여 다음과 같이 말하였다.

문장은 기를 위주로 한다. 기의 맑고 탁함은 형체가 있으나 억지로 이르게 할 수 없다. 음악에 비유하자면, 곡조가 비록 고르고 리듬이 같더라도 기를 당겨 가지런하게 할 수 없다. 공교하고 졸한 것이 본래 있으니, 비록 아비와 형이라도 자식과 동생에게 옮길 수 없다.[119]

이는 작가의 개성과 기질이 풍격 형성에 제약을 준다는 것을 강조한 말이다. 동시에 풍격의 강렬한 개성과 색채는 기계적으로 모방할 수 없고, 또한 그렇게 하여서도 안 된다는 속성을 제시한 말이기도 하다. 이것을 본다면 조비의 풍격론은 주관 방면에 편중하고 있다고 하겠다. 유협의 견해는 이보다 더욱 전반적이고 심각하다.

대저 정이 움직여 말로 행하고, 이치가 발하여 글로 나타난다. 대개 숨긴 것을 따라 나타남에 이르고, 안을 단단히 하며 밖을 부합시킨다. 그러나 재주에는 용렬함과 뛰어남이 있고, 기에는 강함과 부드러움이 있고, 배움에는 옅고 깊음이 있고, 습성에는 우아함과 야함이 있다. 아울러 성정이 녹여진 것이고, 물들음이 응결된 것이다.[120]

119) 曹丕, 『典論・論文』: "文以氣爲主, 氣之淸濁有體, 不可力强而致, 譬諸音樂, 曲度雖均, 節奏同檢, 至於引氣不齊, 巧拙有素, 雖在父兄, 不能以移子弟."
120) 劉勰, 『文心調龍・體性』: "夫情動而言行, 理發而文見. 蓋沿隱以至顯, 固內而

유협은 이렇게 작가의 창작 개성이 풍격 형성에 대하여 제약적 작용과 선천적 의의가 있음을 나타내었을 뿐만 아니라 배움과 습성 같은 후천적인 요소도 잘 표현하였다.

중국 고대 서예이론가들의 문장이나 전문적 저서에서 필묵의 기교와 필법 및 장법을 말할 때 대부분 풍격을 언급하고 있다. 설령 옛사람들이 풍격이라는 단어를 사용하지 않았더라도 그들은 습관적으로 세·신·기·운·형세·풍신·신채·풍골·골기·성정이란 단어를 통하여 이러한 의미를 나타내었다. 이러한 단어들은 풍격의 의의와 일치하거나 혹은 매우 근사하게 접근하고 있다. 예를 들면, 동한 때 최원(崔瑗)의 『초서세(草書勢)』, 채옹(蔡邕)의 『구세(九勢)』와 『전세(篆勢)』, 그리고 서진 때 위항(衛恒)의 『고문자세(古文字勢)』와 『예세(隸勢)』, 위항의 질녀인 위삭(衛鑠)의 『필진도(筆陣圖)』, 그리고 동진 때 왕희지(王羲之)의 『서론(書論)』과 『필세론(筆勢論)』등에서 말한 서예의 '세' 혹은 형세는 이미 선과 자형 및 서체의 조형 특징을 가리키고 있다. 또한 전체 작품을 꿰뚫고 있는 풍격·정서·경지 등의 심미 특징을 가리키기도 한다. 이후 남북조 시기 제나라 서예가 왕승건에 이르러 『필의찬』에서 비로소 신채라는 말을 처음 사용하기 시작하였다.

符外者也. 然才有庸俊, 氣有剛柔, 學有淺深, 習有雅鄭, 幷情性所鑠, 陶染所凝."

서예의 묘한 이치는 신채를 으뜸으로 하고, 형질은 버금이며, 이를 겸하는
자가 비로소 옛사람을 이을 수 있다.[121]

그가 여기서 제시한 신채라는 것은 형질에 상대되는 풍격과 유사한 의
미를 지니고 있다. 그가 생각하기에 신채는 형질보다 더욱 중요한 것이어
서 글씨를 배움에 그 정신을 얻지 못하면 옛사람 서예의 묘한 이치를 얻
을 수 없다고 하였다. 이러한 견해는 당나라의 손과정에서도 나타난다.

여러 묘함이 돌아오면 힘써 골기가 있도록 하고, 골기가 이미 존재하였으면
여기에 굳세고 윤택함을 가한다.[122]

장회관은 손과정의 이러한 견해를 좀 더 구체적으로 설명하였다.

풍신과 골기라는 것이 위를 차지하고, 연미함과 공효라는 것이 아래를 차지
한다. 초서는 풍골을 형체로 하고, 변화를 작용으로 삼는다.[123]

장회관의 이러한 견해는 더욱 발전하여 자형과 신채와의 관계를 다음
과 같이 분명하게 정리하였다.

121) 王僧虔, 『筆意贊』: "書之妙道, 神彩爲上, 形質次之, 兼之者方可紹于古人."
122) 孫過庭, 『書譜』: "衆妙攸歸, 務存骨氣. 骨旣存矣, 而遒潤加之."
123) 張懷瓘, 『書議』: "風神骨氣者居上, 姸美功用者居下, 草書以風骨爲體, 以變化
爲用."

깊게 서예를 아는 사람은 오직 신채를 보며 자형은 보지 않는다.[124)

이들은 모두 풍격과 근사한 풍신·골기·신채 등을 강조하였다. 송나
라 '상의'서풍을 주도한 소식도 서예에서의 신채를 중시하였다.

서예는 반드시 신·기·골·육·혈 다섯 가지가 있어야 한다. 다섯 가지에서
하나라도 빠지면 글씨가 이루어지지 않는다.[125)

이를 보면, 소식도 '신'과 '기'를 첫머리에 놓고 그 중요성에 대하여 강
조하였음을 알 수 있다. 그는 서예이론에서 자연스럽고 순박하며 맑고 묘
하면서도 아름다운 예술 풍격을 힘써 고취시켰다. 아울러 그는 이러한 풍
격을 어떻게 창조하는가에 대한 자신의 견해를 많이 제시하였다. 청나라
포세신은 서예에서 중요한 것은 성정이라고 하였다.

서예의 묘는 성정에 있고, 형질에 있을 수 있다. 그러나 성정은 마음에서 얻
어 지칭하기 어렵고, 형질은 눈에 마땅하여 근거가 있다.[126)

124) 張懷瓘, 『文字論』: "深識書者, 惟觀神彩, 不見字形."
125) 蘇軾, 『書論』: "書必有神, 氣, 骨, 肉, 血, 五者闕一, 不爲成書也."
126) 包世臣, 『藝舟雙楫』: "書道妙在性情, 能在形質, 然性情得於心而難名, 形質當
於目而有據."

포세신은 또한 풍격 문제인 '기만설(氣滿說)'에 대하여 자세히 분석하였다. 이른바 '기만설'이란 전체 서예작품에 기세 혹은 정신이 가득한 것을 말한다. 기가 차면 마치 원류가 왕성하고 양양한 물줄기와 같아 힘차고 강한 생명력을 갖추게 된다.

서예 풍격에 대한 연구가 창작으로 인도하는 의의에 대해서는 적어도 다음과 같은 것들이 있다. 즉, 서예 풍격의 본질과 형성과정을 이해한 뒤에 서예가들은 자아의 주관과 능동 작용을 더욱 인식할 수 있다. 서예 풍격에 대한 이해는 감상자의 감별 능력과 심미 정취를 향상시킨다. 또한 창작 경험을 총결하기에 유리하고, 서예의 백화제방 국면을 촉진시킬 수 있으며, 서예가들이 자각적으로 현실에 투신할 수 있도록 인도하는 데에 도움을 준다. 서예 풍격을 정확하게 이해하기 위하여 풍격의 형성과 유형 및 시대풍격으로 나누어 구체적으로 살펴보도록 하겠다.

제1절 풍격의 형성

풍격의 형성은 매우 복잡하며 장기적으로 탈바꿈을 하는 과정이라 할 수 있다. 이는 각 방면의 요소를 골고루 거쳐야 하는데 크게 보면, 선천적인 것과 후천적인 것으로 나눌 수 있다.

천자(天資)·기질(氣質)·개성(個性)은 성정이 녹아든 것으로 풍격 형성의 선천적인 요소에 속한다.

'천자(天資)'는 천부적 자질이란 의미로 또한 '필성(筆性)'이라 부르기
도 한다. 천부적 자질이 뛰어난 사람은 글씨를 쓸 때 문득 뜻과 생각이
있어 비록 오랫동안 각고의 노력을 거치지 않더라도 스스로 기상을 이룰
수 있다. 또한 뜻을 세우고 모방하는 것을 일삼지 않더라도 스스로 법도
에 합할 수 있다. 반대로 천부적 자질이 노둔한 사람은 비록 종일 붓을
가지고 씨름을 하더라도 그 필치는 마침내 영활하고 생동한 기가 결핍하
고 천기가 빠져 쓰인 글씨가 대부분 평범하고 졸렬해진다. 주이정은 『서
학첩요』에서 서예에는 여섯 가지 요소가 있다고 말하였다. 이 중에서 기
질과 천부적인 자질에 관한 것을 보면 다음과 같다.

> 첫째가 기질이다. 사람은 천지의 기를 부여받음에 지금과 옛날의 다름이 있
> 으니 후함과 박함에 따라 귀하고 천한 구분이 있어 두텁고 얇음이 여기에서
> 정해진다. 둘째가 천부적인 자질이다. 나면서 능한 자가 있고, 배워도 이루
> 지 못하는 자가 있다. 그러므로 붓의 자질이 빼어나면서 순수한 자는 배움이
> 쉽고, 만약 붓의 성정이 어리석고 둔하면서 마르고 엉킨 자는 나아가기가 쉽
> 지 않다.[127]

127) 朱履貞, 『書學捷要』: "一氣質. 人稟天地之氣, 有今古之殊, 而淳漓因之, 有貴
賤之分, 而厚薄定焉. 二天資. 有生而能之, 有學而不成, 故筆資挺秀穠粹者,
則爲學易, 若筆性笨鈍枯索者, 則造就不易."

이것을 보면, 서예가 비록 소도(小道)라고는 하나 실제 이를 제대로 하기란 결코 쉬운 일이 아님을 알 수 있다. 천부적인 자질이 제일이라는 것은 대대로 전해오는 말이다. 그러나 천부적인 자질이 부족한 사람이라도 끊임없는 공부로 이를 보충하여 가히 '능품'에 오를 수 있다. 따라서 천부적인 자질은 서예 창작에 있어서 절대적으로 중요한 작용을 한다고 볼 수 없다.

'기질'은 서예가의 기식이 맑고 탁하며, 두텁고 얇으며, 강하고 부드러움을 가리키는 것이다. 이는 개인의 천성과 처해진 지역과 깊은 관계가 있다. 이는 또한 유전・심리・생리 등 각 방면과도 관계가 있다. 앞에서 말한 바와 같이 조비가 "문장은 기를 위주로 하며 기의 맑고 탁함에 형체가 있으니 억지로 이르게 할 수 없다."라고 한 것과, 유협이 "재주에는 용렬함과 뛰어남이 있고, 기에는 강함과 부드러움이 있고, 배움에는 얕고 깊음이 있고, 습성에는 우아함과 야함이 있다."라고 말한 것도 따지고 보면 '기질'에 관한 것이다. 일반적으로 말할 때 중국에서 진과 한나라에 속해 있던 강북 지역은 대부분 넓은 들판이고, 사천지방은 험악하며, 광서성은 광활하고, 강남은 맑고 수려하다. 그러므로 북방 사람의 기질은 비교적 두텁고 강하며, 남방 사람의 기질은 비교적 맑고 부드럽다. 따라서 북파의 글씨는 굳세고 웅혼하며[遒健雄渾], 험준하고 가파르면서 방정하며[峻峭方整], 남파의 글씨는 수려하고 표일하면서 흔들어 끌며[秀逸搖曳], 함축적이고 소쇄하다[含蓄瀟灑]. 그러나 이러한 것도 개괄적으로 묶어 하나로 논할 수 없는 문제이다. 특히 백여 년 전부터 교통이 발전함에

따라 자유롭게 왕래하면서 점차 남북이 합류하는 추세를 나타내고 있다. 하물며 글씨의 맑고 탁하며, 두텁고 얇으며, 강하고 부드러운 것은 때때로 한 개인의 후천적 소양과 용필의 기교에 의하여 결정하는 것이라 이를 함부로 잘라서 말할 수 없다.

'개성'은 성정과 같은 말로 한 개인의 성격과 본래의 면모를 가리키는 것이다. 성격이 명랑하고 상쾌한 사람은 그 풍격이 대부분 호방하고 웅강하다. 성격이 근엄하고 세밀한 사람은 그 풍격이 대부분 공정하고 정갈하다. 성격이 침착하고 내성적인 사람은 그 풍격이 대부분 침착하고 함축적이다. 성격이 온유하고 조용한 사람은 그 풍격이 대부분 완약하고 평화롭다. 이러한 풍격 형성은 일찍이 뿌리를 내리지 않음이 없고, 또한 개성에 근본하지 않음이 없다. 이에 대하여서는 항목이 아주 자세하게 설명하였다.

> 대저 사람의 성정은 강하고 부드러움이 서로 다르고, 손의 운용은 어그러지고 합하며 서로 형태를 이룬다. 삼가고 지키는 자는 잡된 회포에 거리껴 오므라들며, 방종하고 표일한 자는 법도를 뛰어넘으며, 빠르고 굳센 자는 놀라고 급하여서 쌓임이 없고, 더디고 무거운 자는 겁이 많아 날지 못하고, 간략하고 날카로운 자는 뻗고 솟아오름에 굳셈이 적고, 엄밀한 자는 견실하나 표일함이 적고, 온아하고 부드러운 자는 연미하나 절개가 적고, 나타남이 험악한 자는 꾸밈이 너무 심하고, 웅장하고 위대한 자는 진실로 얼굴을 부드럽게 하기를 부끄러워하고, 아름답고 화창한 자는 또한 점차로 단정하고 두터우며, 장엄하고 질박한 자는 대개 어리석고 소박한 것을 싫어하며, 유창하고 아름다운 자는 다시 지나치게 뜨고 화려하며, 부리고 움직이는 자는 정갈하

고 깊은 것이 모자라는 것 같고, 섬세하고 무성한 자는 산만하고 느린 것을
많이 숭상하며, 상쾌하고 굳센 자는 더욱 표독하고 용감하며, 온건하고 익숙
한 자는 저 신기함이 결핍되어 있다. 이는 모두 성정이 치우치는 바에 따라
그 자질의 가까운 바를 이루는 것이다.[128]

이를 보면, 개성은 비록 풍격을 형성하는 요소이나 법을 얻어야 풍격이
극단으로 치우치는 것을 구제할 수 있음을 알 수 있다. 조일도 개성에 따
라 서예가 달라진다는 것을 말하였다.

무릇 사람들은 각각 기와 혈이 다르고 근과 골이 차이가 있다. 마음은 성글
음과 조밀함이 있고, 손은 교묘함과 졸함이 있다. 글씨의 좋고 나쁨은 마음
과 손에 있으니 억지로 할 수 있으랴![129]

그러므로 서예가는 성정을 따르고, 이치와 법도를 얻어야 비로소 자신
의 풍격을 드러낼 수 있다.

128) 項穆, 『書法雅言』: "夫人之性情, 强柔殊稟, 手之運用, 乖合互形, 謹守者, 拘
斂雜懷. 縱逸者, 度越典則. 速勁者, 驚急無蘊. 遲重者, 怯鬱不飛. 簡峻者,
挺掘鮮遒. 嚴密者, 緊實寡逸. 溫潤者, 妍媚少節. 標險者, 雕繪太苛. 雄偉者,
固愧容夷. 婉暢者, 又懇端厚. 莊質者, 蓋嫌魯朴. 流麗者, 復過浮華. 馭動者,
似闕精深. 纖茂者, 尙多散緩. 爽健者, 涉茲剽勇. 穩熟者, 缺彼新奇. 此皆因
夫性之所偏, 而成其資之所近也."
129) 趙壹, 『非草書』: "凡人各殊氣血, 異筋骨. 心有疏密, 手有巧拙. 書之好醜, 在
心與手, 可强爲哉."

입의(立意)·사승(師承)·인품(人品)은 배우고 감화하여 얻어진 것으로 풍격 형성의 후천적인 요소이다.

'입의'는 풍격 형성의 중요한 요소이다. 개인의 심미 능력과 예술 수양은 쉬지 않고 서예 실천을 향상시키는 것 이외에 글씨 밖에서 공부를 하고 영양을 흡수하며 심미 능력을 높여야 한다. 실천을 통하여 증명할 수 있는 것은 개인의 심미 능력이 높아질수록 격조는 더욱 우아해지고 작품 안에서 '서권기'가 저절로 흘러나온다. 이렇게 '자외공부'와 필묵의 기교가 서로 통할 때 넓고 깊은 창작의 경지와 아름답고 고상한 예술 풍격을 잉태할 수 있다. '입의'는 또한 개인의 기호·호악·경력·경험·정감 등의 요소와 밀접한 관계가 있다. 입지가 높지 않으면 반드시 연구심이 깊지 않게 되고, 경지가 깊지 않으면 글씨의 뜻은 반드시 평범하게 된다.

'사승'에는 두 가지 뜻을 함유하고 있다.

하나는 어렸을 때 계발한 교육으로 이 시기는 풍격의 기초를 이룬다. 처음 글씨를 배울 때는 단지 경험을 전수받기 때문에 자신의 심미 관념을 형성하지 못한다. 그러므로 이 단계에서는 입문을 바르게 하고, 높은 데로 향하여 착실한 기초를 닦으면 일생 동안 무궁하게 활용할 수 있다. 가르침은 마땅히 법도를 전수하여야지 형태를 전하여서는 안 된다. 만약 모양과 획을 묘사하는 것에만 의존하고 그 이치를 깨우쳐주지 않는다면 결국 스승에게 속박되어 아무것도 하지 못한다. 만약 글씨를 배울 때 처음부터 법도를 따르지 않고 성정을 강구하고, 생동함을 추구하고, 의취를 따르고, 기이하고 교묘함을 숭상한다면 나쁜 길로 들어서기 쉽다. 한 번

잘못 길들여지면 영원히 아비규환의 지옥에 떨어지게 되니 이는 삼가지 않을 수 없다.

다른 하나는 옛사람을 스승으로 삼고 그들의 비첩을 임모하여 출로를 모색하는 것이다. 모방은 풍격을 형성하는 데에 커다란 금기이나, 이는 오히려 반드시 거쳐야 할 과정이다. 임모를 거치면 형태에서부터 법도에 이를 수 있을 뿐만 아니라 옛사람의 필묵 기교를 장악하고, 동시에 그들의 창작 경험에서 계시를 얻을 수 있다. 임모단계에서는 부단히 흡수하고 소화하면서 계속 옛것을 뱉어내고 새로운 것을 받아들여야 한다. 그리고 끊임없이 자아를 부정하다가 마지막에 가서 자신의 변화를 창출하여 풍격 형성의 탄실한 기초로 삼아야 한다. 임모는 입첩의 과정으로 이는 무법에서 유법에 이르는 것이고, 생경한 데서 익숙함에 이르고, 졸한 데에서 교묘한데에 이르고, 간략한 데서 넓은 데에 이르고, 공교하지 않은 데에서

임모의 방법

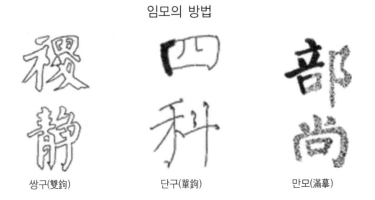

| 쌍구(雙鉤) | 단구(單鉤) | 만모(滿摹) |

공교한 데에 이르고, 무의식에서 의식에 이르는 과정이다. 이는 또한 전통 학습의 과정으로 역사상 어느 서예가를 막론하고 이러한 객관적 인식 규율에서 벗어난 사람은 하나도 없었다. '입첩'의 학습 과정은 이치와 법도에 중점을 두면서 전통 공력과 필묵의 기교를 완전하게 익히는 것을 위주로 한다. '출첩'은 창작 과정으로 정취에 중점을 두면서 문예 수양과 심미 관념을 더욱 넓히고 공고히 하는 것을 위주로 한다.

'인품'은 풍격의 격조를 형성하는 중요한 요소이다. 서예에서 인품을 강조하는 것은 고금을 막론하고 모두 한결같다. 서예이론에서도 인품을 가장 중요시하였으니, '논서급인(論書及人)'이나 '서여기인(書如其人)'이란 말도 결국 서품을 인품으로 보려는 경향에서 비롯된 것이라 하겠다. 실제에 있어서 글씨를 쓰는 주체는 사람이고, 객체는 바로 서예작품이기 때문에 서예의 품격을 높이려면 당연히 먼저 인품이 앞서야 된다는 말도 전혀 무리는 아니다. 이러한 인품에는 도덕관념 이외에 문예 수양과 처세 및 사람과 사물을 대하는 자세들도 포함하고 있다. 그러므로 인품이 높을수록 서예 풍격 또한 더욱 우아해진다. 이는 마치 이서청이 다음과 같이 말한 것과 같다.

> 글씨를 배우는데 특히 책을 많이 읽는 것을 귀히 여긴다. 책을 많이 읽으면 글씨를 씀에 스스로 우아해진다. 그러므로 예로부터 학문가는 비록 글씨를 잘 쓰지 못하더라도 그의 글씨에는 서권기가 있게 마련이다. 따라서 글씨는 기미(氣味)를 제일로 삼는다. 그렇지 않고 단지 손 기술만 이루면 족히 귀함

이 되지 못한다.130)

이상을 보면 천자·개성·기질·입의·사승·인품 등이 풍격 형성을 이루는 데에 중요한 요소가 된다는 것을 알 수 있다. 이러한 요소들은 또 한 서예가의 예술성을 이루는 데에도 중요한 작용을 한다. 예술성이 강할 수록 자신의 풍격을 형성하기가 그만큼 쉬워진다. 이에 대하여 주화갱은 다음과 같이 말하였다.

> 글씨를 쓸 때에는 자기의 성령을 발휘하려고 하여야지 절대로 다른 사람의 울타리 아래에 기탁하여서는 안 된다. 무릇 각 서예가들을 임모하는 것은 용 필을 몰래 취하는 것에 지나지 않으니, 법과 형태를 똑같이 하려는 것이 아 니다.131)

이외에 필묵의 기교, 운율과 묵법, 장법과 결구, 공구의 선택도 서예 풍격을 형성하는 데에 많은 역할을 한다.

필묵의 기교는 풍격의 표현 수법이며, 예술 풍격은 또한 서로 다른 형 식을 통하여 나타난다. 예를 들면, 방필의 웅강함과 원필의 표일함이 있

130) 李瑞淸, 『玉梅花盦·書斷』: "學書尤貴多讀書, 讀書多則下筆自雅. 故自古來 學問家雖不善書而其書有書卷氣, 故書以氣味爲第一, 不然但成手技, 不足貴 也."

131) 朱和羹, 『臨池心解』: "作書要發揮自己性靈, 切莫寄人籬下. 凡臨摹各家, 不過 竊取其用筆, 非規矩形似也."

다. 노봉을 잘 하는 사람의 글씨는 정신이 많이 드러나고, 장봉을 즐기는
사람의 글씨는 대부분 함축적이다. 더디고 껄끄러운 필치는 침착하면서
단련된 풍격과 도량을 나타내고, 빠르고 껄끄러운 필치는 격정적이고 흥
분한 정신과 기운을 나타낸다. 필력이 굳센 사람의 글씨는 강인함이 많
고, 필력이 부드러운 사람의 글씨는 완약함이 많다. 점과 획이 풍요롭고
살진 글씨는 자연히 혼후하고 소박한 풍격이 있고, 점과 획이 맑고 파리
한 글씨는 자연히 맑고 빼어난 기운이 있다.

운율로 말할 때 종횡으로 치달리는 사람의 글씨는 호방하고, 얌전하고
여유가 있는 사람의 글씨는 침착하고 조용하며, 호탕하고 파란을 일으키
는 사람의 글씨는 소탈한 풍격이 있으며, 필의를 펼치는 사람의 글씨는
크고 표일한 풍모와 정취가 있다.

묵법이 윤택하면 온화하고 부드러우며, 건조하면 기험하고, 진하면 중
후하고, 담담하면 청아한 풍격이 나타난다. 갈필을 잘 사용하는 사람은
골력이 무성하고 정신이 풍부한 자태가 있으며, 고필(枯筆)을 잘 사용하
는 사람은 기질이 맑고 착실한 풍격이 잘 드러난다.

장법과 결구를 말할 때 고르고 단정한 사람의 글씨는 대부분 근엄하고,
기이하고 험절한 사람의 글씨는 대부분 방종하다. 측봉으로 형세를 취하
면 자유분방한 자태가 나타나고, 기이하면서도 바른 것은 오히려 전아한
자태가 생긴다.

공구의 선택도 풍격 형성에 간접적인 작용을 한다. 일반적으로 말하면,
단단한 붓의 단봉은 먹물이 새어나가는 것이 비교적 빠르기 때문에 필치

가 날카롭다. 반대로 부드러운 붓의 장봉은 먹물이 새어나가는 것이 비교
적 느리기 때문에 필치가 유연하다. 부드러운 붓으로 강한 종이에 글씨를
쓰면 가볍고 영활한 자태가 생기며, 약한 종이에 쓰면 침착한 법도가 나
타난다. 반대로 단단한 붓으로 강한 종이에 글씨를 쓰면 날카롭고 강해지
며, 약한 종이에 쓰면 굳세고 강해진다. 이외에 한 서예가가 전통을 학습
하는 과정에서 취사선택이 다르고, 기교가 같지 않으며, 습관과 수법이
다름으로 인하여 서로 다른 예술 풍격을 형성하기도 한다.

제2절 풍격의 유형

풍격의 유형은 항상 애매모호하기 때문에 정확하게 판단할 수 있는 것
이 아니다. 일반적으로 말하면, 어떤 풍격에 치우치면 이러한 풍격의 유
형에 속한다고 말할 뿐이지 그렇다고 그것이 절대로 정확한 것은 아니다.
예를 들면, 어떤 사람의 글씨가 강함이 부드러움보다 많으면 곧 강한 풍
격의 유형으로 분류한다. 그리고 이렇게 애매모호한 판단은 또한 감상자
의 심미 취미와 감상의 각도가 다름으로 인하여 커다란 차이를 나타낸다.
따라서 동일한 서예작품이라도 서로 다르게 품평하는 것은 이것을 서로
다른 풍격의 유형으로 평가하고 판단하기 때문이다. 비록 이와 같다고 하
지만 풍격의 유형을 구분하는 것은 그래도 실제적 의의가 있다.

일반적인 중국 서학사에서는 대부분 서예의 풍격을 몇 종류의 유형으로 나누어 종합하고 있다. 육유쇠(陸維釗)도 일찍이 이러한 방법을 사용하여 『서법술요(書法述要)』에서 표와 같이 몇 가지 유형의 풍격을 제시하였다.

다음에서 열거한 것은 모두 해서로 쓴 비이다. 그러나 『순화각첩』과 『삼

당나라 서예가들의 해서 풍격 비교

嚴峻 : 歐陽詢　　　歐陽通　　　韶勁 : 虞世南　　　遒逸 : 褚遂良

雄健 : 顔眞卿　　　柳公權　　　裴休　　　渾穆 : 李邕

희당법첩』도 위와 같은 유형의 풍격을 구비한 행서첩이다. 이러한 풍격 이외에 '분방(奔放)'·'창노(蒼老)'·'질박(質朴)'·'소쇄(瀟灑)'·'신기(新奇)'·'청려(淸麗)' 등과 같은 것들도 있다. 물론 여러 서예가들이 설령 다른 풍격으로 쓴 작품들이 있더라도, 또한 서로 가깝고 비슷한 유형으로 분류하여 하나의 풍격에 귀속시킬 수 있다. 예를 들면, 육유쇠는 당나라 서예가들의 해서 풍격을 다음과 같이 구분하였다. 엄준(嚴峻)한 일파는 마땅히 구양순(歐陽詢)을 대표로 하면서, 그의 아들 구양통(歐陽通)을 여기에 포함시켰다. 소경(韶勁)한 일파는 우세남(虞世南)을 대표로 하고, 주일(遒逸)한 일파는 저수량(褚遂良)을 대표로 삼았다. 웅건(雄健)한 일파는 안진경(顔眞卿)을 대표로 하고, 유공권(柳公權)과 배휴(裵休)를 여기에 포함시켰다. 혼목(渾穆)한 일파는 이옹(李邕)을 대표로 삼았다. 이러한 것으로 말미암아 풍격이 서로 다른 각종 서예 유파를 형성하기 시작하였다.

고대 서예이론가들은 대부분 서예의 등급 나누는 것을 중시하였다. 예를 들면, 상·중·하 삼품(三品)으로 나누고, 이를 다시 삼등분하여 모두 아홉 등급을 만들었다. 이후부터 풍격에 의하여 구분하는 법이 나타났다. 예를 들면, 당나라의 서예이론가인 두몽(竇蒙)은 구십 종류의 '자격(字格)'을 나열하였는데, 그중에는 고(古)·일(逸)·고(高)·위(偉)·노(老)·눈(嫩)·온(穩)·쾌(快)·침(沈)·긴(緊)·만(慢)·부(浮)·밀(密)·천(淺)·풍(豊)·무(茂)·여(麗)·굉(宏) 등이 있다. 강유위는 『광예주쌍즙』에서 여덟 쌍의 서로 다른 풍격을 제시하였는데, 즉 소밀(疏密)·무조(茂凋)·서박(舒迫)·후박(厚薄)·화쟁(和爭)·삽활(澁滑)·곡직(曲直)·종렴(縱

斂) 등이다.

서예 풍격 유형과 작품

風格	碑의 名稱
朴茂	〈爨龍眼〉·〈靈廟〉·〈雲峰山〉
飄逸	〈石門銘〉
方峻	〈弔比干〉·〈始平公〉·〈張玄墓誌〉
圓融	〈鄭文公〉·〈瘞鶴銘〉
端重	〈九成宮醴泉銘〉
清健	褚〈聖敎序〉·〈李思訓〉·〈石淙詩〉
精妙	〈張猛龍〉·〈龍藏寺〉
靜穆	〈董美人墓誌〉
雄厚	顔〈勤禮碑〉·〈李元靖〉

그러나 이러한 것들은 개념이 아직 명확하지 않은 것 같다. 뿐만 아니라 지나치게 번거롭고 자질구레하여서 풍격이 서로 다른 점에 대한 분명한 개념을 찾기가 힘들다. 따라서 여기에서는 시험 삼아 이러한 것들은 간단하게 처리하면서 상대성이 뚜렷하게 구별되는 서예의 풍격 유형을 네 쌍으로 나누어 보았다. 즉 강유(剛柔)·아속(雅俗)·평기(平奇)·교졸(巧拙) 등이다. 이렇게 네 쌍의 서로 다른 풍격 유형은 서예를 다스리는 심령의 네 방향과 서로 깊은 관련이 있으니, 그것은 바로 기질·재학·기능·정취 등이다. 그러면 이에 대한 자세한 내용을 살펴보도록 하겠다.

一. 강유

양강과 음유의 관념은 고대 철학의 음양학설에서 그 기원을 찾을 수 있다. 『주역』을 보면 다음과 같은 말이 나온다.

옛날 성인이 『주역』을 지어 장차 인성과 천명의 이치를 따르도록 하였다. 그러므로 하늘의 도를 세워 말하길 음과 양이라 하였고, 땅의 도를 세워 말하길 유(柔)와 강(剛)이라 하였으며, 사람의 도를 세워 말하길 인과 의라 하였다.[132]

양강과 음유의 원리는 문예 창작의 영역에도 나타나고 있다. 청나라의 문학가인 요내(姚鼐)는 문장에서 나타나는 양강의 미와 음유의 미에 대하여 다음과 같이 비유하였다.

만일 양강의 아름다움을 얻으면 그 문장은 마치 천둥소리와 같고, 번개와 같고, 긴 바람이 골짜기에서 나오는 것 같고, 높은 산과 가파른 절벽과 같고, 커다란 시내가 터지는 것 같고, 기린과 천리마가 달리는 것 같다. 그리고 그 광채는 마치 해와 같고, 불과 같고, 금과 철 같다. 그리고 사람에 있어서는 마치 높은 데에 의지하여 먼 곳을 쳐다보는 것 같고, 임금이 만백성을 조회하는 것 같고, 많은 용사들에게 북을 치면서 전쟁을 독려하는 것 같다. 만일

132) 『易經·說卦』: "昔者聖人之作易也, 將以順性命之理. 是以立天之道曰陰與陽, 立地之道曰柔與剛, 立人之道曰仁與義."

음유의 아름다움을 얻으면 그 문장은 마치 처음 해가 솟아오르는 것 같고,
맑은 바람·구름·노을·연기 같으며, 그윽한 숲을 굽이굽이 흐르는 시내 같
으며, 잔물결 같으며, 또 물결이 출렁거리는 듯하며, 구슬이 빛나는 것 같으
며, 홍곡의 울음이 텅 빈 허공에 들어가는 것 같다. 그것이 사람에 있으니,
깊게 한탄하며, 아득히 생각하며, 따뜻하게 기뻐하며, 근심스럽게 슬퍼하는
것 같다. 그 문장을 보고 그 소리를 외우면 그 글월의 성정과 형상이 모두
여기서 달라진다.133)

서예 풍격 유형 분류에서 가장 중요한 것은 양강의 미와 음유의 미라
할 수 있다. 고대 서예이론가들이 이 방면에 대하여 표현한 것들을 분류
하여서 정리하면 다음과 같다.

133) 姚鼐, 『惜抱軒文集』 卷4, 「復魯絜非書」: "其得於陽與剛之美矣, 則其文如霆
如電, 如長風之出谷, 如崇山峻崖, 如決大川, 如奔騏驥. 其光也, 如杲日, 如
火, 如金鏐鐵. 其於人也, 如憑高視遠, 如君而朝萬衆, 如鼓萬勇士而戰之. 其
得於陰與柔之美矣, 則其文如升初日, 如淸風, 如雲, 如煙, 如幽林曲澗, 如淪,
如漾, 如珠玉之輝, 如鴻鵠之鳴而入寥廓, 其於人也, 漻乎其如歎, 邈乎其如有
思, 暖乎其如喜, 愀乎其如悲. 觀其文, 諷其音, 則爲文者之性情形狀擧以殊
焉."

양강의 미와 음유의 미

陽剛의 美	陰柔의 美
勁健・凝重・雄渾・偉麗・豪放・朴茂・峭拔・放縱・沈雄・奇險・俊邁・鬱莊・痛快・磅礴・如快馬入陣・龍虎威神・戈戟森列・劍拔弩張・金剛怒目・力士揮拳・披堅執銳所向無前・崩山絶崖人見可畏	綺麗・淸婉・圓勁・溫厚・詳雅・疏朗・纖柔・娟秀・精巧・飄逸・蒼秀・妍媚・婉若芳樹・穆若淸風・如瑤臺嬋娟不勝羅綺・如白門伎樂裝束美麗・若秋菊春蘭茸茸艶逸

서예에서 양강의 미와 음유의 미에 대한 표현은 각기 서로 다른 예술 풍격을 나타낸다. 왕희지는 『기백운선생서결』에서 양기와 음기에 대하여 말하였다.

양기가 밝으면 화벽이 서고, 음기가 크면 풍신이 생겨난다.[134]

청나라 유희재는 이를 더욱 분명하게 해석하였다.

서예는 음양의 두 기운을 겸비해야 한다. 대체로 침착하고 오그라들며 답답한 것이 음이고, 기이하고 뛰어나며 호방하고 통달한 것이 양이다.[135]

134) 王羲之, 『記白雲先生書訣』: "陽氣明則華壁立, 陰氣太則風神生."
135) 劉熙載, 『書槪』: "書要兼備陰陽二氣. 大凡沈著屈鬱, 陰也. 奇拔豪達, 陽也."

서예는 강한 가운데 부드러움이 있고, 부드러운 가운데 강함이 있어 음양이 서로 구제하는 것을 강구하여야 한다. 그러나 서예가들은 아무래도 어느 한쪽에 편중하기가 쉽다. 양무제는 『고금서인우열평(古今書人優劣評)』에서 왕희지의 글씨는 형세가 웅장하고 강하여 마치 용이 하늘을 날고 호랑이가 하늘의 궁궐에 엎드려 있는 것과 같고, 소자운(蕭子運)의 글씨는 형가(荊軻)가 칼을 짊어지고 장사가 활을 당기는 것 같고, 양흔(羊欣)의 글씨는 노비가 부인이 되어 행동거지가 부끄럽고 어색한 것과 같고, 이암(李岩)의 글씨는 밝은 달 아래 금으로 조각한 거울 앞에 앉아 옥으로 장식한 모습을 보는 것과 같다고 하였다. 그는 비록 어느 것이 음양인지에 대하여서는 자세하게 평하지 않았지만, 이러한 말들은 오히려 어떠한 것이 음양인지를 분명히 제시하는 것이기도 하다. 반백응은 채양 서예 풍격의 특징을 '음(陰)'자 하나로 잡아서 다음과 같이 생동하게 묘사하였다.

> 채양의 소해서와 행서는 정말 귀족의 젊은 부인과 같음을 느낀다. 그러나 단정하고 둥글게 살진 얼굴에 부드러운 눈동자와 살짝 들어간 보조개가 있어 사람들이 주의하지 않을 때 마치 깊은 정을 품고 미소를 띠는 것 같다. 이는 뛰어난 풍채와 재능이 있지만, 이것이 오히려 하나의 약점이라 말하지 않을 수 없다.136)

136) 潘伯鷹, 『中國書法簡論』: "我們感覺到他的小楷和行書, 眞好像貴族少婦, 但在那端莊的圓胖臉上, 却有一對輕盈眼睛, 又有一對淺淺酒渦, 乘着人家不注意

이를 보면, 채양 글씨의 '음'과 양흔 글씨의 '음'은 서로 다르고, 또한 이암 글씨와도 다르다는 것을 알 수 있다. 음과 양 두 종류의 서풍은 실제로 매우 풍부한 뜻을 함유하고 있어 말로 다할 수 없지만, 그 정확한 뜻을 얻으면 간단하게 번거로움을 제어할 수 있을 것이다.

서예작품에서 진정한 음유의 미는 솜처럼 약하고 무력한 것이 아니라 강함이 극에 달한 부드러움을 말한다. 이에 대하여 요맹기는 아주 좋은 비유를 하였다.

> 백 번을 달군 강철이 변하여 휘감은 것을 가리켜 부드럽다고 한다. 부드러움은 약한 것이 아니라 강함이 지극하여야 부드러운 것이다.[137]

이것이 진정한 음유의 미이니, 초학자가 글씨를 쓸 때 필력이 없어 부드럽고 나약한 것과는 아주 다르다. 부드럽다는 것은 때때로 아리땁다는 말과 서로 어울려 유미(柔媚)라고도 한다. 저수량의 글씨는 외적으로 보기에 매우 부드럽고 아리따우면서 운치가 있고 풍채가 아주 곱다. 이는 강함이 극에 달하여 부드럽게 변한 것으로 수려하고 여린 곳에 문득 철과 같은 강한 힘이 있는 것 같다. 어떤 사람은 저수량의 글씨가 옥으로 만든 누대 위에서 아름답게 춤을 추나 비단옷을 이기지 못하는 것과 같다고 하

的時候好像對你那麼深情地微笑, 這是絶世的風華, 但不能不說是一個弱點."
137) 姚孟起, 『字學憶參』: "百煉鋼化爲繞指柔, 柔非弱, 剛極乃柔."

였다. 그러나 이는 단지 그 아름다운 자태만 보고 말한 것에 지나지 않는다. 실제로 저수량 글씨는 하나의 갈고리와 삐침에도 천균과 같은 무거운 힘이 들어 있다.

　서예에 있어서 진정한 양강의 미는 사납고 거친 것이 횡행하는 것이 아니라 아름다우면서 강한 힘이 넘쳐나야 한다. 앞에서도 말한 바와 같이 양강과 음유의 미는 서로 다른 풍격을 형성하며, 또한 이를 쓴 사람의 기질과도 매우 깊은 관계가 있다. 기질은 비록 몇 종류로 분류할 수 있지만, 개인의 기질과 성격의 특징은 오히려 무한한 다양성을 가지고 있다. 따라서 서예 풍격의 양강과 음유의 미에 대한 변수와 표현 형식도 매우 무궁하다고 할 수 있다.

二. 아속

　'아속'은 중국 고대 문예 비평의 중요한 심미 기준이다. 이른바 '아'라는 것은 고상하면서 속되지 않고, 순수하고 바르며 비굴하지 않고, 아름답고 천하지 않은 특징을 갖추고 있다. 공자도 '아'에 대하여 말하였다.

　　네가 아라고 말한 것은 시·서·예로 모두 우아한 말이다.[138]

138) 『論語·述而』: "子所雅言, 詩書執禮, 皆雅言也."

문학에서는 문사를 잘 수식하는 것을 '아훈(雅訓)'이라 하고, 합리적이고 정확한 말을 '아언(雅言)'이라 하며, 도량이 너그럽고 큰 기개를 '아도(雅度)'라고 한다. 종합하여 말하면, '아'라는 것은 일종의 아름다운 개념으로 고대 문인들이 공경하고 사모하는 바이다. 이에 반하여 이른바 '속'이라는 것은 평용(平庸)・조비(粗鄙)・순비(狗卑)・저하(低下)・천박(淺薄)한 특징을 갖추고 있는 것으로 '아'의 상대적인 말이다. 옛날에는 한때의 공명에 열중하는 사람을 '속사(俗士)'라고 하였고, 안목이 짧고 뜻이 고상하지 못한 선비를 '속유(俗儒)'라고 하였고, 배움과 기술이 없는 관리를 '속리(俗吏)'라고 하였고, 민간의 통속적인 음악에서 나온 것들을 '속곡(俗曲)'이라 하였다. 종합하여 말하면, '속'은 일종의 아름답지 못한 개념으로 고대 문인들이 싫어하고 피하는 바이다.

서예에서 의식적으로 '아'를 추구하였던 시기는 위・진시대부터이다. 위・진시대에는 인품으로 인물을 평가하면서 풍도(風度)・재정(才情)・정신(精神)을 중시하였으며, 선비의 우아한 풍류를 강조하고 언행은 세속을 초탈하였다. 이러한 관점은 그대로 문예의 심미 방면에 반영하여 우아하고 얌전한 풍신과 기운을 강구하였다. 그렇기 때문에 진나라 서예는 운을 숭상하면서 고아하고 자연스러우며 세속을 초탈하는 표일함을 나타내고 있다. 송나라에 이르러 적지 않은 서예가들이 진나라의 우아한 운치를 추구하려고 힘을 기울였다. 소식・황정견・미불 등은 이 방면에서 가장 대표적인 서예가들이다. 그러나 서예에서 우아함이란 단지 심미 정취의 한 부분이다. 서예에서 우아함만 추구하여 극에 달하면 눈에 보이는 것은

소식·황정견·미불의 서예작품 비교

蘇軾·黃幾道祭文帖 黃庭堅·黃州寒食詩題跋 米芾·苕溪詩帖

단조롭고 평담하며 기이함이 없는 것들뿐이다. 그렇기 때문에 서예가들은 우아함과 상대적인 질박하고 통속적인 것으로 이를 조화시켰다. 즉, 통속적인 것을 우아함에 삽입하고 보충하여 우아함과 통속적인 것이 함께 존재하도록 하면, 글씨는 진부하지 않고 항상 새로우면서도 생기발랄한 생동감을 갖출 수 있다. 비록 당 태종이 왕희지 글씨를 '진선진미'라고 극찬을 하면서 마음으로 사모하고 손으로 추구하는 유일한 서예가라고 하였지만, 서예이론가들은 지나치게 너무 우아하다는 결점에 대하여 예리한 비판을 하였다. 장회관이 가장 대표적이다.

여자의 재주가 있고 장부의 기가 없어 족히 귀하지 않다.……격률이 높지 아
니하고 공부 또한 적다. 비록 둥글고 풍만하고 연미하나 정신과 기운이 모자
라고, 창과 가래같이 예리하여 두려워할 수 있음이 없으며, 사물의 형상이
생동하면서 기이할 수 있음이 없다.[139]

한유도 「석고가」에서 왕희지의 글씨를 비평하였다.

왕희지의 속서는 자태의 아름다움만 나타내었다.[140]

청나라 때 강희와 건륭황제가 원나라의 조맹부와 명나라의 동기창이
쓴 우아하면서도 깨끗하고 자태가 많은 서예를 숭상하자 일시에 이러한
서풍이 전국을 휩쓸었다. 뒤에 사람들의 정서가 바뀌면서 이러한 서풍에
염증을 느끼고 점차 우아함을 피하고 통속적인 것을 추구하는 풍조가 나
타났다. 이러한 풍조를 선도한 사람이 바로 부산(傅山)·정섭(鄭燮) 등이
다. 청나라 중엽에 '양주팔괴'의 한 사람인 금농(金農) 또한 이러한 풍조
를 계승하여 발전시켰다. 서예는 우아함으로 나가기는 쉬워도 통속적으로
되기는 어렵다. 왜냐하면, 우아함은 숙련에서 나오는 것이기 때문에 법첩
에 의지하여 열심히 연찬하면 어느 정도 우아함을 나타낼 수 있다. 그러나

139) 張懷瓘, 『書議』: "有女郎才, 無丈夫氣, 不足貴也.……格律非高, 功夫又少, 雖
 圓豐姸美, 乃乏神氣, 無戈戟銛銳可畏, 無物象生動可奇."
140) 韓愈, 『韓昌黎文集·石鼓歌』: "羲之俗書逞姿媚."

부산·정섭·금농의 서예작품 비교

傅山·竹雨茶烟联　　　　　鄭燮·行書　　　　　金農·四言茶贊軸

통속적인 것은 토속(土俗)·질박(質朴)·광한(獷悍)·조두난복(粗頭亂服)·신수휘성(信手揮成)이라는 특징이 있고 생경한 데서 얻어지는 것이기 때문에 작가 자신의 모색과 창조에 의지하여야 하기 때문이다. 이러한 것은 법첩에서 보이지 않고 심지어 새로운 양식으로 나타나지도 않는다. 이와 같은 통속적인 것에서 우아함이 나타나도록 추구하고, 속된 것에서 더욱 우아함을 성취하며, 예술성이 강한 통속적인 것에 도달한다는 것은 정말 어려운 일이다. 이러한 경지에 도달하려면, 우선 식견이 높은 심미

안과 새로운 것에 도전하려는 창작의욕을 갖추어야 한다. 그런 다음 큰일
을 간단히 처리하면서 임기응변에 능하고, 졸한 것을 교묘하게 만들며,
진부한 것을 신기하게 바꾸는 능력이 있어야 한다.

'속'이라는 것은 비록 속기의 일면이 있지만, 때로는 전아하지 않은 서예
에서 갖추고 있는 정취이기도 하다. 강유위는 위비를 매우 숭상하며 『광예
주쌍즙』에서 이렇게 말하였다.

> 위비에는 아름답지 않음이 없으니, 비록 궁벽한 시골 아녀자의 조상기라도
> 골육이 험준하고 질탕하며, 졸박하고 두터운 가운데 모두 기이한 자태가 있
> 다. 글자의 결구 또한 긴밀함이 범상치 않다.……비유하자면, 강변에서 노니
> 는 여자가 시를 읊조림과 한·위나라 아동들의 동요는 스스로 고아함을 쌓을
> 수 있으니, 후세 학사들이 할 수 없는 바가 있는 것 같다.[141]

이는 위비가 비록 민간 서예가가 쓴 것이지만, 거기에는 오히려 후세의
우아한 서예작품에서 갖추지 못한 기이한 형태와 정신이 담겨 있음을 말
한 것이다. 그렇기 때문에 세속의 글씨를 결코 홀시할 수 없다. 서예의
발전을 살펴보면, 처음에는 먼저 세속적이다가 뒤에 우아하여졌으니, 속
됨으로 말미암아 우아함이 이루어졌다고 할 수 있다. 민간 예술은 대중이

141) 康有爲, 『廣藝舟雙楫』: "魏碑無不佳者, 雖窮鄕兒女造像, 而骨血峻宕, 拙厚中
皆有異態, 構字亦緊密非常.……譬江漢游女之風詩, 漢魏兒童之謠諺, 自能蘊蓄
古雅, 有後世學士所不能爲者."

위비의 3종류 풍격 비교

龍門造像記의 始平公造像記 雲峰刻石의 鄭文公碑 摩崖刻石의 鐵山摩崖

창조한 것이다. 따라서 서예가는 항상 민간의 세속적인 서예에서 영양을 흡수하여 이를 가공하고 융해시켜서 자신의 서예 풍격을 창조하여 서예 발전을 촉진시켰다. 예를 들면, '서성'이라 일컫는 왕희지의 고아한 서예가 이루어진 것도 서진시대의 이름이 없는 민간 서예에서 비롯되었다. 왕희지는 이러한 글씨들을 융해하여 하나로 꿰뚫고 변화를 추구하며 자신의 서예 풍격을 창조하였다. 실제로 어떤 서체의 탄생을 완전히 이해해야 비로소 고아한 경지에 도달할 수 있다. 예를 들면, 예서도 민간에서 탄생한 뒤에 서예가들의 가공과 제련을 거쳐 비로소 우아한 경지에 이른 것과 같다. 그러므로 '아'와 '속'은 서예가 부단히 발전할 수 있는 양쪽 날개라고

할 수 있다. 서예사도 어떤 의미에서 말하면, '아'와 '속'의 서풍이 나선
식으로 감아 돌면서 발전하는 역사라고 할 수 있다.

三. 평기

예술에서 '평'이라는 것은 정상적이고, 늘 보는 것이고, 보편적이고,
이성적이고, 규범적이고, 변화의 자태가 비교적 적고, 자연적으로 이루어
짐을 가리킨다. 이에 반하여 '기'라는 것은 일상적인 것과 반대이고, 독특
하고, 드물게 보이고, 법도를 매우 뛰어넘고, 돌변적이고, 험절하고, 괴
이하고, 정감적이고, 낭만적이고, 자유분방함을 가리킨다.

서예 풍격에서 평범하다는 것은 필획·결체·포백이 평정하고, 고르고,
참치와 착락의 변화가 없으며, 힘써 일반적으로 인식하고 있는 것을 추구
하여 서로가 비슷하다는 인상을 주는 것을 말한다. 단장(端莊)·규정(規
整)·침온(沈穩)·원숙(圓熟)·정치(情致)라고 불리는 서풍은 모두 이에
속한다.

이와는 반대로 서예 풍격에서 기이하다고 하는 것은 필획·결체·포백
이 기이하고 특이한 것을 추구하여 분수를 지키지 못하기 때문에 평범하
지 않다고 하는 것을 말한다. 험초(險峭)·광방(狂放)·박촉(迫促)·경절
(驚絶)·소졸(疏拙)이라 불리는 서풍은 모두 이에 속한다.

평범하고 기이한 서풍은 말로는 이렇게 명확하게 할 수 있지만, 눈으로

보아 쉽게 구분할 수 없다. 왜냐하면, 평범한 서풍에도 항상 기이한 표현
이 있고, 기이한 서풍에도 평범한 표현을 많이 포함하고 때문이다.

고대의 많은 서예이론가들은 기이한 것으로 바름을 삼으며, 항상 평범
한 것을 주로 하지 않도록 고쳐시켰다. 어떤 사람은 심지어 당나라 서예
가들이 지나치게 법도를 강조한 것은 잘못이라고 말하기도 하였다. 이에
대하여 강기는 다음과 같이 말하였다.

해서는 평평하고 바름을 좋음으로 삼는다는 것은 세속의 말이고 당나라 사
람들의 잘못이다. 고금 해서의 신묘함은 종요에서 나옴이 없으면 다음으로
왕희지에게서 나왔다. 지금 두 사람의 글씨를 보면, 모두 종횡으로 소쇄하니
어찌 평평하고 바름에 구애되었단 말인가! 진실로 당나라 사람이 글씨와 판
단력으로 선비를 취한 것으로 말미암아 사대부들의 글씨는 대부분 과거제도
의 습기가 있었다. 안진경이 쓴 〈간록자서〉가 그 증거이다. 하물며 구양순
· 우세남 · 안진경 · 유공권이 앞뒤로 나왔기 때문에 당나라 사람들의 글씨는
법도에 들어가 다시는 위 · 진의 표일한 기운을 회복하지 못하였다.142)

명나라의 동기창도 다음과 같이 말하였다.

142) 姜夔, 『續書譜』: "眞書以平正爲善, 此世俗之論, 唐人之失也. 古今眞書之神
妙, 無出鍾元常, 其次則王逸少. 今觀二家之書, 皆瀟灑縱橫, 何拘平正. 良由
唐人以書判取士, 而士大夫字書, 類有科擧習氣. 顔魯公作〈干祿字書〉是其徵
也. 矧歐虞顔柳, 前後相望, 故唐人下筆, 應規入矩, 無復魏晉飄逸之氣."

옛사람이 쓴 글씨는 반드시 바른 국면을 하지 않았다. 대개 기이함을 바름으로 삼았으니, 이는 조맹부가 진·당의 문 안에 들어가지 못한 까닭이다. 〈난정서〉는 바르지 아니함이 없고, 방종하고 질탕한 용필에서 자취를 찾을 수 없다. 만약 형태와 모양만 서로 같다면 갈수록 멀어진다.……서예가는 험절함을 기이함으로 삼는데, 이는 오직 안진경과 양응식을 엿보아야 얻는 것이니, 조맹부는 이해할 수 없다. 지금 사람의 안목은 조맹부에 의하여 가려졌다.[143)]

서예를 '평'과 '기'로 구분하는 것은 주로 서예가의 예술 수양 및 기법 수준과 관계가 있다. 물론 개인의 기질과 심미취향의 영향을 받기도 한다. 일반적으로 글씨를 배우는 과정은 다음과 같은 공식으로 귀납시킬 수 있다. 즉, '평(平)→기(奇)→평(平)', 혹은 '불공(不工)→공(工)→불공(不工)'의 단계이다. 첫 번째의 '평'과 '불공'은 생경하고 졸렬한 뜻이 있고, 두 번째의 '평'과 '불공'은 정미함을 숙련한 뒤에 다시 평담한 데로 돌아오거나 아니면 더욱 정미한 새로운 경지를 말한다. 이는 바로 장자가 말한 것과 같다.

이미 새기고 쪼아서 다시 질박한 데로 돌아온다.[144)]

143) 董其昌, 『畵禪室隨筆』: "古人作書, 必不作正局, 蓋以奇爲正, 此趙吳興所以不入晉唐門室也. 蘭亭非不正, 其縱宕用筆處, 無迹可尋, 若形模相似, 轉去轉遠.……書家以險絶爲奇, 此窺惟魯公, 楊少師得之, 趙吳興弗能解也. 今人眼目爲吳興所遮障."

처음 글씨를 배울 때는 마땅히 평정함에 뜻이 이르게 한 뒤에 점차 기
이하고 험절함을 구하여야 한다. 이 단계에서는 신기한 변화를 구하려는
마음이 있어야 하고, 또한 이전 사람의 격식을 돌파하려는 담력도 필요하
다. 진나라의 장초 및 초서의 대가인 삭정(索靖)은 한나라의 장지(張芝)
와 견줄 만하다. 근거에 의하면, 삭정은 기법이 정갈하고 능숙한 면에서
장지보다 못하지만, 반대로 장지는 묘함에 남은 자태가 있다는 측면에서
삭정보다 못하다. 이른바 "묘함에 남은 자태가 있다."라는 것은 신기함과
변화를 가리키는 말이다. 그러므로 다음과 같은 결론을 내릴 수 있다.

평정함은 법도에서 나오고, 기이함은 평정함에서 나오며, 깊게 삼가함이 지극
하면 기이하고 방탕함이 저절로 생긴다. 평정하고 기이하지 않으면 웅장하고
상쾌하며 나는 듯한 아름다움을 잃고, 기이하고 평정하지 않으면 장엄하고 착
실함을 잃는다. 평정함을 기이함으로 삼으면 기이함이 법되지 않음이 없고,
기이함을 평정함으로 삼으면 일정함을 주로 하지 않는다. 평정하고 기이함은
양 극단이나 실제는 오직 한 국면이니 하나를 다스려 이겨야 한다.145)

144) 『莊子』: "旣雕旣琢, 復歸於朴."
145) 金開誠・王岳川, "平從規矩中出, 奇從平中來. 深謹之至, 奇蕩自生. 平而不
奇, 失雄爽飛姸. 奇而不平, 失莊嚴沈實. 以平爲奇, 無奇不法. 以奇爲平, 不
主故常. 平奇兩端, 實惟一局, 制勝一也.", 『中國書法文化大觀』131쪽.

四. 교졸

　'교'와 '졸' 또한 하나의 대립적 통일의 미학 개념이다. '교'는 아름다움이고, '졸'은 추함이다. 전자는 우아하고 평정함과 한 자리를 하고, 후자는 기이하고 속됨과 같은 자리를 한다. 예술가들은 모두 '교묘한 아름다움'과 '추하고 졸함'을 상대적이라 하나 이들 사이를 결코 분명하게 구분할 수 없다. 이들은 서로 대립적이면서도 오히려 또한 서로 보완하고 도와주기도 한다. 예술가의 개인 심미취향과 이상이 서로 다르기 때문에 '교묘한 아름다움'과 '추하고 졸함'에 대한 인식도 서로 다르다. 이에 대한 태도는 시대에 따라 다르고, 또한 사회의 풍상에 따라 변한다. '교'와 '졸'에 대한 서예이론가와 대가들의 관점을 크게 다음과 같이 세 가지 방향으로 요약할 수 있다.

　첫째, 졸함이 항상 교함을 이긴다[拙常勝巧].

　청나라 옹방강은 「화도승예천론」에서 다음과 같이 말하였다.

　　졸한 것이 교묘함을 이기고, 수렴한 것이 펼친 것을 이기며, 소박한 것이 화려함을 이긴다. 서한의 문장은 질박함에 가깝기 때문에 동한을 이기고, 사마천의 『사기』 문장은 성률을 운용하였기 때문에 반고의 『한서』를 이긴다. 화가는 또한 "일품이 신품 위에 있다."라고 하였다. 그러므로 다듬어지지 않은 큰 옥은 완전하지 않으나 조탁함보다 낫고, 큰 국은 화합하지 않아도 흠뻑 볶는 것보다 낫고, 다섯줄의 거문고와 청묘의 음악을 타는 거문고는 팔음의 번거로움이 모인 것보다 낫다.146)

〈화도사비(化度寺碑)〉와 〈구성궁예천명비(九成宮醴泉銘碑)〉는 모두
구양순의 대표적 서예작품이다. 전자는 전서와 예서의 흔적이 흘러나와

구양순의 해서 대표작품

化度寺碑

九成宮醴泉銘

146) 翁方綱, 「化度勝醴泉論」: "拙者勝巧, 斂者勝舒, 朴者勝華. 西漢之文近質, 故勝
東漢, 馬史之文用疏, 故勝班史. 畫家亦曰, 逸品在神品之上. 故太璞不完, 勝於
雕琢也, 太羹不和, 勝於淳熬也. 五弦之琴, 淸廟之瑟, 勝於八音之繁會也."

질박하고 화려함이 없으며 옛날 뜻이 물씬거려 추하고 졸한 유형에 가깝다. 그러나 후자의 특징은 단정하고 장엄한 정취와 법도가 삼엄하며 일사불란하여 오히려 조탁한 색채가 지나쳐 농후함에 빠졌다. 그러므로 옹방강은 후자가 전자보다 못하다고 하였다.

둘째, 차라리 졸할지언정 교묘하게 하지 말아라[寧拙毋巧].
청나라 왕주는 『죽운제발·안노공동방삭화상찬』에서 이렇게 말하였다.

위·진 이래 글씨를 쓰는 사람은 대부분 수려하고 강한 것으로 자태를 취하고, 기울고 쏠린 것으로 필세를 취하였다. 유독 안진경만이 교묘하게 하지 않았고, 아리따움을 구하지 않았고, 간편함을 따르지 않았고, 중복을 피하지 않으면서 법도를 따라 홀로 졸함을 지켰으니, 어찌 어렵지 않겠는가?[147]

또한 청나라 부산은 유명한 '사무설(四毋說)'을 말하였다.

차라리 졸할지언정 공교하게 하지 말고, 차라리 미울지언정 예쁘게 하지 말고, 차라리 지리할지언정 가볍고 매끄럽게 하지 말고, 차라리 진솔할지언정 안배하지 말아라.[148]

147) 王澍, 『竹雲題跋·顔魯公東方朔畫像贊』: "魏晉以來作書者多以秀勁取姿, 欹側取勢. 獨魯公不使巧, 不求媚, 不趨簡便, 不避重復, 規繩矩削而獨守其拙, 獨爲其難."
148) 傅山, 〈作者示兒孫〉, 『霜紅龕集』丁氏刊本卷四: "寧拙毋巧, 寧醜毋媚, 寧支

이는 졸한 것이 교묘함보다 낫다는 것을 강조한 말로 이후 비학의 성행에 많은 영향을 주었다. 교묘한 아름다움을 추구하지 않았던 안진경 서예의 특징은 필력이 굳세고 기이함이 뛰어났다. 어떤 사람은 그의 글씨가 굵고 졸하여 마치 깍지를 끼고 발을 나란히 하고 있는 시골뜨기와 같으며[149], 추하고 괴상한 악찰의 시조라고 하였다.[150] 그러나 실제에 있어서 이것이 바로 안진경 서예의 아름다운 점이기도 하다. 그는 새로운 것으로 옛것을 삼고, 졸한 것으로 교묘함을 만드는 것을 잘 하였다. 그는 저수량의 필법으로부터 왕희지 서예의 정수를 추구하여 결체가 너그럽고 모양이 어리석은 것 같은 안배에서 교묘함을 잘 나타내었다.

셋째, 졸한 가운데 교묘함을 나타낸다[拙中出巧].

강유위는 『광예주쌍즙・도원』에서 다음과 같이 말하였다.

모든 서예가들의 글씨가 육조에서 발원하지 않은 것이 없다. 비록 대대로 실 같이 이어지면서 전해지는 비가 많지 않지만 모두 일일이 출처를 찾을 수 있다.[151]

離毋輕滑, 寧眞率毋安排"
149) 參見, 謝在杭, 『五雜組』: "顔書雖莊重而痴肥, 無復俊宕之致, 李後主所謂叉手幷脚田舍漢, 雖似太過, 而亦深中其病矣."
150) 參見, 米芾의 『海嶽名言』.
151) 康有爲, 『廣藝舟雙楫・導源』: "諸家之書, 無不導源於六朝者, 雖世載綿緬, 傳碑無多, 皆可一一搜出之."

서예가들의 연원 비교

虞世南·孔子廟堂碑

高湛墓誌銘

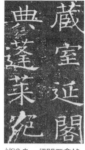
褚遂良·伊闕石龕銘

弔比干文

顔眞卿·東方朔畵贊

高植墓誌銘

蘇軾·羅池廟碑

馬鳴寺碑

趙孟頫·仇鍔墓誌銘

□遵墓誌銘

文徵明·醉翁亭記

董美人墓誌銘

강유위는 또한 이에 대한 구체적 예를 들어 다음과 같이 설명하였다. 당나라 우세남의 〈묘당비(廟堂碑)〉의 필묵과 경지는 〈경현준(敬顯儁)〉·〈고담(高湛)〉·〈유의(劉懿)〉에서 나왔으며, 더 위로는 〈휘복사(暉福寺)〉를 근본으로 삼았다. 저수량의 〈이궐석감(伊闕石龕)〉은 북위의 〈효문제조비간묘문(孝文帝弔比干墓文)〉·〈제무평오년조상(齊武平五年造像)〉에서 나왔는데, 모두 팔분서가 남긴 법이다. 안진경의 해서는 〈목자용(穆子容)〉·〈고식묘지(高植墓誌)〉에서 나왔다. 송나라 소식은 〈마명사비(馬鳴寺碑)〉를 배워 측필로 자태를 취하였다. 원나라 조맹부의 수려하고 윤택한 자태의 운치가 있는 글씨는 〈조준묘지(刁遵墓誌)〉·〈이보성비(李寶成碑)〉를 종주로 하였다. 명나라 문징명의 아름답고 조용한 소해서는 멀리 〈동미인묘지(董美人墓誌)〉·〈개황팔년조상(開皇八年造像)〉을 본받았다. 위에서 육조의 서예와 당나라 이후 각 시대의 서예를 비교하면, 대부분 추하고 졸한 편에 많이 근접하고 있다. 이렇게 졸한 가운데 교묘함을 나타낼 수 있다는 설은 강유위가 예로 든 것으로 충분한 설득력을 지닌다.

제3절 시대서풍

서예에 나타나는 심미의식은 개인의 차이와 동일성이 있으며, 또한 서로 다른 시대의 차이와 동일성을 지니고 있다. 서예의 시대 풍격은 점차

로 변화하면서 이루어진 것이다. 이는 당시의 정치·경제·문화·철학·
종교·풍속·습관·문예사조 등 각 방면의 영향을 받는다. 한나라 말에
이르러 전·예·해·행·초서의 다섯 가지 서체가 정비함에 따라 '자체'
와 '서체'가 서로 중복하여 합하는 상황이 기본적으로 완성을 이루었다.
서예의 풍격도 단순히 순박함과 연미함이 서로 번갈아 변하는 '질문삭천
(質文數遷)'의 양식에서 벗어나 새로운 세계에 진입하기 시작하였다. 이
후 수십 년의 온양과 융합을 거쳐 진나라에 이르러 시대의 특색을 갖춘
시대서풍이 나타났다. 따라서 어떤 서예가는 진나라 이후 대표적 시대의
서풍을 개괄하여 다음과 같이 말하였다.

> 진나라는 운치를 숭상하였고, 당나라는 법도를 숭상하였고, 송나라는 '의'를
> 숭상하였고, 원과 명나라는 형태를 숭상하였다.[152]

이를 기초로 하여 서예이론가들의 관점을 귀납시키고, 또한 북위 및 청
나라의 서풍을 보충하여 간단하게 시대서풍을 서술하면 다음과 같다.
서진 말년 중원의 사대부들은 대거 남쪽으로 옮겨 동진의 왕조를 건립
하였다. 동진 시기에 봉건 사대부들은 강남에서 구차하게 안주하며, 한편
으로는 당시 장원(莊園) 경제의 발전으로 말미암아 명문세가의 귀족들은
풍부한 물질 조건을 제공받았다. 다른 한편으로 도교와 불교의 성행으로

152) 梁巘, 『評書帖』: "晉尙韻, 唐尙法, 宋尙意, 元明尙態."

말미암아 그들은 인생의 철학을 토론하며 정신적 자유를 획득하였다. 예술 창작에 있어서 그들은 세속적인 물질 공리를 초월하고, 정신과 개성의 절대 자유를 획득하여 마침내 고아한 문인 기질을 양성할 수 있었다. 서예의 표현에서 진나라 사람의 서풍은 상대적으로 '운'이 뛰어났다고 한다. 여기서 말하는 '운'이란 그윽하고 우아한 풍격으로 담박하여 욕심이 없고, 몸과 기운이 화평하여 자연적으로 함축적이면서 서정적인 심미정취를 나타내는 것을 뜻한다. 왕세정은 『논서』에서 다음과 같이 말하였다.

> 진나라 사람의 글씨는 비록 유명한 서예가가 아니더라도 또한 풍류가 쌓인 자태가 있다. 당시 선비들은 맑고 간결함을 숭상하는 것에 인연하여 허하고 넓은 것으로 회포를 삼고, 용모를 닦아 말을 발함에 운치가 상대적으로 뛰어났으며, 낙필함에 화려함이 흐트러져 자연히 볼만하였다. 정신으로 이해하고 깨달을 수 있어도 언어로 구하고 찾을 수 없다.[153]

이를 보면, '운'이라는 것은 정말 한마디 말로 전하기 어렵고, 단지 직감으로 음미할 수 있는 특징을 갖추고 있다는 것을 알 수 있다. 진나라 사람의 서예는 비록 운과 풍격이 높고 뛰어났지만 결코 법도가 없는 것은 아니다. 더욱 귀한 것은 진나라 사람의 법은 이치가 돋보인다는 점이다.

153) 王世貞, 『論書』: "晉人書雖非名法之家, 亦有一種風流蘊藉之態, 緣當時人士以淸簡爲尙, 虛曠爲懷, 修容發語, 以韻相勝, 落筆散藻, 自然可觀. 可以精神解領, 不可以語言求覓也."

진나라 사람은 법을 운용하는데 소쇄하고 자연스러우며 규각을 드러내지 않아 헤아려 본받을 수 없기 때문에 천변만화를 무의식으로 깨달아야 한다. 이것이 바로 진나라 사람 서풍의 가장 큰 특징이다. 이는 동기창이 『화선실수필』에서 말한 것과 같다.

> 진과 송나라 사람의 글씨는 단지 풍류만 뛰어나고 법도가 없는 것이 아니지만 묘한 곳은 법도에 있지 않다.154)

진나라 사람은 한·위시대와 아직 멀리 떨어지지 않았기 때문에 그들의 글씨는 형식미에 뜻을 둠과 동시에 질박한 미에도 뜻을 두었다. 그러므로 진나라 사람의 서예는 고도의 예술 성취를 얻을 수 있었다. 진나라 사람의 '이운상승(以韻相勝)'이라는 시대풍격은 후세에 매우 심원한 영향을 주었다.

위비의 주요 분포는 하남성과 산동성 일대이며, 이는 크게 다음과 같은 두 가지 유형으로 나눌 수 있다. 하나는 묘지명이고, 다른 하나는 조상제기이다. 비에 쓰인 문자는 해서체가 위주이고, 혹은 해서와 예서가 섞인 과도기의 글씨체도 있다. 글자는 칼을 사용하여 석판 위에 새겨 나온 것으로 글자를 새기기 전에 일반적으로 모필을 사용하여 석판 위에 글자의 모양을 쓰는데, 이를 서단(書丹)이라 부른다. 위비는 대부분 치졸(稚拙)·

154) 董其昌, 『畵禪室隨筆』: "晉宋人書, 但以風流勝, 不爲無法, 而妙處不在法."

천진(天眞)·강굴(剛倔)·조광(粗鑛)한 특색을 갖추고 있다. 필획은 능각
이 분명하고 예리하기는 칼과 같다. 표일한 필치가 빠르고, 험준하고 발
랄하며, 높고 낮음이 착락을 이루고, 종횡으로 기울고 쏠리며 온갖 자태
가 자연스럽다. 북비 서풍에는 두 가지 특징이 있으니, 하나는 해서의 강
경함이 예서로부터 변천하여 나왔다는 점이다. 당시의 해서는 필법이 아
직 성숙하지 않았기 때문에 여러 가지의 면모가 나타났다. 이에 대하여
강유위는 『광예주쌍즙』에서 다음과 같이 말하였다.

> 북비는 마땅히 위나라를 대표로 하여야 하니, 예서와 해서가 섞이고 변화하
> 며 형체가 있지 아니함이 없다. 크게 이른 것을 종합하면, 형체가 장엄하고
> 무성하며 표일한 기가 질탕거리고, 힘이 침착하고 삽필을 나타내니, 요점은
> 무성하고 조밀한 것을 종주로 삼았다. 한나라 말에서 이에 이르는 백 년은
> 지금과 옛것이 서로 나타나고, 문질이 어울려 찬란한 빛을 발하니 마땅히 금
> 예의 극성이라 하겠다.155)

다른 하나는 북비의 서풍이 한나라 팔분의 여파를 계승한 것이다. 옛날
뜻이 아직 변하지 않아 바탕이 착실하고 중후하며, 체세가 무성하고 조밀
하여 웅건한 특색을 나타냈다. 따라서 전체적인 풍격으로 말한다면, 북비

155) 康有爲, 『廣藝舟雙楫』: "北碑當魏世, 隸楷錯變, 無體不有, 綜其大致, 體莊茂
而宕以逸氣, 力沈著而出之澁筆, 要以茂密爲宗, 當漢末至此百年, 今古相標,
文質斑爛, 當爲今隸之極盛矣."

의 서풍은 '골'이 상대적으로 뛰어났다고 볼 수 있다. 수나라에 이르러 국가가 통일함에 따라 비로소 남북의 필법을 한 용광로에 융해시켜 당나라 서예를 열어주는 국면을 초래하였다.

당나라는 중국서예사에서 전성기였다. 서예에 대하여 조정에서는 홍문관을 설치하여 많은 귀족 자제들에게 전문적으로 학습시켰다. 또한 서학(書學)을 설치하여 '국학'의 하나로 삼았으니, 서예는 선비를 취하는 한 분야로 자리매김을 하였다. 여러 제왕들이 모두 서예를 좋아하였고, 육조시기 수백 년 동안의 온양을 거쳐 마침내 해서가 성숙한 면모를 갖추고 완성을 이루었다. 이로 말미암아 당나라는 '법'이 상대적으로 뛰어난 시대서풍을 배양하였다. 당나라 서예는 해서와 초서 두 가지 서체가 뛰어났다. 해서는 법도가 근엄하고 장중하면서도 단정한 풍격이 풍부하고, 초서는 법도가 방종하고 표일하여 낭만주의 색채가 풍부하다. 초당의 서예는 파리하고 굳센 것으로 아름다움을 삼았고, 기본적으로 '이왕'의 서풍을 계승하였다. 중당의 개원(開元, 玄宗의 연호로 713~741)과 천보(天寶, 玄宗의 연호로 742~756) 이후에는 살지고 굳센 것을 아름다움으로 삼고 창신의 정신을 갖추었으니, 이는 시대적 심미 관념과 관계가 있다. 당나라 사람은 진나라 사람의 이(理)로 법도를 세웠으니, 법도의 건립은 바로 해서의 성숙과 형식미의 완전함을 뜻하는 것이다. 서예이론에 있어서도 이성적 중화미에 합하는 것을 강조하고 추구하였다. 따라서 당나라가 건립한 법도는 중국서예의 기본 요소를 구축하였다. 조환광은 이에 대하여 『한산추담』에서 다음과 같이 말하였다.

당나라 사람은 법에 엄하였다. 법이란 것은 좌우가 돌아보고, 앞뒤가 호응하
고, 붓마다 끊어지고, 붓마다 연결하고, 길고 짧은 것이 법도에 합하고, 성
글고 조밀한 것이 서로 사이를 이룰 뿐이다.156)

 당나라 사람의 해서는 필법·결자법·장법 등이 있어 이를 분명하게
따랐다. 당나라 사람은 법을 사용하는 데에 근엄하고, 진나라 사람은 법
을 사용하는 데에 소쇄하기 때문에 당나라 사람의 서예는 이미 진나라 사
람보다 한 수 뒤진다.
 송 태조인 조광윤(趙匡胤)이 진교병변(陳橋兵變)을 발동하여 오대십국
이 어지럽게 할거하였던 국면을 통일하였다. 개국 이후 그는 문치주의를
표방하였다. 이러한 정책은 서예 발전에 크게 이바지하였다. 이후 태종인
조광의(趙匡義)와 휘종인 조길(趙佶), 그리고 고종인 조구(趙構) 등도 모
두 서예를 좋아하였다. 북송 초기에 구양수(歐陽脩)를 비롯한 문학가는
시가에서 평담자연을 숭상하였고, 회화에서는 또한 조용하고 담박한 뜻과
한가롭고 엄정한 마음을 높이 여겼다. 서예이론에서 스스로 새로운 뜻을
창조하는 것을 제창하자 구양수는 스스로 일가를 이루는 서체157)를 귀히
여겼고, 소식은 "새로운 뜻은 법도의 가운데서 나와야 하고, 묘한 이치는

156) 趙宧光, 『寒山帚談』: "唐人嚴於法. 法者, 左顧右盼, 前呼後應, 筆筆斷, 筆筆
連, 修短合度, 疏密相間耳."
157) 歐陽脩, 『筆說·學書自成家說』: "學書當自成一家之體, 其模倣他人, 謂之奴
書."

호방함 밖에서 깃들어야 한다."[158]라고 하면서 "옛사람을 답습하지 않는 것이 하나의 통쾌한 일이다."[159]라는 것을 강조하였다. 또한 그는 글씨를 쓰는데 "묘함은 붓에서 얻으려고 한다면, 마땅히 묘함은 마음에서 얻어야 한다[欲得妙於筆, 當得妙於心]."라고도 하였다. 북송 서예가들은 또한 글씨를 쓰는데 서권기가 있어야 함을 귀히 여겼다. 예를 들어 황정견이 그러하였다.

> 붓을 내림에 수만 권 책의 기상이 있도록 하여야 문득 세속적 자태가 없다.[160]

그들은 또한 인공적으로 조탁한 자연미를 일삼지 않았다. 그러므로 소식은 서예에서 천진난만함을 추구하였다.

> 시는 공교함을 구하지 않고, 글씨는 기이함을 구하지 않으니, 천진난만함은 나의 스승이다.[161]

이와 같은 견해는 미불에게 영향을 주어 미불은 글씨를 쓰는데 평담하

158) 劉熙載, 『書槪』: "東坡論吳道子畵, 出新意于法度之中, 寄妙理于豪放之外."
159) 蘇軾, 『東坡題跋』卷4, 「評草書」: "不踐古人, 是一快也."
160) 黃庭堅, 『山谷題跋』: "下筆使有數萬卷書氣象, 便無俗態."
161) 蘇軾, 『蘇軾文集』: "詩不求工, 字不求奇, 天眞爛漫是吾師."

고 천진함을 귀히 여겼다. 이러한 서예가들은 진·당을 넘나들며 각자 새
롭고 다른 것을 표방하며 마침내 송나라가 '의'를 숭상하는 시대서풍을
형성하도록 만들었다. 이에 대하여 풍반은 『둔음서요』에서 다음과 같이
말하였다.

> 송나라 사람이 글씨를 쓰는데 대부분 새로운 뜻을 취하였다. 그러나 뜻은 모
> 름지기 본령으로부터 나와야 한다.[162)]

여기서 풍반이 말한 '본령'이란 바로 학문과 법도를 가리킨다. 송나라
의 유명한 서예가들은 맑고 새로운 뜻이 있었으나, 당나라 해서가 법도를
이미 완전하게 갖추었기 때문에 여기서 더 이상 새롭게 돌파하기가 어렵
다는 것을 알았다. 따라서 그들은 해서보다 행서에 눈을 돌려 교묘하게
당나라 사람의 필묵 기교를 운용하고 자신의 강렬한 예술 개성과 융합시
켜 새로운 영역을 개척하였다. 그들은 이것으로 당나라 사람의 부족한 면
을 보충할 수 있었다. 소식이 「발군모비백」에서 말한 것을 보면 그 일단
을 살펴볼 수 있다.

> 사물의 이치는 하나이니, 그 뜻을 통하면 나아가는데 불가함이 없다.……세
> 상의 글씨는 전서에 예서를 겸하지 않고, 행서는 초서에 미치지 못하니, 아
> 직 그 뜻을 통할 수 없기 때문이다. 채양과 같은 사람은 해서·행서·초서·

162) 馮班, 『鈍吟書要』: "宋人作書, 多取新意, 然意須從本領中來."

예서 등에 뜻대로 되지 않음이 없고, 남은 힘과 나머지의 뜻을 변화시켜 비백서를 썼으니, 가히 아낄 만하여도 배울 수 없다. 그 뜻을 통하지 아니하고 이와 같을 수 있겠는가?[163]

여기서 송나라 사람이 서예에서 뜻을 숭상하는 목적이 바로 여러 서체를 관통하여 이(理)의 경지에 도달하려는 데에 있음을 알 수 있다. 그렇기 때문에 풍반은 이런 말을 하였다.

송나라 사람이 뜻을 운용하였는데, 뜻은 진나라 사람을 배우는 데에 있다.[164]

이는 송나라 사람이 뜻을 운용하는 것과 그 목적을 정확하게 지적한 말이다. '의'의 개입은 서예의 심미 영역을 개척하였고, 또한 서예 창작을 다시 한 번 최고조로 향하도록 하였다.

명나라의 여러 제왕들 또한 서예를 좋아하였고, 아울러 첩학을 중시하여 시대의 서풍에 영향을 줄 만하였다. 명나라 초기에 비록 '삼심(三沈, 즉 沈度・沈粲・沈克)'의 명성이 한때 풍미하였지만, 그들의 서풍은 섬세하고 약하였다. 명나라 중엽에 이르러 축윤명(祝允明)・문징명(文徵明)・왕총(王寵) 등이 비로소 조맹부로부터 진・당을 넘나들며 서풍을 크게 떨

163) 蘇軾, 「跋君謨飛白」: "物理一也, 通其意則無適而不可. ……世之書篆不兼隷, 行不及草, 殆未能通其意者也. 如君謨眞行草隷, 無不如意. 其遺力餘意, 變爲飛白, 可愛而不可學, 非通其意能如是乎."
164) 馮班, 『鈍吟書要』: "宋人用意, 意在學晉人也."

쳤다. 이들 세 사람은 모두 오(吳, 지금의 蘇州) 사람이기 때문에 한때 "천하의 법서가 모두 오에 돌아갔다[天下法書皆歸吳中]."라는 말이 나돌 았다. 명나라 말기에는 형동(邢侗)·장서도(張瑞圖)·동기창(董其昌)· 미만종(米萬鐘) 등 이른바 '만명사가(晚明四家)'들이 있었다. 이외에 황 도주(黃道周)·예원로(倪元璐)·왕탁(王鐸) 등 세 사람 또한 뒤에서 받 쳐 주는 역할을 하였다.

명나라 중엽에는 특히 강남의 소주 일대에서 경제가 번영하자 문인들 이 많이 운집하였고, 사가에서는 명가들의 작품을 수장하는 풍습이 성행 하였다. 여기에 환관과 장사꾼들이 거실에 서화를 걸어놓고 풍아함을 나 타내기 시작하자 서예는 척독의 수권(手卷) 형식에서 중당(中堂)의 거폭 으로 발전하였다. 명나라 서예는 행초서와 소해서의 표현이 뛰어났다. 커 다란 폭에다 작품을 하자 자연히 장법과 기세를 고려하기 시작하였고, 아 울러 이에 상응하는 형식미도 고려하지 않을 수 없었다. 명나라 말기의 서화가들, 예를 들면 정운붕(丁雲鵬)·진홍수(陣洪綬)·오빈(吳彬)·장 서도(張瑞圖)·예원로(倪元璐)·부산(傅山)·왕탁(王鐸) 등은 모두 예술 의 조형에서 이전 사람들의 울타리를 뛰어넘으려고 고심하였다. 즉, 이전 사람들이 세운 법도의 기초 위에서 새로운 경지를 개척하려고 하였다. 이 상 여러 요소들의 영향 아래 명나라는 마침내 '태'를 숭상하는 시대 풍격 을 만들었다. 양헌은 『평서첩』에서 원과 명나라는 '태'를 숭상하였다고 말하였다.

원과 명나라는 태를 숭상하였다.[165)]

'만명사가'의 작품 비교

邢侗·臨閣帖	張瑞圖·杜甫诗轴	董其昌·东坡重九日诗	米萬鍾·湛園花徑詩

165) 梁巘, 『評書帖』: "元明尚態."

황도주 · 예원로 · 왕탁의 서예작품 비교

 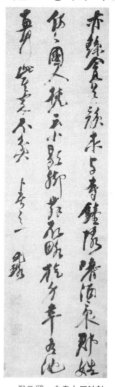 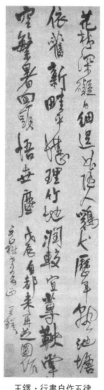

黃道周 · 五言律詩 倪元璐 · 自書卜居詩軸 王鐸 · 行書自作五律

이른바 '태'라는 것은 형식미이다. 즉, 원나라 사람은 자태를 숭상하였
고, 명나라 사람은 태세를 숭상하였다. 여기서 자태라는 것은 풍모와 맵
시가 너그럽고 아리따움을 말하고, 태세라는 것은 기운과 형세가 기이하
고 방종함을 말한다. 소해서에 있어서 명나라 중엽의 서예가들은 비록 위

로는 위·진을 추구하였지만, 유감스럽게도 시대의 억압 때문에 위·진 시기의 소산하고 간결하며 조용한 새로운 뜻을 회복하지는 못하였다. 그러나 이러한 서예가들은 심후한 공력과 강렬한 개성이 있어 우아하고 표일한 자태 가운데 소박하고 무성한 기를 펴내며 각자 새롭고 색다른 것을 나타내었다. 따라서 명나라는 소해서의 새로운 중흥기라 할 수 있다.

청나라 서예는 대체로 두 시기로 나눌 수 있다. 하나는 세조인 순치(順治, 1644~1661)에서부터 가경(嘉慶, 1736~1795)과 도광(道光, 1821~1850)에 이르는 첩학시기이고, 다른 하나는 가경과 도광에서부터 선통(宣統, 1909~1911)에 이르는 비학시기이다. 청나라 초기 성조인 현엽(玄燁)은 동기창 글씨를 무척 좋아하였다. 제왕이 좋아하는 것이 있으면 아랫사람은 반드시 이를 본받기 때문에 화정(華亭, 즉 董其昌의 고향으로 지금의 上海市 松江) 일파의 명성이 세상을 덮었다. 예를 들면, 심전(沈筌)·왕홍서(王鴻緖)·사승(査昇)·장조(張照) 등의 글씨는 모두 성조의 칭찬을 받았다. 그러다가 고종인 홍력(弘曆, 乾隆이라는 연호로 1736~1765) 때 서풍이 점차로 풍요롭고 둥근 데로 전환하자 동기창의 서체는 서서히 무대에서 사라지고 대신 조맹부 서체가 일어나 다시 세상에서 귀중한 대접을 받았다. 이 100여 년간은 비록 조맹부와 동기창을 종주로 하며, 명나라 말의 방종한 습기를 수렴하였으나 풍격에서 아직 크게 뛰어나지 못하였다.

가경과 도광 이후 첩학은 비로소 극도로 번성하다 점차 쇠락해지고 대신 비학이 일어났다. 비학이 흥기한 원인을 고찰하면, 먼저 옹정(雍正,

1723~1735)과 건륭(乾隆, 1736~1795) 시기에 여러 번 문자옥(文字獄)이 일어나자 선비들은 조금만 조심하지 않으면 문득 살신지화를 당하였다. 그렇기 때문에 많은 선비들이 입을 다물고 늦가을의 매미처럼 아무 소리를 내지 못하였다. 이에 모든 정력을 금석고거와 경사고증 및 훈고 등의 저술에 집중하였다. 이 사이에 금석 출토가 날로 많아졌으니, 예를 들면 주나라의 금문을 비롯하여 진한각석(秦漢刻石)·육조묘지(六朝墓誌)·당인비판(唐人碑版) 및 마애(摩崖)·조상(造像)·잔전(殘磚)·와당(瓦當)·조판(詔版) 등은 모두 그들의 연구 대상이었다. 특히 대량의 북비 출토는 그들에게 많은 연구와 학습의 재료를 제공하였다.

다른 한편으로는 서예이론에 있어서 완원(阮元)·포세신(包世臣)·강유위(康有爲)·오희재(吳熙載)·이문전(李文田)·서삼경(徐三庚)·조지겸(趙之謙)·양기손(楊沂孫) 등이 실천을 통하여 얻은 성취가 마침내 '비학'을 숭상하는 시대서풍의 발판을 마련하였다. 이러한 서풍의 형성은 일부 식자들이 '관각체'의 판에 박은 듯 딱딱한 서풍을 반대하고 새로운 영양분을 취하여 서예의 생명력을 부여하려는 심리를 반영한 것이기도 하다. 이는 분명히 진보적인 의의를 갖춘 것이라 하겠다. 청나라 사람의 서예는 명나라의 행초서에서부터 전서와 예서로 전향하였고, 법을 취하는 것 또한 진·당으로부터 위로 거슬러 올라가 육조와 진·한 또는 그 이상까지 올라갔다. 행초서 또한 즐겨 북위의 고법 혹은 전서와 예서의 필의를 섞어 질박하고 웅강한 자연미를 표현하였다.

제3장
서예의 창작과 감상

제1절 서예의 창작

　서예의 창작은 용필과 결구 두 방면에서 비롯된다. 종요가 채옹의 필법을 얻으려고 하였으나 위탄이 한사코 주지 않으려고 하자 종요는 가슴을 쳐서 피를 토하였다는 고사는 필법의 중요성을 말해 주고 있다. 옛사람들이 서예에서 가장 중요하게 여겼던 것은 바로 '득필(得筆)'이다. 득필이란 의미는 곧 용필의 방법을 얻는다는 뜻이다. 붓이 자신이 하고자 하는 대로 되었을 때 비로소 '마음에 얻어 손에 응한다[得心應手].'라는 경지에 이를 수 있다. 서예사를 보면, 이전 사람의 기초 위에서 창신을 이루지 않은 서예가들은 한 사람도 없다. 서예의 창작은 엄숙한 학문이며 또한 어려운 작업이다. 그러나 이는 또한 자유롭고 유쾌한 활동이기도 하다. 이러한 심리 활동은 서예의 공리성을 체현하는 것이다. 서예의 창작은 고

상한 심미활동이다. 옛사람은 서예란 마땅히 자내공부(字內功夫) 뿐만
아니라 자외공부(字外功夫)를 갖추어야 한다고 하였으니, 이는 서예가
인품·도덕·학문·수양과 밀접한 관계가 있음을 뜻한다. 서예의 창작은
몸을 닦고 성정을 기르는 것으로 동적인 것과 정적인 것 사이에 속하는
활동이다. 따라서 남녀노소 누구나 할 수 있으며 연령의 제한을 받지 않
아 예술 생명을 길게 유지할 수 있다. 그러므로 조맹부는 『송설재문집(松
雪齋文集)』에서 이렇게 말하였다.

> 글씨를 배우는 것은 옛사람의 법첩을 완미하는 데에 있으니, 용필의 뜻을 모
> 두 알아야 유익하다.[166]

여기서 '玩'자는 고대 문인들이 부처의 경지에서 노닐며 그 무엇에도
매이지 않는[遊戱三昧] 우아하고 표일한 정신을 대표한다. 예술 창작은
이러한 '유희'의 정신을 간직할 때 비로소 영적이며 자연미가 풍부한 작
품을 창조할 수 있게 된다. 이상을 보면, 서예는 엄숙한 규율에 합하고,
소쇄한 자연에 합하는 창작활동이다. 물론 이 가운데는 말로 표현하기 어
려운 고초와 무궁한 즐거움을 함께 내포하고 있다. 서예 창작의 주요 사
회적 효능은 정서를 도야하고 눈과 마음을 즐겁게 할 뿐 아니라 민족의
사상·문화를 은연중에 변화시키는 적극적 작용을 제공하기도 한다.

166) 趙孟頫, 『松雪齋文集』: "學書在玩味古人法帖, 悉知其用筆之意, 乃爲有益."

一. 창작의 전제

1. 전통의 계승

서예를 배우는데 전통을 떠날 수 없으니, 먼저 전통을 계승하는 것이 효과적 방법이다. 고대에 성취를 이룬 많은 서예가들은 모두 엄격한 법칙을 준수하며 장기간 각고의 노력으로 기교를 연마하였다. 그들은 전통을 계승한 기초 위에서 여러 장법들을 꿰뚫고 하나로 융해하며 대담한 창신을 모색하였다. 그러므로 그들의 작품은 심후한 공력과 새로운 뜻이 풍부하여 깊은 사랑을 받을 수 있었다. 따라서 서예 학습은 먼저 전통으로부터 착수하여야지, 전통을 떠난 창신은 말할 수 없다. 이른바 전통이란 대대로 전해지면서 특정한 사회 요소를 갖추고 있다. 전통은 굳어진 형식으로 존재하는 것이 아니라 오랫동안 전해지는 항상 새로운 문화 정신이다. 전통을 계승하는 목적은 바로 이러한 전통을 발양하기 위함이다. 역대 서예가들, 특히 자신의 문호를 연 대가들은 모두 이전 사람의 전통을 정성스럽게 계승하고, 또한 때때로 신선한 혈액을 주입하였다.

여기서 한 가지 제시할 점은 서예 전통의 계승은 단지 기법 훈련에만 국한하는 것이 아니라 이론 연구에서도 나타난다는 것이다. 기법은 기초이고, 이론은 방향이다. 기법 훈련을 할 때 만약 이론 연구의 보조가 없다면, 맹목성에 빠져 결국 무엇을 계승하고 어떤 방향으로 발전하여야 하는지를 알지 못한다.[167] 서예가 역대로 쇠하지 않았던 까닭은 장구한 세월 동안 끊임없이 시대에 맞게 대체한 창신이 있었기 때문이다. 발전 과

정에서 시종 합리적 수단으로 정확한 길을 준수하고, 문자를 근거의 원칙으로 삼으며, 문자의 기본 특징을 고수하였다. 전통의 특징은 매우 많다. 그러나 특징이 장점과 같은 것이 아니기 때문에 전통 안에서도 우열의 구분이 있다. 그러므로 지키고 계승할 것은 우수한 전통이고, 낡은 악습은 반드시 버려야 한다. 어느 시대를 막론하고 서예 대가들은 모두 지키는 바가 있었고, 버리는 바가 있었으며, 창신하는 바가 있었다. 문제는 무엇을 지키고 버리며, 어떻게 창신하느냐에 있다.

비첩을 임서하는 것은 전통을 학습하는 주요 방법이다. 옛사람들에게는 비록 '모(摹)'·'쌍구전확(雙鉤塡廓)'·'향탑(響搨)' 등의 방법이 있었지만, 모서는 옛사람의 필의를 잃기 쉽다. 그러므로 서예를 배울 때 마땅히 비첩 임서를 위주로 삼아야 한다. 이에 대하여 근대의 유명한 서예가인 육유쇠는 다음과 같이 말하였다.

비는 골력을 강하게 할 수 있고, 첩은 기운을 기를 수 있다.[168]

이는 매우 일리 있는 말이다. 서예의 용필을 배우는데 묵적은 가장 이상적인 교재이다. 용필을 배우는데 석각보다 묵적을 귀히 여긴다. 왜냐하면, 묵적은 용필에서 나타나는 견사와 유사, 그리고 먹의 농담과 고윤 및

167) 熊玉鵬, 「讓中國書法走向世界」, 『書法硏究』 1993年1期.
168) 陸維釗, 『書法述要』: "碑可以强其骨, 帖可以養其氣."

점과 획에서 나타나는 질감·삽필·비백 등의 효과를 제대로 살필 수 있기 때문이다. 그러나 석각에서는 이러한 효과를 제대로 표현할 수 없다.

독첩(讀帖)을 또한 간첩(看帖)이라고도 하는데, 이는 서예 학습에서 매우 중요한 수단의 하나이다. 독첩에는 다음과 같은 몇 가지 방법이 있다.

첫째, 자세히 보는[細看] 것이다.

이른바 자세히 본다는 것은 주마간산과 같이 대충 보는 것이 아니라 정확하고 세밀하게 관찰함을 말한다. 독첩은 수를 놓듯이 꼼꼼하게 하나의 바늘이라도 소홀히 지나가지 않도록 하여야 한다. 용필에서 기필과 수필의 처리, 경중과 완급의 리듬, 점과 획 사이에서 좌우로 돌아보는 곳, 위아래 호응을 이루고 띠를 이으면서 연결하는 곳, 먹의 농담과 고윤의 변화 및 결구와 장법 등 모든 것을 자세히 관찰하고 뜻을 모아 마음에 새겨두어야 한다.

독첩을 할 때에는 필묵이 있는 곳을 보아야 할 뿐만 아니라 또한 필묵이 없는 공백에도 마음을 두어야 한다. 그러므로 풍방은 다음과 같이 말하였다.

> 익숙하게 옛날 법첩을 감상하여 자형의 크고 작음, 눕고 우러름, 평평하고 곧음, 성글고 조밀함, 섬세하고 무성함 등을 마음에 쌓아 두어야 한다.169)

169) 豊坊, 『書訣』: "熟玩古帖, 於字形大小, 偃仰, 平直, 疏密, 纖穠, 蘊藉於心."

둘째, 정신을 보는[觀神] 것이다.

이는 전체 작품의 정신과 기질을 종합하여 관찰하는 것을 말한다. 황정견은 『논서』에서 이런 말을 하였다.

> 임모를 다하지 않고 옛사람의 글씨를 벽 사이에 베풀어 이를 보고 정신을 들이면, 글씨를 쓸 때 사람의 뜻을 따른다.170)

이것은 비교적 고급에 속하는 독첩법이다. 서예에 대한 기초가 어느 정도 있어야 전체 글씨의 정신·기운·필의 등을 관찰하여 대략을 얻을 수 있다. 이러한 방법은 성정을 도야하고 필세를 기를 수 있을 뿐만 아니라 전체 글씨의 정신 면모도 깨달을 수 있다. 이는 옛사람의 필의를 익히는 데에 아주 좋은 방법이다.

셋째, 널리 보는[泛觀] 것이다.

이는 역대 명가들의 서적을 두루 보는 것을 말한다. 비록 서예의 풍격과 유파가 다르더라도 거기에는 반드시 정신이 맺히고 이치와 법이 서로 통하는 곳이 있다. 따라서 널리 보는 것을 통하여 안목을 넓힐 뿐만 아니라 동시에 많은 영양을 취하고 장점을 모아서 자신에게 맞는 표현 수법을 찾아야 한다. 이는 주화갱이 『임지심해』에서 말한 것과 같다.

170) 黃庭堅, 『論書』: "不盡臨摹, 張古人書於壁間, 觀之入神, 則下筆時隨人意."

무릇 임모는 모름지기 전적으로 한 서예가에 힘을 쓴 다음 각 서예가들을 두루 보아 헤아려 생각하면, 자연히 가슴에서 물릴 만큼 배불러지고, 팔 아래에서 정미하고 익숙해진다. 오랫동안 안목을 넓히고, 뜻과 정취가 높고 깊으며, 여러 장점을 모아 자기 소유로 삼아야 비로소 무리에서 뛰어난 경지를 얻을 수 있다.[171]

이상의 방법을 통하여 서예의 천변만화한 형태와 모양에서 내부적으로 갖추고 있는 공통 규율을 깨달아야 한다. 이러한 깨달음을 통하여 서예 실천에 더 좋은 지도를 할 수 있어야 한다. 만약 기계적으로 형태와 모양만 임모하고 그렇게 되는 이치를 알지 못한다면, 필세는 매끄럽고 형식주의로 흐르고 말 것이다.[172]

생경에서 숙련에 이르는 것은 필의 문제이다. 전자는 쉽고, 후자는 어렵다. 그러므로 글씨를 배우는 사람은 숙련된 필묵의 기교를 장악하여야 할 뿐만 아니라 '자외공부'도 추구하여야 한다. 옛사람이 "법도는 배움으로 인하여 이루고, 변화는 깨달음으로 말미암아 들어간다[規矩因學而成, 變化由悟而入]."라고 한 말은 바로 이러한 이치를 가리키는 것이다. 입첩(入帖)은 전통을 학습하는 과정이고, 임첩(臨帖)은 입첩의 주요 방법이다. 임모는 평생 학서 과정의 시작과 끝을 관철하여야 한다. 설령 동일한

171) 朱和羹, 『臨池心解』: "凡臨摹須專力一家, 然後以各家縱覽揣摩, 自然胸中蘗飫, 腕下精熟. 久之眼光廣闊, 志趣高深, 集衆長以爲己有, 方得出群境地."

172) 劉小晴, 『書法技法述要』 169~174쪽 上海書畵出版社.

법첩이라도 시기와 단계에 따라 서로 다르게 얻고 깨우치는 것이 있다. 이러한 임모로부터 끊임없이 영양분을 취하여 옛것을 토하고 새로운 것을 받아들이며 끊임없이 자신을 충실하게 해야 한다.

 '약(約)'에서부터 '박(博)'에 이르는 것은 입첩의 과정이나, 입첩의 목적은 출첩(出帖)에 있다. 출첩은 입첩과 반대로 '박'으로 말미암아 '약'으로 돌아오는 과정이니, 이는 스스로의 면모를 세우는 과정이기도 하다. 스스로의 면모를 세우는 과정은 바로 창신의 과정이며, 이는 또한 '제련(提煉)'·'세사(洗篩)'·'관통(貫通)'의 과정이기도 하다. 서예의 귀착점은 풍격과 창신에 달려 있다. "만약 법만 고집하고 변하지 않으면, 설령 '입목삼분'을 할 수 있더라도 또한 '노서'라 불려 끝내 스스로 주인의 경지가 아니다. 이는 서예가의 큰 요점이다.[173] 서예에서 창신을 떠나면 곧 생명력을 잃게 된다. 그렇기 때문에 유희재는 이에 대하여 다음과 같이 말하였다.

 글씨는 정신을 들이는 것을 귀히 여긴다. 정신에는 나의 정신과 남의 정신의 구별이 있다. 남의 정신을 들인다는 것은 내가 변화하여 옛것이 되는 것이고, 나의 정신을 들인다는 것은 옛것이 변화하여 내가 되는 것이다.[174]

173) 唐 釋亞捿, 『論書』: "若執法不變, 縱能入木三分, 亦稱號爲書奴, 終非自主之地, 是書家之大要."
174) 劉熙載, 『藝槪』: "書貴入神, 而神有我神他神之別, 入他神者, 我化爲古也. 入我神者, 古化爲我也."

이는 서예의 계승과 창신은 필연적으로 승접관계를 가지고 있음을 정확하게 논증한 말이다. 여기서 말한 '타신'이란 경전이고, '아신'이란 변화를 뜻한다. 다시 말하면, 경전은 전통을 계승하는 것이고, 변화는 창신을 도모하는 것이다. 전통서예의 승접관계는 먼저 '타신'에 들어가 옛것을 주인으로 삼고 자신은 종이 되는 것이다. 그런 뒤에 '아신'의 단계에 들어가면, 반대로 종이 주인이 되어 팔 아래에서 옛사람의 정신을 모아 자연스럽게 자신의 면모를 펼친다. 개인의 풍격 형성은 그가 일생동안 예술에 종사하면서 계승과 창신을 한 결정체이며, 또한 기교·공력·정취의 통일체이기도 하다.

2. 분석과 연구

서예가 하나의 예술이라면 나름대로의 규율을 갖추어야 한다. 서예의 학습은 바로 이러한 규율을 장악하는 것이다. 서예의 학습은 모름지기 눈·손·머리의 삼박자가 잘 어우러져야 한다. 글씨는 한 서체만 있는 것이 아니고, 법도 또한 한 사람의 것만 있는 것이 아니다. 따라서 여러 사람들의 장점을 두루 취하여야만 비로소 자신의 법도를 가다듬을 수 있다. 비첩은 여러 사람이 쓴 것으로 각기 우열이 있다. 많은 비첩을 임모하는 가운데 반드시 과학적인 사고를 운용하여야만 비로소 비교하고 감별하며 규율을 취합하여 흡수할 수 있다. 만약 반복적인 사고가 없다면, 설령 많은 비첩을 보고 임모하더라도 그 안의 규율을 제대로 이해할 수 없을 것

이다. 서예 창작은 이러한 규율을 준수하고 장악한 기초 위에서 풍부한 예술미와 창신을 가하는 것이다. 따라서 서예를 창작하는 과정에서 사유에 대한 요구는 임모보다 더 높고 엄하다. 서예 창작 자체는 곧 과학적인 사유의 결과이다. 서예사를 보면, 혁신과 수구의 양대 세력이 격렬하게 투쟁하고 각종 서체가 변천하며 많은 유파가 나타났음을 알 수 있다. 이들 모두가 과학적인 사유를 운용하지 않은 것이 없으니, 이는 바로 깊은 사유를 거친 창신의 결과이기도 하다.

'남파' 서예를 열어준 왕희지도 사유에 뛰어났던 사람이다. 그는 '의'의 작용을 강조하며 '응신정려(凝神靜慮)'·'의재필전(意在筆前)'175) 등을 언급하였다. 이는 그가 사유의 작용에 대하여 주의하였을 뿐만 아니라 정확한 방법을 장악하였음을 설명하는 것이기도 하다.

서예 창신에서 정확하게 사유를 운용하였던 서예가로는 단연 안진경을 손꼽을 수 있다. 그는 남파 서예가 갈수록 유미한 방향으로 흘러 당나라 초의 사회 풍습과 서로 적응하지 못함을 간파하였다. 이에 대담하게 북파 서풍을 취하고, 다시 위로 거슬러 올라가서 한나라 예서의 남은 운치를 계승하여 새로운 서체를 창조하였다. 용필에서 그는 큰 힘과 강한 완력을 가하고 교묘하게 중봉과 장봉을 운용하며 가로획이 가볍고 세로획이 무거운 새로운 특징을 구사하였다. 결구에서 그는 비교적 평평하고 곧은 필획으로 좌우가 대칭을 이루도록 하고, 글자들은 모두 정면으로 바라보는 형

175) 王羲之, 『筆勢論·啓心章第二』.

상을 하도록 하였으며, 결자는 둥글고 긴밀하고 혼후하고 바르고 장중한
모습이 나타나도록 하였다. 장법에서 그는 행간과 자간이 비교적 성글은
남파의 전통을 타파하고 대신에 행간과 자간이 비교적 조밀한 새로운 장
법을 창출하였다. 그는 큰 글씨나 작은 글씨를 막론하고 모두 넓고 웅강
하게 썼으며, 포국은 착실하고 무성하며 조밀하여 충만한 기세가 넘치도
록 하였다. 이와 같이 대담한 창신은 더욱 깊은 사고와 자세한 생각이 필
요하다.

안진경이 저술한 『술장장사필법십이의(述張長史筆法十二意)』를 보면,
그가 글씨를 배울 때부터 사고를 중시하였음을 알 수 있다. 그는 자신의
묘한 생각에 의지하여 장욱의 '필법십이의'를 마음과 정신으로 깨우쳤고,
어떤 것은 심지어 하나를 깨달아 다른 것에다 적용하기도 하였다. 창신을
이룬 서예가는 옛것을 배워 변화하지 않은 사람이 없는데,[176] 안진경이
야말로 진정 이런 방면의 대표자라 하겠다. 서예사에서 변화를 하거나 창
신을 이룬 서예가들은 모두 사유에 뛰어났고 또한 정확하였다. 과학적인
사유가 없는 바탕에서 창신을 한다는 것은 근본적으로 불가능한 일이다.
그러므로 유희재는 이에 대하여 다음과 같은 결론을 내렸다.

글씨는 마음을 그린 것이다. 그러므로 글씨라는 것은 심학이다. 마음은 남과
같지 않으면서 글씨는 남을 능가하려고 하면, 열심히 노력함에도 불구하고

176) 董其昌, 『評書法』: "書家未有學古而不變者也."

소용없음이 마땅하다.177)

서예의 학습과 창작에서 분석과 종합은 주로 세 부분으로 나눌 수 있으니, 즉 필법·결자·장법이다. 장법 연구는 각 행과 글자의 특징을 분석하고, 이들 사이의 관계를 종합하여 통일적 인식을 형성하는 것이다. 결자 연구는 각 글자에서 모든 필획을 분석하여 이들 사이의 종합적 관계를 찾는 것이다. 필법 연구는 각 필획을 기필·행필·수필로 나누어 먼저 이것들의 서로 다름을 살펴본다. 그런 다음 서사기법에 결합시켜 이것들을 다시 종합하여 하나의 필획을 이루도록 한다. 이렇게 각 비첩에 대하여 연구 분석하고 다시 종합하면, 각 서체·서예가·비첩들의 특징 및 그들의 연계관계를 발견할 수 있다. 이렇게 반복하여 다른 사람의 비첩을 탐구할 뿐만 아니라 자신의 글씨도 끊임없이 검토하고 고찰하여야 한다. 이렇게 하여야만 비로소 서예의 규율을 장악할 수 있고, 아울러 창신의 길도 찾을 수 있다.

3. '양'과 '오'

'양'은 필법·결자·장법을 배워 집중적으로 소화하고 흡수하는 것이다. 이는 배운 것을 끊임없이 총결하고 견고하게 하며 자신을 향상시키는

177) 劉熙載, 『藝槪』: "書爲心畵, 故書也者, 心學也. 心不若人而欲書之過人, 其勤而無所也宜矣."

과정이다. 서예를 배울 때 때때로 여러 가지가 섞여 있어 정화와 쓸데없
는 것들을 구분하기 어려운 경우가 있다. 그러므로 조용히 마음을 가라앉
혀 분석과 종합을 통하여 정화를 취하고 쓸데없는 것을 버리며 끊임없이
경험을 총결하여야 한다. 이미 배운 기초를 탄탄하게 하고 점차 승화하며
자신의 서예 수준과 이론 수양을 향상시켜야 한다. 황정견은 이에 대하여
다음과 같이 말하였다.

> 글씨를 배움이 이미 이루어졌으면, 또한 마음에서 속기를 없애도록 수양한
> 뒤에야 가히 작품을 제작할 수 있다.[178]

여기서 속기를 없앤다는 것은 바로 쓸데없는 것을 버리고 정화를 남겨
서예의 조예를 깊게 함을 가리키는 말이다. 이는 바로 '양'의 과정에서 점
차 서예의 규율을 장악하고, 아울러 자기의 풍격에 대한 특징을 더욱 정
련시키는 것이라 하겠다.[179]
'오'는 대처한 문제를 끊임없이 해결하고, 이로부터 자신의 수양을 끊
임없이 향상시키는 과정을 말한다. 역사에서 일가를 이룬 서예가들은 우
연한 기회에 사물의 변화와 활동을 접하고 크게 깨우쳐 진전이 있었다.
예를 들면, 장욱의 '담부쟁도(擔夫爭道)'·'무검득신(舞劍得神)'·'고봉자

178) 黃庭堅, 『論書』: "學字旣成, 且養於心中無俗氣, 然後可以作."
179) 劉永佶, 「思維在書法學習和創作中的作用」, 『書法硏究』 1983年第3期.

진(孤蓬自振)'·회소의 '하운기봉(夏雲奇峰)', 뇌간부의 '청강득법(聽江 得法)' 그리고 채옹이 홍도문에서 장인이 비로 회칠을 하는 것을 보고 '비 백서(飛白書)'를 창조한 것 등을 들 수 있다.

여기서 말하는 깨달음, 즉 '오'라는 것은 주로 힘써 자각적 이해에 도 달하는 것, 혹은 이해하는 과정에서 스스로 깨닫고 파악하는 것을 말한 다. 이는 곧 자신의 사유가 필연적으로 자유로운 경지에 도달하도록 노력 하는 것을 뜻한다. 깨달음에는 배우는 가운데 깨닫는 것과 창조하는 가운 데 깨닫는 것이 있다. 배우는 가운데 깨닫는 것은 서예 규율을 이해하는 데에 목적이 있다. 이는 장기간의 시간이 필요한 것이니, 한두 번의 깨달 음으로 목적에 도달할 수 있는 것이 아니다. 또한 창조하는 가운데 깨닫 는 것은 서예 규율을 장악함과 동시에 자신의 특징을 건립하는 문제이니, 이것도 장기간의 세월이 필요하다. 대오(大悟)는 이해하는 가운데 갑자기 달라지는 것이니, 관건에 대한 이해이다. 그리고 점오(漸悟)는 이해하는 가운데 양적으로 변하는 것이니, 세세한 문제에 대한 이해이다. 따라서 대오와 점오는 통일적이고, 깨달음에 도달하기 위한 관건도 분석하고 종 합하는 방법을 정확하게 사용할 수 있음에 달려있다. 이는 또한 일반적인 규율을 장악함과 동시에 각 명가들의 특징을 잘 파악하여야 함을 뜻하는 것이기도 하다. 이 두 가지를 잘 결합시켜야만 비로소 일반적 규율에 부 합하면서 새로운 특징을 창조할 수 있다. 이에 대하여 주성연은 다음과 같은 결론을 내렸다.

제가들의 법첩을 두루 보아 같고 다름을 구별하고, 들어가고 나옴을 살펴서
융회하고 관통하며 온양하기를 오래하면 스스로 일가의 면모를 이룬다.[180]

二. 창작의 규율

　서예의 창작은 선천적 재능을 배척하지 않으며, 또한 후천적 노력과 수
양을 배척하지 않는다. 예술 창작의 기본 요소는 재(才)·기(氣)·학(學)
·습(習)의 네 종류이다. 이 네 종류의 기본 요소는 서로 영향을 미치면
서 서예가의 예술적 개성과 창작 풍격을 배양한다. 이 가운데 특히 '학'과
'습'의 후천적 소양이 더욱 중요한 작용을 한다. 서예의 창작은 실제로
'법'을 추구하는 것을 길로 삼고, '이'에 도달하는 것을 종점으로 삼는 창
작 활동이다. 그러므로 도에 벗어나고, 경에 어긋나며, 이치에 거슬리는
창작은 필연적으로 잘못된 길로 들어가서 끝내 빠져나오기가 힘들다.

　서예의 창작에는 부정을 부정하는 이율배반적 규율을 함유하고 있다.
시대의 변천과 과학의 발전에 따라 미를 탐구하는 과정에서 부득불 진일
보적인 사고로 창작의 구체적 방법과 문제를 생각하지 않을 수 없다. 방
법론에 대한 연구의 목적은 이러한 규율을 준수하고, 적은 노력으로 많은
성과를 거두어 창작에서 최대 성공을 얻는 데 있다. 간략함으로 말미암아

180) 周星蓮, 『臨池管見』: "縱覽諸家法帖, 辨其同異, 審其出入, 融會而貫通之, 醖
釀之, 久自成一家面目."

넓음에 이르고, 다시 넓음으로 말미암아 간략함으로 돌아온다. 생경함으로 말미암아 익숙함에 이르고, 다시 익숙함으로 말미암아 생동함을 구한다. 바름으로 말미암아 기이함에 이르고, 다시 기이함으로 인하여 바름으로 돌아온다. 이는 서예 창작의 중요한 규율이다. 이 세 종류의 경지는 단지 총체적 추세일 뿐만 아니라 국부적 단계에서 서로 반복하고 곡절하며 나선형으로 상승하는 추세를 나타내고 있다.

1. 전일단계

처음 서예를 배울 때 마땅히 먼저 평정함을 구하고, 하나를 오로지 하는 것을 숭상하여야 한다. 서예의 근본으로부터 착수하려면 전서와 예서를 숭상하는 것이 좋고, 법도로부터 착수하려면 당나라 비를 숭상하는 것이 좋다. 출발점이 다름으로 말미암아 크게 '질박'과 '연미'라는 두 종류 서로 다른 유파의 서풍이 생겨났다. 이에 대하여 이서청은 다음과 같이 말하였다.

> 서예가 비록 소도(小道)이지만 반드시 그 근본으로부터 시작하여야 한다. 글씨를 배울 때 전서로부터 들어가는 것은 마치 배움이 반드시 경으로부터 시작하는 것과 같다.181)

181) 李瑞淸, 「跋自臨散氏盤全文」: "書法雖小道, 必從植其本始. 學書之從篆入, 猶爲學之必自經始."

이에 반하여 왕주는 이서청과 다른 관점에서 말하였다.

> 위·진 사람의 글씨는 하나는 바르고 하나는 치우치며 종횡으로 변화하여 지
> 름길이 없다. 당나라 사람은 법도를 거두어들여 비로소 문호와 법도를 찾을
> 수 있게 하였으나 위·진의 풍류는 한 번 변하여 없어졌다. 그러나 위·진을
> 배우려면 모름지기 당나라로부터 들어가야 문호가 있다.[182]

비첩을 임모하는 단계는 임첩(臨帖)·독첩(讀帖)·세관(細觀)·원찰
(遠察)·배첩(背帖)·교첩(校帖) 등의 방법을 거쳐야 한다. 이러한 방법
의 목적은 모양을 남기고 정신을 취하여 옛사람의 용필을 얻는 데에 있
다. 하나를 오로지 하는 전일(專一)단계는 생경함으로 말미암아 익숙함에
이르는 단계이다. 그러나 여기서 익숙하다는 것은 주로 형태의 익숙함을
익히는 초보 단계를 말한다. 이에 대하여 포세신이 좋은 말을 하였다.

> 눈을 감고 정신을 모아 장차 익히려는 글자를 작게 거두어 마치 파리머리와
> 같게 하고, 크게 펼쳐 마치 관청의 편액과 같게 하여서 증험하여 모두 눈에
> 들어올 수 있어야 진짜 익숙한 것이다.[183]

182) 王澍, 『論書賸語』: "魏晉人書一正一偏, 縱橫變化, 了乏蹊徑, 唐人斂入規矩,
 始有門法可尋, 魏晉風流, 一變盡矣, 然學魏晉, 正須從唐入, 乃有門戶."
183) 包世臣, 『藝舟雙楫』: "閉目凝神, 將所習之字, 收小如蠅頭, 放大如牓署以驗
 之, 皆可在睹, 乃爲眞熟."

익숙함은 형태보다 법도를 더 귀하게 여긴다. 법도는 비록 말로 전할수 있지만 정신의 묘함은 오히려 깨달아야 하니, 오직 법도의 익숙함이 있은 뒤라야 비로소 깨달을 수 있다. 따라서 하나를 오로지 하는 단계는 또한 형태로부터 법도에 이르는 것을 귀히 여긴다. 이 단계를 뛰어넘어야 이전 사람들의 법도를 익혀 다른 데에 응용할 수 있고, 동시에 다음 단계를 위한 착실한 기초를 삼을 수 있다. 그러므로 이 단계에서는 형태의 익숙함 뿐만 아니라 법도의 익숙함도 익혀 점과 획이 모두 법첩으로부터 나와 창작을 하기 위한 탄실한 기반을 마련하여야 한다.

2. 박대단계

이 단계는 주로 한 서예가를 전공한 기초 위에 여러 명가들을 두루 익혀 장점을 널리 취하고 수렴하는 데에 중점을 둔다. 널리 임모하는 단계는 다른 사람의 장점을 잘 취하여 자기의 단점을 보완하여야 한다. 이 과정에서는 옛사람의 정화를 취하고 쓸데없는 것은 버리며 법첩을 잘 선택하여 임모하여야 한다. 그러므로 이 단계는 자기의 안목을 높이고 뜻을 세워 속함에 휩쓸리지 말아야한다. 이에 대하여 양헌은 아주 일리 있는 말을 하였다.

글씨를 배울 때 세속의 의론에 미혹하지 말고, 세속 사람을 좋아하지 않은 뒤라야 글씨의 배움이 나아간다.[184]

각 서예가들은 반드시 자기의 면모와 정신이 있다. 그런데 만약 단지 그 면모만 취하고 그 정신을 얻지 못한다면, 마침내 글씨는 뜨고 천박한 데로 빠지고 말 것이다. 가장 좋은 것은 형식을 통하여 내부의 규율을 장악하여야 비로소 정신을 닮는 경지에 도달할 수 있다. 이렇게 널리 임모하는 단계는 평정한 기초 위에 의식적으로 험절한 자태를 추구하는 단계이다. 또한 각 명가들의 필법과 체세를 익숙하게 아는 단계이기도 하다. 이 단계에서는 해서와 행서를 교차하여 임모함으로써 수렴한 가운데 펼침이 있고, 펼친 가운데 수렴함이 있어 동적인 것과 정적인 것이 서로 결합하는 방법을 익혀야 한다. 그러면서 때때로 이전에 임모한 것을 돌아보며 다시 한 번 그것을 임모하여 온고지신의 정신을 발휘하는 것도 중요하다.

종합하여 말하면, '전일'과 '박대'의 단계는 '입첩'의 과정이다. 전자의 목적은 한 서예가를 배워 정수를 얻는 것이고, 후자의 목적은 두루 여러 사람들의 장점을 흡수하여 변화를 구하는 데에 있다. 이 단계는 이치와 법도를 숭상하고, 공력을 위주로 하는 창작의 준비 단계로 '축(蓄)'과 '양(養)'의 시기이기도 하다. '축'이 풍부해지고 '양'이 두터워질수록 공력은 깊어지며 기초는 더욱 탄실하게 된다. 이에 대한 조환광의 말도 매우 의미가 있다.

184) 梁巘, 『評書帖』: "學書勿惑俗議, 俗人不愛, 而後書學進."

하나의 법첩을 공부하여 당대의 명가가 되었는데, 만약 생동함을 발할 수 없
으면 떠돌면서 수놓는 장인처럼 모양만 그리게 된다. 여러 아름다움을 모아
대가가 되었는데, 만약 취하고 마름질할 수 없으면 떠돌면서 시골 사람이 원
하고 세상에 아첨하게 된다. 하나는 천속하고, 다른 하나는 당시의 풍속을
따르니, 속됨은 같을 따름이다.185)

그러므로 이 단계에서는 특히 번잡하고 어지러운 가운데 이치를 분명
히 하여 변하지 않는 것으로 온갖 변화에 응하는 것이 마땅하다. 그래야
만 비로소 눈을 현란하게 하는 형식미에 미혹하지 않게 된다.

3. 태화단계

이 시기는 서예가가 왕성한 창작기에 진입하는 단계이다. 이는 또한 넓
음으로 말미암아 간략함으로 돌아오고, 익숙함으로 말미암아 생동함을 구
하고, 험절함으로 말미암아 평정함으로 돌아오고, 스스로 새로운 뜻을 구
하고 면모를 세우며 자신의 길을 열어 풍격을 창조하는 '출첩'의 단계이
기도 하다. 만약 '입첩'의 단계가 주로 법도와 공력을 중시한다면, '출첩'
의 단계는 마땅히 뜻을 세우고 성정을 중시한다고 하겠다. 그러므로 '태
화'단계는 개인의 학문·흥금·식견·안목 및 이것으로부터 나타나는 고

185) 趙宧光, 『寒山帚談』: "功一帖爲當家, 若不能生發, 流而爲繡工描樣. 集衆美爲
大家, 若不能取裁, 流而爲鄕願媚世. 一爲淺俗, 一爲時俗, 俗等耳."

상한 심미의 경지와 강렬한 예술적 개성을 중시한다. '입첩'은 단지 창작의 수단이고, '출첩'이야말로 진정한 창작의 목적이다. 태화의 창작 단계는 자신이 얻은 천기를 융합하고 한 마음으로 여러 묘함을 모이게 하여 이를 하나로 꿰뚫는 단계이다. 이 단계에 이르면 반드시 고법을 더하고 덜어서 새로운 서체를 만들고, 여러 장점들을 취하여 이를 종합할 수 있어야 한다. 그리고 작품 전체가 한 필치를 이루면서 상대적으로 온건한 자신만의 새로운 풍격을 형성하여야 한다. 이는 마치 청나라 사람이 편찬한 『서법비결』에 있는 말과 같다.

> 마지막 단계는 다른 법이 없고 단지 한 명가만 지켜 정하는 것이다. 또한 때때로 명가들을 넘나들며 고금이 없고 남과 내가 없어야 한다. 쓰는 것은 쉼이 없고 쓰다가 익숙함이 극에 도달하면, 문득 크게 깨우쳐 여러 단계에 들어가 옛사람의 정미하고 오묘함을 볼 수 있다. 나의 붓 아래에서 천기가 나아가고 변화가 일어나며 휘호한다. 머리를 돌려 처음 종주를 삼았을 때를 보아 묶이지 않고 벗어나지 않는 경지에 이르러야 비로소 스스로 일가를 이룰 수 있다.186)

186) 淸人撰, 『書法秘訣』: "終段則無他法, 祇是守定一家, 又時時出入各家, 無古無今, 無人無我, 寫個不休, 寫到熟極之處, 忽然悟門大啓, 層層透入, 洞見古人精微奧妙, 我之筆底, 進出天機來, 變動揮灑, 回頭視初時宗主, 不縛不脫之境, 方可以自成一家矣."

　그러므로 '깨닫고[悟]', '통한다[通]'란 두 글자는 실제로 중요한 관건이다. 필의를 깨닫고, 이치와 법도에 통하면 갑자기 환한 탄탄대로에 들어설 수 있다. 이 단계에 이르면, 변화의 기미를 느끼면서 맑고 밝은 빛이 들어와 창작의 자유로움을 얻을 수 있다. 태화의 창작 단계는 또한 익숙함에서 생동함을 구하는 '숙중구생(熟中求生)'의 단계이기도 하다. 여기서 '숙'이란 난숙(爛熟)과 원숙(圓熟) 두 종류가 있다. 난숙이란 형태와 모양에 익숙한 것을 말하고, 원숙이란 이치와 법도에 익숙한 것을 말한다. 이에 대하여 탕임초는 다음과 같이 해석하였다.

　　글씨는 반드시 먼저 생경한 뒤에 익숙해지고, 또한 반드시 먼저 익숙한 뒤에 생동해진다. 처음 생경한 것은 배운 힘이 아직 도달하지 못하여 손과 마음이 서로 어긋나는 것을 말한다. 익숙한 뒤에 생동해진다는 것은 지름길에 떨어지지 않고, 세속에 따르지 않으며, 새로운 뜻을 때때로 나타내어 붓 아래에서 변화와 공교함을 갖춘 것이다.187)

　태화의 창작 단계는 또한 평정함으로 복귀하는 '복귀평정(復歸平正)'의 단계이기도 하다. 이는 기이함과 바름이 서로 살아나고, 문채와 질박함이 서로 조화를 이루며, 물아일체를 이루는 제이 자연의 경지이다. 이에 대하여 양헌은 다음과 같이 말하였다.

187) 湯臨初, 『書指』: "書必先生而後熟, 亦必先熟而後生, 始之生者, 學力未到, 心手相違也, 熟而生者, 不落蹊徑, 不隨世俗, 新意時出, 筆底具化工也."

옛사람의 글씨는 대저 만년에는 평담하면서도 함축적이고 혼후하며 수렴한
데로 돌아온다. 대부분 뜻을 두지 않고, 힘을 쓰지 않은 것 같으나 다시 젊
었을 때의 습기가 없다.[188]

이러한 경지에 이르면, 종횡으로 치달리는 것 같으나 오히려 기와 정신
이 조용하고 한가하며 검을 뽑고 활을 당기는 듯 험악한 자태가 절대로
없다. 또한 괴상하고 미친 듯한 습기가 없으며 청아한 기운이 미간에 들
어와 질탕하고 표일한 자태가 자연스럽게 넘친다. 그러므로 평정으로 복
귀한다는 것은 원만한 자연의 경지를 얻는 것이라고도 할 수 있다. 옛날
서예가들 중에 대기만성 형이 대부분을 차지하고 있어 이른바 '인서구노
(人書俱老)'라는 말을 하고 있다. 이렇게 넓음으로 말미암아 간략함으로
돌아오고, 익숙함으로 말미암아 생동함을 구하고, 험절함으로 말미암아
평정함으로 복귀하는 현상은 양적인 변화에서 질적인 변화에 이르는 과정
이다. 이는 또한 부정을 부정하는 인식적 규율을 서예에서 체현한 것이기
도 하다. 단지 이러한 규율에 순응하여야만 비로소 충분한 창작의 자유를
얻을 수 있다.[189]

188) 梁巘, 『頻羅庵論書』: "古人於書, 大抵晩歲歸於平淡, 而含渾收斂, 多若不經
 意, 不用力者, 無復少年習氣矣."
189) 劉小晴, 『書法藝術的創作與欣賞』, 188~201쪽 上海人民出版社.

三. 창작의 방법

창신이란 이전에 결코 없었던 것을 새로 창조하는 것이 아니라, 새로운 경지를 개창하는 것을 말한다. 새로운 것을 수립하면서 사회적 승인을 얻어야 하고, 나아가 역사적 검증을 받아야 한다. 어떤 창작은 사후 오랜 세월이 지나 승인을 받기도 한다. 서예의 창신이란 간단하고 단순하게 서예가의 개성과 특징만 갖춘 것을 말하는 것이 아니다. 창신에 속한 개성은 다른 사람에게 본보기가 되어야 하고, 개성의 강렬함은 일정한 정도에 이르러야 한다. 개성은 창신의 출발점이며, 창신은 법도를 계승한 기초 위에서 개성과 시대미가 두드러지고 사회적으로 인정받으며 역사의 검증을 거쳐야 한다.

역대로 창신에 성공한 서예가들을 두 종류로 구분할 수 있다. 하나는 문자나 서체를 창조한 경우이다. 서예의 중대한 변혁은 형세에 따라 일어났고, 이로부터 새로운 서체를 창립하였다. 예를 들면, 이사가 소전을 창조하였고, 왕희지가 행서의 새로운 서체를 창립하였다. 이러한 유형에 속하는 서예가들은 소수이지만 성취는 높고 영향은 매우 크다. 다른 하나는 이전의 것을 계승하여 자신이 주체가 되어 넓고 큰 영향을 끼친 유파의 서풍을 개창한 경우이다. 예를 들면, 한·수·북위 가운데 대표성이 있는 명가들, 당나라의 구양순·저수량·안진경·유공권, 그리고 송나라의 소식·황정견·미불 등을 꼽을 수 있다. 이들이 창신에 성공한 주요 요소는 바로 고금을 관통하여 새롭게 변할 수 있었고, 개성적 표현으로 홀로 새

로운 길을 개척하였다는 데에 있다. 그러면 이러한 요소들에 대하여 좀
더 자세하게 살펴보도록 하겠다.

1. 관통고금

서예사를 보면, 각 시대마다 그 시대의 서풍이 있고, 개인의 풍격 형성
도 시대의 영향을 받고 있음을 알 수 있다. 따라서 서예가 대부분은 한편
으로 옛사람을 배우고 다른 한편으로는 그 시대정신을 뛰어넘지 못하며,
자신이 살고 있는 시대를 따르고 있다. 만약 진일보하여 시대를 초월할
수 있다면, 이는 마땅히 매우 큰 창조이다. 진나라 때에도 그 시대의 서
풍이 있었으나, 왕희지는 옛사람을 배워 모든 체를 갖추었으며,[190] 당시
성취가 가장 높았다. 이러한 성취는 왕희지가 옛것을 시대에 어긋나지 않
게 할 수 있었기 때문에 가능하였다.[191] 청나라의 등석여는 당시 첩학이
번성으로부터 점차 쇠미해지고 있음을 보았다. 이에 그는 전서·예서로부
터 입수하여 직접 진·한으로 올라가 고박하고 무성하며 혼후하고 질박한
[古茂渾樸] 풍격으로 당시 유행하고 있었던 동기창·조맹부의 섬약하고
유미한[纖弱柔媚] 서풍을 압도하였다. 그는 당시의 병폐를 바로잡아 지
금은 병폐를 같이 하지 않는다는 '금부동폐(今不同弊)'를 실천함으로써

190) 張懷瓘, 『書斷』: "逸少善草隷八分飛白章行, 備精諸體."
191) 孫過庭, 『書譜』: "貴能古不乖時, 今不同弊."

비학의 종주가 되었다. 이를 보면, 왕희지와 등석여는 서로 다른 시대에
살면서 고금의 관계를 잘 처리한 창신 서예가임을 알 수 있다.

　옛것의 답습은 서예가가 앞으로 나아가려는 데에 큰 걸림돌이다. 글씨
를 쓸 때 어떤 사람은 평생 동안 낙필이 뜨고 나부끼며, 운필이 거칠고,
결체가 평범하고 옹졸하며, 조형이 추하고 속하다는 것을 인식하지 못하
는 경우가 있다. 자기의 결점을 발견하고 부단히 장점을 살려 나가는 선
견지명이 있어야 비로소 창신이라는 말을 할 수 있을 것이다. 고금의 관
계를 잘 처리하는 가운데 여러 장점들을 취사선택하여 하나로 종합할 줄
알아야 창신의 방법과 성취를 이룰 수 있다. '집고자(集古字)'와 '백납비
(百衲碑)'는 창조의 구상 과정으로 이를 통하여 개인의 풍모를 나타낼 수
있으니 이것도 창조의 일종이라 할 수 있다. 장회관은『서단』에서 왕희지
를 다음과 같이 평하였다.

　　고법을 늘리고 줄여서 지금의 서체를 마름질하여 이루었다.192)

　여기서 말한 "늘리고 줄인다."라는 것도 창조의 일종이라 할 수 있다.
옛것에 대하여 늘리고 줄여야 지금의 것을 창출할 수 있으니, 여기서 지금
의 것은 곧 창신이라 하겠다. 또한 "늘리고 줄인다."라는 것은 번거로움을
없애고 간략함으로 나아가는 것과 같지 않다. 이는 반드시 진부한 것을 버

192) 張懷瓘,『書斷』: "增損古法, 裁成今體."

리고 새것을 나타낼 수 있어야 한다. 예를 들면, 주장문이 유공권은 안진경의 법도 아래에서 늘리고 줄여서 공부하였다고 말한 것과 같다.

> 대저 그 법은 안진경에서 나왔으나 굳세고 풍요로우며 윤택함을 가하여 스스로 일가의 이름을 얻었다.[193]

유공권이 늘리고 줄인 구체적인 내용이 바로 그의 독창적인 창작이다. 서예는 사회의 변혁에 따라 쉬지 않고 변화하고 발전하였다. 서예의 전통은 옛사람들이 남긴 아름다운 유산이며, 또한 변화의 총화이기도 하다. 이른바 변화라는 것은 곧 새것이 옛것에 대한 부정이다. 그리고 옛것은 부정의 대상임과 동시에 변혁의 근거이기도 하다. 예술의 생명은 창작에 있고, 전통은 발전하는 것이며, 시대마다 개척하여 내려온 것이다. 새로운 풍격은 마땅히 모두에게 공인을 받고 일정한 형태가 있어야 하나의 전통을 세울 수 있다. 그러나 일정함은 일시적이고 상대적이니, 변화야말로 영원하고 필연적이다. 서예를 창조하였을 때는 단지 글씨만 있고 법도가 없었다. 뒤에 사람들이 고문자에서 미의 규율을 발견함에 따라 자각하지 않은 상태에서 자각하는 상태로 발전하면서부터 법도에 맞는 글씨를 썼다. 이후 문자는 실용의 성질에서 심미의 범주에 진입하였고, 여기서 서예는 비로소 필법을 갖추었다. 서예에 법도가 있었으나, 그 법도는 결코

193) 朱長文, 『墨池編』: "蓋其法出於顔, 而加以遒勁豊潤, 自名一家."

영원불변한 것이 아니다. 만약 법도가 변하지 않으면 죽게 되고, 새로움을 나타낼 수 없다. 서예를 배울 때는 먼저 법도를 익혀야 한다. 법도를 익히고 통할 수 있어야 비로소 법도를 잘 활용할 수 있다. 따라서 법도란 내가 부릴 수 있어야 하고, 주도권을 잡아야 한다. 역대로 식견이 있는 서예가들은 모두 옛사람의 법도에 얽매이지 않고 힘써 새로움을 표현하려고 노력하였다.

무릇 글씨는 통하면 변한다. 왕희지는 백운거사의 서체를, 구양순은 왕희지체를, 유공권은 구양순·지영·저수량·안진경·이옹·우세남 등을 변화시켰다. 아울러 서예에서 법도를 얻은 뒤에 모두 그 서체를 변화시켜 후세에 전하고 이름을 세웠다. 만약 법도를 잡고 변하지 않으면, 설령 글씨가 돌에 3푼이나 들어갈 정도의 필력을 발휘하더라도 또한 노서라 불려 끝내 자립한 서체가 아니다. 이는 서예가들이 알아야할 커다란 요점이다.[194]

이른바 '통'이란 융회하여 관통함을 말한다. 즉, 예술 내부의 객관적 규율을 장악하고, 이것으로부터 형식과 내용이 고도의 통일을 이루는 것을 뜻한다. 이는 이미 이치에 합하고 또한 성정에 달한 경지이다. 이른바 '변'이란 형태의 변화를 말하니, 여기에는 필형(筆形)·자형(字形)·장법·

194) 唐 釋亞棲, 『論書』: "凡書通卽變. 王變白雲體, 歐變右軍體, 柳變歐陽體, 永禪師, 褚遂良, 顔眞卿, 李邕, 虞世南等, 幷得書中法, 後皆自變其體, 以傳後世, 俱得垂名. 若執法不變, 縱能入石三分, 亦被號爲書奴, 終非自立之體. 是書家之大要."

포국의 형태를 포함하고 있다. 서예의 창신이란 대중적인 것과 서로 다른
형식미를 추구하는 것이라 할 수 있다. 이는 즉 법도와 뜻, 성정과 이치,
형태와 정신, 면모와 개성이 서로 통일된 풍격미를 추구하는 것이라 하겠
다. 융회하여 관통하려면 필수적으로 장기간 동안 점차로 변화하는 과정
이 필요하다. 이는 양적인 변화에서 질적인 변화에 이르는 인식의 비약이
라 할 수 있다. '변'은 창신이고, 스스로의 풍격을 창조하는 것이며, 스스
로의 면목을 세우는 과정이다. 이는 고법을 증손(增損)·취재(取裁)·세
사(洗篩)·태련(汰練)·용주(熔鑄)하는 과정이며, 또한 넓음으로 말미암
아 간략함으로 돌아오는 출첩의 과정이기도 하다. '변'은 반드시 '통'의
깨달음을 전제로 하여야 하고, 법도를 기초로 삼아 공력과 담력이 있어야
한다. 이것이 바로 '노서'와 서예가를 구분하는 경계선이다. 따라서 '통변'
이란 두 글자는 서예가들이 꼭 명심하여야 할 요점이다.

2. 개성표현

 전통을 계승함과 동시에 자아를 파악하여 이미 익힌 기법에 생명력을
주입하는 것이 관건이고, 또한 개성적 창조이다. 즉, 옛사람을 사승하면
서 자신의 감각·이해·정신·창의성을 발휘하여야 한다. 이러한 것은 모
두 서예 미학 원리에 부합하고, 새로운 뜻을 발휘하여야 한다. 각고의 노
력을 통하여 끊임없이 쌓고, 이를 융회관통하며, 표현하는 것도 서예 창
작 내지는 개인의 풍격을 형성하는 주요 요소이다. 개성의 표현은 마땅히

서예의 공통 규율에 부합하여야 한다. 그렇지 않으면 서예가 아니라 회화라고 할 수 있다. 서예 창작에서 개성의 표현은 다음과 같은 네 가지를 포함하고 있다.

첫째, 글씨를 쓰는 소질의 개성이다.

서예 창작은 의식과 무의식 중에 자신의 개성이 작품에 나타나기 마련이다. 그러므로 작가는 창작에 대하여 자아 성찰을 함과 동시에 진·선·미를 추구하는 자신의 인격 수련도 병행하여야 한다. 이러한 것들은 서예 창작의 경지를 향상시키는 데에 촉진 작용을 한다.

둘째, 기법 선택의 개성이다.

기법 선택은 현재 있는 기법을 빌리는 것과 이를 타파하는 두 가지가 있다. 작가의 개성과 결합하여 전자는 상대적으로 안정한 표현을 선택하는 것이고, 후자는 충동적이거나 혹은 작품 구성의 필요에 의하여 안정하지 않은 표현을 선택하는 경우이다. 서예사를 보면, 기법 선택의 개성화가 두드러져 극에 달하면 때때로 식견이 있는 서예가가 나와 기법의 기초를 회복하여 다시 서예 중흥을 일으키곤 하였다. 이는 서예 기법에서 부정을 부정하는 것이라 할 수 있다.

셋째, 예술 풍격의 개성이다.

예술 풍격의 개성은 한 서예가의 풍격이 기타 서예가들의 특징과 차별성을 이루는 것을 말한다. 그러나 자신의 작품에서도 오히려 규범화 내지는 격식화의 성격을 띠는 것을 면치 못한다. 개성이 두드러질수록 작품의 규범화 내지는 격식화의 성격도 더욱 분명해진다.

넷째, 창작 작품의 개성이다.

서예 창작은 자신의 서예 언어를 운용하고, 정확하게 문자 내용을 전달하며, 특수한 느낌을 나타낼 수 있어야 한다. 어떠한 창작을 막론하고 모두 자신의 의식과 성정이 담겨있는 작품을 하여야 한다. 이러한 창작은 정취가 있는 예술 활동으로 단순히 문자만 서사하는 실용적 활동과는 다르다. 이는 법도와 미학 원리에 맞아야 하니 통제력을 잃어버린 예술 활동이 아니다. 따라서 어떠한 작품을 막론하고 여기에 사용한 언어 형태는 추상적 요소가 많고, 구체적 느낌을 갖추고 있다. 구체적 느낌의 특수성으로 말미암아 창작 결과물인 서예작품도 각각 서로 다른 개성을 갖추고 있다.[195]

3. 독벽혜경

창신에서 독자적 길을 연다는 것은 곧 서예에서 홀로 새로운 길을 개척함을 뜻한다. 새로운 길은 다른 사람이 걷지 않은 것이어야 하며, 또한 그 길은 적어도 다른 사람에게 좋은 계발을 인도하는 작용이 있어야 한다. 정판교의 창신은 대담하고 공헌이 있어 그를 '호걸지사(豪傑之士)'라 부르기도 한다. 그는 창작에서 자신이 가지고 있는 재능을 충분히 나타내었다. 예서·해서·행서의 세 가지 서체를 서로 섞고, 아울러 화법을 구

195) 金鑒才, 「關于當前書法創作思想的若干問題」, 『浙江文藝報』 1998年 5月 10日.

사하여 종횡으로 달리는 육분반서(六分半書)를 창조하여 한 시대를 풍미
하였다. 그가 확립한 새로운 서체는 창작이라는 문제를 거울삼게 하였다.
창신을 하려면 스스로 설 수 있는 땅을 얻어 높게 서서 편안히 안주하여
야 한다. 스스로 설 수 있는 땅이란 법을 배우고 다시 그 법을 변화시켜
마지막에는 자신의 법을 세우는 것을 말한다. 자신의 법을 세우는 것을
창신이라 일컫는다. 이에 대하여 황정견은 아주 좋은 말을 하였다.

> 다른 사람을 따라 헤아리면 끝내 뒷사람이고, 스스로 일가를 이루어야 비로
> 소 핍진한다.196)

무릇 서예에 뜻을 둔 자는 반드시 심후한 전통 공력, 높고 뛰어난 심미
이상, 강렬한 예술 개성에 힘써야 한다. 거시적으로 파악하고 미시적으로
기점을 삼아야 비로소 옛사람을 답습하지 않고 스스로 새로운 뜻을 나타
낼 수 있다. 예술에서 하나의 유파를 이루는데 자신의 예술 표준을 건립
하지 않고 높은 성취를 이룬 경우는 없다. 창신은 자신의 창조이니 다른
사람이 이를 대체할 수 없다. 예술 표준은 스스로 세우는 것이니, 그 표
준은 마땅히 높고 요구는 엄격하여야 한다. 요구가 엄격하여야 부단히 글
씨를 연마하여 높은 표준을 실현할 수 있다. 청나라의 부산은 사람들에게
글씨를 배우는 방법에 대하여 이렇게 말하였다.

196) 黃庭堅, 『論書』: "隨人作計終後人, 自成一家始逼眞."

차라리 졸할지언정 교묘하게 하지 말고, 차라리 미울지언정 아리땁게 하지
말고, 차라리 지리할지언정 가볍고 뜨게 하지 말고, 차라리 진솔할지언정 안
배하지 말아라.197)

이는 부산이 글씨를 배웠던 표준임과 동시에 추구하였던 법이란 것을
알 수 있다. 그는 이러한 표준을 다른 사람에게 말함으로써 창신에는 반
드시 자신의 표준이 있어야 함을 나타내었다. 이름을 얻은 서예가들은 모
두 자신의 독창적인 것과 자신이 정한 표준이 있었다. 때로는 그가 세운
표준을 명확하게 말하기도 하고, 때로는 말하지 않기도 하지만 심중에는
반드시 스스로의 헤아림이 있었다. 경험을 통하여 표준을 세우면, 이 표
준은 다시 경험을 통하여 반성하면서 점차 높은 데로 나아간다. 이렇게
하여 높은 데에 올라가면 반드시 사람들에게 공인을 받게 된다. 광범위하
고 보편적으로 공인받은 표준 서예에 도달하면 제일의 창작 반열에 들어
선다.198)

197) 傅山, 『霜紅龕集』丁氏刊本卷四: "寧拙毋巧, 寧醜毋媚, 寧支離毋輕滑, 寧眞
率毋安排."
198) 黃綺, 『書中五要』, 『現代書法論文選』115~116쪽 華正書局.

제2절 서예의 감상과 품평

서예의 감상과 품평은 주로 개인의 심미 능력에 달려있다. 개인의 심미 차이로 말미암아 같은 작품 내지는 동일한 서예가라 할지라도 서로 다른 결론이 나올 수 있다. 예를 들면, 당나라의 안진경에 대하여 어떤 사람은 정치와 도덕적 척도로 그를 칭찬하였지만[199], 어떤 사람은 풍아한 척도로 그를 나쁘게 말하기도 하였다.[200] 연미함이 뛰어난 미불은 안진경의 글씨에 대하여 별로 달갑게 여기지 않았기 때문에 『서사(書史)』에서 그의 단점을 신랄하게 공격하였다.[201]

또한 시대와 지역의 다름으로 인하여 심미활동에서 감상자와 평론가들의 이견과 제한성을 조성하기도 한다. 이러한 것으로 말미암아 공정한 평론이 나오기가 매우 힘들다. 서예의 미는 다양성과 복잡성을 갖추고 서로 다른 풍격에서 각기 다른 경지의 미를 나타내고 있기 때문에 이에 대한 우열을 정하기가 어렵다. 이는 마치 백초가 다음과 같이 말한 것과 같다.

199) 沈作哲, 『簡寓論書八條』: "予觀顔平原書凜凜正色, 如在廊廟, 直言鯁論, 天威不能屈, 至于行草雖縱橫, 超逸絶塵, 猶不失正體, 蓋人心之所尊賤, 油然而生, 自然見異耳."
200) 謝在杭, 『五雜組』: "李後主所謂, 顔書有楷法而無佳處, 又手幷脚田舍漢."
201) 米芾, 『書史』: "顔柳挑剔, 爲後世醜怪惡札之祖, 從此古法蕩無遺矣. ……顔行書可觀, 眞便入俗品."

오악(五嶽)의 풍경은 다르나 모두 아름답고, 오미(五味)의 맛은 다르나 모두 맛있다. 모든 시내의 흐름은 다르나 모두 바다에 이른다. 또한 난초와 대나무는 맑고 그윽하며, 작약은 향기가 농염하고, 고송은 기이하게 우뚝 솟고, 드리워진 버드나무는 아리따우니, 모두 아름다운 사물이다.[202]

진정한 예술을 감상하기 위해서는 일정한 감상 수준을 갖추어야 하는데, 이는 결코 쉬운 일이 아니다. 그렇기 때문에 유협은 이러한 말을 하였다.

음을 아는 것은 어렵다. 음은 실로 알기 어렵고, 음을 아는 사람 만나기 어려우며, 음을 아는 사람 만나기가 천 년에 하나 있을까?[203]

이 말은 감상과 품평이 매우 어렵다는 것을 단적으로 설명한 것이다. 서예의 감상과 품평은 곧 서예 비평이라 말할 수 있다. 서예의 비평은 일정한 방향을 제시하는 작용을 가지고 있다. 이는 창작자가 정확하게 자신의 창작 방향을 파악하는 데에 도움이 될 뿐만 아니라 창작의 경향을 파악하는 데에도 크게 도움이 된다. 아울러 시대 상황을 고려할 때 이러한

202) 白蕉, 『書法十講』: "五嶽的風景不同而都是美, 五味的味道不同而都是味, 百川的流派不同而都到海, 又如蘭竹淸幽, 木芍香艶, 古松奇崛, 垂柳婀娜, 俱是佳物."

203) 劉勰 『文心雕龍·知音』: "知音其難哉. 音實難知, 知音難逢, 逢其知音, 千載其一乎."

방향 제시는 매우 중요한 현실적 의의를 지닌다.

一. 서예의 감상

서예 감상은 서예를 배우고 연구하는 사람의 안목을 넓혀 주고, 다른 사람의 글씨를 배우고 참고하는 중요한 수단이다. 이는 또한 글씨를 열심히 쓰는 임지(臨池)와 더불어 없어서는 안 될 요소일 뿐만 아니라 때로는 임모보다 더 중요한 것일 수도 있다. 어떤 의미에서 말한다면, 이는 예술의 재창조라고 할 수 있다. 그렇기 때문에 송나라 황정견도 이를 매우 중시하였다.

> 옛사람이 글씨를 배울 때 임모를 다하지 않고, 옛사람의 글씨를 벽 사이에 걸어 두고 보아 정신이 들어오면 붓을 내릴 때 그 사람의 뜻을 따른다.204)

정확하고 과학적인 서예 감상은 서예의 방향을 인도하는 작용을 할 뿐 아니라 창작자에게 창작의 방향을 제시하기도 한다. 특히, 철학적 이치를 고도로 상승시킬 때 서예 감상은 더욱 심원한 의의를 지닌다.

204) 黃庭堅, 『論書』: "古人學書不盡臨摹, 張古人書於壁間, 觀之入神, 則下筆時隨人意."

1. 심미의 표준

예술의 감상과 평가는 자연과학처럼 정확하게 판단할 수 있는 것이 아니기 때문에 결코 쉬운 일이 아니다. 서예의 감상과 기타 조형 예술은 어떻게 보면 불완전한 것 같다. 왜냐하면, 감상자의 심미 정취가 다름으로 말미암아 나타나는 결과도 차이가 있기 때문이다. 서예에서 '서'라는 것은 옛날에 단순히 문자를 서사하는 것만 가리켰다. 그러나 문자를 서사할 때 사상과 감정을 가하고 형식과 내용의 결합을 통하여 성정에 법도를 들이고, 법도는 성정에서 융해하자 문자의 효능을 뛰어넘었다. 서예 창작은 글씨에 성정을 깃들이는 것이고, 서예 감상은 글씨에서 성정을 옮기는 것이다. 성정을 옮기려면, 먼저 아는 것을 옮겨야 한다. 이른바 "성정에 통하고 이치에 도달한다(通情達理)."라는 것은 이해의 기초 위에서 이루어지는 정감 활동을 가리키는 말이다. 이러한 바탕에서 비로소 서예 감상은 진정 감정을 펴내고 교류할 수 있는 작용을 할 수 있다.

예술 수양이 비교적 높은 감상자가 작품을 대하면, 즉각 주관적 능동성을 충분히 발휘하여 감수・연상・상상・사고 등의 심리 활동을 촉진시킨다. 안정된 마음으로 작품을 감상하면, 정확하면서도 심각하게 이를 느끼고 이해할 수 있다. 구양순이 삭정(索靖)의 비각을 감상한 대목을 소개한 글이 있다.

> 비각을 보고 몇 리를 가다가 다시 돌아와 감상하다 피곤하여지자 자리를 펴고 보았다. 그 옆에서 자며 3일 동안 감상하다가 떠나갔다.[205]

정성이 지극하면 금석에 대한 눈이 떠진다. 구양순은 3일 동안 하나의 비만 보며 돌아갈 생각도 하지 않고 온 마음을 다하여 감상함으로써 마음과 정신을 깨우쳤다. 그의 정성과 집착력을 가히 알 수 있다. 서예 감상은 먼저 충분한 느낌을 받아야 한다. 서예는 시각예술 범주에 속하기 때문에 이에 대한 느낌은 먼저 시각 기능을 통하여 얻는다. 이를 '초감(初感)'이라 일컫는다. 그러나 이러한 초감도 정확하고 완전하지 않으며, 심지어 착각을 일으킬 수 있다. 그러므로 초감 이후 반드시 이를 반복적으로 음미하면서 내면세계로 깊이 들어가는 체험이 있어야 한다. 그래야 비로소 예민하고 어슴푸레한 초감을 정확하면서도 심각한 감상으로 전환시킬 수 있다. 서예 감상에서 연상과 상상의 작용은 매우 활발하다. 이렇게 활발한 정도와 감상의 심각한 정도는 정비례한다. 서예 형상의 특징에 대하여 충분한 느낌이 있는 바탕에서 정확하게 연상과 상상을 하면 심미적 느낌을 한층 심화시킬 수 있다.

서예는 결코 절대적 심미 표준이 존재하지 않지만, 상대적 심미 표준도 있음을 부인할 수 없다. 상대적 심미 표준은 작품의 성패와 득실을 품평하는 척도가 된다. 그리고 이러한 척도는 개인의 애증과 편협성을 띠고 있음도 부인할 수 없다. 미적인 다양성은 아무래도 본질의 공통성과 내부 규율의 객관성을 가리기도 한다. 그렇기 때문에 공통미로부터 합리적 척

205) 朱長文, 『續書斷』: "觀之, 去數里復返, 及疲, 乃布坐, 至宿其旁, 三日乃得去."

도를 찾아야 하고, 또한 상대적 심미 표준을 확정하여야 한다. 서예의 공통미는 주로 용필·결구·의경 등에서 나타난다. 즉, 기교의 높고 낮음, 공력의 크고 작음, 풍격의 우아와 저속 등은 서예에서 가장 기본적인 삼대 요소이다. 그리고 이러한 삼대 기본 요소가 갖춘 조건 아래에서 비로소 서예의 공통미를 토론할 수 있다. 나아가 이러한 공통미로부터 서예의 상대적 심미 표준도 모색할 수 있음을 알아야 한다.

2. 감상의 방법과 내용

서예 감상은 먼저 대세를 보아야 한다. 이는 작품 전체의 예술 가치를 살피는 것이다. 다음은 자세히 살펴보아야 한다. 이는 작품에서 이루어지고 있는 필력의 조합을 자세하게 관찰하는 것이다. 옛사람처럼 서예를 감상할 때 수박 겉핥기식으로 해서는 안 되고 마땅히 겉에서부터 안으로, 또는 형태로부터 정신에 이르기까지 자세하게 관찰하여야 한다. 멀리서는 장법과 기세를 보고, 가까이는 용필과 점·획을 살펴 깊은 뜻을 음미하여야 비로소 작품에 담겨진 묘한 맛을 얻을 수 있다. 이는 바로 동기창이 다음과 같이 말한 것과 같다.

> 법첩 임서는 마치 갑자기 낯선 사람을 만나는 것과 같다. 반드시 이목과 수족, 그리고 머리와 얼굴을 볼 것이 아니라 마땅히 행동거지와 웃음소리, 그리고 정신이 흘러나오는 곳을 보아야 한다. 이는 바로 장자가 말한 눈으로 목격한 곳에 도가 존재한다는 것이다.[206]

　　서예작품에서 정신이 흘러나오는 곳은 바로 서예를 감상하는 주요 내
용이다. 그 주요 내용은 크게 용필미·결구미·의경미로 나눌 수 있으며,
이는 또한 서예의 공통미이기도 하다. 그러면 이에 대한 구체적인 내용을
살펴보도록 하겠다.

　(1) 용필

　　용필은 서예에서 가장 중요한 기법이다. 문자를 서사하는 것에서 예술
적 면모를 지닌 서예로 승화하려면, 용필은 마땅히 제안·조세·경중·강
약·서질과 기필 및 수필의 방법적 기교 등을 강구하여야 하고, 행필은
절주와 운율을 갖추어야 한다. 서예의 용필미에 대한 요령은 둥글고 윤택
하면서 유창하고 근골을 감추는 데에 있고, 관건은 필력을 느끼게 하는
데에 있다. 그러면 감상이라는 측면에서 어떻게 용필미를 느끼고 이해하
여야 하는가?

　　먼저 점과 획의 형질미이다.

　　점과 획의 형질은 주로 외형식(外形式, 예를 들면 方圓·曲直·藏露·
粗細 등)과 내형식(內形式, 예를 들면 質感·份量·力度·韻律 등)으로
구성되어 있다. 어떠한 외형식의 점과 획이든 모두 공력과 기교를 나타내
어야 한다. 특히, 내형식은 때때로 한 작품의 성공 여부를 결정하는 중요

206) 董其昌, 『畵禪室隨筆』: "臨帖如驟遇異人, 不必相其耳目, 手足, 頭面, 而當觀
　　其擧止, 笑語, 精神流露處. 莊子所謂目擊而道存者也."

한 작용을 한다. 서예는 신채를 으뜸으로 여긴다. 신채는 용필을 근본으로 삼는 기운에서 이루어지니 내형식이 얼마나 중요한 작용을 하는지 가히 짐작할 수 있다.

다음은 필획의 운율미이다.

'운율'이란 용필의 절주와 변화이다. 이는 용필의 경중·서질·비수·동정 및 먹색의 농담·고윤 등의 변화를 통하여 나타나는 변화무쌍한 경지를 가리킨다. 어떤 서체와 풍격을 막론하고 용필에서 조화를 이루는 운율이 풍부하여야만 비로소 생동하고 활발하게 춤을 추는 듯한 세계를 나타낼 수 있다. 종백화는 서예의 용필을 춤에 비유하여 다음과 같이 말하였다.

> 춤은 최고의 운율·절주·질서·이성이며, 동시에 최고의 생명·선율·힘·열정이다. 이는 모든 예술 표현의 귀결 상태일 뿐만 아니라 또한 우주가 창조하고 변화하는 과정의 상징이기도 하다.[207]

이러한 운율미는 용필의 절주를 체현할 뿐만 아니라, 장법에서 개합·기복·소밀·기정·참치와 착락 등을 체현하기도 한다.

마지막으로 용필의 필력이다.

207) 宗白華, 『宗白華全集·中國書法裏的美學思想』 卷3 : "舞這最高的韻律, 節奏, 秩序, 理性, 同時是最高的生命, 旋動, 力, 熱情, 它不僅是一切藝術表現的究竟狀態, 且是宇宙創化過程的象徵."

필력은 공력의 체현이며, 필묵을 구사하는 기교를 체현하는 외형식이
기도 하다. 이는 주로 근과 골이라는 두 종류의 내형식을 통하여 나타난
다. 여기서 '근'은 함축적이고 강인한 힘으로 음유의 미를 나타내고, '골'
은 과감한 힘으로 양강의 미가 풍부하다. 필력은 용필에서 뿐만 아니라
결구와 체세에서도 나타난다. 만약 공력이 미치지 못하면, 필력이 없어
비록 스스로의 풍격을 창조하더라도 마침내 글씨가 뜨고 속된 폐단에 빠
지고 만다.

(2) 결구

결구의 요령은 구조가 단단하고 착실하여야 하고, 기가 통하고, 천변만
화의 변화가 있어야 하며, 격조가 조화를 이루어야 한다. 결구에서 가장
중요한 것은 변화와 법도에 합하는 데에 있다. 결구는 형식에서 비록 일
정함이 없고 변화무쌍하지만, 그 가운데 오히려 내재적 규율을 함유하고
있다. 그중에서도 평형협조(平衡協調)·대비화해(對比和諧)·다양통일
(多樣統一)은 결구의 형식미를 구성하는 주요 법칙이다. 장법의 포국은
커다란 형식으로 용필·필세·운율·결구·필의 등 여러 요소들에 의하여
나타나는 종합적 효과이다. 형식의 변화가 풍부한가 그렇지 않은가는 바
로 작품의 성공 여부를 결정한다. 변화는 점과 획·결구·장법 등 외형식
의 다름을 포괄하며, 이는 서예의 커다란 특징이기도 하다. 장법의 포국
은 먼저 사람의 눈길을 끄는 특징을 갖추어야 하니, 이는 첫 번째 시각효
과이다. 그러나 서예를 창작할 때 단지 전체적인 첫 번째 시각효과에만

치중하여 국부적인 두 번째 시각효과를 홀시하여서는 안 된다. 만약 국부적인 데에 주의를 하여 완전함을 도모하지 못한다면, 전체적 기세도 제대로 살아나지 못한다. 전체적 기세는 필세·체세·행기·장법 등으로 구성된다. '세'라는 것은 서예에서 다음과 같이 세 가지 중요한 작용을 한다.

첫째, 필력을 나타낸다. 힘이란 반드시 기에 의지하여야 하며, 기가 있어야만 자연히 힘이 나오게 된다.

둘째, 점과 획이 타당하여야 한다. 마음은 붓을 따라 운용하고, 형상을 취하는데 미혹함이 없어야 한다.

셋째, 혈맥이 통하고, 정신을 관통하며, 경지가 활발하여야 한다. 기세가 있는 작품은 한 기운이 전체를 꿰뚫어 하나를 이루고, 정신이 단결하는 경지를 나타내고 있다. 그러므로 역량·기세·운율 등 세 가지는 서예의 본체를 구성하는 요소라 하겠다.

(3) 의경

서예작품을 감상하는데 먼저 각 글자의 용필과 결구를 보았으면, 다음은 작품이 가지고 있는 특유의 경지를 파악하여야 한다. 일반적으로 전체 작품에서 아름다운 경지가 선명하면 이미 고도로 성숙한 경지에 도달하였다고 할 수 있다. 고금에서 성공한 서예작품을 보면, 모두가 선명한 아름다운 경지를 갖추고 있으며, 이를 쓴 서예가는 고도로 성숙한 표현을 하고 있다. 의경이란 작품의 영혼이다. 어떤 의미에서 말하면, 작품을 평가하고 판단하는 심미의 표준은 결코 탁월한 기교에 있는 것이 아니라, 작

품의 영혼을 보는 것이라 할 수 있다. 이를 보면, '법'과 '의'는 서예를 구성하고 있는 가장 본질적 의의가 풍부한 양대 요소라 할 수 있다. 이는 바로 왕승건이 말한 것과 같다.

> 서예의 묘한 이치는 신채를 으뜸으로 삼고, 형질을 다음으로 여긴다. 이를 겸하는 자가 비로소 옛사람을 이을 수 있다.[208]

'의경'은 옛날부터 서예가들이 추구한 공통미이다. 풍격은 바로 이러한 것들의 정화라 할 수 있다. 풍격은 서예 창작의 최종 목표이며, 품평에서 특별히 두드러지는 중요한 요소이기도 하다. 풍격의 형성은 서예가의 창작에서 성숙의 경지에 도달하는 상징이기도 하다. "풍격이 곧 사람이다[風格卽人]."라는 것은 즉 예술작품의 인격화와 개성화를 가리키는 말이다. 개성을 자유롭게 발휘한다고 하여 붓만 믿고 마음에 따라 글씨를 쓰

208) 王僧虔, 『筆意贊』: "書之妙道, 神彩爲上, 形質次之, 兼之者方可紹於古人." 서예이론에서 形과 神의 관계를 體現하는 이론이 바로 '神彩論'이다. 이는 최초에 南齊의 王僧虔이 제시하였으며, 뒤에 唐나라 張懷瓘이 이를 開拓하고 이후 역대 서예이론가들이 보충하여 마침내 서예이론 가운데서 가장 중요한 핵심을 차지하게 되었다. 서예에서 말하는 '形'이란 자연을 抽象한 漢字의 '字形'이지, 자연의 특징을 모방한 것이 아니다. 따라서 서예에서 말하는 '神彩'라는 것은 비록 字形을 통하여 시각으로 전해지지만, 중요한 것은 작가의 精神을 전달하는 데에 있다. 그러나 역사적으로 각 시대마다 서예이론가들이 '神彩論'을 보는 시각과 중점을 둔 각도가 서로 달랐다. 대표적인 예를 들면 '形神兼備'說, '唯觀神彩'說, '我神'說 등이 있다.

고 법도를 배척하라는 것은 아니다. 원숙한 기교로 자신의 예술적 개성을
마음껏 펼쳤을 때 비로소 온전한 풍격의 가치를 나타낼 수 있다.

　이상을 종합하면, 한 폭의 서예작품을 감상하는 과정은 대체로 다음과
같다. 즉, 처음에는 작품 전체에서 하나의 총체적인 인상을 얻고, 다음에
는 각 글자의 용필과 결구를 감상하며, 마지막으로 전체에서 나타나는 미
적 경지를 감상한다. 이 세 가지는 서로 긴밀한 관계가 있으니, 한 방면
에만 주의를 하면 결국 완전한 감상이라 할 수 없다.

二. 서예의 품평

　서예는 문자를 매개체로 삼는 예술이며, 이는 또한 형식미에 치우치고
있다. 그렇기 때문에 서예는 개인의 도덕적 관념이나 정치적 입장을 나타
낼 수 없다. 역사에서 많은 간신적자와 이적행위를 한 사람이 오히려 글
씨는 잘 썼던 경우도 많다. 사실 사람의 성격과 수양이 서예의 창작에 영
향을 주는 것은 틀림없지만, 도덕적이고 정치적인 품행과 서예의 우열과
는 반드시 필연적 관계를 갖고 있지는 않다.[209] 따라서 도덕적 관념이나
정치적 입장에서 글씨를 논한다는 것은 실제에 있어서 형이상학적 관점이
다. 옛사람이 인품을 중시하였던 것은 나름대로 일리가 있다. 인품은 도

209) 宋民/郭魯鳳, 『中國書藝美學』183쪽, 東文選 1998년.

덕적 관념을 나타낼 뿐만 아니라 그 사람의 문화 수양이나 학문적 태도까지 포괄하고 있다. 그러므로 한 폭의 작품을 품평할 때 부득불 그 사람의 인품을 고려하지 않을 수 없다. 만약 어떤 사람을 사모하면 그가 쓴 글씨를 더욱 소중하게 여기고, 재주를 아끼면 그의 품격을 더욱 귀히 여긴다.

품평은 서예비평사에서 흔히 사용하는 전통적 비평 방식이다. 비평의 목적은 심미 관념을 전달하는 데에 있다. 비평의 표준 및 기타 이와 관련된 사상의 주체가 되는 이론은 직관적이고 계통적이라는 특징을 갖추고 있다. 서예를 품평할 때는 반드시 하나에도 상반된 관점이 있다는 것에 근본을 두고, 열정을 가지고 공정하고 과학적인 태도로 작품의 성패와 득실을 분석하여야 한다. 항목은 이에 대하여 좋은 말을 하였다.

서예 묵적을 품평하고 감상하는 요점과 비결은 어디에 있는가? 온화하면서 심하고, 위엄스러우면서 사납지 않으며, 공손하면서 편안한 것이다. 공자의 덕성을 베풀고, 기질이 온후하며, 중화의 기상이 있는 것이다. 이를 잡아 다른 사람을 관찰하고, 이를 음미하여 스스로 공부하면 글씨를 잘 쓰고 감상을 잘 하는 것을 함께 얻을 수 있다.210)

210) 項穆, 『書法雅言·知識』: "評鑒書迹, 要訣何存. 溫而厲, 威而不猛, 恭而安. 宣尼德性, 氣質渾然, 中和氣象也. 執此以觀人, 味此以自學, 善書善鑒, 其得之矣."

1. 논품

　'품'이란 즉 품감(品鑒)·품평(品評)·품조(品藻)이다. 이것으로 격조
의 아속, 수준의 고저, 그리고 경지가 높고 뛰어난가의 여부를 분별한다.
평론을 통하여 등급을 정하는 것은 고대 문예 비평의 중요한 방법이다.
이러한 방법은 한나라에서 인물을 품평하는 풍토에서 유래를 찾을 수 있
다. 한나라 이래로 '청의(淸議)'가 유행하였다. 『한서·고금인표(漢書·
古今人表)』에 의하면, 구품(九品)으로 인물을 논하였고, 선비를 벼슬에
임용할 때 매번 이러한 것을 방법으로 삼았으니 "한 번 품제를 거치면 문
득 아름다운 선비가 된다[一經品題, 便作佳士]."라고 하였다. 위·진 시
대에 인물을 품평하는 심미 방식은 고대의 문예 평론에 많은 영향을 주었
다. 이러한 심미 사상에 직접적으로 훈도를 받아 종영(鍾嶸)의 『시품(詩
品)』, 사혁(謝赫)의 『화품(畫品)』, 심약(沈約)의 『기품(棋品)』, 사공도(司
空圖)의 『이십사시품(二十四詩品)』 등이 나타났다. 이러한 풍토의 영향
은 서예 비평의 영역에까지 침투하였다. 최초로 나타난 서예 비평은 원앙
(袁昂)의 『고금서평(古今書評)』과 유견오(庾肩吾)의 『서품(書品)』이다.
이것들은 모두 기본적으로 위·진에서 등급으로 사람을 논하는 풍토를 답
습하였다. 최초로 인물을 품평한 반고(班固)가 설정한 품급(品級)은 '삼
품구등(三品九等)'이었지, '구품(九品)'이 아니었다. 그러나 이런 것이
'구품'으로 잘못 쓰인 원인은 아마도 위·진 시대 이후에 실행하였던 '구
품관제(九品官制)'의 영향에서 비롯한 것 같다.

당나라에 이르러 등급으로 분별하는 비평 방식은 이미 시대에 적합하지 않았다. 이에 이사진(李嗣眞)이 먼저 『서후품(書後品)』에서 '일품(逸品)'이라는 개념을 제시하였다. 그리고 개원(開元, 713~741) 연간에 장회관(張懷瓘)이 또한 『서단(書斷)』에서 '신·묘·능' 삼품을 첨가하였고, 그 뒤 두몽(竇蒙)이 『술서부·어례자격(述書賦·語例字格)』에서 각종 풍격에 대한 요점을 서술하여 새로운 심미 영역을 열었다. 명나라에 이르러 항목(項穆)은 『서법아언(書法雅言)』에서 새롭게 서예를 정종(正宗)·대가(大家)·명가(名家)·정원(正源)·방류(傍流) 등 오품(五品)으로 나열하였으나, 이는 기본적으로 당나라 사람의 방법을 답습한 것이다. 청나라에 이르러 포세신(包世臣)은 또한 '가품(佳品)'을 '능품(能品)' 아래에 첨가하였다. 이렇게 '품'으로 격조의 아속을 분별하는 비평 방식은 청나라 말까지 줄곧 전해졌다.

풍격을 비평하는 심미 표준은 비록 시기와 장소에 따라 다르나, 옛사람들이 '오품(즉 神品·妙品·能品·逸品·佳品)'으로 풍격의 고하를 분별하는 방식은 지금에 이르러서도 여전히 현실적 의의를 갖추고 있다. 여기서 한 가지 유감스러운 것은 옛사람들이 작품을 감상하고 품평할 때 '오품'에 대한 진정한 의미를 분명하게 밝히지 않았다는 점이다. 비록 주장문(朱長文)이 『속서단(續書斷)』에서 이에 대한 언급을 하였지만, 그 말이 너무 간결하여 이해하기 어렵다. '오품'에 대한 간단하면서도 분명한 해석을 통하여 그 개념을 정확하게 이해할 필요가 있다.

서예를 품평하는데 '신품'은 최고의 등급이다. 여기에는 다음과 같은

세 가지 특징이 있다.

첫째, 고도의 필묵 기교와 공력을 구비하여야 한다. 고금에서 크게 이룬 성과를 종합하여 융회관통하고, 아울러 손과 마음을 잊으며, 필묵을 예술의 경지로 변화하여 엄격한 법도 가운데 창작의 자유로움을 얻어야 한다.

둘째, 자연스럽고 표일함을 나타내는 묘한 정취, 기운생동함, 평화로우면서도 간결하고 조용함, 격하지 않고 심하지도 않음, 골격과 태세가 맑고 우아함, 심오한 자연스러움을 갖추어야 한다.

셋째, 일상적인 법도를 초월하여 변화가 풍부하고, 의외적인 필의가 나오고, 우연히 정신과 합하고, 자연스러운 공교함을 알지 못하도록 하여야 한다.

이러한 '신품'에 속한 서예가로 예를 들면 '초성'이라 불리는 장지와 왕희지가 있다. 장회관은 장지의 초서에 대하여 다음과 같이 평하였다.

자연스럽고 방종하고 빼어나고 기이하며, 진솔한 뜻이 뛰어나고 광활하다. ……교룡이 짐승을 놀라게 하여 달리고 오르며 잡는 형세이고, 손과 마음은 편함을 따르고, 그윽하고 아득하면서도 가는 바를 알지 못한다.……정숙하고 신묘함은 고금에 으뜸이다.……이러한 경지는 지식으로 알 수 없고, 근면함으로 추구할 수 없다.……정미하게 모든 체를 갖추어 스스로 일가의 법을 이루어야 한다. 천변만화는 신의 공력을 얻은 것 같으니, 스스로 조화의 신령함을 펴낸 것이 아니라면 어찌 이렇게 높은 경지에 이를 수 있겠는가?211)

211) 張懷瓘, 『書斷中』: "天縱穎異, 率意超曠.……蛟龍駭獸奔騰拿攫之勢, 心手隨

'신품'의 대표작품

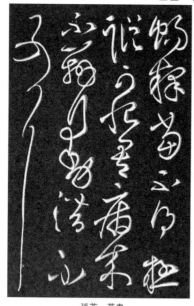

張芝·草書

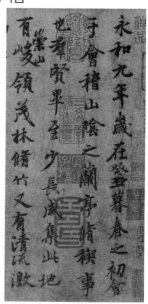

王羲之·蘭亭序

이를 보면, 장지와 왕희지는 기본적으로 위에서 말한 세 가지의 특징을 모두 구비한 신품의 대표적인 서예가였음을 알 수 있다.

'묘품'에서 '묘'는 아름답다는 뜻이 있다. 필묵이 세속을 초월하고 표일하며 정미함을 운용하면, 점과 획이 타당함을 얻고, 결자가 고르게 조화

便, 窈冥而不知其所如……精熟神妙, 冠絶古今……不可以智識, 不可以勤求.……備精諸體, 自成一家法, 千變萬化, 得之神功, 自非造化發靈, 豈能登峰造極."

'묘품'의 대표작품

歐陽詢·九成宮醴泉銘

褚遂良·雁塔聖敎序

를 이룬다. 온양함에 자취가 없고, 개성이 강렬하며, 법도는 삼엄하나 정취는 남음이 있다. 예를 들면, 구양순과 저수량의 글씨가 이에 속한다. 구양순의 글씨는 장회관과 마종곽에게 다음과 같은 평을 받았다.

별도로 하나의 체를 이루었으니 삼엄하기가 무기고의 창과 같다.[212]

212) 上同書: "別成一體, 森森焉若武庫矛戟."

그의 해서는 섬세하고 농염한 중간을 얻어 강하고 굳세면서 휘지 않고, 점과
획의 교묘함에 이르러서는 필의와 자태가 정밀하여 더할 것이 없다.213)

그리고 장회관과 주장문은 저수량의 글씨에 대하여 다음과 같이 평하였다.

해서는 심히 아리따운 정취를 얻어 마치 돈대에서 푸른 옥이 그윽하게 봄 숲
을 비추는 것 같고, 미인의 아리따움이 비단옷에 맡기지 못하는 것 같다.214)

저수량의 글씨는 법이 많다. 혹 종요의 서체를 배웠으나 고아함은 세속을 뛰
어넘고, 혹 왕희지의 법을 스승으로 하였으나 파리하고 굳셈은 남음이 있
다.215)

'능품'은 법도가 뛰어난 글씨이다. 글씨의 자취를 좇아 근원을 탐구하
고, 생각과 힘이 서로 이르며, 정미하고 세밀함을 전공하여 곳곳마다 명
가의 법도를 잃지 않았으니, 이는 배워서 아는 자이다. 예를 들면, 손과
정과 이옹의 글씨가 이에 속한다.

213) 馬宗霍, 『書林藻鑑』120쪽: "其正書, 纖濃得中, 剛勁不撓, 至其點畫工妙, 意
態精密, 無以尙也."
214) 張懷瓘, 『書斷中』: "眞書甚得其媚趣, 若瑤臺靑瑣, 睿映春林, 美人嬋娟, 似不
任乎羅綺."
215) 朱長文, 『墨池編』: "褚遂良書多法, 或學鍾公之體, 而古雅絶俗, 或師逸少之
法, 而瘦硬有餘."

'능품'의 대표작품

孫過庭·書譜

李邕·雲麾將軍碑

(손과정의 초서는) '이왕'을 법으로 하여 용필에 뛰어났다.216)

(이옹의 글씨는) 너그럽고 크고 긴 것이 비스듬하게 구불거려 스스로 방자한 것 같으면서도 마침내 법도에 돌아왔으니 능품에서 뛰어났다.217)

216) 張懷瓘, 『書斷下』: "憲章二王, 工於用筆."
217) 朱長文, 『續書斷』: "如寬大長者, 逶迤自肆, 而終歸於法度, 能品之優者也."

'일품'에서 '逸'이란 '軼'자의 의미와 같다. 일상적인 범위에서 벗어나 마음대로 방종하여 일정한 바가 없어 마치 천마행공과 같으니, 법도에 얽매이지 않음을 말한다. 그러므로 '일품'에는 사대부의 고결한 뜻과 기질이 있으며, 또한 초연하게 일상의 밖을 뛰어 넘는 자연의 표일한 기운이 있다.

'가품'은 오품 중에서 가장 낮은 등급이다. 이는 작품에 심후한 전통 공력과 원숙한 필묵 기교가 있으나, 강렬한 예술적 개성과 독특한 풍격이 없는 것을 말한다. 다시 말하면, 전통적으로 내려온 글씨의 자취와 형상만 지키면서 우아함을 그 안에 간직하고 있는 것을 가리킨다.

이상의 다섯 가지는 모두 '입품(入品)'에 속한다. 그러나 미친 듯 괴이하고, 연약하면서 아리따우며, 달콤하게 세속에 부합하는 글씨는 설령 당시에 이름을 얻었을지라도 모두 '입품'에 넣을 수 없으니 품평조차 할 필요가 없다.[218]

2. 품평의 방법과 형식

(1) 품평의 방법

심미 활동은 낮은 데에서 높은 데로 이르고, 형식에서부터 내용에 이르며, 감성에서 이성에 이르며, 형상에서부터 사유에 이르는 끊임없는 발전

218) 劉小晴, 『中國書學技法評注』, 544~545쪽, 上海書畵出版社

의 인식활동이다. 감상을 하려면 모름지기 먼저 이해를 하여야 한다. 이
해가 있어야만 비로소 서예작품 안에 함유한 미를 더욱 깊게 품평하고 음
미할 수 있다. 작품을 품평하는 방법은 크게 보며 느끼고, 자세히 보며
분석하고, 조용히 보며 음미하고, 넓게 보며 비교하는 네 가지가 있다.
이에 대한 구체적인 내용을 살펴보면 다음과 같다.

첫째, 크게 보며 느낀다[宏觀感覺].

이는 먼저 작품의 장법과 포국, 그리고 전체적 기세의 형식미를 보고
직감적으로 대략적인 것을 관찰함을 말한다. 이에 대하여 조환광(趙宦光)
은 "감상은 모름지기 그 전체를 취하여야 한다."[219]라고 하였다. 크게 본
다는 것은 전체적으로 나타나는 커다란 효과를 보는 것이다. 이는 국부적
으로 조합된 종합적인 효과이다. 특히, 큰 작품은 전체적인 효과에 주의
를 하여야 멀리서 보는 필요에 적응할 수 있다. 서예의 감상자나 비평가
가 되기 위해서는 절대로 주마간산으로 작품을 보아서는 안 된다. 전적으
로 첫 번째 시각효과만 강구하다보면 서예작품 안에 함유한 깊은 맛을 소
홀히 하기 쉽다. 이는 마치 소림이 다음과 같이 말한 것과 같다.

글씨가 아름답게 보이면 옛것이 아니다. 처음 이를 보면 매우 사랑스럽다.
다시 이를 보면 옛사람에 이르지 못한 곳을 얻는다. 세 번째 이를 보면 부수
와 점과 획이 옛것과 합하지 않음이 눈에 가득하다. 글씨가 아름답게 보이지

219) 趙宦光, 『寒山帚談』: "鑑賞須取其全體."

않는 것은 반드시 옛것이다. 처음 이를 보면 심히 사랑스럽지 않다. 다시 이를 보면 옛사람에게 이르는 곳을 얻는다. 세 번째 이를 보면 부수와 점과 획이 역력하게 눈에 들어온다. 그러므로 지금 사람의 글씨를 보면 마치 고운 비단을 보는 것 같고, 옛사람의 글씨를 보면 마치 솥과 정을 보는 것 같다. 옛사람의 글씨를 배우는데 반드시 이에 이르도록 기약하여야 한다. 만약 묘한 곳이 이치에 맞는 것 같다면 옛것에 부끄럽지 않을 것이다.[220]

둘째, 자세히 보며 분석한다[微觀剖析].

이는 심미 활동에서 전체적인 것으로부터 국부적인 데에 이르고, 겉에서 안으로 들어가고, 얕은 데에서 깊은 데로 들어가고, 형태에서 바탕에 이르며 더욱 깊고 자세하게 관찰하는 것을 말한다. 아울러 전체 작품을 해체하고 분할하여 많은 독립적 조각으로 나누어 이를 자세하게 분석하고 연구하여야 한다. 이는 주로 작품의 표현 수법에서 필법 기교의 성패와 득실을 자세하게 살펴보는 것을 말한다. 이는 또한 국부적인 효과를 분석하는 심미 방법이기도 하다. 이렇게 국부적으로 분석하는 심미 방법도 작품의 진위를 감정하는 데에 적당하다.

셋째, 조용히 보며 음미한다[靜觀品味].

이는 조용히 바라보며 국부적인 형식에서 전체 작품의 경지에 이르기

220) 蘇霖, 『書法鉤玄』: "字美觀則不古, 初見之使人甚愛, 次見之則得其不到古人處, 三見之則偏旁點畫不合古者, 盈在眼矣. 字不美觀者必古, 初見之則不甚愛, 再見之得其到古人處, 三見之則偏旁點畫歷歷在眼矣. 故觀今人之字如觀文錦, 觀古人之字如觀鐘鼎, 學古人字期于必到, 若至妙處如會道, 則無愧於古矣."

까지 남긴 모양에서 정신을 구하고, 감성에서 상승하여 이성에 이르기까
지 충분하게 자신의 상상력을 발휘하는 것을 말한다. 이때 서예작품에서
내심으로 관찰하려는 것은 이미 형질이 아니고 신채이며, 글씨의 외모가
아니라 그 속에 담겨진 뜻이다. 이것으로부터 고도로 공리에 초연한 심미
의 경지에 도달할 수 있다. 이는 바로 장회관이 다음과 같이 말한 것과
같다.

　　깊게 글씨를 아는 사람은 오직 신채만 보고, 자형은 보지 않는다.[221]

　넷째, 넓게 보며 비교한다[博觀比較].
　이는 광범위한 연구를 통해서 서로 비교하여 작품의 우열을 판단하는
것을 말한다. 이러한 방법에서는 '품'이란 글자가 충분히 체현될 수 있으
니, 즉 품평과 비교를 통하여 장단점을 정할 수 있기 때문이다. 이러한
품평 방식은 서체·풍격·유파 등이 서로 비슷한 많은 작품들이 함께 있
을 때 사용할 수 있다. 특히, 이러한 것은 서예 대회와 같이 작품들이 많
이 있을 때 더욱 적합한 품평 방법이다. 이에 대하여 조환광은 다음과 같
이 말하였다.

221) 張懷瓘, 『文字論』: "深識書者, 惟觀神彩, 不見字形."

글씨로 좋고 나쁨을 알아 분별하기는 어렵다. 다른 사람의 좋고 나쁨은 쉽게 분별하나, 자기의 좋고 나쁨은 알기 어렵다. 옛사람이나 명가의 좋은 곳은 알기 쉽지만, 옛사람이나 명가의 나쁜 곳은 알기 어렵다. 지금 유명한 사람의 나쁜 곳은 쉽게 알 수 없고, 지금 유명한 사람의 좋은 곳은 알기는 어렵지 않다. 이와 같이 알고 얻음은 마치 흰 것과 검은 것이 차이가 없는 것 같아야 비로소 좋고 나쁨을 알 수 있다. 이는 어려움이 없으니 단지 법서를 많이 보아서 얻어지는 것이다.[222]

이상의 네 가지 품평 방법은 작품에 대한 전체적인 관찰과 국부적인 분석을 통하여 마지막으로 글씨가 남긴 형태와 모양에서 정신을 취하는 것이다. 이것의 목적은 서예작품 안에 함유하고 있는 깊은 뜻으로부터 심미 주체와 창작 대상 사이에 처해 있는 일종의 묵계를 드러내서 보여주는 데에 있다.

(2) 품평의 형식

위진남북조는 고전 미학과 예술 이론 발전사에서 매우 중요한 시기이다. 이 시기는 인물 품평에서부터 예술 품평에 이르기까지 모두 큰 변화가 나타났다. 하나는 인물 품평이 실용적 각도에서 심미적 각도로 전향하

222) 趙宧光, 『寒山帚談』: "字以知好惡難別. 他人好惡易別, 自己好惡難識. 古人名家好處易識, 古人名家惡處難識, 今無名人惡處易識, 今無名人好處難識, 如此識得如黑白不差, 方是識好惡. 此無難, 多看法書得之矣."

여 자연미로 사람의 풍모와 자태, 그리고 신채를 형용하였다. 다른 하나
는 사람의 풍모와 자태, 그리고 신채로 예술 작품의 풍격과 높고 낮음을
품평하였다. 이전 사람은 서예를 품평할 때 고도로 간결하고 세련된 언어
를 사용하였다. 그러나 깊은 뜻을 담고 있는 필치로 생동한 형상을 비유
하며 각종 풍격미를 적절하게 평론하고 이를 하나씩 밝혀가면서 의미를
설명하였다. 이에 서론에서는 'ＸＸ書法如……'라는 비유법의 형식이 많이
나타났다. 그들은 이러한 비유법으로 각 서예가들이 가지고 있는 개성적
인 서풍을 인물이나 자연에 비유하였으며, 혹은 다른 사물과 대비시키고
아울러 평론을 가하곤 하였다. 이렇게 독특한 품평 형식은 근대에까지 줄
곧 이어져 내려왔다. 그러면 옛날에 즐겨 사용하였던 품평의 형식을 다음
과 같이 몇 가지로 나누어 살펴보도록 하겠다.

첫째, 인격화의 비유는 옛사람이 가장 많이 사용하였던 형식이다.

『당인서평』을 보면, 안진경 글씨의 충성스럽고 웅장한 기세를 다음과
같이 비유하였다.

형가(荊軻)가 검을 어루만지고, 번쾌(樊噲)가 방패를 끌어안고, 금강장사가
눈을 부릅뜨고, 장사가 주먹을 휘두른다.[223]

223)『唐人書評』: "荊卿按劍, 樊噲擁盾, 金剛嗔目, 力士揮拳."

인격화로 품평을 하는데 옛사람은 또한 비유 속에 어떠한 암시를 나타내는 형식을 운용하기도 하였다. 이러한 형식은 한 마디에 두 가지 의미를 담고 있고, 말 밖에 다른 의미가 있으며, 칭찬 속에 깎아 내리는 말이 깃들어 있어 의미심장하면서도 깊은 뜻을 내포하고 있다. 예를 들면, 왕세정이 구양통의 〈도인법사비〉를 논한 것이 그러하다.

마치 병든 유마(維摩)처럼 높은 품격에
가난한 선비와 같다.
如病維摩, 高格貧士.

이미 품격이 높은 것을 칭찬하고, 다시 그 필획이 궁핍하고 파리한 것을 깎아내렸다. 그는 이렇게 단지 여덟 글자로 구양통의 정신과 자태를 말끔하게 독자들 앞에 드러내었다.

옛사람은 또한 예를 들어 비유하고 설명하는 형식을 취하곤 하였다. 서유정이 원나라 양유정의 행초서를 평한 말이 이에 속한다.

歐陽通・道因法師碑

대장이 군대를 나누어 돌아왔는데, 삼군이 승리의 함성을 아뢰고, 깨진 도끼

와 일그러진 창을 대부분 싣고 돌아왔다.

大將班歸, 三軍奏凱, 破斧缺戟, 例載而歸.

서유정은 이러한 말로 양유정의 글씨가 방종하여 구속을 받지 않으면서 기세가 뛰어난 풍격을 매우 형상적으로 비유하며 설명하였다.

옛사람은 또한 인격화의 비유로 어떤 서예가를 비평하기도 하였다. 예를 들면, 강유위가 동기창 행서의 나약함을 비평한 것을 보면 알 수 있다.

마치 곡물을 먹지 않고 수행하는 도사와 같이 정신과 기운이 차갑고 검소하다. 만약 대장군이 이끄는 진영이 당당한 군대나 성벽이 하늘에 닿을 정도로 높고 주위에는 깃발이 얼굴색을 변할 정도로 메워져 있는 군대를 만난다면, 반드시 발을 싸매고 감히 산에서 내려오지 않을 것이다.224)

설령 이러한 비평은 어느 정도 개인적인 취향을 띠고 있지만, 이와 같은 인격화의 비유 형식은 고대 서예 평론에서 많이 나타나고 있다.

둘째, 자연미를 빌려 서예를 비유한 것도 옛사람이 흔히 사용하였던 형식이다.

예를 들면, 원앙은 『고금서평』에서 "용의 위엄과 호랑이의 떨침, 검을 뽑고 활을 당긴다."225)라는 것으로 위탄(韋誕) 글씨의 장엄미를 나타내

224) 康有爲, 『廣藝舟雙楫·行書』: "如休粮道士, 神氣寒儉, 若遇大將整軍厲武, 壁壘摩天, 旌旗變色者, 必裹足不敢下山矣."

었다. 황정견은 미불의 글씨가 "통쾌한 검으로 진영을 베고, 강한 쇠뇌로 천리를 쏘는 것 같다[快劍斫陣, 强弩射千里]." 라고 함으로써 빠르고 힘이 있는 미불의 필세를 생동감 있게 비유하였다. 『선화서보』에서는 "놀란 뱀과 달리는 살무사, 소낙비와 광풍이 분다[驚蛇走虺, 驟雨狂風]."라는 것으로 자유분방함이 뛰어난 회소(懷素)의 초서를 형상적으로 비유하였다. 또한 소식이 황정견과 더불어 글씨를 논하다가 소식이 황정견의 글씨를 보고 "거의 나뭇가지 끝에 걸린 뱀과 같다[幾如樹梢挂蛇]."라고 하자, 황정견도 소식의 글씨를 "돌에 눌린 두꺼비와 같다[似石壓蝦蟆]."라고 반격하였다. 이는 비록 두 사람이 농담으로 말한 것이지만, 두 사람 글씨의 특징을 매우 확실하게 형

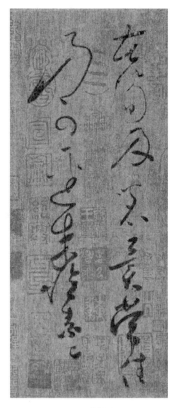

懷素 · 苦筍帖

상적으로 비유하였다. 이렇게 자연계의 모든 사물을 운용하여 서예를 비유한 것은 풍격을 품평하는 데에서 나타날 뿐만 아니라 서예의 기교에서

225) 袁昂, 『古今書評』: "龍威虎振, 劍拔弩張."

도 보인다.

셋째, 대비도 옛사람이 서예를 품평할 때 흔히 사용하였던 형식이다.

유견오가 『서품』에서 왕희지의 글씨를 평론할 때, 공부와 자질을 심미 표준으로 삼아 장지와 종요에 대비시켰다.

> 왕희지의 공부는 장지에 미치지 못하나, 자질은 그를 능가한다. 자질은 종요
> 에 미치지 못하나, 공부는 그를 능가한다.[226)]

이미 종요의 자연미와 장지의 인공미를 부각시키고, 다시 왕희지가 이 들의 장점인 자연미와 인공미를 겸비하고 있다는 것을 부각시켰다. 또한 『선화서보』에서도 구양순과 우세남의 글씨를 평론할 때 이러한 대비의 수 법을 운용하였다.

> 우세남은 안으로 강하고 부드러움을 함유하고, 구양순은 밖으로 근골을 드
> 러냈다. 군자는 그릇을 감추는 것이니 우세남을 우수함으로 삼는다.[227)]

넷째, 옛사람이 서예를 품평할 때 풍격에 함축한 의미를 직접적으로 펴 내었다. 이러한 말들을 다음과 같이 두 종류로 나누어 살펴볼 수 있다.

하나는 서예의 풍격을 칭찬하는 것으로, 함축온자(含蓄蘊藉)·평화간

226) 庾肩吾, 『書品』: "王工夫不及張, 天然過之. 天然不及鍾, 工夫過之."
227) 『宣和書譜』: "虞則內含剛柔, 歐則外露筋骨, 君子藏器, 以虞爲優."

정(平和簡靜)·준리상쇄(峻利爽灑)·침착통쾌(沈着痛快)·완려청일(婉麗
淸逸)·수미아일(秀媚雅逸)·질탕쇄탈(跌宕灑脫)·종횡서전(縱橫舒展)·
호방활달(豪放豁達)·엄근긍지(嚴謹矜持)·평담자연(平淡自然)·정세침
밀(精細沈密)·창경순고(蒼勁醇古)·비경풍유(肥勁豐腴)·청경수경(淸勁
瘦硬)·웅강자사(雄强恣肆)·돈후박실(敦厚朴實)·온윤정목(溫潤靜穆)
등의 말이 있다.

구양순과 우세남의 서예작품 비교

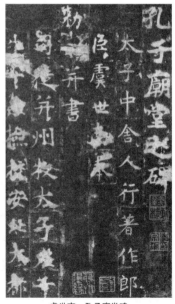

歐陽詢·化度寺碑 虞世南·孔子廟堂碑

　다른 하나는 서예의 풍격을 깎아내리는 것으로, 첨(甛)·사(邪)·속(俗)·뢰(賴)·조려강횡(粗厲强橫)·노망솔략(魯莽率略)·유활조달(油滑佻健)·천루비약(淺陋卑弱)·비흔예탁(肥溷穢濁)·광괴육리(光怪陸離) 등의 말이 있다.

下篇
中國書壇

 서예는 1950~1970년대에 중국 대륙에서 거의 없어졌다가 1970년대 말에 이르러 각 계층에서 관심을 갖는 예술로 발전하였다. 1970년대 후반과 1980년대에 이르러 서예 창작과 이론에 대한 연구는 커다란 전환기로 진입하였다. 한편으로는 전통서예를 전면적으로 계승하고, 다른 한편으로는 강렬한 시대 특징을 표현하기도 하였다. 1980년대 초기에 서예부흥의 움직임이 일어났고, 1980년대 후반에서 1990년대에 이르는 기간에는 서예의 예술 사상을 심화시키고 창작 방향의 다원화를 꾀하며 새로운 황금시기를 이루었다. 즉, 근 몇 십년간 중국서예는 침체의 늪에 빠졌다가 비교적 긴 점진적 과정을 거치면서 다시 한 번 새로운 창작의 번영과 발전의 시기를 맞이하였다고 할 수 있다. 서예 창작의 번영과 발전은 서예의 조직관리·이론연구·교육·전람회·출판사업·해외교류 등 각 방면의 전개와 밀접한 관계가 있다. 그중에서도 중요한 몇 가지 요소를 소개하면 다음과 같다.

 먼저 국가 및 각 성과 시에 계속하여 서예가협회가 창립되었다는 점이다. 그중에서도 특히 큰 의의를 지니는 사건은 1981년에 중국 서단을 대표하는 '중국서법가협회(中國書法家協會)'를 창립하였다는 것이다. 공산주의 체제에서 중앙에 '중국서법가협회'가 생겼다는 것은 각 성과 시에 있는 서예가협회를 통제함은 물론이고, 중국 서단에서 행하여지고 있는 모든 서예 사업을 하나로 묶어 일사불란하게 업무를 처리할 수 있음을 의미한다.

 다음은 다양한 종류의 전람회가 생겼다는 것이다. 그 가운데서도 중요한 전람회는 '전국계전(全國屆展)'과 '전국중청전(全國中靑展)', 그리고

'전국신인신작전(全國新人新作展)' 등이 있다. 이것들은 모두 국가에서 주최하는 것으로 중국 전람회의 '삼대전(三大展)'이라 불린다. 이 중에서 현재 '전국중청전'이 가장 인기가 많고 또한 그만큼 권위가 있다. 물론 이 '삼대전' 말고도 각 성과 시에서 주최하는 전람회 및 각종 주제전들이 있지만 그 권위는 역시 '삼대전'을 능가하지 못한다.

이외에 서예교육, 서예에 관련된 여러 종류의 전문지 발행, 각종 서예 논저와 고금 작품의 대량 출판, 심도를 넓혀 가는 학술회, 빈번한 해외 교류전 등을 들 수 있다. 이러한 것들은 모두 서예 사업의 발전에 사상·인재·조직·여론·심미적인 기초를 제공하여 주고 있다.

오늘날 중국 서단은 이미 고등서예교육228)에 관심을 가지면서 '학원정신(學院精神)'을 불러일으키고 있다. 현재 중국 고등서예교육은 이미 초보적인 전과생(專科生)→본과생→석사연구생→박사연구생의 체계적 계열을 형성하고 있다. 이외에 각종 취미성의 고등서예교육이 싹트고 있다.229) 이를 보면, 중국의 고등서예교육은 매우 발전하는 추세라고 할 수 있다. 당대 서단에서 작품 활동만 하는 서예가보다 '학원정신'을 지니고 이를 지켜나가는 사람은 고독하다. 그의 명성은 공리를 추구하면서 사

228) 중국에서 말하는 高等敎育이란 우리나라에서의 大學敎育 수준을 말한다. 그리고 중국에서는 우리나라에서의 종합대학인 大學校를 大學이라 부르고, 우리나라에서의 단과대학인 大學은 학원이라 부른다. 또한 우리나라에서의 대학원생을 중국에서는 硏究生이라 부르기 때문에 여기에서도 이를 따른다.

229) 이는 현재 우리나라 大學校에서 행하여지고 있는 社會敎育을 말한다.

방에서 몰려드는 자들보다 못하다. 그러나 서예는 이렇게 고독한 사람들이 절대적으로 필요하다. 역사에서 단지 글씨만 쓰면서 이름을 나타낸 서예가는 거의 없다. 현재 중국 서단에서 글씨를 잘 쓰는 사람은 많지만, 덕과 예를 겸비하고 학문을 갖춘 학자형의 서예가는 드물다. 서예 연구생을 배양하는 목표는 바로 후자에 있다.

　서예는 문자를 떠날 수 없다. 문자를 서사하는 것이 처음에는 실용을 위한 것이었다가 점차 발전을 거듭하면서 일종의 예술이 되었다. 서예가 이렇게 실용성과 예술성이라는 이중성을 가지고 있다는 것이 다른 예술과 다른 점이다. 서예는 이미 몇 천 년의 역사를 가지고 있으며 역대 서예가들은 풍부한 예술작품을 제작하였다. 한 시기의 예술 수준과 심미 취향은 주로 중요 작품을 통하여 나타나며, 그 중요 작품이 단체를 형성하는 것은 주로 전람회에 의하여 이루어진다. 전람회는 이미 당대 예술 활동의 주요 형식이 되었다. 전람회는 예술 창작 수준을 향상시키고, 신속한 발전을 하는 데에 중요한 작용을 하고 있다. 서예가 당대에 신속한 발전을 하게 된 것은 각종 형식의 전람회와 밀접한 관계를 가지고 있다. 특히 연속적으로 개최하는 전람회는 당대 서예 창작의 전반적인 연구와 새로운 방향 모색에 매우 중요한 역할을 하였다.

　당대 서예 창작을 하는 사람 중에는 전문적으로 하는 서예가와 취미로 하는 애호가들이 있다. 이들 중에는 전통서예를 하고 있는 서예가, 전통을 기초로 하여 창신을 모색하는 중청년 서예가, 서양 예술 교육을 받고 서양 미학과 예술사를 참고하여 이를 서예에 접목시키는 작가들도 있다.

이러한 작가들이 창립한 '현대서예'는 전통서예의 유일성을 타파하고 다
원화 상태를 이루면서 작가의 개성·독립성·민주의식 등을 체현하고 있
다. 그러나 지류가 생겨졌다고 하더라도 전통서예는 여전히 서예의 원류
를 이루면서 그 힘은 조금도 약해지지 않고 있다. 지류에 속한 서예 유파
는 서예 창작의 발전을 기본으로 삼고 있으며, 이들의 작품 성향은 서로
다르나 상대적으로 독립적인 이론을 갖추고 서예 발전의 선도적인 역할을
하고 있다. 동일한 이론을 기초 사상으로 삼고 있는 서예가들 중에서도
서로 다른 심미의식을 나타내는 경우가 있다. 예를 들면, '학원파창작(學
院派創作)'이 그러하다. 현재 중국서예 유파는 초기적 맹아기를 형성하고
있어 이것들이 성숙하려면 아마도 많은 시간이 필요할 것 같다.

서예이론가들은 당대 중국 서단의 유파를 다음과 같이 구분하고 있다.
창작 방법으로 구분하면 크게 세 개의 유파로 나눌 수 있다. 즉, 순수한
전통파와 이런 전통을 기초로 한 창신파(즉, '新古典主義'), 그리고 '현대
파' 서예이다.230) 이들을 명칭으로 구분하면 신사첩형(新寫帖型)·신고
전주의형(新古典主義型)·신동심사의형(新童心寫意型)·의식류표현형
(意識流表現型)·학원파(學院派)·심고파(尋古派)·신민간파(新民間派)
·신문인서법파(新文人書法派)·비한자채풍파(非漢字採風派)·결구주의
(結構主義)231) 등의 유파가 있으며, 또한 '관념주의(觀念主義)'·'상징주

230) 周俊杰, 「走向多極的中國書壇」.
231) 傅京生, 「關于書法理論的禮記」.

의(象徵主義)'·'표현주의(表現主義)' 서예 및 1993년부터 나타난 '서법주의(書法主義)' 등이 있다. 그러나 종합하여 크게 전통(傳統)과 비전통(非傳統)이라는 양대 주류로 나눌 수 있다. 이를 좀 더 구체적으로 논하면 다음과 같다. 서예 본질을 유지하고 과거 전통을 계승하는 '전통파'와 서예의 본질을 파괴하여 일정하게 분석하면서 현대사조에 맞게 해석하려는 '현대파'[232], 그리고 주제의식을 분명히 드러내는 진진렴(陳振濂)이 명명한 '학원파(學院派)' 등이 있다. 중국 당대의 서예와 서단을 이해하기 위하여 먼저 서예교육과 실용 및 전람회를 목적으로 하는 서예에 대하여 살펴보도록 하겠다.

232) 일반적으로 '현대파'라고 하는 것은 약간 애매모호한 점이 있다. 왜냐하면 現代라는 것은 현재의 관념이 있기 때문에 현재 사람이 쓴 서예는 모두 '현대파' 서예라고 말할 수 있다. 이것과 '현대파'에서 추구하는 것은 서로 다르다. 그렇기 때문에 본인은 여기에서 조심스럽게 '현대파'라는 명칭보다는 '新表現主義'라는 명칭을 제시하여 본다.

제1장
서예교육

　　중국 서예교육은 취미와 전문, 그리고 보급과 향상이 서로 결합하면서 점차 전문적으로 발전하고 있다. 이는 서예가 이미 하나의 고급 학과이면서 중요한 고등교육의 항목이라는 것을 의미한다. 또한 당대 서예가 낮은 조류에서 높은 조류로 향하는 중요한 전환점에 섰음을 뜻하기도 한다. 따라서 '학원정신'은 최근 중국 서단에서 아주 중요한 문제이다. 여기서 말하는 '학원정신'이란 구체적인 예술 유파가 아니고, 미술에서 말하는 '학원파'는 더욱 아니다. 이는 복고나 혹은 딱딱한 대명사가 아니다. 학원 출신이 아니더라도 '학원정신'을 갖출 수 있으니 오히려 이러한 제도적인 것들과는 아무런 관련이 없다. '학원정신'이란 근엄하고 착실한 학풍을 대표할 뿐만 아니라 냉정·분석·비판·이성적 정신을 뜻하기도 한다. 오늘날 서예가 이러한 '학원정신'을 갖추고 있다면 적어도 이전 사람의 성취에 대하여 부끄럽지 않을 것이다. 전반적이고 계통적이면서 완전하게

서예사를 이해하고 인식하는 서예가들은 여전히 많지 않다. 진정 서예가 미래로 향하는 계기를 마련하려면 유구한 역사를 지닌 전통의 정수를 관조하여 많은 영양분을 취하여야 한다.[233]

중국 당대의 고등서예교육은 1963년 항주의 절강미술학원(浙江美術學院, 이는 1993년 11월에 中國美術學院으로 이름이 바뀌었다.)에 서법전각전업(書法篆刻專業) 학과를 개설한 시기를 시발점으로 잡을 수 있다. 그러나 중국 고대에도 서예를 예술로 보고, 이에 대한 기초·규범·법칙 등의 서학(書學)에 대한 개념을 연구하였다. 즉, 고대에도 서예를 가르치는 전문 기관이 있었으니, 예를 들면 한나라의 '홍도문(鴻都門)'(蔡邕), 당나라의 '홍문관(弘文館)'(虞世南과 歐陽詢), 북송의 '서학(書學)'(書學博士인 米芾), 원나라의 '규장각(奎章閣)'(奎章閣鑒書博士인 柯九思) 등이 있다. 또한 고대 문헌을 보면, 서예가 점차로 독립적인 하나의 예술로 발전하였음을 알 수 있다. 이렇게 전문화의 경향을 강조한 것은 명나라 말 동기창의 화론에 '행가(行家)'와 '이가(利家)'의 구분으로 나타났다. 또한 청나라의 금석학자들이 서예 창작에 참여함으로써 이를 학술적으로 승화시켜 서예의 전문화를 대신하였다. 민국 이래 근현대에 이르러 식견이 있는 선비들이 서예의 전문화에 대한 노력을 꾸준히 진행하였는데, 그 대표적인 인물이 바로 심윤묵(沈尹默)이다. 그는 비록 서예가(書藝家)와 선서자(善書者)를 구별하여 서예의 본질을 분명하게 밝히려고 하였지만

233) 馬嘯, 「中國書法呼喚學院精神」, 『書法報』 總451期.

이에 대한 반응이 별로 없었다.

　서예사에서 '고등서예' 교육을 창도한 것은 60년대 초 절강미술학원에서 제1회 서법전업(書法專業)의 본과생을 모집한 시점에서부터이다. 서법전업 본과반은 반천수(潘天壽) 선생이 이를 제창하여 창설하였고, 육유쇠(陸維釗) 선생이 제반적인 기초를 닦고 실시하였으며, 사맹해(沙孟海) 선생이 뒤를 이어 이를 크게 확대하였고, 유강(劉江)·장조안(章祖安) 선생이 이를 구체적으로 실현시키면서 고등서예교육의 기초를 마련하였다. 이어서 1979년 절강미술학원에서 제1회 서예 연구생을 모집한 이래 서남사대(西南師大)·남경사대(南京師大)·천진사대(天津師大)·수도사대(首都師大)·남경예술학원(南京藝術學院)·중앙미술학원(中央美術學院) 등에서도 서예 연구생을 모집하기 시작하였다. 그 가운데 오직 중국미술학원과 수도사대에서만 서예 박사도사(博士導師)[234]가 있어 박사생을 뽑고 있다.

　고등서예교육에서 가장 분명하게 나타나는 특징은 바로 서예이론 연구와 창작을 동시에 겸한다는 것이다. 1979년에 모집한 서예 연구생이 졸업한 뒤에 그들의 이론 연구는 점차 서단에 알려졌다. 예를 들면, 주관전(朱關田, 中國美術學院)의 연구 방향은 당나라 서예사의 고찰과 평론에 중점을 둔 당나라 서법사론(書法史論)이라는 깊고도 어려운 연구를 전공

234) 博士導師란 국가에서 인정을 받아 박사학위를 줄 수 있는 자격을 갖춘 지도교수로 歐陽中石(首都師大)과 章祖安(中國美術學院) 교수 등이 있다.

으로 삼았다. 저서로는 『이옹(李邕)』・『안진경전(顔眞卿傳)』・『당대서법
고평(唐代書法考評)』 등이 있다. 진진렴(陳振濂, 中國美術學院)은 광범
위한 형태를 연구하면서 '학과구건(學科構建)'에 종사하였다. 그의 『상의
서풍관규(尙意書風管窺)』라는 글은 서단에 심각한 인상을 주었으며, 잠
재적인 이론 구상 능력으로 쓴 『서법미학(書法美學)』・『서법교육학(書法
敎育學)』 등이 있다. 진진렴이 방대한 현대 서예 학과의 총체적인 것을
구상하였다고 한다면, 구진중(邱振中, 中國美術學院)은 자신의 서예이론
체계의 구상에 심혈을 쏟으면서 체계 속에 함유하고 있는 사상 가치와 방
법론을 연구하였다. 이 두 사람은 모두 옛날의 전통 연구 방법에서 현대
의 새로운 연구 방법을 체현시킨 전형적인 학자이다. 구진중의 『장법적구
성(章法的構成)』・『논서법예술적철학기초(論書法藝術的哲學基礎)』는 서
예 형식 구성에 대한 연구의 성과이다. 황돈(黃惇, 南京師大)은 『중국고
대인론사(中國古代印論史)』에서 심미 관념의 발전 궤적을 잡고 이를 연
결하여 인장에 대한 이론사를 저작함으로써 논리의 발생과 발전의 맥락을
자세하게 보여주었다. 서리명(徐利明)은 『서체연변적규율여특점(書體演
變的規律與特點)』・『시론양대집필유형급기유변(試論兩大執筆類型及其流
變)』에서 서풍에 대한 변천의 내막과 논리성을 증명하였다. 진중명(陳仲
明, 南京師大)이 쓴 『조선서법사(朝鮮書法史)』는 서예가 한자 문화권에
있는 국가와 민족에게 광범위하고 심원한 영향을 주었음을 긍정하는 논문
이다. 백홍(白鴻, 貴州大學)은 『당대서법교육초탐(當代書法敎育初探)』
에서 서예교육과 예술이 같이 나아가야 한다는 것을 제시하였다. 백지(白

砥, 中國美術學院)의 『금석기론(金石氣論)』은 실로 평범하지 않은 시각
과 독특한 관점, 그리고 신기한 견해가 있어 젊은 학자의 괄목상대함을
느끼게 한다. 이들은 모두 서예와 전각의 이론 또는 서예학과에 관한 구
상 등의 방면에서 당대를 대표할 수 있는 실력파라고 할 수 있다. 십여
년 동안 이와 같은 몇 십 명의 뛰어난 석학들이 나와 당대 서예의 번영과
고등서예교육에 커다란 공헌을 하였다.

장기간 동안 서예교육은 기본적으로 스스로 공부하는 자학이 위주였으
나 간혹 도제교육 방식을 채용하기도 하였다. 고등서예교육은 현대적 서
예 전문 교육으로 미술대학이나 사범학교 및 고급 훈련반 등 서로 다른
규모의 형식을 갖춘 교육장에서 수업을 받고 있다. 고등서예교육은 또한
고대의 서예교육과 상대적인 말이다. 무조건 옛날 법첩만 임모하고 아무
생각도 없이 많이 쓰기만 하면 된다는 방식은 이미 낙후한 교육 방법이
다. 이는 고대 서예교육의 특징이기도 하다. 현대의 서예교육은 주동적으
로 인재를 배양하는 목적으로 행해지고 있기 때문에 고대의 낙후한 교육
방식을 개변하여 다음과 같은 이념을 확립하였다. 첫째, 전통을 깊게 이
해하고 거기서 법을 취한다. 둘째, 교학에서 정확한 강의와 많은 훈련을
하며 인재에 따라 가르침을 베푸는 것을 원칙으로 한다. 셋째, 서예이론
수양을 강화한다. 넷째, 기능·인품·덕성을 중시한다.

고등교육의 효과는 학생들이 다음과 같은 네 가지 능력을 갖추었느냐
를 보면 알 수 있다.

첫째, 관찰력(觀察力: 察之尙精)이다. 관찰력은 어떠한 예술을 학습하

는 과정에서도 빠질 수 없는 능력이다. 여기서 관찰력이란 서예의 추상형식에 대한 학생의 감지 능력을 가리킨다. 이는 서예학습에서 가장 중요한 능력이다. 관찰력을 배양하려면 무엇보다 주동적이고 인내심을 길러 폭넓은 시야를 통해서 자신의 예민성과 이해성을 갖추어야 한다.

둘째, 모방력(模倣力: 擬之貴似)이다. 서예 학습에서 모방력은 법을 취하는 대상인 법첩에 대한 재현의 공부이다. 관찰은 눈을 훈련하는 과정이고, 모방은 손의 정확성을 단련시키는 과정이다. 관찰력을 검증하려면 모방력으로 기본적 우열을 판단할 수 있다. 모방을 하는 과정에서는 정확·인내·효율·변화 등을 배양하여야 한다. 여기서 변화라는 것은 모방을 통하여 이루어지는 서사 기능의 종합적 운용을 가리킨다.

셋째, 이해력(理解力: 超以象外, 得其環中)이다. 서예 학습에서 이해력이란 서예 형식의 내재 규율과 본질을 파악하고 이를 마음에서 깨닫고 이해하는 능력을 가리킨다. 이는 학생이 이미 가지고 있는 관찰력과 모방력을 기초로 하여 서예의 표면적 현상에 대한 반영을 나타내는 것이다. 이해력의 민첩성은 하나를 배워 이를 다른 데에 응용할 수 있는 능력을 배양한다. 따라서 이해력이 없으면 창조적 발명을 할 수 없다.

넷째, 창조력(創造力: 得之于心, 應之于手)이다. 서예 학습에서 창조력은 일종의 종합 능력이다. 이는 앞에서 말한 관찰력·모방력·이해력의 전제가 있어야 한다. 이는 또한 서예의 목표이면서 귀결점이기도 하다. 서예에서 자아를 창조한다는 것은 바로 성숙한 예술을 표현하는 것이라 하겠다. 교학에서 학생들이 다양한 사고의 습관을 형성할 수 있도록 훈련

방법을 운용하여야 한다. 예를 들면, 특성을 다시 조합시키고, 원형을 개발할 수 있고, 근원을 탐구할 수 있고, 거슬러 올라가며 추구할 수 있고, 자아를 찾을 수 있고, 독자적인 길을 개척할 수 있고, 여러 실마리를 사고할 수 있도록 도와주어야 한다.

위에서 말한 관찰력·모방력·이해력·창조력은 구체적인 데에서부터 추상적인 데에 이르는 연환 과정이 존재하고 있다. 교학에서 이 네 종류의 능력은 서로 분할할 수 없으니 마땅히 협조적으로 운영하여 전반적 능력을 배양하도록 하여야 한다. 그렇게 하여야만 비로소 열심히 생각하고 노력하며 과감한 창조를 개척하는 훌륭한 인재를 배양할 수 있다.

서예교육에서 성공한 학생은 마땅히 우수한 전통 문화를 체현하는 자이다. 예술 교육가인 반천수는 일찍이 "인품과 격조가 높지 않으면 글씨를 쓰는데 법이 없다[品格不高, 落墨無法]."라고 하였다. 그리고 육유쇠·사맹해는 모두 도덕과 학문이 고등서예교육의 시발점이며 동시에 귀착점이라고 강조하였다. 고등서예교육에서 배출한 인재는 마땅히 행동거지가 올바르고, 겸손하고, 예의가 있고, 도덕적이고, 고상하고, 인품이 우수하고, 형상의 전문성이 뛰어나야 한다.235) 대학의 개입은 서예 훈련을 보편적으로 강화하였으며, 예술 기교의 성숙기간을 상대적으로 단축시켰으며, 사유 방식을 활발하게 만들었다. 이는 고등교육의 빛나는 성과이기도 하다. 그러나 대학이라고 모든 것이 만능이라 할 수 없다. 교사는 단지 교학을 통

235) 劉宗超,「高等書法教育中的幾個質點」,『書法導報』總377期.

하여 예술가의 학습을 도와주는 것이지, 학생들로 하여금 모두 예술가가 되도록 할 수 없다. 중요한 것은 역시 배우는 사람이 각자 좋은 경험을 바탕으로 삼아 자신의 능력을 최대한 발휘하여 새로운 영역을 개척하는 것이다.

제2장
실용을 목적으로
하는 서예

　실용의 필요성에 의한 서사는 분명히 예술적 서예의 선도적 역할을 하였다. 옛사람들은 언어와 소식들을 보존하기 위하여 문자를 창조하였다. 그리고 반드시 일정한 공구와 재료를 통하여서 일정한 방법과 방식으로 서사한 문자라야 비로소 그 형체를 나타낼 수 있었다. 옛사람은 대대로 이에 사용하는 공구와 재료를 개변하고 온갖 방법과 경험을 종합하여 문자의 필획과 결구를 조정함으로써 점차 각종 서체를 창조하였다. 서예의 심미의식·심미요구·심미분석과 판단력 등은 이러한 역사의 과정에서 점차 형성하였고, 이것이 발전하여 자각적으로 서예의 심미효과를 추구하였다. 서예가 있은 이래로부터 명·청에 이르기까지 모든 서예가들은 실용적으로 문자를 서사하는 가운데에서 나오지 않음이 없었다. 이렇게 실용의 필요성으로 말미암아 예술적 서예를 창조하였으니, 실용서예는 바로 서예의 기본 역사라 하여도 결코 지나친 말은 아닐 것이다.236)

　고대 서예는 줄곧 실용과 떨어질 수 없었고, 서예의 존재 형식도 주로

다음과 같은 두 종류가 있었다. 하나는 '새김[刻]'의 수단을 빌려 골(骨)·
금(金)·석(石)·비(碑)·애(崖) 등에 형태를 남겼으니, 예를 들면 갑골
문·금문·소전·비각·묘지명·마애석각 등이 그러하다. 다른 하나는
'쓰는[寫]' 수단을 빌려 지(紙)·백(帛)·능(綾)·견(絹) 등에 문자를 남
겼으니, 예를 들면 서계(書契)·공문(公文)·신찰(信札) 등이 그러하다.
이 두 종류의 형태는 역사적인 면에서 볼 때 실용적 의의가 예술적 의의
보다 크다. 일상적인 교류와 교제를 하는 가운데 쓰인 붓글씨는 실제적으
로 일종의 '실용문화'라고 할 수 있다. 오늘날 법첩이라 불리는 당시 '실
용문화'의 일종인 서찰에 대하여 구양수는 아주 정확한 해석을 하였다.

> 이른바 법첩이란 것은 그 일이 거의 모두 조문이나 안부를 묻는 말, 또는 이
> 별을 전하거나 소식을 통하는 것이었다. 이는 집 사람과 친구 사이에서 주고
> 받았던 것으로 불과 몇 줄에 지나지 않는다. 대개 처음에는 잘 쓰려는 뜻을
> 두지 않았으나, 표일한 필치에 흥이 나고 무르익어 써내려 가다 보면 혹 예
> 쁘기도 하고 혹 밉기도 하면서 모든 형태가 저절로 나왔다.237)

236) 吳本銘, 「從實用書寫到書法藝術創作」, 『書法報』 總575期.
237) 歐陽脩, 『集古錄跋尾·晉王獻之法帖』 卷4: "所謂法帖者, 其事率皆弔哀候病,
 敍睽離, 通訊問, 施於家人朋友之間, 不過數行而已, 蓋其初非用意, 而逸筆餘
 興, 淋漓揮灑, 或妍或醜, 百態橫生."

이는 옛날에 단순히 '실용문화'의 성격을 띠면서 일상적 교류와 교제로 쓰인 글씨였지만 그 속에 작가의 성정이 담겨 있기 때문에 예술적 서예의 성질을 갖추었다는 것을 설명한 말이다. 서예의 예술성은 날로 사회에서 인정을 받고 역사의 흐름 속에서 더욱 강화하였지만, 서예의 문화적 지위는 실질적인 향상을 얻지 못하였다. 다시 말하면 '실용문화'라는 커다란 문화의 장에서 단지 국부적인 존재에 지나지 않았을 뿐이다. 즉, 서예는 문인 사대부들이 우아하게 완상하는 '서재문화(書齋文化)'의 일부분이었던 것이다. 문인 사대부는 서예를 빌려 자신의 문인적 수양을 높이고 인생을 완미하였으며, 문인 사이에서 필묵 유희와 정신적 공감을 형성하였다. 이 과정에서 비록 예술적 분위기가 '실용문화'보다 농후하였으나, 여기에서 예술의 궁극적 추구는 찾아보기 힘들다. 이 시기의 서예는 단지 문인 사대부의 여유로운 생활을 즐기는 수단의 한 종류에 지나지 않았을 따름이다.[238]

서예는 기타 예술과 달리 예술적 가치와 실용적 효능이 때때로 밀접하게 연관을 맺으면서 이중성을 띠고 있다. 실용적 각도에서 볼 때 만약 서예로 비문·서신·시사 및 각종 유형의 문장을 썼다면, 이때의 작용은 단지 문자 부호에 지나지 않는다. 각종 유형에서 나타나는 작용이 단지 문자에 지나지 않으니, 그 내용은 당연히 실용의 범위를 넘지 못하고 있다. 그러나 만약 이를 예술적 각도에서 보면, 서예에 갖춰진 예술 내용과 이

238) 鄭榮明, 「王鐸與中原書風」, 『書法導報』 總356期.

를 표현한 실용적 내용 사이에는 필연적 관계가 없으며, 심지어 어떠한 연계관계도 없다고 할 것이다.[239]

서예는 이미 이러한 이중성이 있기 때문에 서예가는 창작을 할 때 이러한 이중성을 유기적으로 결합시킬 것을 결정하여야 한다. 옛사람의 작품을 보면, 모두가 실용을 우선으로 하고 있다. 예를 들면, 〈태산각석〉·〈석문명〉·〈예천명〉 등은 모두 당시 발생하였던 사건과 일의 전말을 기록하고, 이를 돌 위에 새긴 것들이다. 이것들은 비록 실용을 우선으로 하고 있지만, 그렇다고 모든 것을 실용이라는 말로 단정할 수 없다. 왜냐하면, 미적 창작 사유와 감염력 없이 실용의 작용만 강화할 수 없기 때문이다.

앞에서 말한 바와 같이 서예는 실용과 예술이란 이중성이 있는데, 그중에서 실용이 우선이라고 하였다. 문자를 서사하는 본래의 목적은 완전히 실용을 위한 것이었으나, 이후 점차 미관을 추구하다가 마침내 예술로 발전하였다. 서예가 단순한 문자 서사에서 발전하여 예술 창작에 이른 것은 예술의 경향을 나타내었기 때문이다. 이러한 경향이 발생하는 데에는 필연성이 있다. 한자 형식과 서사 도구의 우월성이라는 것을 제외하고도 다음과 같은 몇 가지 문제는 주의할 가치가 있다.

첫째, 자체는 역사상 몇 차례 변천하면서 새로운 자체가 옛날 자체를 대신하여 통행 자체가 된 이후 옛날 자체는 여기서 없어지지 않고 서예의 영역으로 들어왔다.

239) 金開誠, 『書法藝術美學』, 中國文聯出版公司, 18쪽.

둘째, 시·회화·서예는 서로 통하고 의존한다.

셋째, 고대 비각과 명가의 법첩 임모를 풍토로 삼았기 때문에 많은 대중들이 서예를 애호하고 일정한 심미 능력을 배양하였다. 이는 당연히 서예발전을 촉진시켜 주는 것이다. 서예의 예술화 경향은 실용에서 예술 감상으로 발전할 뿐만 아니라 표현에서도 문자의 의의는 약해지고 서예 형상을 강화하는 속에서 나타난다. 설령 서예가 예술화 경향을 끊임없이 강화하여 발전하더라도 서예는 결국 실용의 관계를 떠난 예술로 변할 수 없다.[240]

명·청 이래 전적으로 감상을 위한 서예가 나타났지만, 예술적으로 볼 때 오히려 실용을 위한 진·당 서예의 성취를 능가하지 못하였다. 기타 실용에서 생겨난 이전의 모든 예술은 독립적 예술 형식을 이룬 이후 모두 이전과 비교할 수 없을 정도의 면모와 성취를 나타내었다. 오직 서예만 비록 전심으로 예술 창조에 뜻을 두고 실용의 수요를 고려하지 않으며 하고자 하는 바를 다하였지만, 오히려 이전 사람들의 성취와 어깨를 겨루기가 힘들다. 현재 서예는 전적으로 감상을 위한 예술 형식으로 변하였다. 그러나 의식적으로 예술의 심미를 위하여 작품을 창조하는 어떠한 작가를 막론하고 실용을 떠날 수 없다. 심지어 예술 창작을 자각하는 서예가일수록 더욱 실용 의의가 있는 문자를 매개체로 삼는 자각이 있을 뿐만 아니라 또한 의식적으로 실용에서 나타나는 옛사람의 서예 경험을 거울삼고

240) 孫潛, 「實用性與純藝術傾向」, 『書法報』1987.12.16.

있다.241)

서예는 최초에 민간에서 나타났고, 조정과 민간의 구분이 없었다. 봉건 사회가 점차로 형성함에 따라 문자는 날로 통치 계급이 백성을 부리는 공구로 발전하였다. 진시황이 칙령으로 '서동문(書同文)'을 발표하고 육국 문자를 정리하여 '소전'을 만들었을 때 간서와 예서는 민간과 하층 계급에서 신속하게 발전하고 성숙하였다. 이른바 '민간서풍'이라고 하는 것은 여기에서 실마리를 찾을 수 있다. 양한시기의 많은 간독·백서·마애각석·묘지명·조상기 및 벽돌과 기와의 명문 등은 모두 당시 민간서예가 번영하였음을 증명하여주는 좋은 자료이다. 북비에 새겨진 다양하고 이채로운 글씨는 민간서예의 전성기를 이루었다. 남첩의 풍류온자(風流蘊藉)한 것과 북비의 조광질박(粗獷質朴)한 것은 문인서풍과 민간서예의 분명한 차이점을 나타내고 있다. 수·당 이래 민간서예가 크게 세력을 떨치지 못한 이유는 '이왕'의 서풍이 서단을 점령하고 오랫동안 그 기세가 쇠하지 않았기 때문이다. 이후 강유위가 '비학'을 흥성시키고, 그 자신 또한 힘써 이를 행하면서 탁월한 공적을 세워 청나라 말 서단을 다시 한 번 크게 일으켰다.242)

민간서예는 처음부터 끝까지 잠재적인 예술로 문인서예와 더불어 대립과 보완의 형세를 나타내었다. 아울러 문인서예 안에서 함유한 의미를 더

241) 吳本銘, 「從實用書寫到書法藝術創作」, 『書法報』 總575期.
242) 高軍紅, 「民間書法與廣西現象」, 『書法導報』 總379期.

욱 풍부하게 함으로써 전통서예를 끊임없이 조정하고 보충할 수 있도록
하였다. 중국 당대 서예가, 특히 중청년 작가들은 자각적으로 서예의 뿌
리를 찾으려는 의식을 나타내었다. 그들은 직접 고대로 올라가 민간서예
에서 법을 취하여 전반적으로 서예의 계통을 다시 세웠고, 또한 원시 예
술과 민간서예를 발굴하여 이것으로부터 서예의 창신과 변화의 계기를 찾
으려고 노력하였다. 사실 민간서예는 청나라 중엽 비학이 흥기하였을 때
주목을 받았다. 그러나 관념의 속박과 편견으로 말미암아 일정 기간 동안
민간서예는 단지 전통서예의 부족한 부분을 보완하는 존재로 전락하였다.
그러다가 다시 주목을 받은 것은 최근의 일이다. 민간서예는 당대 서예가
들에게 풍부한 예술의 원천을 제공하였다. 민간서예는 애초에 실용의 필
요에 의하여 생겨났다. 이것들은 민간의 글씨와 장인들의 손에서 나왔기
때문에 서풍은 자연스럽고 뜻을 따르며, 순박한 운치와 치졸하면서도 진솔
한 뜻을 나타내어 당대 서예가들에게 많은 계시를 주고 있다. 당대의 많은
서예가들은 예민한 안목을 가지고 최근 대량으로 출토하고 발견한 잔지와
간독 및 다년간 중시를 받지 않았던 마애석각과 비각 등의 민간서예에서
숨겨진 예술성을 찾아내어 서예 창작의 새로운 길을 개척하였다.

만약 금동심(金冬心)의 '칠서(漆書)'가 억지로 조작한 면이 있다고 한
다면, 왕거상(王蘧常)의 장초는 양한의 간독과 백서에 남겨진 초서를 개
괄하여 이를 더욱 간련하고 곡절하게 만들어 흥취가 있게 하였다.[243] 이

243) 劉正成,「論當代中國書法創作」,『書法導報』總 387期.

외에 옥흥화(沃興華)・왕용(王鏞)・백지(白砥)・유운천(劉雲泉) 등은 모
두 이 방면에서 좋은 성적을 거둔 서예가들이다. 옥흥화는 돈황에서 출토
한 서예작품의 구성에서 매우 민첩하고 예리하게 이들의 미묘한 관계를
파악하였다. 여기에 치밀한 사고와 끊임없는 실천을 거듭하여 전통 정신
을 조금도 잃지 않는 가운데 현대적 구성감이 돋보이며 사람의 심혼을 감
동시킬만한 역량을 갖추었다.

옥흥화와 왕용의 서예를 비교하면서 설명하도록 하겠다. 감상의 입장
에서 보면, 왕용과 옥흥화의 서예는 사람들에게 커다란 감명을 주고 있
다. 이들 작품을 보면, 왕용의 글씨는 진・한의 전와문과 예서의 천진난
만하면서도 거리낌이 없는 필의를 취하였고, 필법에 대하여서도 주의를
하며 자신의 법도를 만들어갔다. 왕용의 이러한 법도는 자신의 글씨를 기
개가 호탕하고 정취가 강렬하며 역량이 넘치도록 하였다. 이에 반하여 옥
흥화의 글씨는 민간 서예의 방종하고 수렴하지 않은 것에서 법을 취하고,
대신에 법이 될 수 있는 조건은 모두 버리고 스스로 법도를 세우지 않았
다. 그러면서도 표현하기 어려운 갈망의 정을 품고 민간서예에서 보이는
왕성한 생명력을 서서히 자기 작품의 무한한 경지에 쏟아 부었다. 이렇게
함으로써 그는 자신의 작품에서 충만한 생기와 활력이 넘치는 강한 인상
을 각인시켰다.[244]

244) 陳震生, 「當代中靑年沃興華」, 『書法報』 總730期.

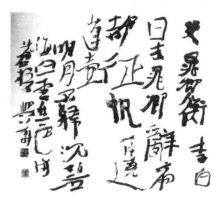

沃興華 · 李白詩草書

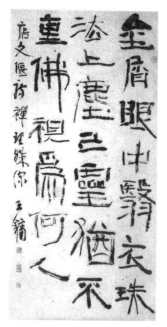

王鏞 · 唐文偁詩行書

제3장
전람회를 목적으로
하는 서예

 '전람회문화'는 먼저 2차 대전 후 일본에서 성행하여 80년대에 최고봉에 달하였고, 최근 10~20년 전부터 중국에 신속하게 번졌다. 당대의 서예 활동, 예를 들면 창작·연구·교육·국제교류 등은 모두 전람회와 관련이 있다. 전람회는 당대 예술 활동의 중심을 이루고 있다. 옛날의 소폭 형식인 척독(尺牘)·수찰(手札)·시고(詩稿)는 대부분 장정을 하여 책혈(冊頁)이나 수권(手卷)으로 만들어 손안에서 감상하였다. 명나라 중엽부터 서예작품을 벽에다 걸어놓고 감상하는 중당(中堂)·조폭(條幅)·대련(對聯) 등의 형식으로 점차 바뀌었다. 즉, 책상에서 손안에 놓고 세밀하게 살피던 소품에서 벽에 걸어놓고 감상하는 큰 규모의 대작으로 바뀌면서 작품의 형식과 감상 방식이 변하였다. 감상 방식은 작

王鐸·行草五言詩

王鐸·行草五言詩

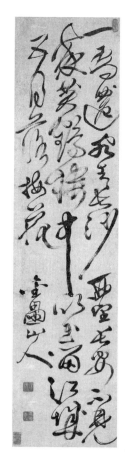

품에서 운치에 중점을 두는 내재미(內在美)에서
형식과 표현 및 시각적 효과에 치중하는 외재미
(外在美)를 추구하기 시작하였다. 이는 작품의
형식·표현·기세를 중시하였던 명말청초의 왕탁
(王鐸)과 장서도(張瑞圖) 등과 같은 서예가들의
변화와 직접적인 관계가 있다.245) 특히 서위(徐
渭)는 필법을 파괴하였고, 동기창(董其昌)은 묵
법을 파괴하였으며, 왕탁(王鐸)은 장법을 파괴하
여 이러한 변화에 상당한 영향을 주었다.246) 이
에 이르러 서예는 비로소 '전람회문화'의 품격을
갖추었다.

徐渭·行草書軸

245) 李剛田, 「王鐸與展廳效應」, 『書法導報』總339期.
246) 劉正成, 『劉正成書法文集』, 33~34쪽, 靑島出版社.

중국에서 가장 빠른 전람회 활동은 1910년[宣純二年] 남경에서 주최
한 '남양권업회(南洋勸業會)'라 할 수 있다. 그러나 이는 주로 미술이 중
심이었고, 서예는 단지 일부분에 속하였다. 이후 정부의 주관으로 전국적
성향을 띤 전람회는 1929년 4월에 개최한 '전국제일계미술전람회(全國
第一屆美術展覽會)'로 여기에는 서예·회화·조각·공예·건축 등 각 분
야의 많은 작품들을 전시하였다. 서예만 단독으로 전시한 사람은 대부분
강남의 명사들인데, 예를 들면 심윤묵(沈尹默)을 들 수 있다. 1949년에
서 1970년대 초기에 이르는 20여 년 동안 몇 차례 '중일서법교류전'에
참가한 사람은 대부분 양국의 지도층 인사들이었다. 1970년대 후기부터
불기 시작한 서예 열기는 거대한 조류를 형성하였으며, 당시 참여한 사람
은 대부분 보통의 관료·직장인·농민·군인 및 기타 직업을 가진 사람들
이다. 서예 열기가 드높았던 1970년대의 전람회는 다른 무엇보다도 중요
한 작용을 하였다. 1980년대부터 지금까지 중국서예는 다시 한 번 휘황
찬란한 번영을 맞이하며 새로운 역사의 단계에 진입하였다. 즉, 활동 형
식이 많고 규모가 크며, 범위가 넓고 면모가 다채로운 것 등은 모두 서예
를 예술이라는 각도에서 볼 때 과거와는 전혀 다른 모습을 하면서 새로운
단계에 진입하였음을 의미한다.247)

　최근 십여 년 동안 서예 전람회가 많아져서 거의 모든 서예 신문과 잡
지에 공모 요강이 실리고 있다. 만약 우체국을 통하면 전국에서 발행하는

247) 周俊杰, 『輝煌的中國書法展覽十六年』, 『書法導報』 總368期.

서예 신문과 잡지를 거의 매일 받아 볼 수 있을 정도이다. 이를 보면, 서예를 매개로 한 대중 매체의 발달 정도를 충분히 느낄 수 있다. 매주 한 차례 서예 전람회가 열린다고 하더라도 결코 과장된 말이 아닐 것이다. 전람회의 유형은 대부분 각지에서 조직한 기념적인 전람회와 시사와 밀접한 관련이 있는 전람회가 있다. 그중에서도 가장 권위가 있는 전람회는 중국서협(1981년 5월에 설립된 中國書法家協會)이 주관하는 '삼대전(三大展, 즉 全國展·中靑展·新人展)' 및 전제성(專題性)의 전람회들이다. 이외에도 전국전각전(全國篆刻展)·전국각자전(全國刻字展)·정서전(正書展)·행초서대전(行草書大展)·선면전(扇面展)·영련전(楹聯展)·전국부녀서전(全國婦女書展) 등이 있다. 그러나 이 중에서 가장 권위가 있고 참가하는 인원수도 많은 전람회는 역시 '중국서법가협회'에서 주관하는 '전국전'과 '중청전'을 들 수 있다. 그다음은 각 성의 서예가협회에서 주관하는 전람회이다.

전람회를 통하여 서예가들은 창작의 열기를 더하면서 개인의 주체정신도 고양시켰다. 개인과 지역 또는 전국적 예술수준도 점차 새로운 단계에 진입하였다. 사회적으로 볼 때 전람회는 사람과 사회의 각 방면에서 모두 긴밀한 관계를 맺고 있다. 순수 예술적인 각도에서 볼 때 전람회는 예술 자체의 발전을 촉진시키는 원동력 역할을 하고 있다고 하겠다.

전람회가 비록 서예 발전을 촉진시키는 원동력 역할을 하고 있지만, 이와 동시에 문제점도 수반하고 있음을 간과하여서는 안 된다. 즉, 중국서법가협회 회원들은 대부분 전국대전에 참가하지 않고 있다. 각지의 노년

층들이 글씨를 쓰는 목적과 동기가 전람회에 참가하여 이름을 얻는 데에 있는 것이 아니라, 자신의 성정을 도야하고 심신의 건강을 유지하며 장수를 위한 수단으로 즐기고 있다. 대부분 서예가들은 서예 창작을 예술 혹은 정신적 추구를 하면서 자아 가치를 실현하는 것으로 여기기 때문에 전람회에 참가하는 것을 고려하지 않는다. 이를 보면, 전국대전만이 서예의 발전과 촉진을 위한 유일한 길이 아니고, 그 작용 또한 한계가 있음을 알수 있다. 전람회의 효능은 한 서예가의 성숙을 평가하는 엄중한 시험이다. 그러나 빈번한 전람회와 뚜렷한 목적도 없이 참가하는 것은 조용히 서예를 연찬할 시간과 여유를 빼앗을 뿐만 아니라 다시 충전할 겨를도 없이 단지 현재의 수준에서 바쁘게 써 내기만 한다. 심사위원들의 안목과 수준이 낮아 옥석을 제대로 구분하지 못하는 경우도 있다. 심사과정에서 때때로 '흑상조작(黑箱操作)'이 나타나고, 출품하는 작품 규모는 가면 갈수록 커지나 서풍은 대체로 대동소이하며, 작품의 짜임새와 구성은 갈수록 보잘것없어진다. 따라서 전람회를 잘 활용하면 이롭지만, 이를 잘못 이용하면 많은 병폐가 생긴다는 것도 간과할 수 없다.

전람회가 비록 이와 같은 문제점들을 갖고 있지만, 전람회를 중심으로 하는 서예 창작은 심미 추구에 많은 변화를 일으켰다. 이러한 심미 추구에 도달하기 위하여 작품 형식과 기법도 많은 변혁을 가져왔으니, 이를 흔히 '전청효응(展廳效應, 즉 전시효과)'이라 부른다. 전람회에 맞는 심미 방식은 시각적 충격을 주는 것을 제일 관건으로 삼는다. 작가들은 형식에서 차별성을 나타내며 새로운 심미 감각으로 감동시킬 효과를 구하기

위하여 '경영위치(經營位置)'에 많은 노력을 경주하고 있다. 미술의 설계가 점차 서예 창작에 침투함으로써 전통적으로 자연스럽게 쓰는 서예에 강한 충격을 주었다. 이에 전통의 심미 사상은 이미 새로운 관념을 갖춘 서예 창작과 부합할 수 없는 지경에 이르렀다.

이에 대한 구체적인 예를 들면 다음과 같다. 용묵에서 본래 회화에 속하는 수묵선염(水墨渲染)과 농고상간(濃枯相間)의 방법을 대량으로 사용하는 것이다. 장법에서도 형식과 구성의 관계를 강구하여 본래 회화의 영역에 속하였던 '계백당흑(計白當黑)'의 방법을 사용하고 있다. 창작은 대부분 대비·부조화·충돌의 아름다움 등을 추구하고 있다는 점이다. 248)

이러한 방법은 전통서예에서는 좀처럼 찾아볼 수 없는 새로운 시도라 하겠다. 이러한 시도와 방법이 집중적으로 나타난 전람회를 소개하면 다음과 같다. 1985년 북경의 현대서화연구회(現代書畵研究會)가 주최한 제1회 '현대서법전(現代書法展)', 하남성 서예가협회가 1985년과 1986년에 걸쳐 연속적으로 개최한 '국제서법전람(國際書法展覽)'과 '하남성중청년서법가15인묵해농조전(河南省中靑年書法家15人墨海弄潮展)', 1987년에 정주(鄭州)에서 개최한 '전국제삼계서전(全國第三屆書典)' 등을 들 수 있다. 이 중에서 '국제서법전람'은 지금까지 행해졌던 전람회로는 제일 규모가 컸다. 연속적으로 3년에 걸쳐 전통서예와는 다른 성격을 띤 대규모의 전람회는 오히려 '현대서예'의 성격이 강하였다. 이러한 전람회를

248) 李剛田, 「話說人書俱老」, 『書法導報』 總387期.

통하여 전통서예와는 서로 다른 풍격과 유파가 서단에서 자연스럽게 나타나기 시작하였다. 이와 동시에 전통서예의 풍격과 예술 정신을 근본으로 하며 당대 심미 취향을 종주로 삼아 창신을 모색하는 서예가들도 서서히 서단에서 강한 세력을 구축하였다.

물론 아직까지 중국 당대의 서단과 전람회에서 주류를 이루고 있는 것은 역시 전통파 서예이다. 그러나 이러한 전통파 서예라도 모두가 같은 계열에 속하지 않고 저마다 각자의 심미 취향에 따라 작품의 풍격도 각기 다르게 나타나고 있다. 예를 들면, 어떤 작가는 순전히 옛날 전통에만 치우쳐서 보수성이 강한 작품을 제작하고, 어떤 작가는 옛날 전통의 기초 위에서 새로운 기식과 시대정신을 가하여 전통서예를 재해석하려는 작품을 제작하기도 한다. 또한 어떤 작가는 전통서예와는 완전히 다른 개념으로 새로운 서예를 창조하려고 하니 '현대파' 혹은 '학원파' 서예가 이에 속한다. 이를 여기에서는 전통서예와 구별하여 '비전통(非傳統)' 서예라 규정하고, 이에 대한 구체적이고 전반적인 내용을 살펴보기로 하겠다.

제1절 전통

서예는 중국 특유의 전통 예술이다. 서예를 말할 때 '전통'이라는 문제를 피할 수 없다. 전통과 반전통에 대하여 장조안 선생이 좋은 말을 하였다.

근대 중국은 하나의 실험장과 같다. 몇 번의 실험을 거친 것은 실제로 몇 번
의 엎치락뒤치락이다. 그 때마다 몇 세대의 사람들이 모두 대가를 치르면서
조금씩 종합적 결론을 지었다. 근본적으로 전통과 결별할 자유를 갖추지 않
았기 때문에 만약 우수한 전통이 깨진다면, 그 형세는 반드시 또 다른 어떤
전통을 넘어뜨리게 될 것이다.249)

전통(傳統, tradition)이란 영어에서 사상·신앙·습속을 전하고 계승
하는 것을 가리킨다. 『후한서·동이전』을 보면 다음과 같은 기록이 있다.

한 무제가 조선을 멸하고, 역관으로 하여금 한나라와 통하는 30여 국 나라
마다 왕이라 칭하며, 대대로 계통을 전하도록 하였다.250)

또한 『심약·입태자은조』를 보면 다음과 같다.

기물을 지키고 혈통을 전함은 여기서 중히 여긴다.251)

249) 章祖安, 『陵維釗作品集·序言』: "近代中國似乎是個實驗場, 幾經實驗, 其實
是幾經折騰, 整整幾代人都付出了代價, 只要稍稍的總結一下, 因此我們根本不
具有與傳統決裂的自由, 如果我們與優秀的傳統決裂, 那勢必跌入另一個什麼
傳統."
250) 班固, 『後漢書·東夷傳』: "武帝滅朝鮮, 使驛通於漢者, 三十許國, 國者稱王,
世世傳統."
251) 『沈約·立太子恩詔』: "守器傳統, 於斯爲重."

여기에서 전자는 주로 계통을 가리키고, 후자는 혈통을 가리킨다. 서예에 이를 도입하여 전통을 해석하면, '계통'이란 대대로 전함을 계승하면서 실마리가 있는 심미 특질을 지닌 서예작품을 말하고, '혈통'이란 역대로 전하는 예술 정신의 결과를 지닌 서예가를 말한다.[252]

과거 서예 전통은 거의 '이왕'·안진경·유공권 및 '영자팔법'에만 국한시키고, 주로 이에 정점을 이룬 서예가와 그들의 작품들만 가리켰다. 그러나 실제에 있어서 전통이란 포괄적인 개념으로 여기에는 광범위하면서도 어느 정도 애매모호한 성격을 함유하고 있다. 서예의 형식으로 볼 때 갑골문·대전·소전·예서·초서·해서·행서 등이 있고, 여기에서 변천된 무수한 풍격들이 모두 전통의 범위에 속한다. 시간적으로 볼 때 문자 초기의 형태가 나타난 뒤로부터 지금까지 끊임없이 창조한 서예작품과 여기에서 변화하고 발전한 것이 바로 전통의 본질이다. 서예가로 볼 때 고대에 이름을 알 수 없는 문자 창조자에서부터 지금에 이르는 서예가들이 모두 서예 전통의 상징이라 할 수 있다. 따라서 옛사람은 물론이고 현재의 서예가들도 모두 전통을 체현하는 사람들이라 하겠다. 서예작품에 나타난 의경·기운·신채 등도 마찬가지로 전통에 속한다.[253] 서예 전통의 체현은 역대로 전해지는 전통적인 작품과 이에 관한 서예이론이다. 이는 서예 심미의 표준이 된다. 따라서 어떠한 작품의 심미 가치는 이러한 전

252) 劉正成, 「論當代中國書法創作」, 『書法導報』 總387期.
253) 周俊杰等編著, 『書法知識千題』, 85~86쪽 河南美術出版社.

통의 체계 안에서 비로소 확실하게 위치를 정할 수 있다. 어떠한 권위적 판단도 실제로 이러한 체계에서 벗어나기 힘들다. 왜냐하면, 전통이란 말에 담긴 뜻이 너무나 풍부하고, 동시에 하나하나가 바로 당시의 우수한 창조물이기 때문이다. 정품의 제작은 전통을 떠날 수 없으며, 또한 그 안에 내재미가 담겨 있어야 진정한 정품이라 할 수 있다.

一. 전통을 고수하는 경향

이러한 경향에 속하는 '전통파'들의 특징은 다음과 같다. 그들은 기본적으로 고대의 명작과 비각의 형질만 답습하면서 조금도 바꾸길 원치 않는 서예가들이다. 이론적으로 볼 때 이들이 가지고 있는 가장 기본적 사상은 옛사람들의 것을 따라 쓰면 그만이지 그 이외의 변화나 대담한 창신 따위는 말할 필요가 없다는 것이다. 옛사람을 임모하는데 모두 똑같을 수 없으니, 단지 임서만 열심히 하면 변화는 자연히 그 가운데서 나온다는 관념을 가지고 있다. 이에 속하는 이론가들도 변화를 반대하지 않으며, 그렇다고 주관을 가지고 의식적으로 창신을 추구하는 것에 대하여 강조하지도 않는다. 이들은 대부분 서예 기초 교육에 종사하는 선생들이다. 이들은 옛날 법도를 따라 학생들에게 필획마다 옛것을 임서하도록 하고, 자신도 이를 법도로 삼아 항상 옛사람의 용필과 결구를 모색하고 있다. 그들은 어떻게 보면 당대의 서예교육에 커다란 공헌을 하고 있다. 현재의

서예교육이 그리 완전하지 않지만, 만약 전통에서 전수를 빠트린다면 기초를 잃어 더 발전할 여지가 없을 것이다. 그러나 서예를 배우는 대다수 사람들이 단순하게 전통만 전하려고 하지는 않을 것이다. 실제에 있어서 이러한 유파는 어떠한 조직으로 존재하지 않는다. 이러한 경향을 어떠한 유파라고 말하기보다 사회의 필요에 의하여 어쩔 수 없이 이에 따르는 무리들이라고 말하는 편이 더 나을 것이다. 이러한 사람들은 경제 발전에 따라 점차 많아져서 이 시대의 서단에 막대한 역량을 차지하고 있다. 이른바 '전통파'라고 하는 것은 비교적 전통서예의 기교와 결구에 치중하기 때문에 서예 풍격과 예술 수준에서 크게 두드러지거나 향상하기가 어렵다.254)

어떤 사람은 서예가 더 나아갈 길이 없다고 말하는데, 이는 아마도 전통서예에 대한 인식이 부족하기 때문일 것이다. 종백화는 서예를 평하면서 이렇게 말하였다.

중국서예는 리듬이 자연스럽고 생명체에 대한 생각을 좀 더 깊게 표현함으로써 생명을 반영하는 예술이 되었다.255)

254) 周俊杰, 『當代書法藝術論』, 199~203쪽 河南人民出版社.
255) 宗白華, 『宗白華全集卷3・中國書法藝術的性質』, 611~612쪽, 安徽敎育出版社.

이는 한번쯤 깊이 음미할 가치가 있는 말이다. 현재 어떤 사람들은 지나치게 개성·진솔·자연만 강조하며 추함을 아름다움으로 삼아 천진난만을 표현하고 있다. 그러나 이는 실제에 있어서 '예술미'의 원칙에 크게 위배하는 것 같다. 왜냐하면, 이른바 추함의 미는 예술미를 올바르게 이해하고 깨달아 자신의 성정과 수양의 진솔한 면을 표현함으로써 그 심미 가치를 획득하는 것이기 때문이다. 이러한 점을 볼 때 되지도 않는 것을 억지로 하면 결국 어린아이의 천진함에도 이르지 못할 것이다. 따라서 이전 사람의 추서(醜書)가 된 까닭을 알지 못하고 이를 맹종하는 것은 하나의 어지러운 장난에 지나지 않는다.256) 서예가 볼수록 싫증을 느끼지 않는 것은 정취·신운·격조·공부에 의한 것이지, 단순히 기교적이고 괴이한 형식에서 나타나는 것이 아니다. 표면에 나타난 형식의 변화는 비록 크지 않더라도 글자와 행간에서 흘러나오는 새로운 기운과 격조야말로 정말 좋고 새로운 창작이다.257) 위에서 종백화가 말한 것 중에서 중요한 것은 '리듬[節奏]'이다. 여기서 말하는 자연스러운 리듬이란 구체적으로 서예에서 점과 획·용필·장법 등의 요소를 통하여 나타난다. 이러한 요소들이 함께 어울려 조화를 이룰 때 비로소 진정한 자연미가 나타난다. 서예에서 우수한 전통을 계승하는 가장 좋은 방법은 임모이다. 육유쇠는 이에 대하여 아주 좋은 말을 하였다.

256) 陳澤甫, 「醜并非就是一切」, 『書法報』 總559期.
257) 陳方旣, 「書法創新的天地有多大」, 『書法報』 總587期.

글씨를 쓸 때 마땅히 임모로부터 점차 변화로 들어가서 최후의 창조에 도달
하여야 한다. 그러나 높은 곳에 오르려면 낮은 데에서부터 시작하여야 하니,
임모 단계를 거치지 않고 창조를 할 수 없다. 임모는 범본에 대하여 그 뜻을
취하는 것이 가장 중요하다. 아울러 형태를 얻고 정신을 취하며 모양이 존재
하는 것을 짐작하면, 거의 스스로 일가를 이루어 옛사람의 울타리에 갇히지
않는다. 옛사람의 필법·풍격·운미 등에 이르러서는 매번 비첩과 묵적에서
이를 보고 천변만화와 미묘함도 섭렵할 수 있다. 오직 범본을 임모하여야만
비로소 배우는 자가 스스로 뜻을 모아 조용히 모색하고 그윽하게 구할 수 있
다.[258]

　전통서예에서 서예의 기초를 이루는 '정서(正書)'에 대한 개념은 새롭
게 인식할 필요가 있다. 1994년 말 북경에서 중국서법가협회 주최로 '전
국수계정서전람(全國首屆正書展覽)'이 열렸다. 일반적으로 '정서'란 해서
를 말하는 것이나, 이 전람회에서는 규범적인 예서와 전서도 이 안에 포
함시켰으니 그 의의는 실로 중대하고 심원하다고 할 수 있다. 이 전람회
는 이론에도 상당한 영향을 주었다. 이러한 영향으로 말미암아 누구나 좋
아하던 행초서의 열기가 이것을 계기로 달라지기 시작하였다. 예서와 전

258) 陸維釗, 『書法述要』: "我輩作書, 應求從臨摹而漸入蛻化, 以達到最後之創造.
　　然登高自卑, 非經臨摹階段不能創造. 臨摹對于範本, 最要取其意, 兼得其形,
　　攝其精, 酌存其貌, 庶可自成一家, 不爲古人所囿. 至于古人之筆法, 風格, 韻
　　味, 每可于碑帖, 墨跡見之, 千變萬化, 頗涉微妙, 惟有以範本臨摹, 才能助學
　　者自以意會, 默探冥求."

서가 '정서'에 들어간다는 관점과 이에 대한 실천은 천여 년 동안 습관적
으로 고정적인 인식을 개변시켰다. 서예 학습에 있어서도 이전보다는 더
욱 광범위하게 법을 취하는 계기가 되었기 때문에 서예교육의 개혁에 중
대한 작용을 하였다.

　서예는 전통의 계승이라고 할 때 반대로 전통을 공부하는 것은 큰 의의
가 없다고 주장하는 사람도 있을 것이다. 전통을 계승하는 사람이 있다
면, 또한 전통을 반대하는 사람도 있어야 자연의 규율에 부합한다. 만물
은 모두 이러한 대립 속에서 투쟁하며 어느 하나가 없어지거나 성장하면
서 새로운 발전을 하게 마련이다. 시대의 심미적 변천에 따라 서예도 부
단히 낡은 것을 버리고 새로운 것을 받아들이면서 발전하여 왔다. 강유위
는 이에 대하여 다음과 같이 말하였다.

　　천지와 강하가 날마다 변하지 않음이 없으니, 서예와 같이 지극히 작은 것이
　　야 더 말할 필요가 없다.259)

　서예 발전사를 보면, 한편으로 비서예(非書藝)가 서예의 근간을 흔들
거나 파괴하려는 것에 대하여 제지하면서 서예의 독립 품격을 유지하고
보호하였다. 다른 한편으로는 서예 전통의 완고한 것과 배타적인 것을 타
파하며 부단히 서예 이외의 것을 흡수하여 자신을 더욱 풍부하게 만들면

259) 康有爲, 『廣藝舟雙楫·體變第四』: "天地江河, 無日不變, 書其至小者."

서 서예를 발전시켰다. 이 두 가지가 공존하고 있는 것이 바로 서예 발전
사이다. 필법에 관한 문제를 보면, 처음에는 이른바 필법이라는 것이 없
었다. 전국시대에서 양한시대에 이르는 백서와 간독서 등 옛사람의 묵적
을 보면, 용필에 일정한 법이 없고 단지 모필의 특징과 운필하는 생리에
따라 자연스럽게 서사하였을 뿐이다. 동진시대에 이르러 왕희지의 필법
규율이 전형적인 것으로 자리를 잡자 많은 사람들이 필법에 대한 경험담
을 말하면서 후세 용필의 모범이 되었다. 지영・손과정・미불・조맹부・
왕탁 등으로 맥을 이으면서 용필이 하나로 점철되었기 때문에 조맹부는
'용필천고불역(用筆千古不易)'이라는 말을 하였다.

이와 같이 서예의 전통은 줄곧 외부의 충격을 배척하고, 다른 한편으로
는 이러한 외부의 영향을 받아들이는 가운데 발전하였다.[260] 만약 전통
이라는 것이 가벼워 쉽게 뒤집거나 파괴할 수 있다면 이러한 전통은 틀림
없이 우수한 것이 아니다. 우수한 전통은 오랜 시간 속에서 많은 시험을
거쳐 대대로 전하여졌기 때문에 결코 쉽게 부인할 수 없다. 물론 전통을
계승한다고 해서 무작정 이를 따르고 지키는 것만이 능사가 아니다. 전통
에서 취사선택을 하여 정화는 취하고 찌꺼기는 과감히 버릴 줄 알아야 한
다. 서예를 크게 일으키려면 전통의 기초에서 창신을 도모하고, 그런 다
음 다시 전통에 도전하는 것도 매우 바람직한 일이다. 전통이 흘시 당하
는 시대에 전통을 중시한다는 것은 매우 중요한 의의가 있다. 이러한 전

260) 李剛田, 「吸納與揚棄」, 『書法導報』 總344期.

통파의 대표적 인물로는 심윤묵(沈尹默)과 계공(啓功)을 들 수 있다.

심윤묵(沈尹默, 1883~1971)은 강남 뿐만 아니라 나아가 중국 전체 서단의 영수였다. 그는 자신의 신분과 지위에서 당대 서예가 가장 어려웠던 1930년대 후반부터 서서히 발전의 기초를 닦았다. 그는 당대 서예사에서 가장 중요한 인물의 한 사람이다. 만약 그가 없었다면 당대 서예의 번영도 없었을 것이라는 말은 결코 과장이 아니다. 그렇기 때문에 사람들은 그가 일찍이 중국서예 사업에 중대한 공헌을 한 어른이라는 것을 마음으로 인정하며 그를 존경하고 있다.

심윤묵은 해서를 잘 썼으며, 특히 행서에 뛰어났다. 그의 행서는 '이왕'을 근본으로 삼아 자신의 면모를 갖추었다. 결체에는 바름과 기울어짐이 있고, 행기에는 끊어짐과 연결함이 있다. 그의 글씨에서 바른 것은 딱딱하지 않고, 기운 것은 괴이하지 않으

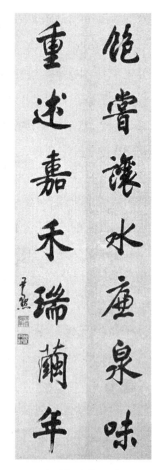

沈尹默·行楷七言聯

며, 끊어진 곳에서 조밀함을 느끼게 하고, 연결한 곳에서 성급을 갖추었다. 소리가 없으면서도 음악의 리듬과 조화가 있고, 꽃 냄새가 없음에도

불구하고 회화의 찬란함을 느끼게 한다. 특히, 그의 행서는 글씨마다 눈앞에서 아름답게 깎아놓은 듯하여 더욱 눈길을 끈다. 해서는 주로 초당의 저수량에게서 득력하였으나, 또한 구양순과 우세남을 참고하여 스스로의 면모를 이루었다. 그의 서예 성취는 만권서와 수십 년 동안 각고의 노력인 임지에서 이루어졌다. 현재 서예가들은 많지만 심윤묵 만큼 많은 책을 읽고 법첩을 임서한 사람은 극히 드물다. 만약 전통의 공력이 없이 단순하게 변법으로 창신을 꾀하고, 추한 것으로 아름다움을 삼으며, 괴기한 것으로 기이함을 삼는다면, 식자들의 비웃음만 살 것이고 서단에도 별로 이롭지 못하다. 심윤묵의 저술로는 『역대명가서법경험담집요석의(歷代名家書法經驗談輯要釋義)』・『이왕법서관규(二王法書管窺)』・『서법논서총고(書法論書叢稿)』・『심윤묵서법집(沈尹默書法集)』・『심윤묵대해자첩(沈尹默大楷字帖)』 등이 있다.

　계공(啓功, 1912~2005)은 성이 애신각라(愛新覺羅)이고 자가 원백(元白)이며, 북경에서 태어난 만주족이다. 젊었을 때 스스로 자신의 글씨가 좋지 않다고 여겨 발분해서 글씨를 배웠다. 처음에는 구양순과 안진경의 해서를 공부하였고, 이어서 여러 사람들의 것을 배워 마침내 스스로 하나의 풍격을 이루었다. 글씨는 굳세고 힘이 있으며, 맑고 명랑한 정신이 있다. 계공 서예의 성취는 주로 행해서에 있다. 서예의 전통적 시각으로 볼 때 그는 평생 간독을 계승한 '첩파'의 전통을 계승하였다. 구양순의 〈예천명〉, 조맹부의 〈담파비〉, 유공권의 〈현비탑〉, 지영의 〈천자문〉 및 송나라의 미불・황정견, 명나라의 동기창과 『순화각첩』 등은 계공 글씨의

기초이면서 또한 수십 년 동안 영양을 취한 대상이기도 하다. 그의 서예는 현대 서단에서 시종 자신의 면모를 갖춘 전형적인 모습을 보여 주고 있다. 그의 글씨는 풍부하고 다양한 풍격을 나타내지는 못하지만, 아주 온건한 결구를 체현하고 있다. 용필은 격하거나 심하지 않고, 체세와 형태는 편안하고 자상하며, 점과 획은 굳세고 맑으며 깨끗한 것이 결코 예사롭지가 않다. 필획이 가는 곳은 약하지 않고, 강건한 것은 마치 유공권의 골력과 같으며, 굵은 곳은 어리석지 않고, 굳세고 수려한 것은 마치 안진경의 근력과 같다. 그의 글씨에서 나타

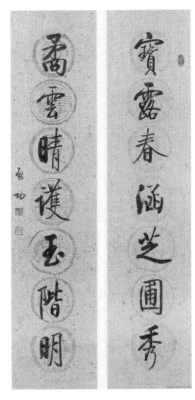

啓功 · 行書七言聯

나는 조형은 구양순의 풍미가 있고, 정신에서는 '이왕'의 정취가 엿보인다. 그의 글씨는 굳세고 빼어나며, 맑고 우아하여 세속을 벗어난 것 같다. 만약 심후한 공력과 고아한 정취가 없다면 도저히 이러한 경지에 도달할 수 없다. 그는 중국서법가협회주석 · 북경사범대학교수 · 전국문물감정위원회 주임위원을 역임하였다.

二. 전통의 기초 위에서 창신을 하는 경향

1. 형성과정

전통의 기초 위에서 창신을 하는 경향은 어느 일정한 단체에 속한 것이 아니다. 이는 중국이 개혁 정책을 표방한 뒤에 서단에서 나타난 새로운 풍토이다. 즉, 전통을 재인식하고 다양한 방법으로 변화와 새로움을 추구하려는 새로운 창작 경향을 말한다. 그들이 추구하는 핵심은 '새로움'에 있지만 근본적으로 전통의 심미 정신을 기초로 삼았다. 다시 말하면, 그들은 전통의 기초 위에서 옛것을 지금에 사용하고, 서양 것을 중국에 운용하는 것을 기본 방침으로 삼았다. 이러한 경향의 서예 창작은 전통을 바탕으로 삼고 생명의 가치를 부각시키며, 당대 심미 정취를 드러나게 하는 예술 풍격에 주안점을 두었다. 따라서 이들이 전통에서 찾으려는 것은 바로 새로운 창작에 활용하기 위함이다. 이는 일종의 서예 계몽운동이며, 이성적 역량을 갖춘 것이라 하겠다.[261]

이러한 경향의 특징은 현대의식이 강하고 작가의 주체 정신을 높인다는 것이다. 그들은 더 이상 '이왕'이나 안진경·유공권·구양순·조맹부에 만족하지 않았고, 이미 익숙한 법첩에 주의를 기울이지 않았다. 많은 출판물과 문물의 발굴은 그들의 시야를 넓혀주었기 때문에 한가롭게 고대 걸작들

261) 周俊杰, 『當代書法藝術論』, 142~144쪽 河南人民出版社.

만 보고 있을 수 없었다. 그들은 서예 창작에서 '필필중봉(筆筆中鋒)'·'욕우선좌(欲右先左)'·'욕상선하(欲上先下)'·'잠두연미(蠶頭燕尾)'·'영자팔법(永字八法)' 등 이미 제한적인 창작 규범에 더 이상 매달리지 않았다. 그들은 전통서예가 해서·초서·행서·예서·전서에서 이미 완미함을 형성하였다고 보았다. 그렇기 때문에 그들은 현대 의식으로 서예의 원류를 모색하고 서예의 초기 형성 단계로 돌아가 새로운 것을 찾으려고 하였다. 그들은 서예사에 자유롭게 나타난 하나의 비석, 한 조각의 각석, 한 쪽의 잔지, 하나의 와당 등에서 새로운 서예 의식을 표현할 수 있는 문자를 인식하였다. 이러한 문자에는 널리 알려진 전통서예에서 찾아볼 수 없는 순수한 심미 가치와 선명한 개성을 갖추고 있다. 그들은 저마다 주체적인 풍격을 가지고 이를 참고하여 작품을 제작하는데 새로운 사고와 예술적인 추구를 담을 수 있었다. 왜냐하면, 서예의 효능은 예술적 심미에 있는 것이지, 실용이나 응용에 있는 것이 아니라고 보았기 때문이다.[262]

 예술 철학으로 볼 때 서예가들은 객체(客體, 즉 傳統)를 주체(主體, 서예가)에 넣는 것이지, 주체가 객체에 들어가는 것은 아니다. 그러므로 서예가들은 고대 명작의 형질을 계승할 때 형상보다는 정신을 더욱 중요시하였다. 예를 들면, 삼대 및 진·한시대 글씨의 순진함과 생명력, 위·진시기에 인문(人文)과 성정의 결합, 당나라 글씨의 기백, 명나라 말기 글씨에 나타난 영혼의 파란, 청나라 중기와 말기에 유행하였던 금석기 및

262) 王爲國, 「當代書法藝術趨向臆測」, 『書法導報』 總393期.

문인서예의 선의식(禪意識), 민간서예의 질박함과 자연스러움 등의 정신
이 그러하다. 그들은 전통의 형태를 취하는 한편, 이보다 중요한 혼과 정
신을 취하여 새로운 창작을 시도하였다. 이는 서예가 새롭게 부흥하기 시
작한 이래 가장 가치 있는 일로 깊게 연구해야 할 예술 현상이다.[263]

　이러한 특징은 몇 차례의 전국적 전람회 및 기타 영향력이 있는 전람회
에서 집중적으로 나타났다. 제1회 '전국서전'에서 나타난 특징은 기본적
으로 '문화대혁명' 이전 서풍의 연속이었다. 작품은 대부분 옛사람에 대
하여 자각하지 않고 모방만 한 것들이어서 별로 새로운 뜻이 없었다. 이
후 제2회와 제3회의 '전국서전'과 '중청전'의 작가들이 비로소 전람회 효
과에 주의를 하여 거대한 작품을 제작하며 뛰어난 효과를 발휘하였다. 전
체적으로 작품의 기세는 대체로 사람을 감동시킬 만하나, 많은 작품에서
나타난 필법은 단조롭고 선이 거칠어 오래보면 싫증을 자아낸다. 1989년
제4회 '전국서전'의 창작에서도 이러한 경향이 많이 나타났다. 이후 제5
회와 제6회 '전국서전'과 제5~7회 '중청전'은 모든 방면에서 이전보다
진일보하여 서단의 지위를 온건하게 만들었다. 더 이상 비첩에 대한 변
론, '이왕'에 대한 우열, '영자팔법' 및 '용필천고불역' 등의 문제를 다시
거론하지 않았다. 대신 그들은 서예의 심미 정취를 강구하고, 높은 품위
를 추구하며, 예술적 풍격에 중점을 두면서 주체정신을 가진 창작을 강조

263) 周俊杰, 「二十世紀後期的中國書法」, 『中國現代美術全集・書法』 卷3 10~13
　　쪽 河北美術出版社.

하였다. 이러한 현상은 역사상 어느 시기에서도 찾아볼 수 없을 정도로 눈부신 발전이라 할 수 있다. 만약 청나라의 중기와 말기가 대량의 비각·마애·금문 등을 발굴하여 비학을 부흥시킨 것으로 기치를 세웠다고 한다면, 당대는 '문인서예' 이외에 옛사람이 아직 개척하지 않은 '민간서예'로 새로운 예술 영역을 열어놓았다고 할 수 있다.264)

2. 분류

1980년은 중국 서단의 전환기를 맞은 해이기도 하다. 왜냐하면, '전국제일계서법전각전람(全國第一屆書法篆刻展覽)'을 개최하고, 또한 중국서법가협회주비위원회(中國書法家協會籌備委員會)를 설립하였기 때문이다. 따라서 전통을 기초로 한 창신의 경향은 1980년을 기점으로 삼아 전후 두 시기로 나눌 수 있다.

1949년 이후 서예 활동은 몇 십 년간 중단 상태로 접어들었다. 이렇게 된 이유는 사회적·인위적·개인적 등 여러 요소가 있다. 이를 구체적으로 설명하면 다음과 같다. 먼저 모필로 글씨를 쓰는 실용성이 없어졌다는 점이다. 고대에서부터 민국시기에 이르기까지 모필로 글자를 쓰는 것과 서예는 완전히 하나로 결합하였다. 그러나 이후 모필은 강필로 대체되었고, 지도자들도 모필을 사용하지 않게 되자 이에 대한 기초가 완전히 무

264) 上同書, 8~9쪽.

너져버렸다. 다음으로 어떤 학자들은 중국 문자를 없애고 병음문자로 이를 대체하자고 큰 목소리를 내고 있었다. 서예의 기초인 문자를 병음문자로 대체한다면 서예는 더 이상 존재할 수 없다. 그리고 서예가 예술이냐 아니냐 하는 문제는 일찍이 1920~1940년대에 많은 쟁론이 있었다. 이런 상황에서 중국 정부가 들어서자 예술 철학과 미학에 대한 이해는 주로 소련식의 유물론을 표준으로 삼았기 때문에 이러한 표준에 맞지 않는 다른 예술은 모두 배척한 것도 원인의 하나이다.

예술이 황금기에 도달할 수 있는 것은 주로 많은 우수한 예술가와 훌륭한 작품이 나타남으로써 가능하다. 서예에서 노대가는 일반적으로 긴 세월 동안 고독한 인내의 길을 걷다가 만년에 변화를 나타내며 대기만성을 이루는 것이 보편적인 현상이다. 예술가의 대기만성에는 두 종류의 양상이 있다. 하나는 나이가 들면서 변법을 하거나 혹은 '인서구노(人書俱老)'를 하는 경우이다. 다른 하나는 우수한 예술가가 때를 만나지 못하고 여러 사정에 의하여 자신의 뜻과 재주를 속으로 품고 평생토록 늙어 가는 경우이다. 다음에 소개하는 서예가들 중에는 젊어서 이름을 떨친 사람도 있지만, 대부분 1970년대 말에서 1980년대 초에 절정에 달하였고 나이도 80~90세에 달한 고령들이다. 이를 보면, 서화가들의 장수는 때때로 성공의 중요한 요소 중에 하나라는 것을 알 수 있다. 1980년 이전에 전통의 기초 위에서 창신의 경향을 보여 주었던 주요 작가로는 서생옹(徐生翁)·이숙동(李叔同)·마일부(馬一浮)·임산지(林散之)·육유쇠(陸維釗)·사맹해(沙孟海)·왕거상(王蘧常) 등을 꼽을 수 있다.

서생옹(徐生翁, 1875~1964)은 절강성 소흥(紹興) 사람이다. 어려서 남의 집에 있으면서 이(李)씨 성을 이었고, 이름을 서(徐)라 하였으며, 호는 생옹(生翁)이었다. 그는 중년까지 이생옹(李生翁)이라고 하였지만, 만년에는 다시 본래의 서씨 성을 회복하여 서생옹이라 하였다. 어려서부터 서화를 좋아하였으며, 비록 집이 가난하여도 뜻을 잃지 않고 계속 공부를 하였다. 글씨는 처음에 안진경을 배웠고, 뒤에 북비를 종주로 삼았으며, 특히 〈석문명〉과 〈석문송〉 및 한비에서 많은 것을 득력하였다. 그는 담백하고 정직하게 살면서 서화를 팔아 생활하였다. 그는 근대에 특이한 것으로 이름이 났고, 스스로 새로운 풍격을 이룬 예술가로 시·서·화·인장 등 각 방면에 모두 뛰어난 성취를 이루었다. 그의 서예는 동시대 사람들에게 '야(野)'·'괴(怪)'라는 평판을 받아 오랫동안 이름을 떨치지 못하였다가 근래에 들어와 점차 서단의 주목을 끌면서 많은 사람들의 존경을 받았다.

서생옹의 서예 변천은 크게 세 단계로 나눌 수 있다. 초년에는 당나라 해서를 배우고 한나라 예서를 법으로 하면서 북비를 익혔으니, 이 시기는 마땅히 서예의 기초기라고 할 수 있다. 중년에는 여러 사람들의 장점을 받아들이고 이를 하나로 융해하려고 하였으나, 이 시기에도 여전히 진·한시대의 예서를 법으로 삼았다. 그러나 이미 여러 가지를 섞고 또한 간독과 금문 및 묘지명에서의 웅건하고 호방한 풍격을 융해하였으니, 이 시기는 마땅히 서예의 탐색기라고 할 수 있다. 만년에는 자연을 법으로 삼고 모든 것을 받아들이자 작품은 방종한 데에서 안으로 수렴하였으며, 생

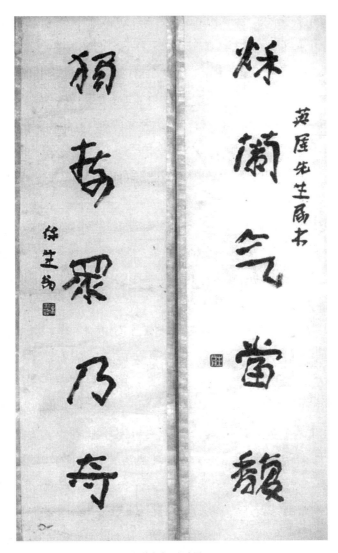

徐生翁・行書聯

명력을 지닌 완전한 심수합일(心手合一)의 경지에 이르렀으니, 이 시기는 마땅히 서예의 성숙기라고 할 수 있다. 서생옹이 후인에게 남긴 것은 단지 정묘한 작품뿐만 아니라 칭찬 받을 만한 품행과 인격이었으며, 더욱 고귀한 것은 뛰어난 그의 예술 사상이다. 그는 법을 취할 때는 모름지기 전통서예에서 취하여야 한다고 말하였다. 이렇게 하여야 전통의 기초가 있고, 또한 이런 바탕에서 진일보하여 전통보다 더 높은 경지에 나갈 수 있다고 하였다. 이러한 견해는 지금 서예가들에게 많은 것을 시사해주고 있다. 그는 일찍이 절강성문사관(浙江省文史館) 관원을 지냈다.

이숙동(李叔同, 1880~1942)의 원적은 절강성 평호(平湖)이나, 천진(天津)에서 태어났다. 이름은 문도(文濤) 또는 광평(廣平)이고, 자는 숙동(叔同)·식상(息霜)이며, 석명(釋名)은 연음(演音)이고, 호는 홍일(弘一)이다. 이외에 별도로 쓰는 서명이 매우 많은데 조사에 의하면 대략 70여 개에 이른다. 그는 젊어서부터 총명하였고, 시사·전각·서예를 배워 약관의 나이에 이미 상당한 조예가 있었다. 1898년 이후에 상해남양공학(上海南洋公學)에 들어가 채원배(蔡元培) 선생을 모셨으며, 사무량(謝無量)·마군무(馬君武) 등과 같이 공부하였다. 그는 상해남양공학을 졸업하고 일본의 상야미술전문학교(上野美術專門學校)에 가서 서화를 공부한 뒤에 다시 귀국하여서 예술 활동에 종사하였다. 그러다가 1918년 출가한 뒤에 불교 율종의 고승이 되었다. 그는 전각·시사·음악에 정통하였고, 특히 서예에 뛰어났으며 〈장맹룡비〉에서 많은 득력을 하였다. 이숙동의 서예는 불문에 귀의한 것을 기점으로 전후 두 시기로 나눌 수 있다. 그가

李叔同・書札

불문에 귀의하기 전에는 대부분 중후하고 착실한 서풍으로 글씨를 썼다. 따라서 결구는 넓게 펼치고, 점과 획은 모나고 굳세었으며, 용필은 측봉으로 뒤집어 전환함이 많았고, 선은 질감과 필력이 풍부하여 청년 서예가의 재주와 기운을 잘 나타내었다. 그러나 불문에 귀의한 뒤에는 종교에서 부여하는 초탈과 평안하고 고요한 색채가 물씬거려 격하거나 심하지 않으면서 평화로운 심기의 상태를 반영하였다. 이 시기의 글씨는 세속에 있었을 때 그가 추구하였던 굳세고 정갈하며 능각을 드러내었던 특징이 모두 없어졌다. 대신 둥글고 윤택하며 함축적인 선, 성글고 파리하며 긴 듯한 결체, 그리고 치졸하면서도 화목한 조화와 소산하면서도 심원한 경지를 나타내었다. 이는 바로 대지약우(大智若愚)요, 대교약졸(大巧若拙)의 경지이다.

마일부(馬一浮, 1882~1962)는 절강성 소흥 사람이다. 원래 이름은 부(浮)이고, 호는 담옹(湛翁)·견수(蠲叟)·견희노인(蠲戲老人)이다. 그는 어려서부터 경사(經史)와 시문을 익혔고, 1889년에는 상해로 가서 영어·불어·라틴어를 배웠다. 그는 뒤에 사무량(謝無量)·마군무(馬君武)와 더불어 『이십세기번역세계(二十世紀飜譯世界)』라는 잡지를 창간하여 서양 문화를 소개하기도 하였다. 그는 항전시기에 사천성 낙산(樂山)에서 복성서원(復性書院)을 세워 학술을 인도하였으며, 당대에 학문이 깊은 학자의 한 사람으로 존경을 받았다. 1949년 이후에는 절강성문사관(浙江省文史館) 관장을 지냈다. 그는 서예와 전각에 뛰어났다. 그의 서예는 주·진과 한·위를 섭렵하였고, 저수량의 〈안탑성교서(雁塔聖敎序)〉에서

득력하였으며, 곁들여 여러 사람들의 장
점을 융해하여 당시 서단에서 소중한 대
접을 받았다.

임산지(林散之, 1898~1989)의 필명
은 임산이(林散耳)이고 시·서·화에 뛰
어났다. 임산지 자신은 시가 제일이라고
하였지만, 사실은 서예로 당대의 최고봉
에 올랐다. 그는 일찍이 "초서는 장욱과
회소 이후 왕탁이 제일인자이다."라고 하
였지만, 현재는 왕탁 이후 임산지가 제일
인자라고 한다. 임산지란 이름은 근 80
세에서부터 나타나기 시작하였으니 진정
'대기만성'형이라 하겠다. 1970년대 후
반 일차중일서전(一次中日書展)에 그에
게 작품을 출품할 기회가 주어졌다. 당시
그의 초서 작품은 커다란 전시장에 걸렸
는데 곽말약(郭沫若)·조박초(趙樸初)·
계공(啓功) 등이 이를 보고 깜짝 놀랐다.

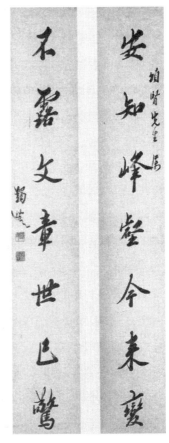

馬一浮·行書對聯

곽말약은 임산지에 대하여 "오백 년 만에 제일이다."라고 말하였고, 계공
은 그의 작품에 대하여 세 번 절을 하였으며, 조박초는 시를 지어 그를
칭송하였다. 임산지 글씨의 기식은 유창하고 고상하며 예스럽고[暢達高

古], 용필은 흔적이 없이 자연스러워 마치 신이 도와준 것 같다. 그의 글씨는 세 번 변하였는데 처음에는 법이 있었고, 중간에는 법이 없었고, 마지막에는 법이 없으면서도 법에서 벗어나지 않았다. 그는 일찍이 당과 위비 및 역대의 명첩을 임모하였고, 뒤에는 전적으로 한·위를 스승으로 삼았다. 그는 진나라 글씨에서 많은 공부를 하였다. 그는 60세 이후 전적으로 초서를 전공하였는데, 이때의 공부는 매우 착실하여 만년에 마침내 초서로 대성할 수 있었다. 그는 서예와 전통 예술에 깊이 빠져 각고의 노력을 하면서도 그 적막함을 달게 여기고, 헛된 명예를 탐내지 않았으며, 고상한 인품과 덕행을 몸소 실천하였다. 그는 당대 서단에서 제일 명망이 높았던 서예가이다.

육유쇠(陸維釗, 1899~1980)는 절강성 평호(平湖)사람으로 자는 미소(微昭)이고, 만년에는 스스로 소옹(劭翁)이라 서명하였다. 1963년 여름 절강미술학원에 들어가 원장인 반천수(潘天壽)의 위탁으로 서법전각과(書法篆刻科)를 창설함과 동시에 학과 주임을 맡

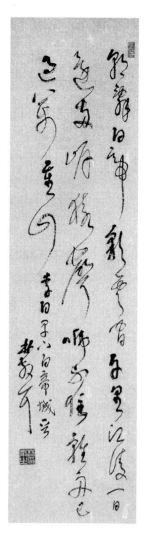

林散之·唐詩一首

았다. 이는 당시 중국에서 유일한 서예와 전각의 전문 학과였다. 1979년 여름에는 문화부로부터 서법전각 연구생 배양의 임무를 부여받았다. 그는 평생 문학을 전공하면서 사학(詞學) 연구에 깊은 조예를 보였다. 그는 또 한 서화를 무척 좋아하였지만, 어디까지나 이를 취미로 보았다. 그의 서 예는 젊었을 때 당나라 비로부터 입수한 뒤에 〈석고문〉·〈장천비〉·〈형 방비〉·〈예학명〉·〈석문명〉 및 이찬(二爨)을 법으로 삼았으며, 또한 이 서청(李瑞淸)·마일부(馬一浮)·홍일법사(弘一法師) 등에게 많은 영향을 받았다. 그의 나이 60세 이후에야 비로소 '이왕'에 들어가 왕희지의 〈성 교서〉를 전공하였다. 만약 그가 걸었던 서예의 길이 단지 이와 같다면, 그를 단순히 서예교육가라고만 인식하였을 것이다. 그러나 육유쇠가 서예 창작에 매우 중요한 공헌을 한 것은 그가 죽기 3~4년 전 때부터 창조성 의 예서 형체를 만든 것이다. 즉, 그는 전서의 필법과 초서의 기식을 하 나로 융해하여 이를 좌우로 펼치고 중간은 비교적 성근 공간을 만들었으 니, 세상에서는 이를 '과편체(蝶扁體)'라고 불렀다. 이러한 '과편체'는 예 서도 아니고 전서도 아니며, 또한 전서이면서 예서이다. 여기에다 다시 행초서의 기세를 융합하여 방종하고 표일하며 기이하고 졸박한[縱逸奇拙] 새로운 면모를 열어 주었다. 근대에 한 사람이 이렇게 여러 방면에 걸쳐 많은 성과를 이룬 서예가는 극히 드물다. 저서로는 『중국서법(中國書法)』 ·『서법술요(書法述要)』·『육유쇠문사잡저(陸維釗文史雜著)』 등이 있다.

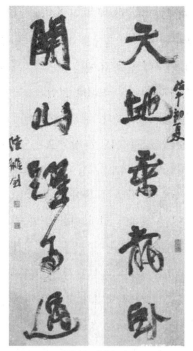

陸維釗 · 錄魯迅文

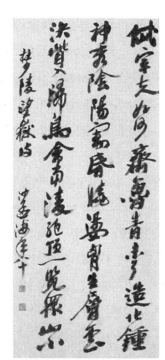

沙孟海 · 杜甫詩

　사맹해(沙孟海, 1900~1993)의 원래 이름은 문약(文若)이고, 서재 이름은 난사관(蘭沙館) · 앙명관(泱明館)이다. 그는 당대 서예사에서 중요한 서예가이며 학자이다. 그는 행초서를 주로 썼다. 한 가지 재미있는 점은 그가 강남에서 오래 살았던 서예가임에 불구하고 그의 서풍은 완전히 웅강박대(雄強博大)한 '북파'에 속하며, 부드럽고 감미로운 '남파'의 풍모가 전혀 없다는 것이다. 사맹해가 글씨를 쓰면서 중시한 것은 기세이

다. 따라서 그의 글씨는 각 글자 및 전체 작품에서 마치 커다란 돌덩이를
땅에 내치는 소리가 들리는 듯하다. 이러한 소리는 침중하여 마치 커다란
범종이 저음을 내고 진동하며 사람의 마음속까지 파고들어 가는 것 같다.
그러나 그의 글씨가 이렇게 분수 이상으로 지나치게 웅강한 면을 강조하
다보니, 자연 용필에서 '쇄(刷)'의 흔적이 뚜렷하게 드러나고, 먹색도 너
무 농중하며, 자간의 거리도 지나치게 조밀하여 종이 가득히 먹 기운만
있는 느낌을 준다. 이는 임산지가 흑백의 조화를 잘 이룬 것과 좋은 대조
를 이룬다. 비록 이것은 서로 다른 풍격이라 하더라도 답답한 느낌을 주
는 것은 어쩔 수 없다. 사맹해의 영향은 아마도 교육에 의의가 있으니,
이는 예술 그 자체보다 높다고 하겠다.

王遽常 · 章草

왕거상(王蘧常, 1900~1989)은 자가 원중(瑗中)이며, 상해교대(上海
交大)와 복단대학(復旦大學)의 교수를 역임하였다. 그는 결코 전문 서예
가는 아니었지만, 서단에서 기이하고 괄목할 성과를 거두어 당대 서예사
에서 매우 중요한 위치를 차지하고 있다. 왕거상은 근현대는 물론이고 심
지어 전통적인 장초 작품 대신에 스스로의 풍격을 따른 장초를 창조하였
다. 그가 쓴 장초의 결체는 허다한 고문자를 빌려 나름대로 소화하여서
자신의 것으로 만들었고, 용필은 순박하고 두터운 대전의 필법을 취하였
다. 따라서 그가 쓴 장초의 효과는 매우 기이하고 예스러워 당대 서단에
많은 영향을 주었다. 아마도 그는 본래 문인에 속하며 순수한 의미의 서
예가가 아니었기 때문에 문자 결체의 변화와 필법에 주력하는 것이 이전
사람을 능가하였을지도 모른다. 그러나 전체 장법에서 오히려 예술적인
사색과 변혁 처리에 다소 소홀한 것은 어쩔 수 없는 한계라 하겠다. 그렇
지만 문자를 쓰는데 규범의 구속을 받지 않는 학자형의 작품이 규범이 있
는 작품보다 전체적으로 볼 때 더 나을 수 있다. 그의 글씨는 문인형과
예술가형을 결합한 것이나 문인형 경향이 더욱 강하다. 결체는 알아보기
가 지나치게 힘들어 중진 서예가들처럼 광범위하게 보급할 수 없지만, 대
중들 사이에서는 상당한 영향을 주었다.

이상의 서예가들은 1970~1980년대에 중국서예의 높은 경지를 보여
주었다. 당대 중청년과 서단의 중견들이 이들의 은혜를 입지 않은 자가
없었고, 또한 그들의 영향과 가르침 아래 성장하였다. 이들의 성취는
1950~1960년대의 침체기보다 훨씬 높았으며, 민국 이래 비첩을 서로
융해하여 새로운 발전을 하였다. 중국은 개방 정책 이후 경제의 충격 때

문에 새로운 세대의 서예가들이 '대가'라는 목표에 접근하기가 어려웠다. 서예가의 대부분은 서예보다는 다른 신분을 가지고 서단에서 활동하였다. 그중에는 비록 소수이지만 적막함을 감내하면서 쉬지 않고 서예를 연찬하였으나, 아직 알아주지 못하거나 혹은 아직 성숙하지 않은 서예가들도 포함되어 있다. 이러한 것은 전환점을 이루는 사회에서 필연적으로 겪는 과정이기도 하였다. 아마도 이렇게 10~20년 정도의 시간이 경과하면 뚜렷하게 거리가 생길 것이고, 또한 그들 중에는 위에서 거론한 대가들과 어깨를 견줄 만한 사람들도 분명히 나올 것이다.

그러면 1980년대 이후 전통의 기초 위에서 창신을 하는 경향의 서예가들을 다음과 같이 구분하여 소개하도록 하겠다.

(1) 연령별 분류

전통의 기초 위에서 힘써 창신을 추구하는 대표적인 인물들이 노년·중년·청년에 고루 포함되어 있다. 만약 60세를 기준으로 노년과 중년을 구분한다면, 60세 이후 노년층 서예가들의 창작에 관심을 둘 수밖에 없다. 왜냐하면, 노년층 서예가들은 대부분 사회의 격동을 겪으면서 마음 편하게 서예에 종사한 사람들이 매우 드물다. 그러나 그들은 젊었을 때 닦아놓은 탄실한 기초가 있었고, 여기에 대가의 풍모를 갖춘 소수 서예가들이 서단에서 주도적인 자리를 차지하고 있었기 때문이다. 임산지·사맹해·왕거상 등의 대가들이 차례로 세상을 하직한 뒤에 서단을 짊어지고 있는 노년층은 상징적인 인물이며 문물에 뛰어난 대가로 이미 손으로 꼽을 수 있는 정도이다. 이들의 특징은 전통에 대하여 깊은 이해와 실천이

있었고, 이러한 기초 위에서 뛰어난 개인적 풍격을 형성하거나 시대의 심미 경향과 통일시키려고 노력하였다는 점이다.

중국 당대의 서예 열기가 지금까지 발전하도록 이끈 주력 부대는 바로 중·청년의 서예가들이었다. 특히, 중년 서예가들이 핵심을 이루고 있다. 이들은 당대 서단의 중견으로 이들 중에는 청소년 시기에 엄격한 서예 훈련을 받은 사람들이 많았고, 서예 부흥이라는 큰 배경이 그들에게 좋은 기회를 제공하여 주었다. 이들은 이미 옛사람의 것만 계승하는 서단의 서풍에 불만을 품고 어떻게 하면 예술의 새로운 길을 개척할 수 있는가를 생각하였다. 그러면서 옛사람과 다르면서 어깨를 겨룰 만한 작품을 창작하기 시작하였다. 그들은 서예에 모든 정열을 바치며 위아래 세대를 구하려고 노력하였던 세대들이다. 그들의 작품은 성숙적인 측면에서 노년층의 서예가와 약간 거리가 있지만, 시종 예술의 생명력을 유지하려 하였다. 이는 예술에서 가장 어렵고도 고귀한 작업이다. 그들의 작품은 이미 서단에서 10여 년을 풍미하였고, 지금도 여전히 강렬한 감염력을 갖추고 있다. 그들은 줄곧 예술적인 독특한 미를 추구하면서 "다른 사람과 더불어 같지 않다[不與人同]."라는 예술 용어를 사용하였다.

당대 사람들의 심미 취향은 이미 완전한 '규범'과 '공정'이라는 범주에만 머물러 있지 않았다. 그들의 작품은 항상 고대의 우수한 비첩을 해체하고 고전적 필획을 파괴한 뒤에 개인의 심미 추구에 근거하여 이를 다시 건립하여 나갔다. 그들의 심미관인 동시에 같은 시대 사람들 심미 취향의 구현으로 말미암아 중년 서예가들의 작품은 당대 서단에서 중시하였다.

　　청년 서예가들은 중년에 비하여 더욱 용감하게 앞으로 나아가 개척적인 창조 정신을 표현하였다. 작품으로 논하면, 전체적 예술 질량은 노년이나 중년에 비하여 더 나을 것이다. 전통에 대하여 깊은 이해가 있고, 새로운 예술 사상과 형식에 대한 예민한 감각은 예술적 매력과 생명력이 충만하도록 하였다. 특히, 뛰어난 것은 선명하게 시대 특색을 체현하고 있다는 점이다. 예를 들면, 제5회 '중청전'에 출품된 일부 청년 작가들의 작품은 당대 서단에 매우 신선한 충격을 던져 주었다. 그들은 고전 특히 '민간서예'라고 일컫는 서예에 주목하여 작품을 제작함으로써 서단에 맑고 참신한 기운을 띠게 하였다. 물론 이 전람회에 출품한 작품들 중에는 순수하게 고대의 우수한 작품에서 변화시켜 새로운 뜻을 나타낸 작품들도 많았다. 그러나 이러한 작품들보다는 그들만의 독특한 예술 언어로 작품을 제작한 것에 대하여 심사위원은 점수를 더 많이 주었다.

　　전통의 기초 위에서 창작을 하는 범위 안에는 위에서 말한 노년·중년·청년 서예가들 이외에 예술적인 면에서 뛰어난 재주를 드러낸 작가들도 많이 나타났다. 그들은 이전에 볼 수 없었던 새로운 면모를 나타내었고, 새로운 창작의 방향을 제시하여 주었다. 어떤 작품에 염증을 느낄 때 누군가가 나타나 고전 작품에서 벗어나 새로운 풍격을 제공해 준다면 즉시 서단의 주목을 받을 것이다. 그렇기 때문에 당대의 젊은 서예가들에 대한 기대가 크다고 하겠다. 당대에 이렇게 우수한 중·청년 서예가들은 모두 이러한 유파의 대표적인 인물이 될 수 있기 때문이다. [265]

　　이상에서 설명한 전통의 기초 위에서 창신을 하는 경향의 주요 작가들

을 연령별로 소개하면 다음과 같다.266)

연령별 분류

年齡別	作家名
老年 (1939年 以前出生)	謝瑞階·顧廷龍·董壽平·舒同·趙樸初·劉延濤·王壯爲·衛俊秀·謝冰巖·潘主蘭·衛東晨·柳倩·胡公石·陳大羽·姚奠中·許伯建·啓功·周而復·劉自檳·龔望·金意庵·屈趁斯·楊仁愷·趙冷月·蔣維崧·賴少其·沙曼翁·陳其銓·饒宗頤·魏宇平·李普同·胡問邃·吳才寯·郭仲選·高小巖·孫其峰·陸石·魏啓後·徐文達·陳佩秋·王學仲·王北岳·沈定庵·康殷·劉江·李百忍·林鵬·歐陽中石·顏家龍·劉正謙·謝雲·李鐸·夏湘平·沈鵬·劉藝·韓羽·畢開文·于太昌·王廷風·馬世曉·孫伯翔·朱乃正·胡介文·張道興·蕭弟·尉天池·章祖安·趙正·梁修·張榮慶·傅周海·鄔邦生·劉炳森·王朝瑞·周慧珺·陳巨鎖·張鑫
中青年 (1940年 以後出生)	郭子緒·陳梗橋·歐廣勇·韓天衡·周俊傑·張海·劉奇晉·林劍丹·段成桂·盧樂群·魏天雪·柴建方·楊修品·謝季筠·田修蘐·朱關田·吳振立·熊伯齊·薛大彬·王冬齡·毛峰·王雲·王澄·朱壽友·周志高·林岫·張景岳·張錫良·薛平南·羅永嵩·李剛田·何應輝·徐本一·康莊·曹寶麟·趙彥良·鄭家林·崐成文·王冰石·巴根汝·邱振中·周運眞·周德華·黃惇·陸家衡·華人德·董文·穆棣·潘良楨·方傳鑫·王鏞·杜忠誥·言恭達·李章庸·張業法·儲雲·簡銘山·王友誼·白煦·沈培方·劉一聞·叢文俊·于小山·李松·王寶貴·林經文·郭偉·張富華·劉順·魏哲·黎忻·石開·樂心龍·周永健·祝遂之·張坤山·齊作聲·蔡祥麟·崔志强·雷志雄·戴小京·徐利明·趙鑑鉞·劉洪彪
青年 (1955年 以後出生)	沃興華·李小如·宗致遠·洪鐵軍·索宏源·孫曉雲·張旭光·彭過春·劉文華·鮑賢倫·蘇延軍·包俊宜·李文崗·曾來德·陳振濂·譚以文·李疆·林仲文·夏奇星·張文平·張錫庚·柯雲翰·雲平·趙長剛·陳平·梅墨生·範斌·趙雁君·吳行·邵巖·胡秋萍·陳新亞·陳大中·劉廷龍·施恩波·于明泉·張繼·洪厚甜·康耀仁·管峻·劉雲鶴·古泥·劉新德·李木敎·白砥·汪永江

265) 周俊杰,『當代書法藝術論』, 188～199쪽 河南人民出版社

266) 이하의 명단은 1999년 河北美術出版社에서 출판한『中國現代美術全集·書法』卷3을 참고하였음을 밝힌다.

(2) 서체별 분류

노년·중년·청년에 걸친 서예가들의 각고의 노력은 서예 연구와 창작에 대하여 많은 발전을 제공하였다. 그들은 전서·예서·해서·행서·초서 등 5체의 전통서예에 의존하면서 비첩을 문인서예·민간서예와 크게 융합하여 이전 사람과는 다른 새로운 면모를 나타내었다. 이와 같은 경향을 보여주는 당대의 각종 서체에서 나타난 중요한 특징과 대표적 작가를 살펴보면 다음과 같다.

전서: 당대의 전서는 대체적으로 대전에 마음을 쏟았는데, 특히 시각적으로 자유로운 〈산씨반〉·〈석고문〉·〈진조판〉

陶博吾 · 集石鼓文

및 한나라 전액 등을 중시하였다. 전서를 쓰는 사람들은 대부분 이것을 서사하는데 결코 똑같이 임서하지 않고, 원래 모양을 본인의 심미관에 따라 창의적으로 재현하였다. 용필은 완전한 중봉과 자유로운 노봉을 서로 겸비하였고, 결체는 원래 모양보다 길게 하거나 혹은 축소하여 넓적하게 하면서 자유롭게 표현하였다. 먹색은 변화를 강조하고 필의는 더욱 껄끄럽고 발랄하게 나타내었다. 이러한 경향의 대표적 인물로는 유해속(劉海粟)과 도박오(陶博吾)로 이를 따르는 사람은 '차라리 미울지언정 아리땁

게 하지 말라[寧醜勿媚].'라는 경지를 추구하였다. 진대우(陳大羽)·유자
독(劉自櫝)·한천형(韓天衡)·왕보귀(王寶貴) 등의 전서가 그 대표적인
것으로, 이들은 모두 규범적인 대전을 해체하여 다시 새롭게 조합하고 여
기에 개인의 독특한 풍격을 삽입하였다.

孫其峰·南田画跋句

이외에 공정하고 온건한 소전을 써서 이름을 얻은 사람으로는 반주란(潘主蘭)·사만옹(沙曼翁)·언공달(言恭達) 등이 있다. 그들이 쓴 소전의 선은 힘이 있고 안온하며 전아한 뜻이 담겨 있어 선명한 개성을 나타내었다.

예서: 당대의 예서 창작은 대부분 각종 비첩과 서체를 한 용광로에 녹여 자기의 것으로 만든 다음 이를 통하여 작가의 주체 정신을 나타내었다. 이들이 선택한 비각은 주로 호방·치졸·표일한 풍격이다. 예를 들면, 〈장천비〉·〈포사도각석〉·〈형방비〉·〈석문송〉 및 대량의 백서와 간서 등이 그러하다. 대표인 서예가로는 노년층에서 큰 글씨의 초예로 각광받았던 손기봉(孫其峰)과 왕학중(王學仲)이다. 그들은 여러 종류의 대립미를 융합하였다. 이외에 심정암(沈定庵)의 순수하고 두터움, 그리고 유병삼(劉炳森)의 침착하고 안온함도 유명하다. 여기에 장해(張海)·이강전(李剛田)·왕보귀(王寶貴) 등의 중년 서예가들의 예서 작품은 중국 당대 예서 창작을 새로운 방향으로 향하게 하였다.

해서 : 당대의 해서는 초학자들의 입문을 위한 것을 제외하고 서예가들 중에 이를 창작으로 일삼는 경우가 매우 드물다. 대신 위비를 서사하는 사람들이 비교적 많다. 그들 대부분 활발하고 생동한 풍격을 갖춘 것, 예를 들면〈석문명〉·〈이찬(二爨)〉·〈여남왕전탑명(汝南王磚塔銘)〉 등을 주요 대상으로 삼고 있다. 사회의 일반적 심미 경향은 각 개인의 예술적 선택을 제한시켰으며, 나아가 개인의 의지를 규율에 옮기지 못하도록 만들었다. 그렇기 때문에 당대에서 해서로 대표하는 뛰어난 서예가들을 찾기가 힘들다. 그 가운데 서동나(舒同邪)는 대부분 원필을 사용하는 안진

경을 근거로 한 해서를 써서 전국적으로 커다란 영향을 주었으며, 대중들도 그의 글씨를 크게 환영하였다. 그리고 행서에 가까운 계공(啓功)의 해서 이외에 손백상(孫伯翔)·주혜군(周慧珺)·왕징(王澄)의 위비는 개인적인 면모를 잘 나타내었다.

당대에 소해서를 쓰는 사람은 매우 많고 높은 수준을 갖춘 사람 또한 많다. 당대의 소해서는 대부분 종요와 위·진의 사경 및 왕총을 법으로 삼고 있다. 이러한 글씨들은 기본적으로 예서의 과도기에서 나온 것이라 순박하고 고아하며, 후세 '관각체'에서 나타나는 속기가 전혀 없다. 이러한 것도 당대 서예가들의 심미 수준이 높다는 것을 나타내는 좋은 예라 하겠다.

행초서: 행서와 초서 또는 행초를 서로 혼합한 서체는 당대 서예가들이 비교적 보편적으로 채용하는 서체이다. 일반적으로 '전국서전'에서 행초서의 비율이 70~80% 이상을 차지하고 있는 것을 보아도 알 수 있다. 적지 않은 서예이론가들이 행초서가 서정을 표현하는 효능이 다른 서체보다 높다고 한 것과도 밀접한 관계가 있다. 이외에 행초서는 쓰기가 편리하고 인식하기 쉬우며 실용성이 있다는 것 때문에 서단 및 서예 애호가들에게 많은 사랑을 받는다.

당대에 행초서를 법으로 취할 때 가장 중요한 것은 '이왕'이나 송·원 사람들의 글씨가 아니고, 명나라 중기와 말기 특히 웅강한 왕탁의 글씨이다. 비록 1980년대 말에서 1990년대 초에 일찍이 우아하고 섬세한 금초와 수찰이 유행하였지만, 명나라 말기의 서풍은 당대 서단에 많은 영향을 주고 있다. 이후 대량의 민간서예가 개입하고 이것과 서로 융합하면서 서

단의 새로운 국면을 열어 주었다. 민간서예의 질박함과 천진함은 서예 창작에서 나타나기 쉬운 속기를 어느 정도 정화시켜 주었다. 조령월(趙泠月)·장도흥(張道興)·곽자서(郭子緖)·하응휘(何應輝)·왕용(王鏞) 등은 다년간에 걸쳐 이를 모색하고 재창조하여 당대 행초서로 하여금 옛사람의 면모와 많은 거리를 벌려놓았다.

이외에 전통이 되는 '이왕'에서 미불 그리고 다시 조맹부에 이어지는 행서 계열도 여전히 일정한 위치를 점하고 있다. '전국전'과 '중청전'에서 입선하거나 상을 받은 많

趙泠月·行书轴

은 작품들이 바로 이러한 정통을 이어 미불·조맹부·동기창에서 나왔다. 예를 들면, 장영경(張榮慶)·서본일(徐本一)·조보린(曺寶麟)·황돈(黃惇)·손효운(孫曉雲) 등과 같은 사람은 모두 이러한 계열에 속한 서예가라고 할 수 있다. 그리고 학술계에서 말하는 '위체행서(魏體行書)' 계열과 변천에 대하여 손백상(孫伯翔)과 왕징(王澄)은 이론에서부터 실천에 이르기까지 모두 풍성한 성과를 거두어 세상 사람들의 주목을 받고 있다.

당대에 순전히 초서만 쓰는 서예가는 많지 않으며, 특히 광초를 쓰는 사람은 더욱 찾아보기 힘들다. 임산지(林散之) 이후 광초로 뛰어난 사람으로는 왕학중(王學仲)·심붕(沈鵬)·위계후(魏啓後)·위천지(尉天池)·유정성(劉正成)·왕동령(王冬齡) 등을 손꼽을 수 있다.

당대에 소초를 쓰는 사람은 대초를 쓰는 사람보다 더 많다. [267] 대표적인 작가로는 총성문(叢成文)·윤걸현(倫傑賢)·주영건(周永健) 등을 들 수 있다. 그들 대부분은 〈서보〉나 회소의 〈천자문〉으로부터 입수하였다. 이 두 가지 법첩은 서풍이 전아하고 근엄하여 이것으로부터 입수하면 자못 초서의 진정한 맛을 얻을 수 있다.

장초는 당대에 비교적 크게 발전하였다. 정송선(鄭誦先)과 왕거상(王蘧常) 이후 적지 않은 중·청년 서예가들이 다양한 필묵으로 새로운 면모를 나타내었다. 대표적인 작가로는 주관전(朱關田)과 저운(儲雲) 등을 들 수 있다. [268]

267) 大草는 '今草' 중에서 형체가 비교적 크고, 필획이 '小草'에 비하여 더욱 省簡하며, 체세가 더욱 放縱한 것으로 '小草'의 상대적인 명칭이다. 大草는 거의 線符에 가깝고 순전히 草法을 사용하여 인식하기가 어렵다. 또한 大草는 一時의 흥이 나서 쓰는 경우가 많다. 唐나라 張旭과 懷素의 '狂草'가 放恣한데 혹 이를 大草라고 混稱하기도 한다.
 小草는 '今草' 중에서 형체가 비교적 작고, 필획은 비록 省略되었으나, 비교적 인식하기 쉬우며 '大草'의 상대적인 명칭이다. 혹 小草는 楷書에서의 小楷라고 하는 의미와 같기도 하니, 청나라 朱和羹은 『臨池心解』에서 '小楷難, 小草尤難.'이라고 말하였다.

268) 周俊杰, 「二十世紀後期的中國書法」, 『中國現代美術全集·書法』 卷3 10~13

이상을 정리하여 하나의 도표로 만들면 다음과 같다.

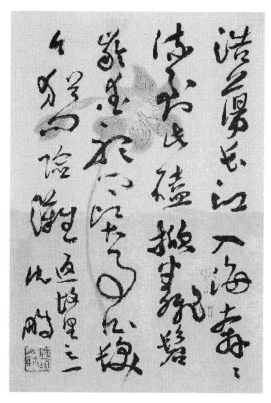

沈鵬 · 草书返故里之一

쪽 河北美術出版社.

서체별 분류

書體		特徵	代表作家
篆書	大篆	규범적인 大篆을 해체하여 새롭게 조합하고 여기에 개인의 독특한 품격을 삽입하였다.	劉海粟·陶博吾·陳大羽·劉自櫝·韓天衡·王寶貴
	小篆	線條는 힘이 있고 안온하며 典雅한 뜻이 담겨 있으면서도 매우 선명한 개성을 나타냈다.	潘主蘭·沙曼翁·言恭達
隷書		예서의 각종 비첩과 서체를 한 용광로에 녹여 자기의 것으로 만든 다음 이를 통하여 작가의 주체정신을 나타냈다.	孫其峰·王學仲·沈定庵·劉炳森·張海·李剛田·王寶貴
楷書		魏碑의 활발하고 생동한 풍격을 갖춘 것을 선호하였으며, 小楷는 鍾繇와 魏晉의 寫經 및 王寵을 법으로 삼아 속기가 없다.	舒同邪·啓功·孫伯翔·周慧珺
行草書	行草書	명나라 말기의 행초서와 민간서예가 서로 융합하여 새로운 국면을 열었다. 이외에 二王·米芾·趙孟頫로 이어지는 正統행초서와 '魏體行草'가 유행하였다.	趙冷月·張道興·郭子緒·何應輝·王鏞·張榮慶·徐本一·曹寶麟·黃惇·孫曉雲·孫伯翔·王澄
	大草	大草는 형체가 비교적 크고, 필획이 省簡하며, 체세가 放縱하여 인식하기가 어렵기 때문에 이를 쓰는 서예가는 많지 않다.	林散之·王學仲·沈鵬·魏啓後·尉天池·劉正成·王冬齡
	小草	小草는 형체가 비교적 작고, 필획은 비록 省略되었으나, 비교적 인식하기가 쉽다. 그 법은 주로 〈書譜〉나 懷素의 〈千字文〉에서 얻었으며, 書風은 典雅하고 謹嚴한 편이다.	叢成文·倫傑賢·周永健
	章草	章草는 當代에 크게 발전하였으며, 中靑年 서예가들이 다양하게 변화된 필묵으로 새로운 면모를 나타냈다.	鄭誦先·王蘧常·朱關田·儲雲

(3) 풍격별 분류

당대의 서예 풍격을 양강과 음유, 그리고 지역별로 분류하면 다음과 같다.

먼저 양강의 풍격에 속하는 서예의 특징을 살펴보면 다음과 같다. 양강의 서풍은 기운·필세·필력의 표현을 중시한다. 그리고 이를 밖으로 나타내어 웅장하고 굳센 미감을 숭상하며, '고(苦)'와 '랄(辣)'의 풍미가 있다. 이러한 풍격에 속하는 서예가들은 매우 많다. 물론 이들의 예술 성취는 각기 서로 다르지만, 사맹해(沙孟海)·왕학중(王學仲)·손백상(孫伯翔)·왕거상(王蘧常)·육유쇠(陸維釗)·고이적(高二適)·소한(蕭嫻)·진천연(陳天然) 등이 모두

蕭嫻·篆書對聯

이러한 유형에 속한다고 말할 수 있다. 이외에 학자들 또는 일부 서예가들도 서로 다른 정도의 양강의 서풍에서 각기 숭고(崇高)·호장(豪壯)·웅강(雄強)한 아름다움을 나타내기도 한다. 그러나 때때로 이러한 서풍이 너무 지나쳐서 천근하고 외향적인 데로 빠지곤 하지만 그렇다고 해서 그들을 중시하지 않을 수 없다.

음유의 풍격에 속하는 서예의 특징을 살펴보면 다음과 같다. 음유의 서

풍은 운치·정취의 표현을 중시하면서 소쇄하고 표일한 미감을 나타내며, '감(甘)·산(酸)·마(麻)·랄(辣)'의 풍미가 있다. 이러한 유형에 속하는 서예가로는 임산지(林散之)·심붕(沈鵬)·곽자서(郭子緒) 등이 대표적이다. 이외에 양강의 서풍도 있으나 그래도 역시 음유 쪽에 더 치우치는 경향이 있는 서예가들도 있으니, 예를 들면, 우우임(于右任)·심윤묵(沈尹默)·유맹항(劉孟伉)·호소석(胡小石)·백초(白蕉)·래초생(來楚生)·계공(啓功)·구양중석(歐陽中石)·하응휘(何應輝)·왕동령(王冬齡) 등이 그러하다. 그들의 작품을 보면, 유가적인 중화미와 전아함, 도가적인 쇄탈함과 자유스러운 서풍이 서로 섞여 있다. 그러나 절대로 세속적인 달콤함과 아리따운 자태가 없으니, 부드러운 것으로 강함을 삼고 굳셈이 모여 웅장함을 이루었다고 말할 수 있다. 설령 이들은 형식에서 서로가 미묘한 차이를 나타내고 있지만, 그들이 추구하고 지향하는 것은 결국 온화하고 편안한 경지이다. 질서가 있는 조

郭子緒·行草条幅

화와 풍부한 변화, 그리고 함축적이면서 전아하고 쇄탈한 것은 모두 이러한 유형에 속한다. 비록 그들의 글씨에 뛰어나고 표일한 뜻과 기운이 적

지 않지만, 전아함을 궁극적인 목표로 삼기 때문에 강한 주관은 힘써 발
휘하지 않았다.

양강과 음유의 풍격을 겸비한 서예의 특징을 살펴보면 다음과 같다. 이
러한 서풍은 기(氣)·격(格)·경(境)의 표현을 중시하면서 자연스럽고 질
박한 것으로 자연 미감을 희석시키는 것을 숭상하는데, '담(淡)'하면서도
결코 담백하지 않은 풍미가 있다. 이러한 유형에 속하는 서예가들로는 사
무량(謝無量)·조령월(趙泠月)·왕용(王鏞) 등이 대표적이다. 그들은 각
자 나름대로의 경력·학식·흉금·소질·심미·추구 등이 있으나, 이것들
을 연관시켜 예술상의 표현에서 추구하는 것은 바로 '대미필담(大味必
淡)'과 '지언불식(至言不飾)'의 경지이다. 물론 이들 이외에 이숙동(李叔
同)·서생옹(徐生翁)·도박오(陶博吾)·오장촉(吳丈蜀)·화인덕(華人德)
·옥흥화(沃興華)·백겸신(白謙愼) 등의 서예가들도 모두 이러한 유형에
속한다. 그들이 추구하는 예술의 진선미에서 평범한 가운데 기이함을 나
타내는 마음은 매우 주의하며 연구할 가치가 있다. 천연(天然)·자연(自
然)·솔연(率然)에 대하여 혹 쉬운 일이라 생각할지 모르지만 실제로는
오히려 정반대이다. 사람마다 모두 걸을 수 있는데, 만약 다른 사람보고
자유롭고 편안하게 걸으라고 하면 오히려 더욱 편안하게 걷지 못한다. 아
마도 이러한 유형에 속하는 서예가들의 서풍에 내재된 특질과 외재적인
가치가 바로 여기에 있는 것 같다.[269]

269) 梅墨生, 『現代書法家批評』, 228~234쪽 山西高校聯合出版社.

이상과 같이 세 가지 유형의 서풍을 나눈 것은 단지 상대적일 뿐이다. 그 사이의 우열과 소질은 서로 침투하면서 존재한다. 이상을 정리하여 하나의 도표로 만들면 다음과 같다.

풍격별 분류

風格	特徵	代表作家
陽剛	氣·勢·力의 표현을 重視하고, 外張·雄强한 미감을 나타내며, '苦'·'辣'의 風味가 있다.	沙孟海·王學仲·孫伯翔·王蘧常·陸維釗·高二適·蕭嫻·陳天然
陰柔	氣·意·韻·趣의 표현을 중시하고 瀟灑·俊逸한 미감을 나타내며, '甘·酸·麻·辣'의 風味가 있다.	林散之·沈鵬·郭子緖·于右任·沈尹默·劉孟伉·胡小石·白蕉·來楚生·啓功·歐陽中石·何應輝·王冬齡
陽剛과 陰柔의 겸비	氣·格·境의 표현을 重視하고, 沖淡自然한 美感을 숭상하며, '淡'하면서 담담하지 않은 風味가 있다.	謝無量·趙冷月·王鏞·李叔同·徐生翁·陶博吾·吳丈蜀·華人德·沃興華·白謙愼

1980년 중반부터 중국 당대의 서단은 서로 다른 예술 풍격을 보이면서 많은 서예 군체들이 나타나기 시작하였다. 예를 들면 1986년 北京에서 거행된 '하남성중청년서법가15인묵해농조전' 이후 하남성의 중청년 서예가들을 중심으로 진·한시대의 전서와 예서 및 왕탁의 서풍이 한때 서단을 풍미하였다. 이어서 강남을 중심으로 수찰풍(手札風)이 또한 두각을 나타내면서 서단에 비교적 커다란 충격을 던져 주었다. 이와 동시에 요령성에서는 〈서보〉를 위주로 한 '소초'가 별도의 기치를 표방하였다. 이외

에 사천성의 기초(奇峭)함, 절강성의 심후함, 강소성의 산담(散淡)함, 그리고 수도의 전아함과 세속의 혼잡함이 있다. 그 뒤에 복건성·안휘성·산동성 등지에서 유행하였던 서풍은 주로 여러 종류의 풍격을 혼합한 것들이었다. 이러한 것들은 모두 당대 서단을 다채롭고 번영된 국면으로 만들어 주었다. 진진렴(陳振濂)은 『현대중국서법사(現代中國書法史)』에서 각 지역별로 분포된 서풍에 대하여 대체로 다음과 같이 구분하였다.

지역별 서풍의 분류

地域	特色과 取法의 對象
陝西省	碑林에서의 여러 唐碑 작품, 于右任의 개성을 갖춘 草書의 영향
江南省	恢宏한 中原氣象, 예를 들면 龍門造像·石闕摩崖·王鐸의 連線한 草書의 流風
北京	碑學 색채를 띠지 않는 북방서예, 故宮博物院에 수장된 일류급 작품에서의 영향 받음
湖北省	近代의 大家, 예를 들면 楊守敬과 張裕釗의 風氣
江蘇省	宋·明의 小牘과 林散之 草書의 영향
浙江省	沙孟海와 陸維釗의 篆隸北碑風, 吳昌碩 篆書의 영향, 米芾 行書의 點畵 風氣
上海	褚遂良 해서의 영향, 沈尹默·潘伯鷹·白蕉 등 二王 帖學의 성취와 王福庵 篆書의 영향
四川省	古拙한 碑의 趣味와 質朴한 近代 風氣
遼寧省	懷素〈千字文〉식의 收束 격조를 갖춘 小草
廣東省	碑學을 중시하는 李文田 관념의 制約, 容庚 등 大篆의 風氣
甘肅省	많은 摩崖 작품과 西北漢簡의 영향

　　1980년대 이래 각 지역별로 나타난 각종 서풍을 보면, 고대 작품에서
취사선택하여 유파의 의미를 충실하게 하려는 특징이 나타나고 있다. 이
미 오랜 역사와 지역적 특징이 있지만, 오히려 이것 때문에 선명한 유파
의 특징을 구성하는 데에 더욱 큰 기대를 걸어본다.270)

3. 특징 및 평론

　　전통의 기초 위에서 창신을 하는 경향은 이미 고전적인 전통서예가들
처럼 옛사람의 것을 배우는데 단순히 점진적이거나 작은 변화를 구하는
데에서 만족하지 않았다. 그렇다고 '현대파' 서예처럼 극단적으로 나가는
것도 찬성하지 않았다. 그들은 새로운 각도에서 갑골(甲骨)・금문(金文)
・도문(陶文)・고주(古籀)・죽간(竹簡)・석각(石刻)・잔지(殘紙) 및 '민
간서예' 등에 대하여 학습하고, 이런 기초 위에서 개성적인 특징과 풍격
을 창조하는 데에 중점을 두었다. 이러한 경향에는 다음과 같은 두 가지
의 특징이 있다. 하나는 순진함이고 다른 하나는 호방하고 장대한 생명
기식과 풍골을 표준으로 하는 웅강함이 충만한 것과 이것에 담긴 질박한
내재 정신을 흡수하는 것이다. 서체로는 주로 춘추전국시대에서 양한시대
에 이르는 서체를 위주로 한다. 예술 정신은 순진함과, 사람의 마음을 감
동시킬 만한 것으로 양강의 기운이 넘치는 생명력의 표현에 치우치는 경

270) 陳振濂, 『現代中國書法史』, 418~419쪽 河南美術出版社.

향을 보였다.271) 이들의 서예작품에서 나타나는 표현 형식은 매우 다채
롭다. 전통의 기초 위에서 창신을 하는 작품은 모두 이러한 범주에 넣을
수 있다. 옛것을 모방하는 것은 단지 이 가운데 속한 표현 형식일 뿐이
다. 이러한 형식의 좋은 점은 사람의 이목을 새롭게 하는 것이다. 반면에
줄곧 외형만 추구한다면, 근본을 잊고 말단만 추구하는 병폐에 빠지기가
쉽다. 서예작품의 관건은 문자를 서사하는 공력 그 자체에 있으니, 서예
공부는 마땅히 여기에 주안점을 두어야 한다.272)

　이러한 경향의 작품들은 주로 당대 중・청년 서예가들 중에서 특히 개
성을 강조하며 자아 표현을 하려는 서예가들에게서 집중적으로 나타나고
있다. 그들은 전통서예를 창신의 근본으로 삼고 있으나, 전통서예와 다른
점은 창신에 대한 욕망과 관념이 더욱 강렬하다는 것이다. 이들의 작품에
서도 증명되듯이 관념이란 때때로 그렇게 중요하지 않을 수 있다. 그렇지
만 예술의 성취는 바로 각고의 연마를 통하여 얻어지는 것이니 물이 흐르
면 도랑이 생겨지는 이치와 같다.273) 고대 서예가들은 대부분 늙어서 이
름을 이루는 '인서구노'와 같은 식이나 오늘날의 서예가들은 대다수가 조
숙한 편이다. 이는 당대 중국 서단의 잠재적 위기로 마음을 가라앉히고
침착하게 수련하는 풍토가 아쉽다. 여기에 활발한 사고와 경쟁의식을 갖
춘 젊은 서예가들이 대오를 이루면서 전람회에 참가하기 때문에 가면 갈

271) 王默, 「中國當代三大書法流派的形成及演變」, 『書法導報』 總426期.
272) 徐德泉, 『簡明書法敎程』, 224~226쪽 河南美術出版社.
273) 鄭培亮, 「面臨轉機的當代書法創作」, 『書法導報』 總461期.

수록 작가층은 더욱 젊어지고 있다. 젊은 사람들의 모방 능력은 시대에 유행하는 서풍을 더욱 활발하게 만들고 있다. 상대적으로 말하면, 유행 서풍을 모방하는 것이 고전 작품을 모방하는 것보다 더 쉽고 효과도 빠르게 나타난다고 할 수 있다. 전통서예의 창작에서 가장 어려운 것은 고대 경전의 이해와 소화이다. 그대로 베껴 쓰는 것은 모방의 측면에도 놓을 수 없다. 이전 사람들은 자신에 맞는 글씨를 쓰지 않고 단지 스승의 풍격만 배워 자기 것으로 삼는 것에 대하여 반대하였다. 대다수의 청년 작가들이 고대 법첩에 관심을 갖는 열정은 시대에 유행하는 서풍에 갖는 열정보다 훨씬 떨어진다. 이러한 풍토는 곧 거대한 위기로 나타날 수 있다. 지금과 같이 창작 의식만 소리 높여 외친다면, 오히려 상대적으로 전통서예를 수련하고 공부하여서 모자라는 것을 보충하려는 의식이 점차로 감소될 것이다. 이는 지극히 경계하여야 할 일이다.

제2절 비전통

一. '현대파'

'현대파' 서예를 '현대서예'라고 부르기도 한다. 그러나 '현대서예'라는 용어는 그 개념이 아직 모호하고 확실하지 않다. 왜냐하면, 현대 사람이 쓴 글씨는 모두 이 범주에 포함시킬 수 있기 때문이다. '현대파'라는 개념

이 서예에서 어떠한 의미로 쓰였고 그것의 한계가 어디까지인지 정확하게 말한 사람이 아직 없으며, 또한 이를 분명하게 말하기도 어렵다. 중국에서 이른바 '현대파'가 출현한 것은 왕학중(王學仲)이 일본의 '전위(前衛)' 서예 또는 '소자파(少字派)'서예의 풍격을 계승하면서부터이다. 이를 바탕으로 하여 중국의 '현대파'서예는 대담하게 문자의 형태를 변형시키고, 필묵의 정취를 추구하여 글씨를 그림에 도입시키거나, 또는 그림을 글씨에 도입시켜 기이한 형태로 새롭고 교묘한 것을 숭상하는 풍토를 이루었다. 이는 서예에서 대담한 시험이라 할 수 있다. 그러나 이러한 풍토는 아직 완전히 성숙하지 않았고, 이에 대한 체계적인 이론도 확립하지 않았을 뿐만 아니라 역사의 검증도 거치지 않았다. 그러므로 이를 '파(派)'라고 단정할 수 없다. 그러나 여기서 '현대서예' 또는 '현대파' 서예라는 명칭을 쓰는 이유는 서술을 편하게 하기 위함이다.

현재 중국의 '현대서예'는 내용은 같으나 명칭은 여러 가지가 있다. 예를 들면, 어떠한 이름 뒤에 '계열(系列)'·'모색(摸索)'·'주의(主義)'·'선봉(先鋒)' 등과 같은 명칭을 붙이는 것이 일반적이다. 이것들의 실체를 살펴보면 다음과 같다. 어떤 것은 '현대서예'라는 명제를 걸고 구체적인 창작을 하기도 하고, 어떤 것은 유행을 따르면서 기이한 것을 내세워 묘한 것을 만들기도 한다. 또한 이미 '현대서예'를 제작하였음에도 불구하고 그러한 오명이 싫어 다른 이름으로 바꾸기도 하고, 혹은 '현대서예'의 실체를 인정하면서도 감히 그러한 이름을 사용하지 않고 다른 이름을 쓰는 경우가 있다. 이러한 것들은 실상 모두가 '현대서예'의 범주에 속한

다.274) 실제에 있어서 '현대파'의 기본 핵심은 고전의 법도를 반대하고 있다. 관념은 주로 서양의 각종 현대 형식주의 유파의 예술 원리를 빌리고, 형태는 일본 '전위'서예의 영향을 받은 것이 분명하게 드러난다. '현대파'서예는 자신들의 예술 사상을 표현하는데 다른 것을 빌려 형식의 체재를 힘써 탈피하려고 한 데에서부터 시작하였다. 이러한 활동은 1985년 제1회 '북경현대서화학회(北京現代書畵學會)'에서부터 시작하였다. 그러면 '현대파'서예의 형성 과정과 주요 작가, 그리고 작품 분류를 통하여 이들의 특징과 구체적인 상황을 살펴보도록 하겠다.

1. '현대파'서예의 형성과정

'현대파'서예 사조의 흥기에 대하여서는 두 가지 과정으로 나누어 살펴볼 수 있다. 먼저 '현대파'서예를 제창한 사람들은 대부분 화가 출신들이다. 그들은 주로 서양 회화 사조를 중국서예에 도입시켰다. 그들 대부분은 전통서예를 깊이 연구하지 않은 사람들로 작품은 단지 글씨와 그림을 합일시키는 것이기 때문에 당연히 서예 본래의 분위기를 조성하기에는 역부족이었다. 그러나 이후 '현대파'서예의 붐을 조성한 작가들은 처음 '현대파'서예를 제창한 사람들과는 양상이 크게 달랐다. 이것을 제창하고 실천한 사람들 절대 다수가 정규교육을 받은 전문 서예가 출신들이고, 그중

274) 辛塵, 「爲現代書法商量個名」, 『書法報』 總723期.

에는 교사들도 있었다. 이들은 전문 교육을 받으면서 전통서예에 대하여 깊이 연구하고 실천한 사람들로 이미 전국적으로 지명도가 높은 서예가들도 많이 있었다. 그렇기 때문에 그들의 사상과 '현대파'서예의 구호를 외치는 것에 대하여 서단은 무작정 등한시할 수 없는 처지였다.[275] ' 85현대서법전(85現代書法展)'에서 '서법주의(書法主義)'의 탄생을 기준으로 할 때, 근 10여 년에 걸친 중국 '현대파'서예의 형성과정은 대체로 다음과 같이 세 단계로 나누어 설명할 수 있다.

첫째, 초보단계이다. 이는 '미술서예'단계로 고대의 '실용서예'가 과도기적 '예술서예'를 거쳐 다시 현대적 '미술서예'에 이르면서 현대적 변혁을 도모하는 단계이다.

둘째, 발전단계이다. 이론 형태의 서예 비판이 출현한 단계로 여기에는 고대 서예의 비판과 초기 '현대서예'의 실천에 대한 공격이 주를 이루고 있다.

셋째, 심화단계이다. 이론 형태의 서예 비판이 중심을 이루는 단계로, 특히 실천 형태에 대한 비판에 더욱 중점을 두고 있다. 다시 말하면, 이론과 실천을 통일시키면서 이 두 가지를 동시에 중시한 현대적 변혁이라고 할 수 있다.

그러면 이에 대한 구체적 상황을 살펴보기로 하겠다.

275) 曹壽槐, 「現代派書法透視」, 『書法導報』 總269期.

(1) 초보단계

중국의 '현대파'서예는 1984년에서부터 시작하였다. 그해 봄 일본의 쭈꾸바대학에서 객좌교수로 있었던 왕학중이 귀국하였다. 그는 일본에 있으면서 그들의 '현대서예' 계통을 연구하였다. 그는 귀국 후 힘써 일본의 '현대서예'를 선전함과 동시에 중국의 '현대파'서예 운동을 전개하였다. 이러한 운동은 당시 많은 서화가들에게 공명을 얻었다. 이러한 취지에 의하여 창작하였던 대표적 작가로는 왕학중(王學仲)·고간(古干)·대산청(戴山靑)·황묘자(黃苗子)·장정(張仃)·이낙공(李駱公)·왕내장(王乃壯)·마승상(馬承祥) 등을 꼽을 수 있다. 이러한 사람들은 대부분 유명한 화가들로 당시 중국에서 상당한 영향력이 있었다. 1985년 10월 이러한 사람들의 공동 노력의 결과로 중국미술관에서 '현대서법수전(現代書法首展)'을 개최함과 동시에 '현대서화학회(現代書畵學會)'를 창립하였다. 그러나 대부분 사람들은 '현대파'서예에 대하여 침묵을 하거나 반대적인 태도를 나타내었다. 이로 말미암아 중국서예는 마침내 전통 이외에 새로운 영역을 개척하는 시대로 발전하였다.

만약 1985년 전람회가 '현대파'서예의 최초 창작전이라고 한다면, 1986년 3월 대산청이 『인민일보』에 「현대서법초탐(現代書法初探)」이란 글을 발표한 것은 '현대파'서예이론의 시작이라고 볼 수 있다. 1986년 6월 그는 또한 '대산청현대서법수전(戴山靑現代書法首展)'이라는 전람회를 개최하였으니, 이는 중국에서 '현대파'서예의 첫 번째 개인전이었다.

蘇元章·兩岸猿聲啼不住, 輕舟已過萬重山

古干·山水情

王學仲·鵝浮

　　1985년 '현대파'서예가 처음으로 중국 서단에 등장함으로써 새로운 서예 형식과 창작 사고의 전도를 제시하여 주었다. 그러나 '현대파'서예는 당시 서단에서 그림인가 아니면 서예인가? 라는 질책을 받았다. 예를 들면, 왕학중의 〈아부(鵝浮)〉는 '鵝'자의 아래에 물을 그려 배경으로 삼았고, 마승상의 〈하(荷)〉는 '荷'자의 필획으로 연꽃의 자연 물상을 그렸으

며, 소원장이 쓴 '양안원성제불주, 경주이과만중산(兩岸猿聲啼不住, 輕
舟己過萬重山)'은 '舟'와 '山'을 형상화시켜 글씨로 한 폭의 그림을 이루
었고, 고간의 〈산수정(山水情)〉은 전서를 사용하여 상형의 회화 관념을
나타내었다. 따라서 이들의 작품을 그림으로 보고 서예로 여기지 않은 것
도 전혀 무리가 아니다. 일반적으로 '현대파' 서예가들의 작품은 단지 화
가의 여사로 보았지, 서예가의 작품으로 보지 않았다.

　1986년 11월 '현대서화학회'는 다시 '현대서화이전(現代書畵二展)'을
개최하였다. 여기에 참가한 작가들은 북경과 천진뿐만 아니라 각 지역의
작가들로 연령층이 더욱 젊어졌다. 예를 들면, 진극동(陳克冬)·홍비막
(洪丕漠)·뇌지웅(雷志雄)·갈홍정(葛鴻楨) 등이 대표적인 인물들이다.
그리고　진방기(陳方旣)·진극동(陳克冬)·구진중(邱振中)·왕동령(王冬
齡) 등은 이론적으로 이 전람회를 지지해 주었다. 1987년 이후 '현대파'
서예는 전통파 서예의 강경한 대항에 한계를 드러내며 더 이상 발전하지
못하였다. 그러나 '현대파' 서예는 이후에도 몇 차례에 걸쳐 계속 전람회
를 개최하였다. 예를 들면, 1988년 5월 계림에서 개최한 '중국신서법대
전(中國新書法大展)'은 질적인 면에서 이전보다 발전하였지만, 작품의 형
식과 방향은 여전히 이전 전람회 수준을 크게 벗어나지 못하였다.

(2) 발전단계

　1989년 구진중(邱振中)은 '최초적사개계열(最初的四個系列)'에서 '현
대서예'의 모색에 대하여 새로운 경지를 보여주었다. 그는 더 이상 전통

서예를 창조하지 않고 서양의 현대 추상주의 회화 사조 및 그러한 형식
구성을 주요 대상으로 삼았다. '최초적사개계열'이란 바로 신시계열(新詩
系列)·사어계열(語詞系列)·대고문자계열(待考文字系列)·중생계열(衆
生系列)이다. 이 계열들은 바로 자신이 말한 '공간 관념의 전환'을 표현
한 것이다. 그의 작품은 확실히 1985년의 '현대서법수전(現代書法首展)'
보다는 형식적인 면에서 크게 발전하였다.

　구진중은 1980년대 초 절강미술학원(浙江美術學院)에서 엄격한 전통
서예 훈련을 받았던 서예가이다. 그러한 그가 '현대서예'에 심취하였다는
것은 시대적 의의를 지니고 있다. 그의 전람회는 '현대서예'에 관심을 가
지고 있던 서예가들에게 상당한 영향을 주었다. 작가의 배경, 즉 작가 자
신이 가지고 있는 신분은 이러한 유파의 방향에 상당한 영향을 미친다.
특히 상당한 영향력이 있는 전통서예가, 예를 들면 왕동령(王冬齡)과 구
진중(邱振中) 등이 '현대서예'에 참여하자 그들의 작품은 '현대서예'의 경
전과 같은 효과를 발휘하였다. 그들은 서예의 주요 성분인 선의 질감을
보존하고, 독립적 결구와 정취로 '현대서예' 작품을 심화시켰으며, 형식의
변화를 추구하였다. 그러나 구진중의 '최초적사개계열'은 서예 성분이 적
고, 서양 현대 추상주의 화가들이 창작한 '서법화(書法畵)'[276]와 대동소
이하여 크게 성공하였다고 볼 수 없다.

　1990년 북경과 광주에서 개최한 '당대중국서법전'은 구진중이 참여하

276) 중국에서는 서예를 그림화한 것을 가리켜 별도로 '書法畵'라고 부른다.

고 기획한 것이니, 이는 실제적으로 그의 개인전의 연속이라고 할 수 있다. 1992년 10월 광서미술출판사(廣西美術出版社)에서 장진립(蔣振立)이 주편한 『현대서법』이라는 잡지가 정식으로 발행되면서부터 '현대파'서예는 새로운 전환점을 맞이하였다. 이로 인하여 '현대파'서예는 마침내 이론 활동의 무대와 확실한 창작 발표의 터전이 생겨 더욱 새로운 발전을 모색할 수 있었다.

(3) 심화단계

'93중국서법주의수전(93中國書法主義首展)'(이를 일반적으로 '書法主義'라고 부른다.)은 창작 관념과 형식 언어에서 이전보다 크게 진보한 것으로 서예의 현대화를 더욱 심화시킨 전람회라 할 수 있다. 이후의 '현대서법탐색전(現代書法探索展)'과 '현대서법쌍년전(現代書法雙年展)' 등은 기본적으로 '93중국서법주의수전'과 맥락을 같이하고 있다. 여기에 참여한 작가들 대부분 '서법주의'와 뜻을 같이하는 젊은 작가들이었다.

1993년 여름 하남성에서 열린 '서법주의'는 구진중의 현대서예전을 계승한 또 한 차례의 '현대파'서예에 대한 검증이었다. 이 전시회에 참가한 작가로는 절강성의 낙제(洛齊), 상해의 백지(白砥), 하남성의 이강(李强)과 형사진(邢士珍), 북경의 소암(邵岩) 등이다. 이들은 순수한 서예가들로 모두가 전통서예에 대하여 비교적 심후한 공력을 쌓았다. 아울러 그들은 이론 방면에서도 새로운 것을 많이 제시하였기 때문에 단지 고전 전통의 기법만 일삼는 서예가와는 다른 면모를 갖추고 있었다. 따라서 그들은

刑士珍·№1

白砥·生命力的外泄

이미 문자의 속박에서 벗어났으면서도 힘써 추상 회화의 형식을 따르지 않으려고 하였다. 이 전람회는 풍격도 다르고 취향도 서로 다른데, 특징을 다음과 같이 몇 가지로 요약할 수 있다.

첫째, 전통서예를 근거로 하면서 국부적으로 확대한 형식을 취하고 있다. 그들은 전통서예의 필력을 유지하면서 나아가 장력을 강조하며 필획에 많은 비중을 두고 있다.

둘째, 전통 결구에 대한 파괴이다. 그들은 문자의 내용에 근거하여 어느 일부분을 축소하거나 과장하는 방법으로 의도적인 형태를 만들었지만, 이전 북경에서 일부 '현대파'들이 회화에 근접하였던 방식과는 근본적으로 다르다.

셋째, 그들은 직접 서양의 현대 회화 구성 형식을 흡수하였지만, 자신에게 맞는 형식을 찾아 이를 적절하게 운영하였다.

넷째, 아예 문자를 초월하여 어지러운 선이나 먹 덩어리의 조합을 만들어 뭐가 뭔지 모르는 정서 속으로 빠져들게 하였다. 그 가운데 어떤 것은 그리 심하지 않은 것도 있고, 어떤 것은 전통과의 거리가 너무 멀어진 것도 있다. 이는 아마도 그들이 구호로 삼는 '서법주의'와 관련이 있는 것 같다.[277]

'서법주의'의 작가들은 모두 건축의 공간 관계에 주의하여 시각 구성의 완전성과 충격성을 중시하였다. 작품 대부분은 전통과 현대, 나아가 서예미와 창작의 자유라는 모순에 방황하면서 이를 해결할 실마리를 찾지 못한 것 같다. 한 폭의 작품에서 형식과 내용, 관념과 언어를 서로 구분하기가 쉽지 않다. 이러한 점은 그들의 작품을 분석하여보면 쉽게 알 수 있다.

낙제(洛齊)와 형사진(邢士珍)의 작품은 서예 형식과 언어라는 측면에서 볼 때 틀림없이 현대적이다. 그러나 매우 유감스러운 점은 서예의 기본적 요소를 찾아보기 힘들거나 이미 서예의 범주를 초월하였다는 것이다. 이러한 양식은 비록 참고는 될지언정 서예 창신에 유효한 법도가 될 수 없다. 백지(白砥)와 이강(李强)의 작품은 서로 다른 극단을 달리고 있는 것 같다. 비록 작품에서 서예의 의미가 물씬거리지만, 이는 필법 혹은 장법의 확장을 희생하는 것을 전제로 하고 있다. 단순히 그들의 작품만 보면 새로운 뜻이 많다고 할 것이다. 그러나 그들의 작품과 전통 형식의 작품을 나란히 놓고 비교하여보면, 단지 서예의 요소에서 일부분 혹은 단

277) 周俊杰, 『當代書法藝術論』, 207쪽 河南人民出版社.

독자를 확대했을 뿐이다. 따라서 이들의 현대성은 매우 한계가 있다고 하겠다. 그러나 '서법주의'의 의의는 하나의 단체나 지역적인 전람회를 뛰어넘어 현재 행하여지고 있는 '현대파'서예의 전형을 이루고 있다는 점이다. 바꾸어 말한다면, 현재 행하여지고 있는 '현대서예'의 모든 모색이 거의 이 전람회를 통하여 자취를 찾아볼 수 있다고 하겠다.[278]

1994년 8월 중국미술학원과 중국서협연구부가 주최한 '94현대서법탐색전'이 북경중국미술관에서 열렸다. 이 전람회에는 왕동령(王冬齡)과 백지(白砥) 및 12명의 중국미술학원 졸업생들이 최근 모색한 서예작품 60점을 출품하였다. 이는 10년에 걸친 '현대파'서예 모색의 관념과 형식에 대한 일차적 종합 결과로 서단의 많은 관심과 집중을 받았다. 이 전람회는 두 가지 중요한 특징을 가지고 있다. 하나는 '현대파'서예의 범주에 속하나 '서법주의'의 작품과는 서로 같지 않다는 점이다. 만약 '서법주의'가 전통에서 상당히 멀어졌다고 한다면, 이번 전시회는 오히려 현대에서 전통으로 점차 복귀하고 있다고 하겠다. 즉, 글자의 결구를 과장하여 초서의 운동감을 추구한 것은 '서법주의'에 비하여 더욱 문자의 맛을 강하게 하면서 전통서예에 접근하고 있다. 다른 하나는 이 전시에 참가한 작가들의 신분에 관한 문제이다. 이들은 비록 어느 유파나 주의(主義)를 나타내지 않았다. 그들은 모두 중국미술학원 졸업생들이고, 또한 다년간 전문적

278) 馬嘯, 「從'中國書法主義展'看當代中國'現代書法'之困境與出路」, 『書法硏究』 1994年4期.

張愛國 · 作品五號

으로 서예 훈련을 받았던 작가들이다. 그
러므로 그들은 모두가 명실상부하게 대학
에서 서예를 전공한 전문 서예가라 할 수
있다.279) 그들은 설령 작품에서 무슨 표
현을 하였더라도 모두가 문자를 벗어나지

汪永江 · 作品一號

않았다. 이는 그들이 선택한 것이 개방적이고 관용적일 뿐만 아니라 작품
제작에도 매우 신중을 기하였음을 나타내는 것이기도 한다. 그러나 현대
예술 사조에 도달한다는 목표에서 본다면, 이 전람회는 한 차례의 과도기
이면서 실험전이라고 할 수 있다. 다른 한편으로 이 전람회가 '현대파' 서
예이론을 전제로 한다고 보았을 때 충분한 의의를 가지고 있으며, 또한
이정표적인 가치를 지니고 있다고 하겠다.280) 단순히 시간적 흐름으로만

279) 王默, 「中國當代三大書法流派的形成及演變」, 『書法導報』 總426期.

볼 때 일반적으로 후자는 전자에 대하여 부정적 시각을 나타내곤 한다. 구진중의 '최초적사개계열'이 조용히 자취를 감춘 것을 제외한다면, 나머지는 모두 같은 형식을 취하여 약하거나 강하게 당대 서단에서 활약하며 각자 '현대파'서예의 한 일원을 이루고 있다.[281]

어떠한 창작을 막론하고 개혁과 창신에 대하여 반대하는 사람은 거의 없다. 이후 중국 서단은 '현대서예'에 대하여 처음에 거부하고 반대하였던 입장에서 점차 이를 수용하려는 태도로 바뀌었다. 예를 들면, 1995년 비록 가독성을 갖추어야 한다는 조건이 있었지만 제6회 '중청전'에서부터 '현대파'서예의 창작을 받아들이기 시작하였다. 이 전시회에서 소암(邵岩)의 '현대서예' 작품 〈도화난락홍진우(桃花亂落紅塵雨)〉를 일등장(一等獎)으로 선발하였으니, 이는 서단보다 관방에서 먼저 '현대서예'를 인정한 셈이다. 이에 이르러 '현대서예'는 중국 서단에서 확실하게 한 자리를 차지하게 되었다.

2. '현대파'서예의 주요작가

현재 '현대파'서예는 적지 않은 유파와 조직으로 나뉘어져 있다. 예를 들면, 왕내장(王乃壯) · 고간(古干) · 허복동(許福同) · 마승상(馬承祥) ·

280) 周俊杰, 『當代書法藝術論』, 212쪽 河南人民出版社.
281) 毛萬寶, 「現代化運動的又一景觀」, 『書法報』 總726期.

좌한교(左漢橋) 등을 대표로 하는 '북경현대서화회', 사운(謝雲)을 대표
로 하는 광서성의 '신서법(新書法)', 낙제(洛齊)·소암(邵岩)·형사진(邢
士珍)·장강(張强) 등을 대표로 하는 '서법주의', 왕동령(王冬齡)을 대표
로 하는 절강성의 '국제현대서법전(國際現代書法展)', 심지어 장우상(張
羽翔)과 진국빈(陳國斌)이 대표라고 할 수 있는 '광서현상(廣西現象)'의
집단인 '세류영(細柳營)' 등은 모두 '현대파'서예에 속한다. 이외에 하남
성의 안양(安陽), 복건성의 하문(廈門), 강소성의 무석(無錫), 산동성의
위해(威海) 및 심천(深圳)과 해구(海口) 등지에 크고 작은 '현대파'서예
의 조직들이 있다. 그리고 어느 유파나 조직에 속하지 않으면서 개인적으
로 '현대파'서예 창작을 하고 있는 작가도 있다. 예를 들면 왕남명(王南
溟)과 구진중(邱振中) 등이 이에 속한다. '현대파'서예는 끊임없이 모색
하고 노력한 결과로 말미암아 작품은 계속 발전하고 향상하고 있다.[282]
'현대파'서예의 대표성을 띠고 있는 작가로는 구진중(邱振中)·왕동령(王
冬齡)·낙제(洛齊)·소암(邵岩)·왕남명(王南溟) 등을 꼽을 수 있다.

(1) 구진중

구진중의 작품 세계를 이해하려면 먼저 그의 '사개계열(四個系列)'을
살펴볼 필요가 있다.

282) 周俊杰, 「二十世紀後期的中國書法」, 『中國現代美術全集·書法』 卷3, p14,
河北美術出版社.

신시계열(新詩系列): 여기에 나타난 서사 격식의 특징은 먼저 가로와 세로, 그리고 시공을 벗어난 형태가 있는데, 이것과 전통서예 장법의 구성과는 분명한 차별성이 있다. 전체적으로 작품을 포치한 신기한 효과는 서예의 선과 구성 형식의 풍부성과 영활한 생동감을 희생시킨 결과이다. 그러므로 외관적 형식은 비록 화려하나 서예 정신을 함유한 의미는 오히려 사라졌으니, 사람을 격동시키는 역량은 더 말할 필요가 없다.

어사계열(語詞系列): 선택한 일상용어 혹은 의의와는 아무런 관계가 없고, 단지 우연하게 이러한 조합에 합치하는 언어로 제재를 삼아 황당함을 추구하였다. 만약 서사에서 황당함과 골계에 관련된 언어를 강구하지 않고 단지 느낌만 나타내었다면 유치함을 면치 못하였을 것이다. '현대파' 서예라고 하여서 결코 황당함을 갖추지 말라는 것은 아니지만 문제는 어떻게 작품에서 진실하고 유효적절하게 이러한 의식을 표현하느냐가 관건이다.

대고문자계열(待考文字系列): '현대파' 서예의 범주에서 고문자의 아름다움에 대한 발견과 창조는 마땅하고 유익하다. 그러나 적지 않은 '현대파' 서예가들이 고문자의 신비하고 아름다운 정신세계를 발굴하거나 형태의 풍부한 변화의 특징에 뜻을 두지 않고 있다. 오히려 작가의 마음에 따라 이리 비틀고 저리 꼬면서 사지를 분해하여 마음대로 운용하고 있다. 이와 같은 형세는 반드시 다음과 같은 두 가지 결과를 초래한다. 하나는 고문자 자체의 정체성과 조화를 파괴하고, 다른 하나는 작품의 선이 단조롭고 유사한 맛을 나타낸다.

중생계열(衆生系列): 만약 위에서 말한 계열들이 대체로 실패한 작품

邱振中・日記

들에 속한다고 한다면, 이 계열의 작품은 비교적 성공적이다. 그 주요 원인은 작가가 아무런 구속을 받지 않는 자유로운 상태에서 마음대로 지난 일을 회상하여 쓰거나(예를 들면 〈祖母印象〉), 아니면 붓을 잡고 손이 가는 대로 써서 작품을 제작하였기 때문이다(예를 들면 〈日記〉). 이와 같은 형식의 작품은 다른 계열처럼 심사숙고를 거쳐 무수한 변화와 황당함을 추구하지 않아도 된다. 사실상 이러한 작품의 제작 과정은 전통서예 작품의 제작 과정과 그리 어긋나지 않는다. 예를 들면, 조모의 염불소리를 듣고 계발하여 〈조모인상〉이란 작품을 제작한 것은 어쩌면 송나라 뇌간부(雷簡夫)가 강물이 불어나는 소리를 듣고 문득 깨달음을 얻어 글씨를 썼다는 전설을 현대적으로 부활시킨 것과 같다. 뿐만 아니라 작품 형식의 구성도 전통서예와 매우 흡사하나, 단지 전자[祖母印象]는 가로쓰기를 하였고 후자[日記]는 세로쓰기가 많다.

구진중의 '사개계열' 작품을 다음과 같이 요약할 수 있다. 첫째, 서예

의 전통에서 벗어나 현대
문화라는 커다란 배경 속
에서 미래 서예의 형식을
사고하였다. 둘째, 대담하
게 제재를 혁신시키고 거
듭 새롭게 서예의 정신을
사고하였다. 셋째, 표제
(標題)와 작품의 문자 내
용을 분리하고 이것으로
하여금 진정 본문이 되도
록 애썼다. 넷째, 문자의

邱振中·祖母印象

의미에 의하여 작품 정신을 이해하는 것을 지양하고, 대신에 관념적으로
현대서예의 모색을 추구하는 새로운 영역을 개척함과 동시에 자신의 독특
한 길을 추구하려고 노력하였다.283)

(2) 왕동령

왕동령은 서사적 기교가 매우 뛰어난 서예가이다. 그의 작품〈무(舞)〉
는 미국신문지 위에다 쓴 것으로, 이는 그가 현대서예를 모색하던 시기에
우연한 계기와 장기간에 걸친 사고의 필연성으로 말미암아 창조한 작품이

283) 馬嘯, 「評邱振中的四個系列」, 『書法報』 總269期.

다. 왕동령이 현대서예를 모색하던 초기에 〈유도불연병(儒道佛聯屏)〉이라는 작품을 창작하였다. 이 작품은 전체를 12면으로 나누고 각 면마다 선을 조합하는 방식을 취하였다. 예를 들면, 철사전·초서·예서·해서·대전·사경체 등을 서로 섞어 하나의 작품을 만들었다. 이를 보면, 그가 현대서예를 모색하였던 초기에는 대체로 선에 대하여 비중을 두어 성취를 이루었음을 알 수 있다. 이는 전통서예의 관념을 현대적 관념으로 변화시켰기 때문이다. 이후 그는 이러한 개념을 뛰어 넘어 서예의 모든 형식에 대하여 고민하며 외롭게 현대서예의 새로운 창작을 모색하기 시작하였다. 즉, 먹색·선·점·획·면 등의 여러 관계에 대하여 연구하고 정점에 도달한 다음 일단락을 마쳤다. 이를 평론가들은 '추상화'계통의 작품이라 일컬었다. 최근 왕동령은 현대서예가 미술의 영역에서 크게 자리 잡을 수

王冬齡·舞

王冬齡·儒道佛聯屏

있는 가능성을 확신하며, 서예가의 관찰과 창작 방식을 개변하였다. 이러한 배경과, 현대서예를 모색하던 초기부터 서예 형식에 대한 파악 능력을 착실하게 닦았던 것으로 말미암아 마침내 그는 〈무〉와 같이 매우 혁명성이 풍부한 작품을 탄생시킬 수 있었다.

최근 왕동령은 북경에서 서예전을 가졌다. 그는 여기에서 전통서예를 병첩(拼貼)과 전집(剪輯) 등의 수법을 통하여 현대적으로 표현하였으며 표구도 이러한 형식과 일치하도록 꾸몄다. 전통서예에 대한 상당한 공력을 갖춘 상태에서 다시 현대적 예술 형식을 가미한 전시이기 때문에 당대 서단에 새로운 동향과 의미를 부여하였다고 볼 수 있다. 왕동령은 현대서예의 창작에 대하여 자신의 입장을 표방할 때 시종 '현대서예도 전통이 필요하다.'라는 말을 빠뜨리지 않는다. 이는 전통에 대하여 어쩔 수 없이 타협하는 말이 아니라, 서사적 기교와 선 등 여러 특정적인 각도에서 반드시 전통을 참고하여야 한다는 것이다. 현대서예를 모색하는데 왕동령이야말로 정말 완강하면서도 묵묵하게 자기의 길을 추구하는 대표적인 작가라고 할 수 있다.284)

(3) 낙제

낙제의 '서법주의'는 비교적 험난하였다. 구진중과 비교하면, 낙제의 '서법주의'는 애매모호하고 설득력이 부족함이 분명하게 드러나고 있다.

284) 石渭, 「王冬齡現代書法解讀」, 『書法導報』 總339期.

여기서 설득력이란 주로 관념의 첨예성과 분명함을 말한다. 낙제가 시도한 것은 전통서예와 현대서예의 중간 지대에 있는 공백에서 전통성과 현대성이라는 극단의 대립을 해결해 보려는 노력이었다. 그러나 현대 예술사에서는 그에게 커다란 찬사를 보내지 않았고, 새로운 법식에 대해서도 거절하고 인정하지 않았다. 따라서 그의 새로운 법식은 이미 거절을 당하였을 뿐만 아니라 옛날 법식에서도 문외한으로 취급당하였다.[285)

낙제의 창작 활동을 정리하면 다음과 같다.

일 단계는 1987년 이전의 서예와 회화의 형식을 융합하기 시작하였던 시기이다. 여기서 어떤 형식은 고대 서예작품에서 찾기도 하였으니, 예를 들면 〈난정서〉의 창작 방식은 분명히 간독의 형식을 참고한 것이다.

이 단계는 1988년에서 1990년대 초기로 역시 서예와 그림을 서로 섞는 것이었다. 즉, 형식에서 과장과 변화의 안배를 통하여 상징적 의미를 강조하는 작업을 하였다. 이 과정에서 나타나는 분명한 특징은 고전 서예에 대한

洛齊 · 爲何憂慮

의식이 전기보다 약하고 추상 의식을 강조하였다는 점이다.

삼 단계는 추상으로 향하는 단계이다. 낙제는 네모진 글자를 기초로 하

285) 沈語冰, 「書法現狀」, 『書法導報』 總264期.

는 문자의 구조를 벗어나 작가의 상상과 연상, 그리고 대단한 격정으로 공간을 처리하였다. 이러한 것을 더욱 강화한 것이 바로 '서법주의'의 작품이다. 이러한 작품들은 완전히 자형을 무시하고 문자의 의미를 벗어났으며, 단지 정감으로만 구성하였다.[286)]

(4) 소암

소암이 제6회 '중청전'에서 일등상을 받은 작품이 바로 〈도화난락홍진우(桃花亂落紅塵雨)〉이다. 이 작품은 구성에서 전통적 창작 방식을 반대하고, 새로운 구상과 기이한 효과를 나타내며 현대적 감각을 갖추었다. 이 작품의 형식 특징은 전통적인 장법과 법식에서 벗어나 커다란 시각으로 '만구도(滿構圖)'의 방식을 취하였다는 점이다. 즉, 점과 획의 선은 사방의 공간에 가두어 놓지 않고, 영활한 선과 공간의 지면은 완전히 혼연일체를 이루어 새롭고 더욱 넓은 공간감각이 나타나도록 하였다. 가독성과 서사의 한계를 벗어나지

邵岩 · 桃花亂落紅塵雨

286) 朱以撒, 『書法導報』 總281期.

않는 범위에서 서양의 현대 예술 구성 원리를 빌려 대담하게 새로운 공간
형식을 모색하였다. 석개(石開)는 이 작품에 대하여 "구상과 형식을 막론
하고 모든 것이 본 전람회 작품 중에서 가장 새로운 뜻을 갖춘 작품이
다."287)라고 칭찬하였다. 소암은 이 작품에서 현대적 감각을 추구하면서
동시에 예술적 구성도 중시하였다. 그는 전통의 풍신을 중시하면서 문자
의 뜻에 따른 서예 창작의 영감을 발휘하여 의도적으로 이러한 작품을 제
작하였다. 이것이 바로 소암이 현대서예 창작에서 성공할 수 있었던 원인
이기도 하다.

(5) 왕남명

왕남명은 『이해현대서법(理解現代書法)』288)에서 추상 표현주의적 입
장을 밝혔다. 그는 추상 표현주의적 입장에서 출발하여 문자의 선과 추상
표현주의의 선을 구별하고 나아가 문자의 간격, 결구의 공간과 예술의 공
간을 심도 있게 구별하였다. 그리고 이러한 것을 기초로 하여 추상 표현
주의의 선으로 문자를 해부하고 추상 표현주의의 공간으로 서사의 시간
질서에 대한 가능성을 타파하였다. 그가 제작한 〈자구조합(字球組合)〉은
바로 이러한 것을 실천한 작품이다. 이는 예술 창작 작품의 형태로 논리
형태의 관념을 표현한 작품이다. 동시에 그는 "현대서예는 서예가 아니

287) 虞衛毅, 「邵岩獲獎作品的解讀與評析」, 『書法報』 總700期.
288) 이 책은 王南溟이 지은 것으로 1994년 江蘇敎育出版社에서 펴내었다.

王南溟 · 字球組合

다."라는 것을 강조하면서 철저하게 현대서예와의 관련을 배척하였기 때문에 〈자구조합〉은 전위적 현대서예의 대표작이라는 평가를 받았다.[289] 이를 볼 때 왕남명은 창작 관념이 매우 철저하여 더 이상 어떠한 여지가 없음을 알 수 있다. 그의 '반서법(反書法)'과 '비서법(非書法)'의 작품(대부분 장치와 행위예술)은 관념의 첨예함을 보여주고 있으나 동시에 자기를 어쩔 수 없는 경지에 몰아넣기도 하였다.[290] 그는 이렇게 극단적인 전위 서예가이면서 서예이론가로 현 서단에서 가장 멀리 달리는 사람이다. 그는 한 전람회에서 먹으로 부호를 쓴 종이 더미를 모아서 마음대로 전시장에 쌓아놓고 이를 '지단전(紙團展)'이라고 명명하였다. 전시장에서 종이 더미에 쓴 것이 어떠한 것이냐는 이를 본 관중의 상상에 맡긴다. 이는 아마도 그 자신조차 모를 것이다. 이는 하나의 실험이다. 이것은 결과를 얻기 어려운 실험으로 작품의 운명을 단지 역사의 평가에 맡기는 실험이다.[291]

289) 辛塵, 「王南溟的藝術追求」, 『書法導報』 總283期.
290) 沈語冰, 「書法現狀」, 『書法導報』 總264期.
291) 周俊杰, 『當代書法藝術論』, 212~213쪽 河南人民出版社.

3. '현대파'서예의 작품 분류

최근 사천미술출판사(四川美術出版社)에서 출판한 『중국현대파서법상석(中國現代派書法賞析)』과 기타 지역에서 발표한 '현대파' 작품들을 보면, 형식은 전통서예와 크게 다름이 없는 것에서부터 비한자(非漢字)의 작품에 이르기까지 매우 다양하다. 이러한 작품들을 크게 분류하면 다음과 같은 세 가지 유형으로 나눌 수 있다.

(1) 형식상 전통서예와 다름이 없는 유형

이러한 유형에 속하는 작품은 대체로 다음과 같은 특징을 가지고 있다. 즉, 전통서예의 형식을 취하면서 장법에 약간 현대적 감각을 도입하거나, 고문자의 결구를 이용하거나, 회화의 기법을 동원하여 '현대파' 서예작품을 제작한다는 점이다. 예를 들면, 유운천(劉雲泉)의 〈사월도운(寫月圖雲)〉, 사경추(謝京秋)의 〈소초(小草)〉, 진성평(陳星平)의 〈포정해우(庖丁解牛)〉가 바로 이러한 예에 속한다.

〈사월도운〉이란 작품은 보기에도 분명한 전통서예인데 어떻게 『중국현대파서법상석』에 포함되었는지 모르겠다. 그 이유는 단지 작가 자신이 이 작품을 창작할 때의 심리상태가 현대적이었다는 것이다. 그러나 그러한 심리상태가 도대체 어떠한 상황인가에 대해서는 지금도 알 수 없다. 〈소초〉란 작품은 먹색의 농담이 어울리고 마른 먹을 사용하였으나, 아직 전통서예의 수법에서 크게 벗어나지 않았다. 〈포정해우〉란 작품에 쓰인 문

자도 보통의 행초서이고, 장법 안배에 비록 약간 현대적 감각을 도입하였
으나 특별한 곳은 없다.

　이외에 고문자의 결구를 이용하여 교묘한 것을 취한 작품이 있다. 예를
들면, 좌한교(左漢橋)의 〈춘하추동(春夏秋冬)〉과 대산청(戴山靑)의 〈유
도시종(惟道是從)〉과 같은 작품이 이에 속한다. 〈춘하추동〉이란 작품을
보면, '春'자는 금문(金文)에서 나왔고, '夏'자는 진간(秦簡)에서 나왔고,
'秋'자는 고새인(古璽印)의 법으로 썼고, '冬'자의 필법은 고문(古文)에서
나왔다. 이 네 글자는 모두 형태를 약간 변형시키고 아울러 용묵의 건·
습·농·담을 교묘하게 배합시키며 기이한 정취를 나타내었다. 〈유도시
종〉이란 작품 또한 이러한 방법을 운용하였다. '惟'자에서 'ㅏ'는 소전으
로 썼고 '隹'자는 금문으로 썼으며, '道'자는 금문과 소전의 중간이며,
'是'는 금문으로 썼고, '從'자 또한 금문으로 쓰면서 머리 부분을 크게 하

劉雲泉·寫月圖雲

左漢橋·春夏秋冬

였다. 이 작품을 필획으로 본다면 '惟'와 '道'는 비교적 거칠고, '是'와 '從'은 비교적 가지런하다. 이상의 작품을 보면, 거의 상·주 내지는 진·한시대의 고문자에서 제재를 취하였고, 그 범위 또한 매우 넓다. 그러나 만약 그들이 제작한 '현대파' 서예가 항상 고문자의 범위에서만 머물고 있다면, 아마도 '현대'라는 두 글자와 서로 어울리지 않을 것이다.

또한 회화의 어떤 기법을 서사에 이용한 작품이 있다. 예를 들면 주내정(朱乃正)의 〈한산(寒山)〉과 소암(邵岩)의 〈운도(雲濤)〉가 이러한 예에 속한다. 이러한 유형에 속하는 작품의 글씨는 여전히 전통적 필법을 구사하고 있다. 그러나 글씨를 쓸 때 혹 종이의 어떤 부분에 밀랍을 바른 뒤에 글씨를 쓰거나, 혹은 먹색의 농담을 서로 교환하면서 쓰거나, 혹은 먹과 기타 회화의 안료를 동시에 사용하여 쓰인 글씨의 필획에서 얼룩진 색채가 분명히 나타나도록 하는 수법

邵岩·雲濤

을 사용하였다. 이러한 유형의 작품을 창작하는 사람들은 대부분 안료 사용에 밝은 화가들이다.

(2) 문자를 조합하여 그림을 이루는 유형

문자를 조합하여 그림을 이루는 것은 지금 사람이 발명한 것이 아니라 적어도 청나라 강희(康熙, 1628~1722) 년간에 이미 출현하였다. 당시 한재(韓宰)가 모각한 〈관제시죽(關帝詩竹)〉, 동치(同治, 1862~1874) 년간에 마덕소(馬德昭)가 제작한 〈괴성점두도(魁星點斗圖)〉와 〈화갑중주수자도(花甲重周壽字圖)〉 등 세 폭의 작품은 지금도 서안의 비림에서 볼 수 있다. 『서안비림백도집상(西安碑林百圖集賞)』에서는 이들 작품을 '문자유희(文字遊戱)'라 하였다. 이를 보면, 대부분 사람들이 아직까지 이것들을 서예작품으로 인정하지 않고 있음을 알겠다. 문자를 조합한 그림은 사람들의 마음속에 이러한 지위를 부여하며 지금까지 내려왔다.

이러한 유형에 속한 작품들을 살펴보면, 허복동(許福同)의 〈월주(月舟)〉, 소암(邵岩)의 〈종산곡유(從山曲幽)〉 그리고 소원장(蘇元章)의 〈양안원성(兩岸猿聲)〉 등이 있다. 〈월주〉란 작품에서 '月'과 '舟'의 두 글자는 모두 상형문자로 '月'자는 작품의 오른쪽 위에 두고 '舟'자는 왼쪽 아래에 위치하였다. 그 사이의 공백은 모두 검게 하여 밤을 상징하였다. 달빛 아래 홀로 있는 일엽편주를 제외하고 어떠한 숨결이나 아무런 소리도 나지 않는 고요한 밤의 정적을 연상하도록 하였다. 〈종산곡유〉란 작품은 네 글자를 조합하여 본문으로 삼고 이러한 문자로 하여금 높은 산과 깊은 골짜기를 표현하여 한 폭의 그림을 제작하였다. 〈양안원성〉이란 작품은 이백의 시 「조발백제성(早發白帝城)」에 나오는 '양안원성제불주, 경주이과만중산(兩岸猿聲啼不住, 輕舟已過萬重山)'이라는 두 구절을 조합

許福同·月舟 葡列平·碩

하여 한 폭의 사의화(寫意畵)를 만든 작품이다.

　　이외에 문자를 극도로 변형시켜 겨우 윤곽만 남긴 작품들이 있으니, 예를 들면 복열평(葡列平)의 〈석(碩)〉과 소암의 〈해(海)〉와 같은 것이 이러한 유형에 속한다. 〈석〉이란 작품은 얼른 보면 무엇인지 모르지만 석문을 보고 이와 근사함을 알 수 있고, 〈해〉란 작품 또한 그러하다. 초서, 특히 광초는 극도로 변형을 시키면서 겨우 대체적인 윤곽만 남겼다. 그러나 이러한 광초는 매우 빠르게 행필하는 과정에서 필의와 필세를 따라 극도로 간략하게 한 것이다. 이에 반하여 위에서 설명한 〈석〉과 〈해〉란 작품은 그렇게 제작한 것이 아니다. 이것들은 모두 마음을 다하여 구상하고 안배하며 비교하고 선택한 결과이다. 따라서 이것들은 전통의 초서, 특히 광초와 더불어 설령 유사한 점이 있다고 하지만 엄격히 말하면 서로 다른 범주에 속한다.

(3) 그림 같으면서 그림이 아니고 문자도 아닌 유형

이러한 유형에 속하는 작품은 극도로 변형시킨 문자 혹은 문자와 유사한 선에 기타 성분을 가함으로써 그림 같으면서 그림이 아닌 것들이다. 예를 들면, 장대아(張大我)의 〈전(田)〉과 고간(古干)의 〈농가락(農家樂)〉 등이 이러한 유형에 속하는 작품들이다. 〈전〉이란 작품은 아마도 몇 개의 '田'자를 서로 중첩하여 배열하고 조합하여서 완성한 것이다. 작가의 말을 빌리면, "이는 상상에서 밭[田]에 대한 이해와 직관을 농축한 것이다."라고 하였다. 그러나 둥글게 획을 그리고 거기에 다시 동물의 눈과 같은 점을 가한 전체 작품은 도대체 무슨 뜻을 나타내고 있는지 분명하지 않다. 〈농가락〉이란 작

張大我·田

품은 하단에 '양(羊)'자처럼 보이는 부호를 제외하고 나머지는 모두 판독할 수 없다. 그리고 알아볼 수 있는 것은 오직 흡사 물고기[魚] 모양과 같은 한두 종류의 동물이 있으나, 이 또한 문자와 상관이 없는 것이다.

이외에 비문자(非文字)가 있으니 산초(山樵)의 〈무제(無題)〉와 장대아(張大我)의 〈불가식부호지칠(不可識符號之七)〉, 그리고 마승상(馬承祥)의 〈혼융(渾融)〉 등이 이러한 유형에 속한다. 〈무제〉란 작품은 굵고 가

는 직선이 가지런하지 않게 교차
한 작품이나 결코 문자는 아니다.
〈불가식부호지칠〉이란 작품은 종
횡으로 곡선과 직선이 불규칙하게
교차하면서 모아진 것으로 이를
'불가식부호(不可識符號)'라고 하
였으니, 이 또한 고문자하고도 아
무 상관이 없다. 〈혼융〉이란 작품
은 두 개의 원형물질을 얽어놓은
것으로 현미경에 나타나는 두 개
의 병균 혹은 세포를 상징하고 있
으니, 이 또한 문자가 아니다. '현
대파'서예를 하는 사람들은 이와
같은 도형을 미화시켜 '비문자서

山樵 · 無題

법작품(非文字書法作品)'이라 이름하고 있다.

　이상을 보면, 첫 번째 유형은 모두 문자 작품이다. 이러한 유형은 서로
다른 각도에서 서로 다른 면모를 갖추어 서예에 신선한 바람을 불러일으
킬 수 있다. 그리고 작품 제작을 잘하면 대중들에게 즐거움을 줄 수 있는
좋은 작품이 될 것이다. 두 번째 유형은 전통서예와 이미 거리가 많이 벌
어졌지만, 적어도 아직은 문자의 그림자를 지니고 있어 서예라는 범위에
한 자리를 차지할 수 있다. 세 번째 유형은 형상으로 볼 때 이미 문자라

고 말할 수 없기 때문에 기본적으로 서예와의 관계를 떠났다고 하겠다.
즉, 이러한 유형은 이미 문자를 서사하는 것이 아니기 때문에 이유를 막
론하고 서예작품이라고 할 수 없다.

4. '현대파' 서예의 특징과 평론

서예란 문자를 가지고 서사하는 예술이다. 일찍이 춘추시기에 '조충서
(鳥蟲書)' 혹은 '조충전(鳥蟲篆)'이 출현하였는데, 그 특징은 전서의 필획
위에 새나 벌레의 형태를 장식한 것이다. 이러한 '조충서'가 바로 그 시대
의 '현대파'서예라고 말하여도 전혀 무리가 따르지 않을 것이다. 이것이
지금까지 없어지지 않았던 근본 원인은 이를 서사함에 처음부터 끝까지
문자를 떠나지 않았기 때문이다. 만약 그 시대의 사람이 문자의 필획 위
에 새나 벌레의 형태를 장식하지 않고 마음대로 어지러운 그림을 그렸다
면, 아마도 서예라는 범주에서 자취가 없을 것이다. 또한 당나라 이전의
서예는 대부분 파리하고 굳셈을 숭상하였으나, 안진경에 이르러 상황이
바뀌었다. 그는 서예를 자각하기 시작하였던 동한시기 이래 '봉절검최(鋒
絶劍摧)'·'강정기위(剛正奇偉)'·'온실이이민용(穩實而利民用)'이라는
규범으로 최대의 서예 혁명을 완성하고, 서예사에서 웅위창경(雄偉蒼勁)
한 새로운 유파를 창출하였다. 이러한 서예 혁명도 완전히 글자의 형체에
기초를 두고 진행하였던 것이다.[292]
중국에서 '현대파'서예는 그리 길지 않은 역사를 가지고 있다. 이러한

유파의 기본 핵심은 시간과 공간을 초월한 새로운 예술 개념으로 자기 예술의 구상과 어휘를 새롭게 구축함으로써 전통서예와 구별하는 것이다. 그들은 한편으로 서양의 현대예술과 심미 관념을 흡수하고, 다른 한편으로는 일본의 '소자파(少字派)' 전위서예를 모방하고 있다. 여기에 문자는 단지 그들이 '현대파' 서예의 사상을 표현하려고 빌린 부호에 지나지 않는다. 그렇기 때문에 그들은 예술 유파의 의식을 형성할 수 있었다. 현재 '현대파' 서예를 모색하는 사람들은 소수파에 지나지 않지만, 서예라는 큰 범주에서 보면 결코 홀시할 수 없는 현상이다.[293] 이러한 모색 정신은 마땅히 긍정하여야 하지만 이에 대한 지지는 한계가 있다. 작품에서 어떠한 수법을 사용하였더라도 반드시 가독성이 있어야 비로소 서예작품이라 할 수 있다. '현대파' 서예는 아직 이론의 체계화와 창작적인 면에서 미약한 정도이다. 따라서 '현대파' 서예는 일종의 모색 현상은 될 수 있으나, 어느 한 유파라고 단정하기에는 아직 조급한 감이 있다. '현대파' 서예는 그 명칭이 어떠하든 간에 이미 서단에 등장하였다. 이에 대한 관점도 서로 다르다는 것은 지극히 당연한 일이다. 양목은 「담서법심미적타성」에서 아주 좋은 말을 하였기 때문에 이것으로 결론을 삼겠다.

292) 余德泉, 『簡明書法敎程』, 226~243쪽 河南美術出版社.
293) 周俊杰, 「二十世紀後期的中國書法」, 『中國現代美術全集 · 書法』 卷3, p.13, 河北美術出版社.

역사는 한 명의 공평무사한 법관이니 각 부류의 예술은 그의 면전에서 평등
하다. 억지로 끌어올리려고 하나 역사의 선별을 거쳐 자연히 사라지게 될 것
이다. 만약 이것이 한 시대의 맥박을 반영하고 완강한 생명력을 지니고 있다
면, 바다와 같이 넓은 서단에서 계속 생존할 것이다.[294]

二. '학원파'

1. '학원파'의 배경

현재 중국의 당대 서단에서 유행하고 있는 '학원파' 서예는 진진렴(陳振
濂)이 제일 먼저 명명하였다. 그리고 이에 대한 이론과 구체적인 창작 방
법까지도 실제적으로 그가 주도하고 있기 때문에 혹자는 이를 '진진렴의
학원파' 서예라고 말하기도 한다. 이렇게 말하는 이유는 그 속에 상당히
미묘하면서도 말로 표현하지 못할 복잡한 문제가 있기 때문이다. 이를 간
단히 말한다면, 대학 출신의 '학원파'와 '진진렴의 학원파' 서예와는 서로
같은 명칭이지만 실제적인 내용은 그렇지 않다는 것이다. 즉, 진진렴 이
전에는 '학원파'란 구체적인 명칭은 없었어도 이러한 전문적인 집단은 항

294) 楊木, 「談書法審美的惰性」: "歷史是一位鐵面無私的法官, 各門類的藝術在他
的面前是平等的, 硬拉上來的, 經歷史的篩選也會自行消亡, 如果它反映了一個
時代的脈搏, 有着頑强的生命力, 就會在浩如煙海的書林中生存下去."

상 존재하면서 서예 전통의 맥을 이어왔다. 그런데 갑자기 진진렴이 '학원파' 서예라는 명칭을 들고 나오면서부터 이전의 전통서예와는 다른 모습의 창작 형태를 나타내며 중국 서단에 하나의 유파로 등장하였다. 그러므로 현재 중국에서 '학원파'라고 하면 전적으로 '진진렴의 학원파' 서예를 가리키고 있다. 그렇기 때문에 여기에서도 '학원파'를 비전통(非傳統)으로 분류하여 논리를 전개하려고 한다. 따라서 진진렴이 명명한 '학원파'에 대한 실체를 파악하기에 앞서 비록 정식으로 이러한 명칭은 사용하지 않았지만 서예의 전문화를 도모하였던 이전 사람들의 '학원파'에 대한 배경을 살펴보는 것도 의의가 있을 것이다.

'학원파'란 주로 서양 미술사 중에서 하나의 고정된 유파이다. '학원파'라는 것은 1648년 프랑스에서 루이 14세의 명을 받아 샤를 르 브랭(Charles Le Brun, 1619~1690)이 회화와 조각 학교를 세우면서 시작하였다. 프랑스 회화는 이것으로 인하여 번영의 국면을 이루었고, 아울러 엄격한 회화 규범을 건립하였다. 비록 '학원파'란 말은 이와 같이 서양에서 비롯되었지만, 이는 미술 분야에 관한 것이다. 중국서예에서 '학원파'는 1963년 대학에 서예과가 처음 생긴 시점으로 잡을 수 있지만, 이에 앞서 고대에도 이미 서예를 예술로 보면서 이에 대한 기초·규범·법칙 등을 연구하였던 서학(書學)의 개념이 있었다.

고대 제도를 보면, 서예를 전문적으로 가르쳤던 기관이 있었다. 예를 들면, 한나라의 홍도문(鴻都門), 당나라의 홍문관(弘文館), 북송의 서학(書學), 원나라의 규장각(奎章閣) 등이 그것이다. 고대 문헌을 보면, 서

예가 점차 하나의 독립적인 예술로 발전하고 있었음을 알 수 있다. 예를 들면, 『주례(周禮)』의 '육예(六藝)'중에 '서(書)'를 말하였는데, 이렇게 단독적인 항목을 설정하였을 때에는 반드시 거기에는 완전하지 않지만 대략적인 규범이 있었을 것이다. 또한 『한서 • 예문지(漢書 • 藝文志)』에 육체(六體, 즉 古文 • 奇字 • 篆書 • 隸書 • 繆篆 • 蟲書)가 있었다는 점을 통하여 한나라에 서학이 이미 싹트기 시작하였다는 것도 알 수 있다. 『수서 • 경적지(隋書 • 經籍志)』 이후 『신 • 구당사(新 • 舊唐史)』와 『송사(宋史)』 등의 『예문지』는 큰 변화가 없지만, 『송사 • 예문지(宋史 • 藝文志)』에서부터 순수 서학이론 • 금석학 • 법첩 • 서예감상 등도 서예 관계 도서로 분류하기 시작하였다. 『명사 • 예문지(明史 • 藝文志)』에 이르러서는 이전까지 경부소학류(經部小學類)에 수록하였던 서예 도서를 모두 자부예술류(子部藝術類)에 배속시켰고, 『사고전서(四庫全書)』 목록에서도 서예를 자부예술류에 배속시킨 것을 보면 서학을 별도로 취급하였음을 알 수 있다.

당나라 글씨는 법을 숭상하였으니, '법'이란 것은 바로 명확한 일종의 규범이다. 당 태종 때 전문적으로 국자감과 홍문관을 설치하여 전적으로 서예를 배우게 하였으니, 『신당서』 권 47의 「홍문관」에 이러한 말이 있다.

정관 원년 조서로 서울에서 벼슬을 하고 있는 오 품 이상의 관리 중에 서예를 즐기는 24명을 홍문관에 예속하여 글씨를 익히게 하였다. 그리고 궁중에 있는 법서를 내어 주었다.295)

당시 국자감에서 가르치는 칠학(七學) 중의 하나가 '서학'이고, 홍문관에서 글씨를 익혔던 유명한 서예가로는 우세남과 구양순이 있었다. 만약 중국에서 최초로 '학원파' 경향을 갖춘 것이 있다면 아마도 이를 먼저 손꼽을 수 있을 것이다. 왜냐하면, 국자감과 홍문관은 이미 대략적인 '학원파'의 전신이고, 구양순과 우세남과 같은 대가들은 바로 당나라 서예 법도를 건립한 공신들이기 때문이다. 따라서 국자감과 홍문관은 이미 '학원파'의 형식과 내용을 겸했다고 할 수 있다.

송나라의 미불은 상대적으로 '학원파' 색채가 강한 대표적 인물로 꼽을 수 있다. 그의 서예에 대한 조예를 논한다면, 동시대의 소식·황정견과 비교하여도 우열을 가릴 수 없을 정도이다. 그러나 이 세 사람을 자세히 관찰하면, 소식과 황정견은 서예를 우아한 감상의 공구로 보았고, 미불은 서예 창작을 목적으로 보았다. 또한 미불은 휘종의 서학박사를 담임하였으니, 이는 직업적 서예가임에 틀림없다. 따라서 그는 서예가 취미와 우아한 감상이 아니라 전문적인 것이라 주장하며, 서예 본래의 의식을 강조하였다. 이는 후세 '학원파'의 기본 특징이라 하겠다. 그는 『해악명언』에서 이렇게 말하였다.

295) 『新唐書·弘文館』 卷47: "貞觀元年, 詔京官職事五品已上子嗜書者二十四人, 隷館習書, 出禁中書法以授之."

글씨를 배울 때에는 모름지기 정취를 얻고, 달리 좋아하는 것은 모두 잊어야
비로소 묘함에 들어갈 수 있다. 만일 별도로 다른 것을 좋아하여 이에 얽매
이면 문득 글씨는 공교하지 않는다. ……하루라도 글씨를 쓰지 않으면, 문득
생각이 껄끄럽게 됨을 느낀다.[296]

서예의 전문화를 강조하는 경향은 송·원나라 이래 사대부 문인의 '일
격(逸格)'이라는 관념에 의하여 타격을 받고 한 곳에 방치되었지만 그렇
다고 결코 숨이 끊어진 것은 아니다. 명나라 동기창에 이르러 그의 화론
중에서 '행가(行家)'와 '이가(利家)'의 분야를 구별하였고, 청나라 금석학
자들이 서예 창작에 참여함으로써 학술을 가지고 서예의 전문화를 꾀하였
다. 민국시대에서 근현대에 이르는 동안 식자들은 서예의 전문화에 대하
여 부단히 노력하였는데, 그중에서 가장 중요한 인물은 심윤묵(沈尹默)이
다. 그는 비록 서예가(書藝家)와 선서자(善書者)를 구별하여 서예가 가지
고 있는 본래의 의식을 분명히 하려고 노력하였지만 이에 대한 반응이 별
로 없었다. 서예사에서 진정 '학원파'를 제창한 개산조사는 1960대 초의
반천수(潘天壽)·육유쇠(陸維釗)·사맹해(沙孟海) 등을 꼽을 수 있다.

1962년 전국미술 교육회의에서 반천수 선생은 미술 대학에 서예과를
설치할 것을 제창하였다. 다음해에 육유쇠와 사맹해 선생 등을 교수로 초
빙하여 중국에서 최초의 서예과를 창설하였다. 육유쇠 선생이 제일 먼저

296) 米芾, 『海嶽名言』: "學書須得趣, 他好俱忘, 乃入妙, 別爲一好縈之, 便不工
也. …一日不書, 便覺思澀."

서예과의 교학 규범을 가르쳤다. 동시에 그는 자신의 창작도 독특한 개성을 나타내었고, 또한 엄격한 서사적 기교의 규범을 구사하였다. 장조안(章祖安)은 육유쇠 선생이 중국미술학원에 끼친 공헌을 중국미술학원의 교육사상, 즉 학술성·계통성·인재에 따른 교육·사도의 정신을 계승하는 교육 방식을 배척하지 않은 것으로 집약시키고 있다. 1979년 절강미술학원에서 최초로 서예과 대학원생을 모집하여 교육을 하다가 1980년 육유쇠 선생이 병으로 죽자 사맹해 선생이 뒤를 이어 대학원 교육을 전담하였다. 사맹해 선생은 분명한 사고와 명확한 교육 지침을 가지고 다년간 대학원생들을 지도하였을 뿐만 아니라 정규학원 또는 서예교육에 대하여서도 획기적인 의견을 많이 제시하였다. 이것을 볼 때 '학원파'는 반천수 선생이 제창하였고, 육유쇠 선생은 이를 실천하고 기초를 닦은 사람이고, 사맹해 선생은 이를 더욱 크게 확충시킨 사람이라고 할 수 있다. 이러한 사람들로 인하여 서예의 전문화를 도모하려는 '학원파'의 견실한 기초가 이미 닦였다.

2. '학원파'의 형성과정

중국의 당대 서단에서 '학원파'란 이름은 진진렴이 제창한 새로운 유파이다. 비록 '학원파'란 명칭이 이미 서양 미술계에서 있었지만, 중국의 서예교육도 점점 자리를 잡고 성숙함에 따라 서단에서도 대학 출신인 '학원파'가 자연스럽게 자리를 잡았다. 따라서 이론상으로는 '학원파'란 명칭이

있었지만 현실은 아직 하나의 유파를 형성하지 않았다고 볼 수 있다.[297] 진진렴은 '학원파'서예 창작 선언문에서 이렇게 말하였다.

　　서예는 반드시 서예이어야 하며, 또한 시각예술이다.[298]

　전자는 '현대파'서예의 비서예(非書藝)적인 특징에 근거하여 제시한 말이고, 후자는 전통서예의 평범한 예술 성격에 대하여 꼬집어 제시한 말이다. 이는 서예의 본체론적 입장에서 현대적으로 서예를 정의하는 말이기도 하다. 이러한 것을 기본으로 삼고 이론을 전개한 것이 바로 '학원파'서예 창작의 기술품위(技術品位)·형식기점(形式基點)·주제사상(主題思想) 등이다.[299] 진진렴이 주도하는 '학원파'의 탄생은 1980년대 말에 있었지만, 이것이 진정 빛을 보게 된 것은 1997년이다. 먼저 이에 대하여 간단하게 그 형성 과정을 살펴보기로 하겠다.

　진진렴이 주도하는 '학원파' 창작은 1989년에서부터 시작하였다. 그해는 문화대혁명 이후 중국미술학원에서 첫 번째로 서예 전공 본과생들이 졸업전으로 창작 단계에 진입하는 작품을 선보인 해이기도 하다. 그들은 3년 동안에 걸쳐 전문적인 서예 학습을 통하여 전통서예 지식과 전문적 기교의 기초를 이미 충분히 닦았다. 그들은 이러한 바탕 위에 어떻게 서

297) 王澄, 「答陳振濂先生問」, 『書法導報』 總360期.
298) 陳振濂, 『'學院派'書法創作宣言』: "書法必須是書法的, 又是視覺藝術的."
299) 孟慶星, 「新的支點」, 『書法報』 總722期.

예 창작에서 전통의 정화를 계승하고, 또한 이전 사람들의 창작과 중복하
지 않기 위하여 심각하게 고민하고 있었다. 따라서 '불천고인(不踐古人)'
과 '개척창신(開拓創新)'은 당시 그들이 졸업전을 준비하면서 모색하였던
중심적 지도 사상이었다. 졸업전에 참가한 학생은 진대중(陳大中)·장건
평(張建平)·장우상(張羽翔)·여금주(呂金柱)·황강(黃江)·왕영강(汪永
江)·래일석(來一石) 등 모두 일곱 명이었다. 이후 1993년 제5회 '중청
전'에서 '학원파'서예의 전문적인 훈련을 받은 사람들 중에 진국빈(陳國
斌)과 장우상(張羽翔) 등 젊은 작가들이 대거 큰 상을 받았다. 이때부터
갑자기 '학원파'서예가 부각하여 이른바 '광서현상(廣西現象)'을 불러일으
키며 서단을 깜짝 놀라게 하였다. 이후 1997년 1월 전국 제1회 '학원파'
서예 창작 강습반이 항주에서 열렸고, 진진렴은『학원파서법창작선언』을
발표하였다. 1997년 제7회 '중청전'에 '서법조교반(書法助敎班)'300)에서
공부하였던 고람(古嵐)이 출품한 '학원파'서예작품인 〈난정서인상(蘭亭序
印象)〉이 심사위원들 사이에서 열띤 토론을 일으키며 다시 한 번 서단의
관심을 모았다. 1998년 중국미술학원 '서법조교반' 졸업 창작전이 항주
와 북경 두 곳에서 번갈아 열렸다.
 '98학원파서법창작전(98學院派書法創作展)'은 이전의 '학원파'서예 창
작이 한 차례 토론을 걸치고 난 뒤에 첫 번째로 선을 보인 것으로, 다음

300) 이는 抗州에 있는 中國美術學院에서 본교생이 아닌 전국 서예가들을 대상으로
 교육하였던 기관으로 우리나라의 서예전문가과정과 그 성격이 흡사하다. 당시
 이 과정의 교육을 담당하였던 陳振濂의 영향이 상당히 컸다.

과 같은 두 가지 의의를 지니고 있다. 하나는 '학원파'서예 창작이 작은 범위의 지역에서 모색하다가 이제는 큰 범위의 사회로 전개하였다는 점이다. 다른 하나는 이러한 전시를 통하여 '학원파'가 사회의 관심과 토론을 유발시킴으로써 서예의 창작에 새로운 모색과 사고의 공간을 제공하였다는 점이다.301) 현재 '학원파'는 중국 서단에서 하나의 쟁점으로 등장하였으며, 이에 대한 평론의 맹렬한 정도가 이전의 '현대서예'에 비하여 결코 뒤지지 않는다. '학원파'의 주제성 창작이 별도의 '유희규칙(遊戱規則)'이라고 한다면, 규칙에 대하여서 인정하는 것이다. 이는 곧 '학원파'를 유파의 하나로 인정한다는 뜻을 담고 있다. 진진렴이 주도하는 '학원파'는 이러한 과정을 거쳐 어느덧 하나의 유파로 등장하였다. 그러면 다음에는 '학원파'의 이론과 작품에 대하여 살펴보기로 하겠다.

3. '학원파'의 창작이론과 작품 분석

(1) '학원파'의 창작이론

'학원파'의 창작 이론은 진진렴이 중심을 이루고 있다. 그는 '학원파'가 창작 이론 연구를 통하여 취득한 성과, 그리고 근 몇 년간 창작 실천을 통하여 모색한 것에 대하여 종합적으로 논술하였다. 이를 크게 관념전제(觀

301) 陳大中·王永江·陳國斌·張羽翔, 「關于學院派書法創作的說明」, 『中國書法』 總第88期.

念前提)와 검험표준(檢驗標準)이라는 두 가지 방향으로 정리할 수 있다.

'관념전제'에 대하여 진진렴은 『학원파서법창작선언』에서 다음과 같은 견해를 밝혔다. 서예에 미학 이론 기반이 필요하니, 이는 즉 인식론·방법론·가치관의 기초를 말한다. 인식론 측면에서 서예는 미술의 일종이며 시각예술이다. 그러므로 서예의 본질을 훼손시키지 않는 범주에서 어떠한 미술적 방법을 시도하여도 이를 용납하고 받아들일 수 있다. 방법론 측면에서 보면, 첫째로 고전 서예 명작에서 서사적 기교를 흡수하고, 둘째로 기존의 서예 시각 형식을 개혁하며, 셋째로 현대예술 사상을 흡수하여 사고형 창작에 주력하도록 하여야 한다. 가치관 측면에서 볼 때 서예는 필수적으로 예술이어야 한다. 그리고 예술이지만 반드시 서예라야 한다.302)

'검험표준'에 대하여 '학원파'는 먼저 하나의 창작 개념을 설정하여야 한다. 즉, 작품의 형태·풍격·기교 및 창작 과정과 방법 등에 대하여 어느 정도 구체적인 표준을 정하여야 한다. 그리고 이것으로 하여금 자신의 개성이 선명하게 나타나도록 함으로써 기타 서예 형태와 차별성을 이루어야 한다. 서예가 예술 창작이 되기 위하여서는 반드시 예술가의 사상과 주제를 작품으로 통하여 체현하여야 한다. 또한 면밀한 연구를 거쳐 특정한 형식과 기술로 완성도를 높인 다음 최종적으로 예술적 가치를 실현시켜야 한다. 따라서 '학원파'서예는 창작에서 '주제사상(主題思想)'·'형식추구(形式追求)'·'기술품위(技術品位)' 등의 삼 요소를 제일 중요시한다.

302) 陳振濂, 『學院派書法創作宣言』.

'학원파'서예 창작에서 '주제사상'이란, 한 점의 작품에 창작하는 목적
을 규정하고 있다. 다시 말하면, 하나하나의 구체적 작품은 모두가 마땅
히 표현하려고 하는 사상이 담겨 있어야 한다. 서로 다른 작품도 마찬가
지로 서로 다른 주제로 개괄할 수 있어야 한다. '학원파'서예 창작에서
'형식추구'와 '기술품위'는 충분하고도 정확하게 다듬어진 예술 표현 수단
으로 작품의 '주제사상'을 더욱 두드러지게 한다. 이것들은 또한 '현대파'
서예작품의 '주제사상'을 에워싸면서 전개하고, 아울러 이를 받들어 적재
하고 있기 때문에 '주제사상'의 외각 물질이라고 할 수 있다. 따라서 '학
원파'서예 창작에서 '형식'과 '기술'은 전통 관념의 형식과 기법과는 다르
다. '학원파'서예 창작에서 '형식'은 주제의 필요성에 의하여 유기적으로
운용할 수 있다. 즉, 주제가 있고 이에 합당한 형식이 뒤따라야 한다. '학
원파'서예 창작에서 '기술'도 전통적 기법보다는 더욱 넓게 운용하고 있
다. 이는 전적으로 구체적인 한 작품을 완성하는 데에 필요한 모든 종합
적 기술의 파악 능력을 가리킨다. 아울러 이는 필수적으로 '학원파'서예
창작의 주제와 형식의 제약 아래에서 파악하는 것이지, 평범하게 전통적
인 기법을 표현하는 것이 아니다.[303]

303) 陳大中・汪永江・陳國斌・張羽翔,「關于學院派書法創作的說明」,『中國書法』
 總第88期.

(2) 작품 분석

'학원파'서예 창작에 또한 '주제성창작(主題性創作)'이라고도 한다. 이는 '학원파'서예가 그만큼 작품에서 주제를 강조하고 있음을 증명하는 것이기도 하다. 서예가의 창작 주제는 서예 언어를 통하여 나타난다. 옛사람이나 오늘날의 이른바 '서사형(書寫型)' 서예가들의 창작은 모두 나름대로 주제가 있지만, 이를 표현하는 방식은 일치하지 않는다. '학원파'는 이러한 것을 직시하며 형식에서 돌파구를 찾았다. '주제'라는 두 글자를 제시한 것은 어떤 면에서 다분히 의도적 의미가 담겨져 있다. 이에 반하여 '서사형'의 서예는 형식에서 옛것만 지키고, 의식적으로 어떠한 '주제'를 상승시켜야 하겠다는 특별한 이론이 없다. 그렇다면 '학원파'서예작품은 어떻게 '주제'를 표현하였는가? 이에 대한 장천궁(張天弓)의 분석은 매우 예리하다. 그는 이에 대한 것을 다음과 같이 세 방면으로 나누어 설명하였다.

첫째, '표제(標題)'를 사용하고 있다.

표제와 예술 작품과의 관계를 전문적으로 연구한 사람은 아직까지 없을 것이다. 그러나 '학원파'작품에는 대부분 '표제'가 있어 상징적 작용을 하는 것 이외에 작품의 '주제'와도 밀접한 작용을 하고 있다. 예를 들면, 〈승회소전독서필기(僧懷素傳讀書筆記)〉·〈채고래능서인명(采古來能書人名)〉·〈여고인서(與古人書)〉·〈난정서인상(蘭亭序印象)〉·〈성교서훈련방안(聖敎序訓練方案)〉·〈아시학서회억(兒時學書回憶)〉 등은 모두 이러한 종류에 속하는 작품들이다. 그리고 〈일체역사도시당대사(一切歷史

田紹登·與古人書

陳迅·兒時學書回憶

陳振濂·一切歷史都是當代史

陳大中·採古來能書人名

都是當代史)〉・〈종무서도유서(從無序到有序)〉・〈주출오구(走出誤區)〉・
〈회인재세(懷仁再世)〉・〈진(陣)〉 등은 다소 관념적이지만, 모종의 방식
을 절취하여 작품에 도입함으로써 모두가 구체적인 사상을 표현하고 있다.

둘째, '문자내용(文字內容)'이다.

〈채고래능서인명(采古來能書人名)〉은 고대의 명가들 20명의 서명을
그들 서체로 써서 네 줄로 배열한 작품이다. 배열을 하는데 많은 사고를
하였거나 아니면 아무 생각도 없거나 둘 중의 하나이다. 이 작품에서 '주
제'를 찾으려고 한다면, 아마도 작품의 양 가장자리에 작은 글씨로 쓴 관
지를 읽어야 할 것이다. 더욱 재미있는 작품은 〈난정서인상(蘭亭序印
象)〉이다. 앞에는 '회계왕희지(會稽王羲之)'를 제시하였고, 뒤에는 표제
와 낙관이 있으며, 중간은 작가가 매일 〈난정서〉를 공부한 일과를 적었
다. 이를 쓴 작가는 매일 〈난정서〉의 사상과 감정을 임서하였는데, 이
작품은 바로 이러한 과정에서 느낀 작가의 심경을 표현한 것이다. 여기에
서 묘한 점은 작가가 공부하는 대상의 언어를 운용하여 그 대상과 관계되
는 말을 하는 것처럼, 작품에서도 공부하는 대상의 글자로 그 대상과 관
계되는 글씨를 썼다는 것이다. 이러한 사상과 감정이 바로 '문자내용'에
속하며, 이를 표현하는 방법도 〈난정서〉에 있는 언어로 다시 조합하였다.

그리고 〈일체역사도시당대사(一切歷史都是當代史)〉란 작품 위에 있는
작은 글자는 하늘 높이 있어 형태는 알 수 있지만 내용은 잘 보이지 않는
다. 이 작품의 표제는 역사 철학 관념으로 마치 연을 하늘 높게 날린 것
과 같은 느낌을 들도록 하였다. 연이 하늘 높게 날면 모든 사람들이 함께

볼 수 있고, 또한 이를 보고 누구나 그것이 연이라는 것을 알 수 있다. 그러나 여기에서 잘 보이지 않는 것은 작품과 연결된 선이다. 만약 작품 위에 있는 작은 글자의 제발에서 이에 대한 해설을 하지 않았다면, 아마도 선이란 존재조차 인식하지 못하였을 것이다. 이러한 감각의 이론적 근거는 곧 전파학에서 비롯되었다. 이외에 〈아시학서회억(兒時學書回憶)〉·〈회인재세(懷仁再世)〉·〈승회소전독서필기(僧懷素傳讀書筆記)〉 등은 부분적 또는 전체적으로 '문자내용' 및 '표제'를 운용하여 주제를 표현한 작품들이다.

古嵐 · 蘭亭序印象

胡書鵬 · 聖敎序訓練方案

셋째, '병합설계(拼合設計)'이다.

〈진(陣)〉과 같은 작품은 '문자내용'을 거치지 않고 단지 병합의 방법만 운용하여 주제를 표현하였다. 물론 표제가 있기 때문에 시각적으로 볼 때

심도감이 있고 회화에서의 투시가 있으며 가까운 것은 크게 하고 먼 것은 작게 하였음을 알 수 있다. 이는 '학원파'가 추구하는 창작의 규율이기도 하다. 〈성교서훈련방안(聖敎序訓練方案)〉은 병합이나 주제를 볼 수 없고, '문자내용'도 없음에도 불구하고 점과 선 그리고 글자 형상에는 매우 새로운 맛이 있다. '학원파' 서예 창작에서 '문자내용'과 표제는 주제를 표현하는 중요한 방법이다. 그리고 '병합설계'는 독립적으로 표현하는 작용이 매우 약하므로 만약 표제와 서로 결합하지 않는다면, 아마도 주제를 제대로 표현할 수 없었을 것이다.304)

'학원파' 서예의 특징인 '주제성창작' 중에 절대 다수의 작품에서 사용한 것은 모두 '이차구성(二次構成)'의 방법이다. 일반 서예작품은 일차적인 서사로 완성한다. 그런데 만약 일차적인 서사를 하고 다시 그 작품에 전재(剪裁)·중조(重組)·부재(副材) 등의 수법을 가함으로써 다른 작품이 나왔다면, 이를 일러 '이차구성'이라고 한다. 따라서 '일차구성'은 바로 서예의 근본 성질이다. 물론 '이차구성'도 작품을 제작하는데 중요한 공헌을 할 수 있지만 아직까지 전통서예에서 이러한 것을 본 적이 없다. '이차구성'으로 이루어진 작품은 단지 현대예술에서 법을 취한 것이기 때문에 마땅히 이러한 영역에서 평가를 받아야 한다.305) '이차구성'을 또한 '후현대주의(後現代主義)'라고도 한다. 일반적으로 '후현대문화'는 '현대

304) 張天弓, 「兼評學院派書法」, 『書法報』 總735期.
305) 邱振中, 「關于主題性創作及其他」, 『書法報』 總745期.

문화'에 대한 일종의 반발로, 입체화에서 평면화에 도달하기 위하여 연구한 수법 중의 하나가 바로 '병첩화(拼貼化)'이다. '98학원파서법창작전'의 작품 가운데 '병첩' 수법을 운용한 것이 전체의 삼분의 이 이상을 차지하고 있어 그 특이성 때문에 많은 사람들의 주목을 받았다. 그러나 서예작품의 병첩화와 장치화는 결국 도안 설계와 같은 것으로 서예를 단지 표면에서 한 차례 단장한 것에 지나지 않는다. 이러한 것이 처음 나타나면 서예의 새로운 형식을 보았기 때문에 사람들은 대단히 놀라며 기이한 작품을 보았다고 할 것이다. 그러나 어느 정도 시간이 지나고 이와 같은 것을 두 번 이상 반복하여 보게 되면 반드시 염증을 느낀다. 그러면서 오히려 이렇게 요란한 작품보다는 역시 맑고 순수한 성정이 깃들여 있는 전통 서예가 더 좋다는 것을 자연히 느끼게 될 것이다.306)

4. '학원파'의 특징과 평론

하나의 유파를 형성하려면 무엇보다도 먼저 이를 지지하는 세력이 있어야 하고, 또한 이를 지탱해 줄 수 있는 이론이 반드시 있어야 한다. '학원파'서예도 이를 지탱해 줄 수 있는 이론을 갖추고 있다. 예를 들면, 먼저 서예작품의 내용으로 '주제'를 끌어들여 독창성·사상성·근엄성 등을 크게 드러내고 있다는 점이다. 다음은 서예작품의 형식으로 '형식지상(形

306) 毛萬寶, 「關于學院派書法創作的思考」, 『書法報』總723期.

式至上)'주의를 표방하면서도 문자의 형체와 서사적 기교를 답습하여 착실한 고전의 전통서예에 단단한 뿌리를 내린다는 점이다. 마지막은 미학이론을 전제로 하고 있다는 점이다.

각종 예술 작품은 모두 '주제'가 있으니 서예도 예외일 수 없다. 어떤 종류의 예술을 막론하고 진정한 목표는 시사·생활·시대를 관여하는 것이니, 서예도 마땅히 이와 같아야 한다.[307] '학원파'서예는 이론과 창작을 중시하면서 서예를 전문화 내지는 규범화하려는 특징을 갖추고 있다. 그러므로 이러한 관념을 가지고 새로운 서예 창작을 지도하는 것은 매우 긍정적인 일이다. '학원파'서예가 이렇게 긍정적인 면이 있지만, 이에 따른 문제점도 없지 않으니, 이를 간단히 설명하면 다음과 같다.

첫째, 명칭에 관한 문제이다.

진진렴 본인이 스스로 '학원파'라고 부르는 것은 분명히 명분과 실제가 서로 부합되지 않는다. 진진렴은 '학원파'에 대하여 다음과 같이 정의를 내리고 있다.

이는 주로 의의·규칙·방법에 대한 문제이므로 작가가 반드시 학원에 있는 사람이어야 되는 것이 아니다. 그리고 '학원파'는 작품의 창작 규칙과 창작관을 지향함으로 설령 작가가 학원에 있는 사람이 아니더라도 창작 이념과 수법에서 '학원파'의 규칙을 운용하여 창작을 하였으면 이를 '학원파'창작이

307) 張天弓, 「兼評學院派書法」, 『書法報』 總731期.

라고 할 수 있다. 따라서 관건은 창작을 하는데 구상·함의·주제 등이 있느
냐 하는 것이다.308)

'학원파'서예는 실제에 있어서 '주제성'서예이다. 이는 다음과 같은 사
실에서도 증명할 수 있다. '98학원파서법창작전'이 처음 항주에서 열렸을
때 중국미술학원에서는 '학원파'라는 명칭에 대하여 동의를 하지 않았기
때문에 할 수 없이 '주제성서법전(主題性書法展)'이란 이름으로 전시를
하였다. 그러나 이 작품들을 가지고 북경에서 전시를 할 때 '주제성서법
전'이란 이름을 바꾸어 '98학원파서법창작전'이란 이름으로 전시한 것만
보아도 알 수 있다. 풍격과 유파에 대한 명칭은 비록 명확한 규정이 없지
만, 모두가 이를 인정하고 묵인할 수 있는 설득력이 있어야 한다. 그러면
오해를 불러일으킬 요소가 없고, 또한 여기에 속하지 않는 사람들이 그들
의 일원이라는 오해도 살 필요가 없다.

스스로 '학원파'라고 부르는 것은 오해를 불러일으킬 수 있다. 왜냐하
면, 그들이 바로 전문 서예교육의 종지와 방향 그리고 주류를 이루는 사
람이라는 느낌을 주지만 사실은 그렇지 않다. 진진렴 스스로 말하는 '학
원파'서예의 종지는 중국미술학원에서 처음 서예교육에 종사한 반천수·
육유쇠·사맹해 등 선생들이 기초를 다진 교학사상과도 서로 부합하지 않
는다. 중국미술학원 서예과의 교과 과정을 보면, 어디에도 '학원파'서예

308) 陳振濂, 『學院派書法創作宣言』.

라는 내용을 찾아볼 수 없다.[309] 그리고 중국에서 서예를 전문적으로 가
르치고 있는 교사 중에서 진진렴의 주장에 동의하는 사람은 그를 포함하
여 겨우 몇 사람에 지나지 않는다.[310]

둘째, 주제와 형식에 관한 문제이다.

'학원파' 서예 창작에서 중점을 두고 있는 것은 바로 '주제'와 '형식지상'
주의이다. '주제'에 대한 연구는 학술 연구의 범주에 속하는 것으로 결코
어떤 유파의 전유물이 될 수 없다. 부경생은 '학원파'의 '주제성창작'이
가지고 있는 관념에 대하여 아주 좋은 결론을 내렸다.

> '학원파' 서예는 관념상에서 전통서예 및 '현대파' 서예와는 상당한 거리가 있
> 다. 특히 '학원파' 서예와 '현대파' 서예의 양식과 관념의 차이는 상당히 크다.
> '학원파' 서예에서 전통은 영혼이다. 그리고 이러한 전통은 추상적인 방법으
> 로 운용하고, 또한 그것을 전통적 방법으로 제련하여 본문 형태를 만들고 거
> 기에 주제의 기식을 부여할 따름이다.[311]

또한 '학원파' 서예가 문자를 운용하는 문제에 대하여 유정성은 다음과
같이 말하였다.

309) 童中燾, 「學院波總綱中的幾個問題」, 『書法報』 總737期.
310) 邱振中, 「關于主題性創作及其它」, 『書法報』 總745期.
311) 傳京生, 『關于書法理論的禮記』.

'학원파'서예는 문자의 함의를 약화시키고, 문자가 가지고 있는 원래의 법칙 관계를 타파하기도 하며, 아예 비한자(非漢字)를 쓰기도 한다. 작품에 비록 문자가 있지만 오히려 말을 이루지 못하니, 이는 전통서예에 비하여 매우 크게 개변한 것이다. '학원파'서예가 앞으로 성공하느냐 아니면 실패하느냐 하는 관건적 요소를 찾는다면 아마도 바로 여기에 있을 것이다.[312]

'학원파'서예의 가장 큰 특색은 작품마다 각각의 형상을 가지고 절대로 서로 중복하지 않는다는 점이다. 이것들은 모두 진정한 의미에서 하나의 독자적인 형식을 갖추고 있다. 그러나 이렇듯 작품의 양식이 매우 많다고 하지만 사람들에게 주는 느낌은 오히려 일종의 단조로움이다. 대다수의 작품에서 사용하고 있는 방법은 주구(做舊)·방고(倣古)·병첩(拼貼)들이다. 이러한 방식은 몇 작품만 있으면 좋은 효과를 볼 수 있으나, 많으면 오히려 모두가 거의 비슷하게 느껴진다. 서예 자체의 성분이 부족하면 서예 형식을 누르지 못하고, 시각적 충격만 주니 주객이 전도되기 쉽다.[313] 진진렴은 현대서예가들이 관심을 갖는 '형식'을 요구하였는데, 이는 매우 일리가 있으면서 또한 현실적 의의도 있다. 그러나 '지상(至上)'이라는 말은 올바르지 않다. 왜냐하면, '형식지상'주의라는 것은 창작 실천에서 하나의 낙후한 관념이고, 학술에서도 어떤 의의가 없는 구호이며,[314] 더구나 경솔하게 전통 필법을 쉽게 부정할 수 없는 문제이기 때

312) 劉正成, 「論當代中國書法創作」, 『書法導報』 總387期.

313) 路工, 「學院派創作探讀」, 『書法報』 總722期.

문이다.

셋째, 주체성에 관한 문제이다.

서예는 문자를 위주로 하기 때문에 다른 예술에 비하여 보수적 경향이 매우 강하다. 그러므로 현대화에 발맞춰 서예를 조장시키는 데에는 역시 많은 무리가 따른다. 서예는 동방 민족의 특수한 예술이다. 서예의 세계화도 중요한 문제이다. 그러나 서예가 세계적인 것이 되려면 반드시 나름대로 고유성을 유지하고, 다른 한편으로 서예의 전문화 내지는 규범화를 통하여 이를 더욱 발전시켜 나가야 한다. 그렇게 함으로써 서양 사람들로 하여금 동방의 것을 배우고 서예의 특수성을 이해하도록 하여야 한다. 그런데 '학원파'서예는 비교적 현대성만 부각시키고, 관념성을 강조하며, 서양 예술에서 많은 것을 흡수하는 입장에서 어떻게 '동방정신'을 올바르게 체현할 수 있겠는가?

이상에서 연구한 결과를 토대로 '전통파'와 '학원파'서예의 중요한 특징을 간단히 비교하면 다음과 같다.

314) 邱振中, 「關于主題成創作及其他」, 『書法報』 總745期.

'전통파'와 '학원파'서예의 특징 비교

	傳統派	學院派
主要表現	功力・傳統・個人風格	形象・西歐式古法・視覺效果
主題設定	드러내지 않거나 意識하지 않는다.	直觀的이고 意識的이다.
作品形式	平面藝術	平面藝術만 고집하지 않고, 立體적이며 '形式至上'主義이다.
內容表現	文字를 통하여 主題의 內容을 표현한다.	作品 전체를 통하여 主題의 內容을 표현한다.
文字使用	文字를 벗어나지 않는다.	文字를 打破한다.
工具使用	紙・筆・墨・硯	紙・筆・墨・硯과 모든 미술재료
創作目標	學古創新	棄古求新

학원[大學校]은 틀림없이 '학원파'사조를 생산하기에 가장 좋은 온상이다. 학원에서 건립할 수 있는 것은 규범・기초・체제 등의 내용으로, 이는 바로 '학원파' 사조가 의존하는 것들이다. 진진렴이 제창한 '학원파'는 그 자체의 이론이나 실천에 있어서 아직 설득력이 부족하지만, 혁신적으로 변화를 추구하는 정신은 오히려 기대할 만하다. 비록 '학원파'서예가 아직 성숙하지 않은 부분이 많더라도 계속 노력하여 시행착오를 줄인다면 인정을 받아 서예 발전에 새로운 출구를 제시할 수 있을 것이다.

결 론

　이상 중국서예와 중국 당대 서단의 현상에 대하여 살펴보았다. 중국서예는 크게 서예 본체론, 서예 풍격, 그리고 서예창작과 감상이라는 세 가지 분야로 나누어 그 내용을 살펴보았다. 중국 당대 서단의 현상도 크게 서예교육, 실용을 목적으로 하는 서예, 전람회를 목적으로 하는 서예라는 세 가지 분야로 나누어 그 내용을 살펴보았다. 지금까지 살펴본 내용을 간단히 정리하는 것으로 결론을 삼고자 한다.

　서예 본체론의 중점은 다음과 같다.

　중국서예가 기타 예술과 구별되는 가장 큰 특징은 바로 문자와 모필을 사용한다는 점이다. 중국서예는 크게 용필과 결구라는 두 가지 요소로 구성되어 있다. 서예의 용필은 선을 조합하여 정형적인 글자를 만든다. 이러한 선의 존재는 결구를 근거로 삼아야 하기 때문에 서예는 문자 형태의 예술화라고 할 수 있다. 서예의 생명력은 곧 용필이다. 이러한 생명력은 필력을 통하여 나오니 필력이야말로 서예의 영혼이라 할 수 있다. 따라서 필력의 강약은 서예작품의 우열에 절대적인 영향을 주고 있다. 용필의 목적과 임무는 천변만화의 선으로 하여금 서예의 생명력과 작가의 생활 기식을 표현하는 것이다.

　용필은 점과 획들을 만들고, 이러한 점과 획들이 서로 섞이고 결합하여 결구를 이룬다. 그러므로 결구는 용필을 근본으로 삼으며, 여기에는 결자(結字)·행기(行氣)·장법(章法) 등 세 가지 요소를 포괄하고 있다. 결자는 서예의 형식미에 속하고, 또한 서예의 의온미(意蘊美)를 나타낸다. 결자는 필법과 장법의 중간 매체로써 서예에서 상당히 중요한 작용을 하고

있다. 행기는 줄을 나누면서 포국 문제를 연구하는 것이니, 바로 결자와 장법의 중간 형식이다. 따라서 행기를 연구하려면 마땅히 용필과 결구를 기초로 삼아야 한다. 장법은 점과 획·결자·행기로 조성된다. 장법을 연구하는 목적은 이러한 국부적인 것들을 어떻게 조합하여 하나의 완미한 종합체를 만들고, 또한 여기에 어떻게 곡절의 변화를 나타내면서 혼연일체를 이루는가 하는 데에 있다.

　서예 풍격의 중점은 다음과 같다.

　서예에서 강구하는 것은 자기의 면모와 정신, 그리고 풍채가 있는 것이며, 가장 배척하는 것은 남의 것만 모방하여 그대로 따라서 쓰는 '노서'이다. 따라서 서예가는 옛사람을 융해하여 자기의 독특한 예술 풍격이 나타나도록 변화를 강구하여야 한다. 서예작품에 작가의 선명한 예술적 개성과 독창적인 풍격을 갖추고 있어야 비로소 진정한 서예가라고 할 수 있다. 풍격은 바로 그 사람을 그대로 나타내며, 형태와 정신, 그리고 법과 뜻의 통일체를 이룬다. 서예 풍격에 대한 연구는 창작을 인도하는데 다음과 같은 의의를 지니고 있다. 즉, 서예 풍격의 본질과 형성과정을 이해한 뒤에 서예가들은 자아의 주관과 능동적인 작용을 한층 더 인식할 수 있다. 서예 풍격에 대한 이해는 감상자의 감별 능력과 심미 정취를 향상시킨다. 그러면서 창작 경험을 총결하기에 유리하고, 서예와 관련된 학문과 예술이 함께 성숙할 수 있다. 이러한 것들은 서예가들을 자각적으로 현실에 투신할 수 있도록 인도한다.

　서예 창작과 감상의 중점은 다음과 같다.

서예는 엄숙한 규율에 합하는 창작활동이며, 또한 소쇄한 자연에 합하
는 창작활동이기도 하다. 물론 이 가운데는 말로 표현하기 어려운 고초와
무궁한 즐거움을 내포하고 있다. 서예 창작의 사회적 효능은 정서를 도야
하여 눈과 마음을 즐겁게 할 뿐 아니라 잠재적 민족의 사상과 문화를 변
화시키는 데에 적극적인 작용을 하기도 한다. 서예의 감상과 품평은 창작
자가 자신의 창작 방향을 파악하는 데에도 크게 도움이 된다. 아울러 시
대적 요구에 부합할 때 이러한 방향 제시는 더욱 중요한 현실적 의의를
지닌다.

중국 당대 서단의 현상의 중점은 다음과 같다.

서예교육은 당대 서예가 대중화로 향하는 중요한 전환점에 섰음을 뜻
한다. 이는 단지 작품만 일삼는 서예에서 고등교육을 통하여 체계적인 서
예이론 수업과 학양을 겸비하여 서예의 전문화를 기하면서 학술적으로 승
화시키려는 노력이기도 하다. 실용의 필요성에 의한 서사는 분명히 예술
적 서예의 선도적인 역할을 하였다. 현재 중국 서단은 서예의 백화제방
시대로 아직도 모색 중에 있다고 할 수 있다. 이러한 조류의 형성은 아마
도 서양의 기법과 일본의 영향을 많이 받았기 때문이다. 당대 중국 서단
을 종합하면 크게 세 종류의 유파로 나눌 수 있다. 즉, 서예 본질을 유지
하고 과거 전통을 계승하며 보수성이 강한 '전통파', 서예의 본질을 파괴
하나 일정한 분석을 갖추면서 다시 현대 사조에 맞게 해석하려는 '현대
파', 그리고 주제성 창조를 강조하며 진진렴이 이름한 '학원파' 등이 있
다. 이러한 각종 유형의 창작은 과거 중국 서단에서도 매우 드물게 보였

던 것으로, 전람회에서 각자 그 모습을 드러내고 있다.

서예 창작에 종사하는 사람들은 때때로 서예이론과 학술에 대한 연구를 소홀히 하기 쉬우나, 당대 중국 서단의 상황은 그렇지 않다. 당대 중국 서단은 서학에 대한 연구와 보급 활동이 매우 활발하게 진행되고 있다. 예를 들면, 각종 서예이론과 법첩의 출판, 다양한 토론회, 작가의 역량을 볼 수 있는 많은 전람회, 대학에서 배출한 전문 서예가의 교육 등은 이후 중국서예의 발전을 예고하고 있다. 그러나 한 가지 우려되는 점은 무분별하게 서양의 기법을 채용하기 때문에 서예의 본질을 훼손시킬 수 있다는 것이다. 서예는 한자권에 속한 고유의 예술이다. 물질적으로는 서양이 동양보다 많은 발전을 하고 있지만, 이보다 더욱 중요한 것은 스스로 자각하여 동방민족의 문화와 정신을 상실하지 않는다는 강한 신념으로 이를 취사선택하여야 한다는 점이다. 서양 사람들은 이미 풍부한 물질생활을 누렸기 때문에 이제는 점차로 동방민족의 정신생활에 많은 관심을 갖기 시작하였다. 동방 문화의 정수는 서예이다. 그렇다면 우리는 이러한 서예를 어떻게 발전시켜야 하는가? 이에 대한 의견을 간단히 제시하면 다음과 같다.

첫째, 견실한 서예 기초를 쌓아야 한다. 서예라는 것은 결국 작품으로 평가하는 것이기 때문에 이론만 앞서고 작품이 따라주지 않으면 문제가 된다. 이는 마치 아직 서예를 배우지 않은 사람이 단지 문자만 알아서 붓을 들고 글씨를 쓴다고 다 서예작품이 되지 않는 것과 같다.

둘째, 서예의 본질과 아름다움을 겸비하여야 한다. 서예는 문자를 떠날

수 없으니 문자자체에 이미 내용과 주제가 포함되어 있다. 그러나 어떤 작품은 지나치게 아름다움만 추구하다가 자칫 서예의 본질을 망각하고 회화의 영역으로 빠지는 경우가 있다. 이러한 것은 서예미를 상실할 뿐이니 취할 필요가 없다.

셋째, 서예는 문자를 위주로 하기 때문에 다른 예술에 비해 보수적 경향을 띠고 있다. 이를 성급히 현대화에 발맞춰 변형시킨다는 것은 무리가 뒤따른다. 서예는 동방민족의 특수한 예술이다. 서예를 국제화시키려는 노력은 매우 중요하다. 그러나 무엇보다도 먼저 그 고유성을 잘 간직하고, 서예의 전문화와 규범화를 통하여 이를 더욱 발전시키며, 서양 사람들이 직접 서예를 배우고 이해하도록 만드는 주체성이 필요할 것 같다. 고분을 전부 발굴하지 않는 것은 하지 못하여서 그러는 것이 아니라, 그것을 보존시킬 만한 능력을 아직 갖추지 못하였기 때문에 시기를 기다리는 것이다. 마찬가지로 서예도 적당한 시기를 기다려야 한다. 서예가치고 창신에 반대하는 사람은 아마도 없을 것이다. 그러나 창신은 말로 하기는 쉽지만, 실제로 천분(天分)·학양(學養)·공력(功力)이란 세 가지 요소를 모두 갖추지 않으면 불가능하다. 어떤 의미에서 말한다면, 전통서예를 유지하는 것이 결코 서예 발전에 가장 좋은 방식은 아니다. 그러나 현재의 입장에서 보면 아직 전통서예보다 더 좋은 방향을 찾지 못하였기 때문에 이를 따를 뿐이다. 성공한 서예가들을 보면 거의가 몇 십 년 동안 각고의 노력을 한 다음 비로소 자기의 새로운 면모를 갖춘다는 것을 알 수 있다. 서예는 결코 속성으로 이루어질 수 없는 것이니, 이것도 현실적으로 하나

의 문제점이다.

중국 당대 서단의 현상 가운데 전통서예는 여전히 서예의 원류를 이루고 있으며, 비록 지류가 생겨졌음에도 불구하고 그 힘은 결코 약해지지 않았다. 이와 동시에 서단의 새로운 조류는 전통서예를 더욱 성숙하게 만들었고, 이들은 상호간에 서로 보완을 하며 당대 서단의 번영에 촉진제 역할을 하였다. 오늘날 전통서예의 존재 방식은 이미 전람회 문화로 바뀌었다. 옛날에는 손에서 감상하던 서예가 오늘날에는 전람회장에서 감상하는 것으로 바뀌게 되자, 전통서예는 더욱 형식을 강조하게 되었다. 이러한 형식성은 전국적 전람회에 출품하는 작가가 갖는 첫 번째 의식이다. 고대 서예가들의 규범적인 기본 소질은 오늘날 서예가들에게는 이미 진귀한 것이 되었으며, 특히 문학 방면의 수양은 더욱 그러하다. 이는 오늘날 중국의 문화 교육 양식이 변화하여 나타나는 양상이다. 당대 서예가들에게 가장 시급한 문제는 작품의 형식을 강구하는 것이 아니라, 작가의 문화 수준을 높이는 일이다. 왜냐하면, 작품의 형식은 누구나 모방할 수 있지만 문화의 경지는 함부로 모방할 수 없기 때문이다.

이상에서 살펴본 내용은 단지 중국서예에 관한 대체적인 윤곽이지, 아직 전체적이고 구체적인 경지까지는 제대로 연구하지 못하였다. 그러나 옛것을 보아 지금을 알 수 있고, 또한 지금을 보아 어느 정도 미래를 예측할 수 있다. 중국서예는 앞으로도 계속해서 전통의 결정을 계승하여 새로운 창신을 거듭할 것이다. 중국이 개방의 물결을 타고 있는 이 시점에서 중국서예가 과연 어떻게 현대의 문화와 발맞춰 나가야 할 것인가는 뜻

있는 학자들이 더욱 고민하고 노력하여야 할 문제이다. 아마도 중국서예는 중국 전통 문화의 옥토에서 강한 뿌리를 내리고 변화를 추구하는 것이 가장 좋은 방법일 것이다. 그렇게 되면 중국서예는 거듭 새롭게 태어나 다시 찬란한 시대를 맞이하게 될 것이다.

參考書目 •••

- 『中國書法大辭典』上下, 香港書譜出版社, 1987
- 『書畫篆刻實用辭典』, 上海書畫出版社, 1988
- 『中國古代書畫圖目』, 1~17冊, 文物出版社
- 『中國書畫全書』, 1~11冊, 上海書畫出版社
- 『中國現代美術全集 · 書法』1~3卷, 河北美術出版社
- 歐陽修, 『歐陽修全集』
- 蘇軾, 『蘇東坡全集』
- 傅山, 『霜紅龕集』丁氏刊本卷四
- 姚鼐, 『惜抱軒文集』
- 『宗白華全集』, 安徽教育出版社, 1994
- 『現代書法論文選』, 華正書局, 1984年
- 『歷代書法論文選』, 上海書畫出版社, 1979年
- 『歷代書法論文選續編』, 上海書畫出版社, 1993年
- 『明淸書法論文選』, 上海書店出版社1994年
- 金開誠 · 王岳川主編, 『書法書法文化大觀』, 北京大學出版社, 1995年
- 喩建十, 『書法章法導引』, 天津楊柳靑畫社出版, 1990年
- 劉小晴, 『書法技法述要』, 上海書畫出版社, 1987年
- 劉小晴, 『書法藝術創作與欣賞』, 上海書畫出版社, 1991年
- 劉小晴, 『中國書學技法評注』, 上海書畫出版社, 1991年

- 俞建華陸籽叙,『顏眞卿書法藝術入門』, 浙江人民出版社, 1995年
- 藍鐵鄭,『中國的書法藝術與技巧』, 中國靑年出版社, 1883年
- 陸維釗,『書法述要』, 浙江古籍出版社, 1986年
- 周俊杰等編著,『書法知識千題』, 河南美術出版社, 1996年
- 周俊杰,『當代書法藝術論』, 河南人民出版社, 1996年
- 梅墨生,『現代書法家批評』, 山西高校聯合出版社, 1993年
- 陳振濂,『現代中國書法史』, 河南美術出版社, 1993年
- 陳振濂,『書法的未來』, 浙江人民美術出版社, 1998年
- 余德泉,『簡明書法教程』, 河南美術出版社, 1995年
- 金開誠,『書法藝術美學』, 中國文聯出版公司, 1993年
- 劉正成,『劉正成書法文集』, 靑島出版社, 1999年
- 卜列平,『中國現代派書法賞析』, 四川美術出版社, 1993年
- 『宣和書譜』
- 顏眞卿,『述張長史筆法十二意』
- 周星蓮,『臨池管見』
- 魯一貞,『玉燕樓書法 · 筆鋒』
- 王澍,『論書賸語』
- 蔡邕,『九勢』
- 袁袤,『評書』
- 倪蘇門,『書法論』
- 蔡希綜,『法書論』
- 顏眞卿,『述張長史筆法十二意』.

- 姜夔, 『續書譜・眞書』
- 董其昌, 『畫禪室隨筆』
- 包世臣, 『藝舟双楫・歷下筆譚』
- 王羲之, 『題衛夫人筆陣圖後』
- 陳介祺, 『習字訣』
- 盧携, 『臨池訣』
- 孫過庭, 『書譜』
- 釋亞栖, 『論書』
- 袁袞, 『總論書家』
- 王僧虔, 『筆意贊』
- 虞世南, 『筆髓論』
- 歐陽詢, 『傳授訣』
- 沈尹默, 『書法論叢・歷代名家學書經驗談輯要釋義(二)』
- 張怀瓘, 『論用筆十法』
- 張怀瓘, 『書斷』
- 朱長文: 『墨池編』
- 沈作哲, 『簡寓論書八條』
- 謝在杭, 『五雜俎』
- 米芾, 『書史』
- 朱長文, 『續書斷』
- 趙孟頫, 『蘭亭十三跋』
- 張彥遠, 『歷代名畫記』

- 王紱,『書畫傳習彔』
- 解縉,『春雨雜述』
- 朱和羹,『臨池心解』
- 蔣驥,『續書法論』
- 唐太宗,『王羲之傳論』
- 孫過庭,『書譜』
- 湯臨初,『書指』
- 劉熙載,『書概』
- 沈作哲,『論書』
- 熊玉鵬,「讓中國書法走向世界」,『書法研究』1993年1期
- 劉永佶,「思維在書法學習和創作中的作用」,『書法研究』1983年3期
- 宗白華,「宗白華全集·中國書法藝術的性質」卷3 安徽教育出版社1994年
- 金鑒才,「關于當前書法創作思想的若干問題」,『浙江文藝報』1998年5月10日
- 馬嘯,「中國書法呼喚學院精神」,『書法報』總451期)
- 劉宗超,「高等書法教育中的幾個質點」,『書法導報』總377期
- 吳本銘,「從實用書寫到書法藝術創作」,『書法報』總575期
- 鄭榮明,「王鐸與中原書風」,『書法導報』總356期
- 孫潛,「實用性與純藝術傾向」,『書法報』1987.12.16
- 高軍紅,「民間書法與廣西現象」,『書法導報』總379期
- 劉正成,「論當代中國書法創作」,『書法導報』總387期
- 陳震生,「當代中青年沃興華」,『書法報』總730期
- 李剛田,「王鐸與展廳效應」,『書法導報』總339期

- 周俊杰,「輝煌的中國書法展覽十六年」,『書法導報』總368期

- 李剛田,「話說人書俱老」,『書法導報』總387期

- 陳澤甫,「醜卉非就是一切」,『書法報』總559期

- 陳方旣,「書法創新的天地有多大」,『書法報』總587期

- 李剛田,「吸納與揚棄」,『書法導報』總344期

- 王爲國,「當代書法藝術趨向臆測」,『書法導報』總393期

- 周俊杰,「二十世紀後期的中國書法」,『中國現代美術全集 · 書法』卷3.

- 鄭培亮,「面臨轉機的當代書法創作」,『書法導報』總461期

- 辛塵,「爲現代書法商量個名」,『書法報』總723期

- 曹壽槐,「現代派書法透視」,『書法導報』總269期

- 馬嘯,「從"中國書法主義展"看當代中國"現代書法"之困境與出路」,『書法研究』1994年4期

- 王默,「中國當代三大書法流派的形成及演變」,『書法導報』總426期

- 毛萬宝,「現代化運動的又一景觀」,『書法報』總726期

- 馬嘯,「評邱振中的四個系列」,『書法報』總269期

- 石渭,「王冬齡現代書法解讀」,『書法導報』總339期

- 沈語冰,「書法現狀」,『書法導報』總264期

- 虞衛毅,「邵岩獲獎作品的解讀與評析」,『書法報』總700期

- 辛塵,「王南溟的藝術追求」,『書法導報』總283期

- 沈語冰,「書法現狀」,『書法導報』總264期

- 王澄,「答陳振濂先生問」,『書法導報』總360期

- 孟慶星,「新的支點」,『書法報』總722期

- 陳大中汪永江陳國斌張羽翔,「關于學院派書法創作的說明」,『中國書法』總第88期
- 邱振中,「關于主題性創作及其它」,『書法報』總745期
- 毛万宝,「關于學院派書法創作的思考」,『書法報』總723期
- 張天弓,「兼評學院派書法」,『書法報』總731期
- 童中燾,「學院派總綱中的幾個問題」,『書法報』總737期
- 路工,「學院派創作探讀」,『書法報』總722期

附 錄 •••

중국서예가의 자호(字號)

朝代	人名 (生卒年代)	字	號	出生地	重要作品· 著作
秦	李斯(BC280, 一作284~208)	通古		楚上蔡(今河南省 上蔡縣西南)	泰山·瑯琊臺刻石
秦	程邈	元岑· 元秀		下杜(今陝西省西 安市南), 一作下邽 (今陝西省渭南東 北), 一作下邳(今 江蘇省睢零西北)	
秦	王次仲			上谷(今河北省懷 來縣東南)	
西漢	史遊, 元帝時 (BC 48~33)活動				急就章
東漢	許愼(30~?)	叔重		汝南召陵 (今河南省郾城東)	『說文解字』
東漢	班固(32~92)	孟堅		扶風安陵 (今陵西咸陽東)	『漢書』·『訓纂篇』
東漢	曹喜	仲則		扶風平陵(今陝西 省咸陽東北)	『筆論』(佚)
東漢	杜度(本名操)	伯度		京兆杜陵(今陝西 省西安東南)	
東漢	仇靖	漢德		下辨 (今甘肅省成縣)	西狹頌
東漢	仇紼	子長		下辨	郙閣頌
東漢	崔瑗(77~142)	子玉		涿郡安平 (今屬河北省)	張平子碑· 『草書勢』
東漢	紀伯允				武斑碑
東漢	史晨, 建寧年間 (168~172)拜魯相	伯時		河南省	史晨前後碑(傳)

朝代	人名 (生卒年代)	字	號	出生地	重要作品· 著作
東漢	師宜官			南陽(今屬河南省)	耿球碑
東漢	梁鵠	孟皇		安定烏氏 (今甘肅平涼西北)	孔羨碑·孔子廟碑· 受禪表·大饗碑
東漢	朱登	仲條		平原樂陵 (今屬山東省)	衡方碑
東漢	劉德昇	君嗣		潁川 (今河南省禹縣)	
東漢	張芝(?~約192)	伯英		敦煌酒泉 (今甘肅省酒泉)	『筆心論』(佚)
東漢	張昶(?~203), (張芝之弟)	文舒		敦煌酒泉 (今甘肅省酒泉)	華岳廟祠堂碑
東漢	蔡邕(133~192) 一作132~192	伯喈	世稱蔡中郎	陳留圉 (今河南省杞縣南)	熹平石經·『筆論』 ·『九勢』
東漢	蔡琰,(蔡邕之女)	文姬		陳留圉 (今河南省杞縣南)	
三國·魏	胡昭(85~173)	孔明		潁川 (今河南省禹縣)	
三國·魏	曹操(155~220)	孟德		沛國譙 (今安徽省亳縣)	
三國·魏	鍾繇(151~230)	元常	世稱鍾太傅	潁川長社 (今河南省長葛)	宣示表·賀捷表· 薦季直表·力命表
三國·魏	宋翼,(鍾繇弟子)				
三國·魏	邯鄲淳,一名竺	子淑,一 作子叔 ·子禮		潁川 (今河南省禹縣)	正始石經
三國·吳	張宏·宏一作弘	敬禮		吳郡 (今江蘇省蘇州)	
三國·吳	蘇建				禪國山碑
三國·魏	韋誕(179~253), (張昶之弟子)	仲將		京兆 (今陝西省西安)	
三國·魏	衛覬	伯儒		河東安邑 (今山西省夏縣)	受禪表
三國·吳	皇象	休明		廣陵江都 (今江蘇省揚州西南)	天發神讖碑·松江 本急就章·文武將 隊帖

朝代	人名 (生卒年代)	字	號	出生地	重要作品·著作
三國·魏	鍾會(225~264), (鍾繇之子)	士季		潁川長社 (今河南省長葛)	
魏末晉初	衛瓘(220~291), (衛覬之子)	伯玉		河東安邑 (今山西省夏縣)	頓首州民帖
魏末晉初	衛恒(252~291), (衛瓘之子)	巨山		河東安邑 (今山西省夏縣)	『四體書勢』
西晉	張華(232~300)	茂先		范陽方城 (今河北省固安)	得書帖
西晉	索靖(239~303), (張芝之姊孫)	幼安		敦煌龍勒(今屬甘肅省敦煌西南)	急就章·月儀·出師頌·七月帖·『草書勢』
西晉	王衍(256~311)	夷甫		瑯琊臨沂 (今屬山東省)	麥秋帖
西晉	陸機(261~303)	士衡	世稱陸平原	吳郡(今江蘇省蘇州),一作華亭(今上海松江)	平復帖(今存最早眞蹟)·望想帖
東晉	郗鑒(269~339)	道徽		高平金鄉 (今屬山東省)	災禍帖
東晉	衛鑠(272~349), (卽衛夫人, 衛恒之姪女)	茂漪		河東安邑 (今山西省夏縣)	仙姬·和南帖·『筆陣圖』
東晉	王廙(276~322), (王導之從弟)	世將		臨沂(今屬山東省)	廿四日·祥除·昨表·七月·嫂何如帖
東晉	王導(276~339)	茂弘		瑯琊臨沂(今屬山東省)	省示·改朔帖
東晉	葛洪(284~363)	稚川		句容(今屬江蘇省)	『要用字苑』
東晉	庾亮(289~340), (庾翼之兄)	元規		潁川鄢陵 (今屬河南省禹縣)	
東晉	庾翼(305~345)	稚恭		潁川鄢陵 (今屬河南省)	故吏·季春帖·
東晉	王濛(309~347)	仲祖		太原	諸葛帖
東晉	王薈, (王導第六子)	敬文		瑯琊臨沂 (今屬山東省)	癤腫帖
東晉	王廞, (王薈之子)	伯興		瑯琊臨沂	靜媛帖

朝代	人名 (生卒年代)	字	號	出生地	重要作品・ 著作
				(今屬山東省)	
東晉	張翼	君祖		下邳 (今江蘇省邳縣)	節過帖
東晉	成公綏	子安		東郡白馬 (今屬河南省)	『隸書勢』
東晉	桓溫(312~373)	元子		譙國龍亢 (今屬安徽省)	大事帖
東晉	郗愔(313~384), (郗鑒之長子)	方回		高平金鄉 (今屬山東省)	九月・廿四日・遠 近帖
東晉	謝安(320~385)	安石		陳郡陽夏 (今河南省太康)	每念・六月・告淵 朗帖
東晉	王羲之(321~379, 一作303~361,一作 307~365),(王曠之 子,王導之姪)	逸少	世稱王右軍	瑯琊臨沂 (今山東省臨沂)	蘭亭序・樂毅論・ 十七帖・王略・喪 亂・奉橘・孔侍中 帖・『題衛夫人筆陣 圖後』(傳)・『書論』
東晉	謝萬	萬石		陳郡陽夏 (今河南省太康)	七月帖
東晉	王獻之(344~386), (王羲之第七子, 小名官奴)	子敬	世稱王大令	瑯琊臨沂 (今山東省)	鴨頭丸・中秋・地 黃湯・送梨帖・洛 神賦十三行
東晉	王珣(350~401), (王導之孫,王洽之子)	元琳・ 法護		瑯琊臨沂 (今屬山東省臨沂)	伯遠帖
東晉	王珉(351~388), (王珣之弟)	季琰・ 僧彌		瑯琊臨沂 (今屬山東省)	十八日・何如・欲 出・此年帖・『行 書狀』
北魏	崔宏(?~418)	玄伯		清河東武城 (今屬山東省)	
南朝・宋	孔琳之(369~423)	彥琳		山陰 (今浙江省紹興)	日月帖
南朝・宋	羊欣(370~442)	敬元		泰山南城 (今山東省費縣西 南)	暮春帖・『續筆陣 圖』・『采古來能書 人名』
南朝・宋	謝靈運(385~433)	客兒		陳郡陽夏	古詩四帖

朝代	人名 (生卒年代)	字	號	出生地	重要作品· 著作
				(今河南省太康)	
北魏	崔浩(?~450), (崔宏之子)	伯淵,一 作伯源			
南朝·宋	蕭思話(406~455)			南蘭陵(今江蘇省 常州西北)	節近帖·奏事帖
南朝·宋	薄紹之	敬叔· 欽敍		丹楊(今安徽省當 塗縣東丹陽鎮)	日寒帖·廻換帖
南朝·宋 (一作陳 或梁)	虞龢			余姚(今屬浙江省)	『論書表』
南朝·齊	王僧虔(426~485)	簡穆		臨沂(今屬山東省)	王琰·劉伯寵·南 臺御史帖·謝賓帖 ·『論書』·『筆意贊』
南朝·齊	蕭道成(427~482), (太祖高皇帝)	紹伯· 斗將		南蘭陵 (今江蘇省常州西北)	破堈帖
北魏	蕭顯慶				孫秋生造像記
南朝·梁	沈約(441~513)	休文		武康(今屬浙江省)	今年帖
南朝·齊	王慈(451~491), (王僧虔之子)	伯寶		臨沂(今屬山東省)	栢酒帖·翁尊帖
北魏	鄭道昭(?~515)	僖伯	中岳先生	滎陽(今屬河南省), 一作開封	鄭文公碑·雲峰山 石刻·論經書詩
南朝·梁	陶弘景(452, 一作 456~536), (一作 464~544), 又名宏景	通明	華陽陶隱 ·華陽隱 居·華陽 眞逸·華 陽眞人	丹陽秣陵 (今江蘇省南京)	瘞鶴銘(傳)·茅山 紀事詩(傳)·『與 梁武帝論書啓』
南朝·梁	袁昂(461~540)	千里		陳郡陽夏 (今河南省太康)	『古今書評』
南朝·梁	蕭衍(464~549), (高祖武皇帝)	叔達· 練兒		南蘭陵 (今江蘇省常州西北)	數朝帖·『觀鐘繇 書法十二意』·『草 書狀』·『與陶隱居 論書』·『古今書人 優劣評』
南朝·梁	蕭子雲(486~548)	景喬		晉陵(今江蘇省常	千文·進寫古文啓

朝代	人名 (生卒年代)	字	號	出生地	重要作品 · 著作
				州)，一作南蘭陵	·顏回問孝·舜問 ·國氏·列子帖
南朝·梁	庾肩吾(487~551)	愼之	高齋學士	新野(今屬河南省)	『書品』
南朝·梁	庾元威	少明			『論書』
南朝·梁	王志，(王僧虔次子， 王慈之弟)	次道		瑯琊臨沂(今屬山 東省)	一日帖
南朝·梁	貝義淵			吳興(今屬浙江省)	始興忠武王蕭憺碑
北魏	寇謙之			昌平	嵩高靈廟碑
北魏	江式	法安		陳留 (今河南省開封)	『論書表』
北魏	朱義章				始平公造像記
北魏	王遠			太原(今屬山西省)	石門銘
北周	趙文淵	德本		南陽宛 (今河南省南陽)	華山神廟碑
隋	丁道護			譙國 (今安徽省亳縣)	啓法寺碑
隋	智永，(名法極，王 羲之七歲孫)		世稱永禪師	會稽 (今浙江省紹興)	眞草千字文
隋	智果			會稽 (今浙江省紹興)	評書帖·『心成頌』
唐	歐陽詢(557~641)	信本	世 稱 歐 陽 率更	潭州臨湘 (今湖南省長沙)	化度寺翁禪師塔銘· 九成宮醴泉銘·皇 甫誕碑·張翰思鱸· 卜商·夢奠帖· 『歐陽率更書三十 六法八訣』
唐	虞世南(558~638)， (智永之弟子)	伯施	世稱虞永興	越州餘姚 (今屬浙江省)	孔子廟堂碑·破邪 論·汝南公主墓誌 銘·『筆髓論』· 『書旨述』
唐	褚遂良(596~658)	登善	世稱褚河南	錢塘(今浙江省杭 州)，一作陽翟 (今河南省禹縣)	孟法師碑·伊闕佛 龕·雁塔聖教序· 房玄齡碑·摹蘭亭 序·倪寬贊·大字

朝代	人名 (生卒年代)	字	號	出生地	重要作品· 著作
唐	李世民(597~649), (太宗文皇帝)			隴西成紀 (今甘肅省泰安)	陰符經 溫泉銘·晉祠銘· 『筆法訣』·『論書』· 『指意』·『王羲之 傳論』
唐	懷仁			長安 (今陝西省西安)	集字聖教序
唐	殷令民			陳郡 (今河南省淮陽)	裴鏡民碑
唐	裴行儉(619~682)			絳州聞喜 (今屬山西省)	『草字雜體』
唐	武曌(624~705), (則天大聖皇帝)			幷州文水 (今山西省文水)	昇仙太子碑
唐	馮承素				神龍本蘭亭
唐	孫過庭	虔禮		吳郡(今江蘇省蘇 州),一作浙江省	書譜·景福殿賦· 千字文
唐	薛稷(649~713)	嗣通	世稱薛少 保	蒲州汾陰 (今山西省寶鼎)	信行禪師碑·昇仙 太子碑陰題名
唐	陸柬之, (虞世南甥)			吳(今江蘇省蘇州)	文賦·頭陀寺碑· 龍華寺碑額·急就 章·蘭亭詩
唐	歐陽通(?~691), (歐陽詢之子)	通師		潭州臨湘 (今湖南省長沙)	道因法師碑·泉男 生墓誌
唐	薛曜, (薛稷之弟)			蒲州汾陰 (今山西省寶鼎)	夏日游石淙詩刻
唐	陸彥遠, (陸柬之之 子, 傳授甥張旭)			吳(今江蘇省蘇州)	
唐	李嗣眞(?~696)	承胄		滑州匡城(今河南 省長垣西南),一說 趙州柏(今屬河北省)	『書後品』
唐	盧藏用	子潛		幽州范陽 (今河北省涿縣)	漢紀信碑·蘇瓖碑
唐	賀知章(659~744)	季眞· 維摩	四明狂客	趙州永興 (今浙江省蕭山西)	孝經

朝代	人名 (生卒年代)	字	號	出生地	重要作品· 著作
唐	鍾紹京	可大	世稱鍾尚書	虔州贛(今河南省贛州), 一作 潁川(今河南省禹縣)	襄州編學寺禪院碑·靈飛經·滋惠堂帖·楊歷碑·遁甲神經
唐	韋續				『墨藪』
唐	蘇靈芝			武功(今屬陝西省)	夢直容勅·憫忠寺寶塔頌·田仁琬德政碑
唐	李邕(678~747)	泰和	世稱李北海	江都(今江蘇省揚州)	李思訓碑·麓山寺碑·葉有道碑·法華寺碑·端州石室記·李秀碑
唐	韓擇木		世稱韓常侍	昌黎(今河北省通州東)	葉慧明碑·昭告華嶽碑·熒陽王妃朱氏墓誌
唐	李隆基(685~762), (玄宗, 世稱明皇)			隴西成紀(今屬甘肅省)	鶺鴒頌·石臺孝經·紀泰山銘
唐	張懷瓘			海陵(今江蘇省泰州)	『書斷』·『評書藥石論』·『書議』·『書估』·『六體書論·『論用筆十法』
唐	張從申			吳郡(今江蘇省蘇州)	玄靜先生碑
唐	蔡希綜			曲阿(今江蘇省丹陽)	『法書論』
唐	蔡有鄰			濟陽(今屬山東省)	扁鵲溫碑·周尉遲迴廟碑·章仇元素碑
唐	史惟則	天問		吳(今江蘇省蘇州)	大智禪師碑·慶唐觀金籙齋頌·春申君廟記
唐	李陽冰	少溫		趙郡(今河北省趙縣)	三墳記·城隍廟記
唐	徐嶠之	惟嶽		越州	春首帖

朝代	人名 (生卒年代)	字	號	出生地	重要作品・ 著作
				(今浙江省紹興)	
唐	瞿令問				陽華岩銘
唐	徐浩(703~782), (徐嶠之之子)	季海	世稱徐會稽	越州會稽 (今浙江省紹興)	朱巨川告身・不空 和尚碑・寶林寺詩・ 嵩陽觀碑・『論書』
唐	顏真卿(708~784, 一作 709~785)	清臣	世稱顏平原 ・顏魯公	瑯琊臨沂 (今屬山東省)	爭座位・祭姪稿・ 自書告身・中興頌・ 東方朔畫贊碑・顏 家廟碑・麻姑仙壇 記・勤禮碑・『述張 長史筆法十二意』
唐	李潮, (杜甫之甥)				慧義寺彌勒像碑・ 彭元曜墓誌
唐	竇蒙	子全		扶風 (今陝西省扶風)	『述書賦・注』・『述 書賦・語例字格』
唐	竇臮, (竇蒙之弟)	靈長		扶風 (今陝西省扶風)	『述書賦』
唐	張旭, (陸彥遠之甥)	伯高・ 季明	世稱張長 史	吳(今江蘇省蘇州)	郎官石柱記・肚痛 帖・古詩四帖
唐	懷素(725~785, 一作737~?)	藏真		長沙(今屬湖南省)	苦筍帖・自敍帖・ 小草千字文・論書 帖・食魚帖
唐	林韞(韞, 一作蘊)	復夢		莆田 (今福建省莆田)	『撥鐙序』
唐	林藻	緯乾			深慰帖
唐	張彥遠	爰賓		江東 (今山西省永濟)	『法書要錄』
唐	鄔彤			錢塘 (今浙江省杭州)	
唐	韓方明				『授筆要說』
唐	沈傳師	子言		吳(今江蘇省蘇州)	柳州羅池廟碑
唐	柳公綽, (柳公權之兄)	寬小・ 起止		京兆華原 (今陝西省耀縣東南)	諸葛武侯祠堂碑

朝代	人名 （生卒年代）	字	號	出生地	重要作品・ 著作
唐	柳公權(778~865)	誠懸	世稱柳河東 ・柳少師	京兆華原 (今陝西省耀縣東南)	送梨帖後跋・金剛 經・玄祕塔碑・神 策軍碑・蒙詔帖
唐	顧況	逋翁	華陽眞逸	蘇州 (今屬江蘇省)	瘞鶴銘(傳)
唐	杜牧(803~852)	牧之		京兆萬年 (今陝西省西安)	張好好詩
唐	高閑			烏程 (今浙江省湖州)	草書千字文殘卷・ 令狐楚詩
唐	裴休	公美		孟州濟源 (今屬河南省)	圭峰定慧師傳法碑
唐	盧攜(?~880), (李翺之甥)	子昇		范陽 (今河北省涿縣)	『臨池妙訣』
唐	亞棲			洛陽(今屬河南省)	『論書』
唐	陸希聲			吳(今江蘇省蘇州)	
唐	窣光	登封		永嘉 (今浙江省溫州)	
五代	楊凝式(873~954)	景度	癸巳人・ 虛白・希 維居士・ 關西老農・ 世稱楊少師	華陰(今屬陝西省)	神仙起居法・韭花 帖・夏熱帖・步虛詞
宋	徐鉉(916~991)	鼎臣	世稱徐常侍	揚州廣陵 (今屬江蘇省)	大道石器賦・蟬賦 ・千文
五代	李煜(937~978), (南唐後主)	重光	鍾隱	徐州(今屬江蘇省)	李太白詩帖・比事 帖『書述』
北宋	陳搏(?~989)	圖南	扶搖子	眞源 (今河南省鹿邑)	開張天岸聯
北宋	夢英		臥雲叟・ 法號宣義 大師	衡州 (今湖南省衡陽)	1千字文・扶風夫 子廟堂記碑・張仲 荀抄高僧傳序碑
北宋	李建中(945~1013)	得中	岩夫民伯・ 世稱李西臺	京兆 (今河南省開封)	土母・同年・貴宅・ 屯田・左右・齊古帖
北宋	郭忠恕	恕先・		洛陽(今屬河南省)	三體陰符經

朝代	人名 (生卒年代)	字	號	出生地	重要作品· 著作
北宋	王著	國寶 知微		成都(今屬四川省)	『淳化刻帖』
北宋	林逋(967~1026, 一作1028)	君復	世稱林和靖	錢塘 (今浙江省杭州)	自書雜詩卷
北宋	杜衍(978~1057)	世昌		山陰 (今浙江省紹興)	懷素自敍帖
北宋	范仲淹(989~1052)	希文	世稱文正公	吳(今江蘇省蘇州)	道服贊·與尹·師 魯·動止帖
北宋	宋綬(991~1040)	公垂		趙州平棘 (今河北省趙縣)	慈孝寺碑
北宋	周越	子發		淄州(今屬山東省)	
北宋	石延年(994~1040)	曼卿	葆光子	幽州 (今河北省涿縣)	籌筆驛詩
北宋	文彥博(1006~1097)	寬夫		汾州介休 (今屬山西省)	
北宋	歐陽脩(1007~1072)	永叔	醉翁, 六一 居士	吉州廬陵 (今江西省吉安)	瀧岡阡表·『集古 錄跋尾』
北宋	蘇舜欽(1008~1048)	子美· 俙仲	滄浪翁	梓州銅山 (今四川省中江)	補懷素〈自敍帖〉 前六行
北宋	蔡襄(1012~1067)	君謨	世稱蔡端 明·蔡忠惠	興化仙游 (今屬福建省)	陶生帖·謝賜御書 詩帖·晝錦堂記· 萬安橋記·茶錄· 荔枝譜·林禽帖
北宋	王安石(1021~1086)	介甫· 雛郎	半山	江西省撫州臨川	楞嚴經旨要
北宋	沈遼(1032~1085), (沈括之從弟)	叡達		錢塘 (今浙江省杭州)	
北宋	王鞏	定國	清虛先生	魏州 (今河北省大名)	與安國書
北宋	王詵	晉卿		汴京 (今河南省開封)	歐陽詢行書千文
北宋	蘇軾(1036~1101)	子瞻· 仲和	蘇學士· 東坡居士· 長公	眉州眉山 (今屬四川省)	黃州寒食詩帖·前 赤壁賦·祭黃幾道 文·答謝民師文帖

朝代	人名 (生卒年代)	字	號	出生地	重要作品 · 著作
					· 洞庭春色 · 豐樂亭記 · 宸奎閣碑
北宋	朱長文(1039~1098)	伯原	樂圃 · 潛溪隱夫	吳縣 (今江蘇省蘇州)	『墨池編』·『閱古編』
北宋	黃庭堅(1045~1105)	魯直	涪翁 · 山谷道人 · 世稱黃山谷	洪州分寧 (今江西省修水)	李白憶舊遊詩 · 諸上座帖 · 松風閣詩 · 華嚴疏 · 伏波神祠詩卷
北宋	蔡京(1047~1126)	元長		仙游(今屬福建省)	節夫帖 · 官使帖 · 鶺鴒頌跋
北宋	米芾(1051~1107), (初名黻)	元章	鹿門居士 · 襄陽漫士 · 海嶽外史 · 世稱米南宮 · 米顛	太原(今屬山西省)	多景樓詩 · 蜀素帖 · 苕溪詩 · 虹縣詩 ·『寶章待訪錄』·『海嶽名言』·『書史』·『畫史』
北宋	蔡卞(1058~1117), (蔡京之弟，王安石之婿)	元度		仙游(今屬福建省)	曹娥碑
北宋	米友仁(1086~1165) (米芾之子)	元暉	海嶽後人 · 懶拙出道人	太原(今屬山西省)	跋竹山堂聯句
北宋	薛紹彭	道祖	翠微居士， 河東三鳳後人	長安 (今陝西省西安)	白紙 · 大年 · 欲出得告帖
北宋	黃伯思(1079~1118)	長睿	雲林子 · 霄賓	邵武(今屬福建省)	『東觀餘論』· 『閣帖刊誤』
北宋	趙明誠(1081~1129)	德甫		諸城(今屬山東省)	『金石錄』
北宋	趙佶(1082~1135), (徽宗)		教主道君皇帝 · 天下一人	涿州 (今河北省涿縣)	正書千字文 · 大草千字文
南宋	岳飛(1103，一作1105~1141)	鵬舉	世稱岳武穆	相州湯陰 (今河北省)	滿江紅 · 寶刀歌 · 諸葛亮前後出師表
南宋	薛尚功	用敏		錢塘 (今浙江省杭州)	『鐘鼎彝器款識』· 『鍾鼎篆韻』

朝代	人名 （生卒年代）	字	號	出生地	重要作品 · 著作
南宋	趙構(1107~1187), (趙佶九子)	德基	思陵	涿州 (今河北省涿縣)	臨智永真草千字文 · 草書洛神賦, 『翰墨志』
南宋	洪適(1117~1184)	景伯		鄱陽(今屬江西省)	『隸釋』 · 『隸續』
南宋	陸游(1125~1210)	務觀	放翁 · 秀夫	越州山陰 (今浙江省紹興)	自書詩卷 · 焦山題名
南宋	朱熹(1130~1200)	元晦, 仲晦	晦庵 · 紫陽 · 雲谷老人 · 滄州病叟 · 遯翁	婺源(今屬江西省)	祖帳帖
南宋	張孝祥(1132~1169, 一作1133~1170)	安國	于湖居士	歷陽烏江 (今安徽省和縣)	涇川札
南宋	楊无咎	補之		清江	
南宋	吳琚	居父 · 吳七郡王	雲壑 · 獻惠	汴(今河南省開封)	詩帖 · 七言絕句 · 壽父札 · 焦山題名帖
南宋	吳說	傅朋	練塘	錢塘 (今浙江省杭州)	門內帖 · 赴食帖
南宋	婁機(1133~1211)	彥發		嘉興(今屬浙江省)	『漢隸字源』
南宋	姜夔(1155?~1235?, 一作1163~1203)	堯章	白石道人	饒州鄱陽 (今屬江西省)	『續書譜』 · 『絳帖評』
南宋	魏了翁(1178~1237)	華父		邛州蒲江 (今四川省蒲江)	文向帖
南宋	岳珂(1183~1234)	肅之	倦翁	相州湯陰 (今屬河北省)	『寶真齋法書贊』
南宋	張即之(1186~1263) (張孝祥之姪)	溫夫	樗寮	歷陽 (今安徽省和縣)	金剛經 · 清淨經 · 上問帖 · 邇羽伏聞帖
南宋	趙孟堅(1199~?)	子固	彝齋居士	浙江省海鹽	自書詩卷
南宋	文天祥(1236~1282)	宋瑞 · 履善	文山 · 文信國	吉州廬陵 (今江西省吉安)	申宏齋先生長箋 · 過小青口詩 · 木鷄集序
金	黨懷英(1134~1211)	世傑	竹溪	馮翊 (今陝西省大荔)	博州重修廟學記碑額 · 重修中岳廟碑額 · 博州重修廟學

朝代	人名 (生卒年代)	字	號	出生地	重要作品· 著作
金	王庭筠(1151,一作1156~1202),(米芾之甥)	子端	黃華山主·黃華老人·雪溪翁	蓋州熊嶽 (今遼寧省蓋縣)	記碑 博州重修廟學記·重修蜀先主廟碑·黃華山居詩碑
金	趙秉文(1159~1232)	周臣	閑閑居士	磁州滏陽 (今河北省磁縣)	安陽縣重修唐帝廟碑·濟州李演碑·追和坡仙赤壁詞韻
金	郝史(1161~1189)				中岳廟碑
金	張天錫	君用	錦溪	河中 (今山西省永濟)	『草書韻會』
元	趙孟頫(1254~1322)	子昂·文敏	松雪道人·水晶宮道人·在家道人·太上弟子	湖州 (今浙江省吳興)	仇鍔墓誌銘·洛神賦·膽巴碑·玄妙觀重修三門記·二體千字文·蘭亭十三跋
元	鮮于樞(1256~1301)	伯機	困學山民·虎林隱吏·寄直老人	大都(今北京)	題保母磚詩·送李願歸盤谷序卷·大字詩贊卷·韓愈進學解卷·蘇軾海棠詩卷
元	馮子振(1257~1314)	海粟		攸州 (今湖南省攸縣)	『梅花百咏』
元	鄧文原(1258~1328)	善之,匪石	素履先生	綿州 (今四川省綿陽)	急就章·清居院記
元	仇遠(1261~?)	近仁	山村	錢塘 (今浙江省杭州)	書贈莫景行詩文卷
元	管道昇(1262~1319),(趙孟頫之妻)	仲姬·瑤姬	世稱管夫人	湖州吳興 (今屬浙江省)	觀世音菩薩傳略·和南帖
元	柳貫(1270~1342)	道傳		浦陽 (今浙江省金華)	『金石竹帛遺文』
元	吾丘衍(1272~1311),(一作吾衍)	子行	貞白·竹房·竹素·布衣道	太末(今浙江省龍游)	學古編·印式·周秦石刻釋音

朝代	人名 (生卒年代)	字	號	出生地	重要作品· 著作
			士·眞白 居士		
元	虞集(1272~1348)	伯生	世稱邵庵 先生·文 靖道園	仁壽(今屬四川省)	誅蚊賦· 白雲法師帖
元	揭傒斯(1274~1344)	曼碩	文安	龍興富州 (今江西省豐城)	臨智永眞草千文· 天一池紀碑
元	張雨(1277~1348), (一名天雨)	伯雨· 天雨	句曲外史 ·貞居子	錢塘 (今浙江省杭州)	七言詩軸·題畫詩
元	吳鎭(1280~1354)	仲圭	梅花道人 ·梅沙彌	浙江省嘉興	『梅道人遺墨』
元	歐陽玄(1283~1357)	原功		廬陵 (今江西省吉安)	
元	柯九思(1290~1343)	敬仲	丹丘·丹 丘生·五 雲閣史	浙江省臺州仙居	老人星賦·上京宮 詞·隸書十九首
元	陸友	友仁	研北生	吳郡 (今江蘇省蘇州)	『研北雜志』·『研史』 ·『墨史』·『印史』
元	康里巎巎 (1295~1345)	子山	文忠·正 齋·恕叟	康里(今新疆維吾 爾自治區)·一作 蒙古	謫龍說·梓人傳·秋 夜感懷詩·漁父辭
元	楊維楨(1296~1370)	廉夫· 喜歡	東維子· 鐵崖·鐵 笛道人· 抱遺老人	會稽 (今浙江省紹興)	詩帖·書小游仙辭 序帖·天香引·眞 鏡庵募緣疏
元	吳叡(1298~1355)	孟思	雪濤散人	杭州(今屬浙江省)	離騷·千字文· 『古印譜』
元	倪瓚(1301, 一作 1306~1374), 原名珽	元鎭	雲林子·幻 霞子·荊蠻 民·世稱倪 雲林	無錫(今屬江蘇省)	水竹居圖
元	泰不華(1304~1352)	兼善		臺州(今浙江省臨 海), 一作蒙古	『重類復古編』

朝代	人名 (生卒年代)	字	號	出生地	重要作品 · 著作
元	陳繹曾	伯敷		處州 (今浙江省麗水)	『翰林要訣』·『文 說』·『文筌』·『行 文小譜』
元	鄭杓	子經		仙遊(今屬福建省)	『衍極』
元	饒介	介之	華蓋山樵 · 醉翁 · 介 叟 · 浮丘 公童子	臨川 (今江西省撫州)	送孟東野序 · 梓人 傳 · 仿四家書卷
元	盛熙明			曲鮮, 一作龜磁	『法書考』
明	危素(1303~1372)	太僕, 雲林		江西省臨川	
明	詹希原	孟舉		廣東省新安	王貞婦碑
明	陶宗儀 (趙孟頫之外孫)	九成	南村	浙江省黃巖	『書史會要』· 『古刻叢鈔』
明	宋濂(1310~1381)	景濂		金華 (今浙江省浦江)	
明	張羽(1323~1385)	來儀	靜居	今江西省九江	月賦
明	宋克(1327~1387)	仲溫 · 克溫	南宮生	長洲 (今江蘇省蘇州)	急就章 · 七姬志 · 兩得來書帖
明	俞和 (趙孟頫之外姪)	子中	紫雲山樵 · 紫芝生 · 紫芝老人	桐江 (今浙江省桐廬)	雜詩卷 · 留宿金粟 寺詩帖 · 顏魯公與 懷素論草書 · 臨樂 毅論 · 臨王十七帖 · 臨定武蘭亭
明	張紳	士行 · 仲紳	雲門山樵	山東省濟南	『書法通釋』
明	宋璲(1344~1380), (宋濂次子)	仲珩		金華 (今浙江省浦江)	金剛經 · 千字文 · 端肅帖 · 敬覆帖
明	沈度(1357~1434)	民則	自樂	華亭 (今上海市松江縣)	書錦堂記 · 敬齋箴 · 送李願之盤谷序 · 鎔翁大參帖
明	沈粲(1357~1434), (沈度之弟)	民望	簡菴	華亭(今上海市松 江縣)	
明	楊士奇(1365~1444)	寓	東里	江西省泰和	

朝代	人名 (生卒年代)	字	號	出生地	重要作品· 著作
明	解縉(1369~1415)	大紳	春雨· 縉紳	江西省吉水	『春雨雜述』
明	徐有貞(1407~1472)	元玉	天全	南京吳 (今江蘇省蘇州)	
明	姜立綱	廷憲	東溪	浙江省瑞安	
明	張弼(1425~1487)	汝弼	東海翁	華亭 (今上海市松江縣)	
明	陳獻章(1428~1500), (又名憲章)	公甫	石齋·白沙 先生·世稱 陳白沙	廣東省新會	德孚先生札·掛幅· 行草詩卷·種蓖麻詩
明	李應禎(1431~1493)	貞伯	範菴	南京長洲(今江蘇 省蘇州)	
明	吳寬(1435~1504)	原博	匏菴· 文定	長洲 (今江蘇省蘇州)	臨懷素自敍帖· 行書飲洞庭山悟道 泉軸
明	李東陽(1447~1516)	賓之	西涯· 文正	湖南省茶陵	自書詩軸·風雨嘆· 苦熱行·長江行· 種竹諸詩卷
明	王鏊(1450~1524)	濟之	守溪· 震澤先生	吳(今江蘇省蘇州)	
明	祝允明(1460~1526)	希哲	枝山· 枝指生· 祝京兆	長洲 (今江蘇省蘇州)	六體書詩賦卷·杜甫 詩卷·古詩十九首
明	唐寅(1470~1523)	伯號· 子畏	六如居士· 桃花庵主· 逃禪仙吏	江蘇省吳縣	洛花詩
明	文徵明(1470~1559)	徵仲	衡山居士· 停雲生·世 稱文衡山· 文待詔	長洲(江蘇省吳縣)	臨蘭亭敍·騰王閣 書·漁父詞·醉翁 亭記·赤壁賦
明	王守仁(1472~1528, 一作1473~1528)	伯安	陽明先生 ·文成	今浙江省餘姚	象祠記·自書詩十首
明	陳道復(1482~1539,	復甫	白陽山人·	長洲	草書詩·武林帖

朝代	人名 (生卒年代)	字	號	出生地	重要作品· 著作
	一作1483~1544)		世稱陳白陽	(今江蘇省蘇州)	秋興詩卷
明	楊愼(1488~1559)	用修	昇庵	四川省新都	『金石古文』·『石鼓 音釋』·『墨池瑣錄』
明	王寵(1494~1533), (原名履仁)	履吉	雅宜山人	吳(今江蘇省蘇州)	半岩潘君七帙序并 辭·詩頁·詩卷·自 書詩冊·白雀寺詩
明	文彭(1498~1573), (文徵明長子)	壽承	三橋	長洲(江蘇省吳縣)	
明	豊坊, (亦名道生)	存禮· 人叔· 人翁· 道生	南禺外史	鄞(浙江省寧波)	草書詩卷·古詩十 九首卷·『書訣』
明	周天球(1514~1595)	公瑕	幼海	吳(今江蘇省蘇州)	
明	徐渭(1521~1593)	文清· 文長	天池山人· 天池漁隱· 田水月· 青藤居士· 青藤老人· 漱老人· 署田水月	山陰 (今浙江省紹興)	青天歌
明	項元汴(1525~1590)	子京	墨林居士	嘉興(今屬浙江省)	
明	王世貞(1526~1590)	元美	鳳洲· 弇州山人	江蘇省太倉	『古今法書苑』· 『弇州墨刻跋』· 『藝苑卮言』
明	張鳳翼(1550~1636)	伯起		南京長洲 (今江蘇省蘇州)	昨醉帖
明	邢侗(1551~1612)	子願		臨邑 (今山東省臨青)	草書軸·『來禽館 帖』
明	邢慈靜, (邢侗之妹)			臨邑 (今山東省臨青)	
明	董其昌(1555~1636)	玄宰· 宗白· 文敏	思白· 香光居士	華亭 (今屬上海市松江)	法華經·洛神賦冊· 項元汴墓誌銘·李 白詩卷·自書詩卷·

朝代	人名 (生卒年代)	字	號	出生地	重要作品·著作
					『容臺集』·『容臺別集』·『畫禪室隨筆』·『戲鴻堂帖』
明	陳繼儒(1558~1639)	仲醇	眉公, 糜公	松江華亭 (今上海市)	『書畫金湯』·『書畫史』·『妮古錄』
明	趙宦光(1559~1625)	凡夫·水臣	廣平·寒山長	江蘇省太倉	『寒山帚談』
明	李日華(1565~1635)	君實	竹懶	今浙江省嘉興	『竹懶書膡』·『六硯齋筆記』
明	婁堅(1567~1631)	子柔		嘉定(今屬上海市)	答謝民師論文帖(補缺)
明	米萬鍾(1570~1628)	仲詔	友石·宛平人	關中(今屬陝西省)	『篆隸考訛』
明	宋珏(1576~1632)	比玉		福建省莆田	夏承碑
明	張瑞圖 (1570?~1644)	長公	二水·果亭山人	福建省晉江	驄馬行·李白獨坐敬亭山詩·杜甫江畔獨步尋花詩·白玉堂前起草臣
明	黃道周(1585~1646)	玄度·幼平·螭若	石齋·忠端	漳州 (今福建省漳浦)	虞夏師前業
明	倪元璐(1593~1644)	汝玉(一作玉汝)	鴻寶·文正	浙江省上虞	草書七絕詩軸
明	劉珏	雙玉	完菴	今江蘇省蘇州	江涵秋影雁初飛
明	詹景鳳	東圖		南京休寧	白玉帖
明	莫是龍	雲卿·廷韓	秋水	松江華亭 (今屬上海市)	崇蘭館帖·『畫說』
明	宋曹	彬臣·邠臣	射陵	江蘇省鹽城	『書法約言』
明末清初	王鐸(1592~1652)	覺斯·覺之	嵩樵·十樵·癡菴·癡仙道人·烟潭漁叟	河南省孟津	草書杜詩卷·題玄武禪師屋壁·『擬山園帖』·『琅華館帖』
明末清初	傅山(1605~1690,	青竹·	公之它·	陽曲	『太原段帖』

朝代	人名 (生卒年代)	字	號	出生地	重要作品・ 著作
	一作1607~1684, 一作1609~1690), (初名鼎臣)	名山・ 靑主・ 仲仁・ 僑山	石道人・ 嗇廬・眞 山・朱衣 道人・老 蘗禪	(今山西省太原)	
明末清初	周亮工	元亮・ 減齋・ 緘齋	陶庵・櫟 園・櫟老・ 櫟下生・ 櫟下先生・ 適園・賫 公・伯安・ 長眉公	祥符 (今河南省開封)	賴古堂藏印・ 印人傳
明末清初	鄭簠(1622~1693, 一作1622~1694)	汝巽・ 汝器	谷口	江寧上元 (今江蘇省南京)	爾雅三章・楊巨源 酹于駙馬詩軸・王 建春閨詞軸・唐詩 七絶詩卷
明末清初	笪重光(1623~1692)	在辛	江上外史・ 郁岡掃葉道 人・逸光	江蘇省句客	『字略』・『書筏』・ 『畫筌』
明末清初	朱耷(1626~1705), (譜名統鐢, 法名傳綮)		雪个・个 山・人屋 ・驢漢・驢 屋驢・个 山驢・刃 菴・道朗 ・良月・破 雲樵・八 大山人	南昌(今屬江西省)	致鹿村十三札冊
明末清初	馮武(1627~?), (馮班之姪)	竇伯	簡緣	江蘇省常熟	『書法正傳』
明末清初	姜宸英(1628~1699)	西溟	湛園・ 葦間居士	慈谿(今屬浙江省)	草書詩軸・『湛園 題跋』
明末清初	朱彝尊(1629~1709)	錫鬯	竹垞・鷗	秀水	『說硯』

朝代	人名 (生卒年代)	字	號	出生地	重要作品· 著作
			舫·金風亭長	(今浙江省嘉興)	
清	惲壽平(1632~1718)	正叔	南田·雲溪外史·白雲外史·東園客·草衣生·巢楓客·橫山樵者	江蘇省武進	甌香館法帖
清	王鴻緒(1645~1723)	季友	儼齋·橫雲山人	華亭 (今上海市松江)	
清	陳奕禧(1648~1709)	六謙	香泉	海寧(今浙江省)	『隱綠軒題跋』·『金石文錄』
清	汪士鋐(1657~1723)	文昇·秋泉	退谷	長洲 (今江蘇省蘇州)	題沈凡民印譜
清	顧藹吉(1662~1722)	畹先·天山	南原	吳縣 (今江蘇省蘇州)	『隸辨』·『分隸筆法』
清	王澍(1668~1743)	若霖·箬林	虛舟·竹雲·良常山人·二泉寓客	江蘇省金壇	『淳化刻帖考正』·『古今法書考』·『論書賸語』·『竹雲題跋』·『虛舟題跋』
清	高鳳翰(1683~1748) (王士禎之弟子)	西園	南村·南阜老人·老阜·石頭老子·松懶道人·蘖琴老人	膠州(山東省膠縣)	『八分說』·『硯史』
清	汪士慎 (1686?~1759)	近人	巢林·溪東外史·晚香老人	休寧(今屬安徽省)	十三銀鑿落歌·幼學齋中試涇縣茶
清	金農(1687~1763,一作1764)	壽門·吉金	冬心·司農·冬心先生·稽留山民·	仁和 (今浙江省杭州)	隸書筆記一則·紅橋詩冊

朝代	人名 (生卒年代)	字	號	出生地	重要作品· 著作
			曲江外史 ·昔耶居 士·金二 十六郎		
清	黃愼(1687~1766, 一作1768)	恭壽· 恭懋· 躬懋	癭瓢子· 東海布衣	福建省寧化	
清	張照(1691~1745), (王鴻緒之甥)	得天	涇南·天 瓶	類縣 (今上海市松江)	『天瓶齋書畫題跋』 ·『天瓶齋帖』
清	鄭燮(1693~1765)	克柔	板橋	江蘇省興化	唐人絕句·七絕十 五首·行書咏墨詩
清	劉墉(1719~1805, 一作1720~1804)	崇如	石菴· 文清	諸城(今屬山東省)	英煦齋家刻劉文清 公書·『清愛堂帖』
清	梁同書(1723~1815)	元穎	不翁·新 吾長翁· 世稱山舟 先生	錢塘 (今浙江省杭州)	『瓣香樓帖』·『青霞 館帖』『頻羅菴論書』 ·『頻羅菴書畫跋』
清	王昶(1724~1806)	琴德· 德甫	蘭泉· 述庵	青浦(今屬上海市)	『金石萃編』
清	王文治(1730~1802)	禹卿	夢樓	丹徒 (今江蘇省鎮江)	『賞雨軒題跋』
清	翁方綱(1733~1818)	正三· 忠敍	覃溪· 蘇齋	順天大興(今北京)	『兩漢金石記』· 『魏吳石刻八種』· 『漢石經殘字考』· 『焦山鼎銘考』· 『廟堂碑唐本存字』· 『蘇齋題跋』·『隷 續補』
清	段玉裁(1736~1795)	若膺	茂堂	江蘇省金壇	『說文解字注』· 『六書音韻表』
清	蔣和(1736~1795)	仲和	醉峰	江蘇省金壇	『書法正宗』·『說 文集解』·『漢碑隷 體舉要』

朝代	人名 (生卒年代)	字	號	出生地	重要作品· 著作
清	張燕昌(1738~1814)	芑堂	文魚· 文漁· 金粟山人	浙江省海鹽	『飛白書錄』·『石鼓 文釋存』·『金石契』
清	梁巘	聞山· 文山	松齋	亳州(今安徽省亳 縣)	『評書帖』·『論書 筆記』
清	錢灃(1740~1795)	東注· 約甫	南園	雲南省昆明	枯樹賦
清	孫星衍(1741~1806, 一作1753~1818)	淵如· 伯淵· 季述		陽湖 (今江蘇省常州)	『寰宇訪碑錄』· 『平津館續碑記』· 『京畿金石考』· 『泰山石刻記』· 『續古文苑』
清	錢坫(1741~1806, 一作 1744~1806)	獻之	十蘭· 泉坫	嘉定(今屬上海市)	『十六長樂堂古器 款識考』·『篆人錄』
清	蔣仁(1743~1795), (初名泰)	階平	山堂·吉 羅居士· 女床山民	仁和 (今浙江省杭州)	『吉羅居士印譜』
清	鄧石如(1743~1805, 一作1739~1805), (初名琰)	頑伯	完白山人 ·完白·古 浣·古浣 子·頑道 人·游笈 道人·鳳 水漁長· 龍山樵長	安徽省懷寧	
清	永瑆(1752~1823), (姓愛新覺羅，高宗 第十一子)		少廠·鏡泉 ·詒晉齋主 人·世稱成 親王	滿族人	聖德神功碑·歸去 來辭·『詒晉齋巾箱 帖』·『詒晉齋法帖』
清	伊秉綬(1754~1815) (劉墉之弟子)	組似	墨卿· 默庵	汀洲 (今福建省寧化)	臨蘇才翁帖
清	錢泳(1759~1844)	立群· 梅溪		金匱 (今江蘇省無錫)	『履園叢話』· 『履園金石目』

朝代	人名 (生卒年代)	字	號	出生地	重要作品· 著作
清	阮元(1764~1849)	伯元· 宮保	芸臺· 文達	儀徵(今屬江蘇省)	『南北書派論』· 『北碑南帖論』· 『積古齋鐘鼎彝器 款識』·『皇清碑版 錄』·『山左金石志』· 『兩浙金石志』· 『華山碑考』
清	朱履貞		閑泉· 閑雲	秀水 (今浙江省嘉興)	『書學捷要』
清	吳德旋(1767~1840)	仲倫		江蘇省宜興	
清	陳鴻壽(1768~1822)	子恭	蔓生·恭 壽·老曼· 曼龔·夾 谷亭長· 種榆道人· 胥溪漁隱	錢塘 (今浙江省杭州)	『種榆仙館印譜』
清	張延濟(1768~1835, 一作1768~1848), (原名汝林)	順安· 作田	叔未	浙江省嘉興	『金石文字』·『清儀 閣所藏古器文物』 ·『清儀閣古印偶 存』·『清儀閣金石 題識』·『清儀閣古 款識』
清	吳榮光(1773~1843)	殿垣· 伯榮	荷屋· 筠清館	廣東省南海	『筠清館金石文字 目』·『歷代名人年 譜』·『辛丑銷夏記』 ·『帖鏡』
清	包世臣(1775~1855)	誠伯	慎伯·倦 翁·小倦 游閣外史· 世稱包安吳	安徽省涇縣	『安吳四種·藝舟 雙楫』·『清朝書品』
清	林則徐(1785~1850)	少穆· 元撫	竢村老人 ·文忠	侯官 (今福建省福州)	楹聯(右軍帖許懷 仁集,興嗣文宜智 永書)

朝代	人名 （生卒年代）	字	號	出生地	重要作品· 著作
清	吳熙載(1799~1870), (原名廷颺, 包世臣 之弟子)	讓之· 攘之	讓翁·晚 學居士· 方竹丈人· 言庵·言甫 ·師慎軒	江寧 (今江蘇省南京)	『吳讓之印譜』· 『晉銅鼓齋印存』
清	何紹基(1799~1873)	子貞	東洲居士· 蝯叟·猨叟	道州 (今湖南省道縣)	『說文段注駁正』· 『東洲草堂金石跋』
清	揚賓	可師	大瓢山人	山陰 (今浙江省紹興)	『金石源流』· 『大瓢偶筆』
清	楊沂孫(1813~1881, 一作1812~1881)	子與	詠春· 濠叟	常熟(今屬江蘇省)	
清	劉熙載(1813~1881)	伯簡	融齋· 寤崖子	江蘇省興化	『藝概』
清	張裕釗(1823~1894)	廉卿	濂亭	湖北省武昌	
清	胡澍(1825~1872)	荄甫· 丹伯	石生	安徽省績溪	
清	趙之謙(1829~1884)	益甫	撝叔·冷 君·鐵三· 憨寮·悲 盦·無悶· 梅盦	會稽 (今浙江省紹興)	『六朝別字記』· 『補寰宇訪碑錄』· 『二金蝶堂印譜』
清	翁同和(1830~1904)	叔平· 聲甫(一 作笙甫)	笙谿·韻齋 ·松禪·瓶 生·瓶廬· 瓶齋居士· 文恭	常熟(今屬江蘇省)	
清	李文田(1834~1895)	畬光· 仲約	若農· 芍農	廣東省順德	『和林金石錄』
清	吳大澂(1835~1902)	清卿	恒軒· 愙齋	吳縣 (今江蘇省蘇州)	『愙集古錄』·『說 文古籀補』·『恒軒 吉金錄』·『古字說』
清	楊守敬(1839~1915)	惺吾	鄰蘇	湖南省宜都	『楷法溯源』· 『學書邇言』

朝代	人名 (生卒年代)	字	號	出生地	重要作品· 著作
清	沈曾植(1850~1922, 一作1852~1922)	子培	乙盦· 寐叟	吳興(今屬浙江省)	『海日樓札叢』
清	康有爲(1858~1927), (原名祖詒)	廣廈· 長素	更生· 南海	南海(今屬廣東省)	『廣藝舟雙楫』
清	曾熙(1861~1930)	嗣元· 子緝	農髯	湖南省衡陽	
清末民初	李瑞清(1867~1920)	仲麟	梅盦	江西省撫州	
近代	吳昌碩(1844~1927), (初名俊卿)	倉石· 香補	缶廬·缶 翁·破荷 ·苦鐵·大 聾·老缶	浙江省安吉	臨石鼓文
近代	齊璜(1863~1957), (原名純芝)	渭淸· 瀕生	白石·借 山吟館主 者·寄萍 老人	湖南省湘潭	
近代	羅振玉(1866~1940)	叔蘊· 叔言	雪堂	浙江省上虞	『雪堂書畫跋尾』· 『殷墟書契考釋』
近代	章炳麟(1869~1936), (原名絳)	枚叔· 太炎		浙江省餘杭	篆書千字文
近代	譚延闓(1876~1930)	組庵	畏公	湖南省茶陵	
近代	于右任(1879~1964), (原名伯循)	騒心	髯翁· 太平老人	陝西省三原	標準草書千字文
近代	李叔同(1880~1942)	弘一		浙江省平湖	
近代	李健(1881~1956)	仲乾		江西省撫州	『篆刻研究』· 『書通』
近代	葉恭綽(1881~1968)	裕甫· 譽虎	遐庵	廣東省番禺	『遐庵匯稿』
近代	沈尹默(1883~1971), (原名君默)		秋明書屋	浙江省湖州	『歷代名家書法經 驗談輯要釋』·『二 王法書管窺』·『沈 尹默論書叢稿』
近代	馬公愚(1890~1969), (原名範)		冷翁· 畊石簃	浙江省溫州	『書法講話』· 『書法史』
近代	容庚(1894~1983)	希白	頌齋	廣東省東莞	『金文編』·

朝代	人名 （生卒年代）	字	號	出生地	重要作品・ 著作
					『叢帖目』
近代	潘伯鷹(1903~1966)		髯公・ 有發翁	安徽省懷寧	『中國的書法』・ 『中國書法簡論』
近代	白蕉(1907~1969)	遠香	旭如・濟 盧・復生・ 復翁	上海金山	『書法十講』

찾아보기

요약문 ●●●

실용의 필요에 의한 서사가 서예의 선도가 되는 것은 틀림없는 사실이다. 중국서예의 가장 큰 특징은 문자와 모필을 벗어나지 않는다는 것이다. 중국서예를 정확히 이해하기 위해서는 먼저 서예 본체론, 서예 풍격, 서예 창작과 감상을 인식하여야 한다. 서예 본체론에서 중요한 문제는 용필과 결구이다. 서예 풍격에는 풍격의 형성과 유형, 그리고 시대 서풍에 대한 문제를 인식하여야 한다. 서예 창작과 감상에서는 창작의 전제, 창작의 규율, 창작의 방법과 감상, 그리고 서예의 품평에 관한 문제를 해결하여야 한다. 이에 대한 연구는 곧 중국서예에 대한 중요 논술 내용이기도 하다.

현재 중국서단은 서예의 백화제방시대이면서 아직 모색기라 할 수 있다. 이런 조류의 형성은 아마도 무분별한 서양의 기법 도입과 일본의 영향에서 비롯된 것이라 하겠다. 현재 중국서단의 유파를 종합하면 다음과 같이 크게 3주류로 나눌 수 있다. 즉 '전통파·현대파·학원파'이다. 이런 유파로 인하여 창작 유형이 다양하게 전개된 시대는 중국 역사상 매우 드물다. 각 유파의 탐색은 거의 모든 계층에서 참여하는 전람회에서 그

종적을 찾을 수 있다. 옛날을 거울로 삼으면 지금을 알 수 있고, 지금을 거울로 삼으면 미래를 예측할 수 있다. 그러므로 미래 중국서단의 발전을 위하여 중국서예와 중국서단의 현상을 연구한다는 것은 매우 현실적이고 동시에 역사적인 의의가 있다고 하겠다.

후기 ●●●

충남 천안 북면의 비룡이라는 작은 마을에서 태어나 유년시절에는 곽씨 문중에서 운영하였던 서당에 다니면서 『동문선습』·『명심보감』 등을 배웠다. 당시는 붓도 좋지 못하였지만 먹을 갈고 그날 배운 것들을 붓으로 쓰면서 묘한 매력을 느꼈다. 이는 이후 서예를 정식으로 배우게 된 동기가 되었다. 대전에서 대흥국민학교를 다닐 때 교사이셨던 부친의 덕분에 『논어』 등 많은 고전의 번역본과 위인전을 읽고 한석봉과 같은 위대한 서예가가 되기로 결심하였다. 이러한 결심은 서울에서 휘문중학교에 입학한 뒤에 백석 김진화 선생님에게 서예를 사사하면서 이루어지기 시작하였다.

1977년 처음 국전에 입선하고 많은 생각을 하였다. 당시 주로 고민하였던 것은 서예는 문자를 떠날 수 없다는 것이다. 따라서 한문서예에서 한문에 대한 수양을 갖추지 않고 글씨만 쓰는 것은 결국 글씨쟁이에서 결코 벗어날 수 없다는 결론에 도달하였다. 이에 민족문화추진회에서 한문을 배우는 한편 한국외국어대학교 대학원에서 중문학을 전공하여 고문과 백화문의 습득은 물론이고 동양 고전에 대한 전반적 수양을 닦았다. 박사학위논문인 「구양수 산문연구」는 777쪽에 달하는 것으로 지금까지 닦았

던 모든 지식의 결정이라 하겠다. 이후『서예백문백답』을 기점으로 삼아 본격적인 서예이론서를 번역하고 저술하기 시작하였다.

1993년 서예를 전공하면서 원비를 보지 못하였다는 죄책감에 사로잡혀 모든 것을 버리고 1년간 중국 서안에 있으면서 비림을 비롯하여 인근에 있는 많은 비석들의 실물을 보았다. 이 과정에서 제법 귀한 옛날 탁본들도 구입할 수 있었다. 귀국 후에도 여전히 서예이론서에 대한 작업을 계속하였지만 뭔가 공허한 느낌을 떨칠 수 없었다. 이는 아마도 서예이론에 밝은 사람들과 진지한 소통의 부족과 자신이 하고 있는 작업에 대한 확실성이 없었기 때문일 것이다. 마침 1996년 항주의 미술학원에서 제 1기 박사반을 모집한다는 공고를 접하고 무작정 유학의 길에 올랐다. 다음해 IMF 때문에 집을 팔아 유학생활을 계속하였지만 이에 대해서는 지금도 전혀 후회가 없다.

처음으로 고백하는 것이지만 중국 유학기간 중에 정식으로 수업을 들은 것은 첫날 약 20분뿐이었다. 중국에서 박사수업은 전적으로 지도교수가 전담하기 때문에 유학기간 중에 다른 교수의 수업은 전혀 듣지를 못하였다. 첫날 수업의 내용은 서예를 하려면 중국문화에 대한 수양이 있어야 한다는 것이 주요 골자였다. 그러면서 서예를 쓰려면『설문해자』를 알아야 하고, 사회생활을 하려면『논어』를 읽어야 하며, 인생의 깊이를 알려면『주역』을 보아야 한다고 하셨다. 그리고 박사생은 교실에서 수업하는 것이 마땅하지 않기 때문에 개인적으로 연구를 하다가 질문이 있으면 집으로 찾아오라는 말씀을 끝으로 강의가 끝났다. 시간을 재어보니 22분이

었다.

당시 제 1기 박사생은 바이디·쉬홍리우·곽노봉 세 사람이었고, 연구실은 하나의 큰 방을 셋으로 나누어 공동으로 사용하였다. 나를 제외한 그들은 이후 연구실에서 매일 『설문해자』를 베끼면서 『논어』·『주역』 등을 탐독하였다. 내가 그 이유를 묻자 "지도교수의 수업내용이잖아."라고 답하였다. 당시 학부학생은 2년에 한번씩 7~8명을 뽑기 때문에 전교생이 고작 15명 이내였다. 마침 1학년에 입학한 학생을 알게 되어 수업내용을 물으니, "신입생이기 때문에 해서의 기초가 있어야 하고, 전각은 한인이 좋으니 200~300방 모각하는 것이 좋을 것 같으며, 서예이론에 대한 기초적 지식을 습득해야 한다."라는 것이었다. 그들의 교실에 가보니 각종 위비와 소해서 및 구양순·우세남·저수량·안진경·유공권·조맹부 등의 법첩을 쌓아놓고 임모를 하는 한편 한인을 모각하느라 정신이 없었다. 책상 앞에는 각자 한 학기동안 임모와 모각할 대상과 일정이 적혀 있었다. 교수들은 단지 이렇게 우수한 학생들만 선발하고는 각자의 역량에 맡기고 올바르고 건전하게 나아갈 방향만 지도할 뿐이었다. 한국에서처럼 체본을 해주거나 무엇을 어떻게 하라는 강요는 전혀 없었다. 교수들이 지나가는 말 한마디가 바로 수업이고, 나아갈 방향을 제시하고 지도해주는 것이 가르침이었다. 학생들은 이를 의심하지 않고 그대로 실천에 옮기면서 묵묵히 자신의 길을 걸어갈 뿐이었다.

박사생은 각자 자신의 과제를 수행하면서 틈틈이 지도교수에게 질문도 하였던 것 같다. 그런데 그들이 질문하였던 내용이 서예신문에 연재되기

도 하였다. 그러나 한국에서 공부하였던 나는 이러한 제도에 전혀 습관이
들지 못하였기 때문에 하나의 질문도 하지 못하였다. 이렇게 1년이 지나
IMF를 맞아 집까지 팔아 유학생활을 하면서 도저히 견딜 수 없어 고민
을 하다가 마침내 세 가지 방법을 마련하였다. 첫째는 지도교수를 찾아가
정규적 수업을 해달라는 요청이었다. 둘째는 유학생들 몇 명과 같이 스터
디그룹을 만들어 유명 서예가들이나 교수들에게 단기간 수업을 받는 것이
었다. 셋째는 항주에 있는 우수한 인재들에게 저녁을 같이 하면서 그간에
궁금한 사항들에 대한 질문과 대화를 하는 것이었다. 처음 지도교수를 찾
아가서 수업을 요청하자 "자네는 이미 박사학위도 있고 많은 서예이론서
를 번역하였기 때문에 모르는 것이 없어 질문하러 오지 않았다고 알았는
데."라는 말씀을 듣고 문화격차로 인한 울분의 눈물을 삼킬 수밖에 없었
다. 이후 일주일에 한 번씩 날짜를 정하여 중국서예사 및 논문의 지도를
받았다. 스터디그룹은 내가 섭외한 진진렴·왕동령·유건화·여정 선생
등에게 1~2개월 수업을 받고 마지막 날은 같이 식사를 하면서 많은 대화
를 나누었다. 물론 당시 수업내용은 녹음을 하여 지금까지 보관하고 있
다. 그리고 기타 궁금한 것은 평소 메모를 하였다가 우수한 인재들에게
저녁을 대접하면서 술이 몇 잔 오고갈 때 은근히 물어보며 해결하였는데,
이 방법이 가장 유효하고 실질적인 도움이 되었다. 이를 통하여 중국서단
의 동향과 그들이 가지고 있는 서예관 및 서예에 대한 일반적 사실을 이
해할 수 있었다.

이상 간단히 서예를 배우게 된 동기, 중국 유학을 간 이유, 유학생활과

여기서 느낀 점을 서술하였다. 이 과정에서 분명하게 깨달은 점은 유학이란 자신의 추구에서 모자란 부분을 보충하려는 것이지 무작정 유학만 가면 해결할 수 있음이 아니라는 것이다. 이는 무엇을 하던지 간에 자신이 주체가 되어야지 객체가 되어서는 아무것도 할 수 없다는 진리의 깨달음이라 하겠다.

중국은 강유위가 광서 15년(1889)에 『광예주쌍즙』을 탈고하여 비학의 선풍을 일으킨 뒤에 근대서예로 넘어간다. 이후 청말민초에 첩학으로 회귀할 때 비학은 정점에 달하였는데, 정점이란 의미는 바로 쇠퇴와 새로운 역량이 나타남을 의미한다. 이 시기는 비학이 성행함과 동시에 갑골문, 서북한간, 돈황의 사경 등이 출토되어 창작의 새로운 길을 열어주었다. 그리고 동서양의 학문을 섭렵한 지식수양, 창작의 자유성, 작품 개성의 다원화와 자연스러움, 서예 형식의 개성화와 음유화는 이 시기에 공통적으로 나타난 독자적인 서예 면모라 할 수 있다. 이러한 추세는 계속 이어져서 더 이상 왕희지·안진경 및 법첩의 울타리에 얽매이지 않고 이를 바탕으로 삼아 자신의 성정을 나타내는 새로운 창작을 하자는 '신고전주의'가 나타났다. 또한 현대서예의 열풍과 주체성을 강조하는 '학원파' 서예가 등장하고, 심지어 '유행서풍'으로까지 번지면서 중국서예는 다변화의 길을 걷고 있다. 최근 중국 경제가 부흥하면서 서예도 전통으로 회귀하며 비학과 첩학의 장점을 흡수하여 자신의 성정을 나타내는 창작의 길로 치닫고 있는 것이 현 형세이다.

이에 반하여 한국서예는 해방 이후 국전과 미전을 통하여 서예를 보급

하고 발전시켰다. 그러나 이러한 공모전 위주의 서예는 아무래도 '관각체'의 형식에서 벗어나기 힘들다. 또한 서체와 서풍을 보면, 청나라 말 비학이 한국서단에 전해진 이후 크게 달라진 것이 없다고 하여도 과언은 아닐 것이다. 서체는 예서와 북위서풍이 주종을 이루고, 서풍은 법첩에 얽매어 구속됨을 면치 못하고 있다. 중국은 이미 비학의 범주를 벗어나 첩학으로 회귀하며 자유로운 성정을 나타내는 예술서예를 추구한다면, 한국은 아직도 비학의 범주에서 벗어나지 못하고 임모나 답습하고 있는 실정이라 하겠다. 그리고 서예가들은 말끝마다 중봉·장봉·전통만 운운하고 있으니, 이러한 실정에서 언제 자유로운 성정을 펼치는 예술서예를 꿈꿀 수 있겠는가! 이는 학양이 절대 부족한 데에서 나오는 소치라 하겠다. 한국서예는 하루빨리 서예의 본질을 이해하고 학양을 쌓아 더 이상 비학의 범주에서 맴돌지 말고 자유로운 성정을 펼칠 수 있는 서예로 나아가는 길을 찾아야 할 것이다.

문익점이 목화씨를 들여와 당시 삼베로 만든 옷으로 사계절을 지내던 백성들이 목화로 솜을 만들어 따뜻한 겨울을 보낼 수 있었다. 서예를 하면서 아무 생각도 없이 조형만 추구하는 행위에 서예이론을 도입한다는 것은 바로 문익점이 목화씨를 들여온 것으로 비유할 수 있을 것이다. 어떠한 예술을 막론하고 이론이 부재한 실천은 사상누각에 지나지 않는다. 서예의 건전한 미래 발전을 위해서는 더욱더 이론에 대한 깊은 연구가 필요하다. 추사는 이러한 점을 감안하여 당시 '문자향, 서권기'를 구호로 삼았지만, 나는 감히 '학양과 정감'을 한국서단의 구호로 제시하고자 한다.

'학양'은 학문과 수양을 가리키는 것이고, '정감'은 조형만 추구하기보다는 자신의 성정을 서예작품에 깃들여 정감을 추구하는 것을 가리킨다. 문화는 상대방을 배려하고 자신은 겸손하고 마음을 비우는 허심에서 나타난다. 서예가 동방문화의 정수가 되기 위해서는 학양과 정감을 갖추면서 배려하고 겸손하며 허심의 자세를 유지할 수 있어야 한다.

이 글은 미술학원 유학생활을 총 결산한 박사학위논문이다. 졸업 이후 서령인사에서 『中國書法與中國當代書壇現狀之硏究』라는 제목으로 출판하자 두 달 만에 매진할 정도로 인기가 있었다. 이는 아마도 당대 중국서단을 객관적으로 정리하였기 때문일 것이다.

이 글은 상·하편으로 나누어 중국서예와 중국서단에 대하여 중요하고 필요한 부분만 가려서 객관적으로 서술하였다. 중국서예는 크게 서예 본체론, 서예 풍격, 서예 창작과 감상으로 나누었다. 서예 본체론에서 중요한 것은 용필과 결구이고, 서예 풍격은 풍격의 형성과 유형 및 시대서풍에 대한 것을 주요 연구대상으로 삼았다. 서예 창작과 감상에서는 창작의 전제, 창작의 규율, 창작의 방법과 감상, 그리고 서예의 품평에 관한 문제를 다루었다. 이에 대한 연구는 곧 중국서예에 대한 중요 논술 내용이기도 하다. 중국서단은 현재 서예의 백화제방시대이면서 아직 모색기라 할 수 있다. 중국서단의 유파는 크게 '전통파·현대파·학원파' 3주류로 나눌 수 있다. 각 유파의 탐색은 거의 모든 계층에서 참여하는 전람회에서 그 종적을 찾을 수 있다. 옛날을 거울로 삼으면 지금을 알 수 있고, 지금을 거울로 삼으면 미래를 예측할 수 있다. 그러므로 미래 중국서단의

발전을 위해 중국서예와 중국서단의 현상을 연구한다는 것은 매우 현실적이고 동시에 역사적인 의의가 있다고 하겠다.

얼마 전에 고고미술사학에서 시대의 획을 그었던 안휘준 이종사촌형과 함께 식사자리에서 "자네는 지금까지 중국서예에 관하여 많은 연구를 하였으니, 이제는 한국서예에 대한 연구를 하여야 할 것이다. 아직까지 한국서예개론이나 한국서예사가 나오지 않은 것은 이 방면에 종사하고 있는 서예전공 전체 교수들이 책임져야 할 문제이다."라는 엄준한 꾸지람을 받았다. 이 말을 듣고 홀연히 앞으로 가야할 길을 깨닫고는 감사의 말씀을 올린 적이 있었다. 또한 앞을 보지 못하고 마구 달리기만 했던 나에게 방향을 제시해줄 수 있는 선생님이 있음에 다시 한 번 행복한 마음으로 감사의 말씀을 올립니다. 그리고 원고의 교정을 봐주신 김혜옥·김현주 선생과 항상 옆에서 격려하며 지지를 아끼지 않는 일향 선생에게도 감사의 말씀을 올립니다. 이 글이 빛을 볼 수 있게 해주신 학고방의 하운근 사장님과 박은주 팀장님께도 감사드립니다.

<div align="right">

2014년 12월 갑오년 끝자락의 석양을 바라보며
맑고 한가로운 청한재에서 곽노봉 적다.

</div>

郭魯鳳

別號

銕肩, 淸閑齋主人, 西園煙客, 杭州外客,
東華居士, 冠岳道人, 落星齋主人, 常安遞夫

문학박사(외대, 중문학)
문학박사(중국미술학원, 서법이론)
동방대학원대학교 문화예술콘텐츠학과 교수
한국서예학회 회장역임
한국서학연구소장
원곡서예학술상 수상

著譯書

- 『書藝百問百答』, 미진사, 1991.
- 『書法論叢』, 東文選, 1993.11.22
- 『中國書藝全集』 7권, 미술문화원, 1994.9.25
- 『포청천』 상하, 미술문화원, 1995.1.3
- 『아동포청천』 상하, 미술문화원, 1995.2.15
- 『中國書藝80題』, 東文選, 1995.12.25
- 『中國書藝論文選』, 東文選, 1996.6.30
- 『中國書藝美學』, 東文選, 1998.5.30
- 『中國書學論著解題』, 다운샘, 2000.1.10
- 『中國書法與中國當代書壇現狀之研究』, 西泠印社(中國), 2000.5
- 『中國歷代書論』, 동문선, 2000.7.10
- 『中國書藝理論體系』, 동문선, 2002.9.20
- 『古書畵鑑定槪論』, 동문선, 2004.5.10

- 『안진경 서예의 조형분석』, 다운샘, 2004.7.2
- 『鋏肩 郭魯鳳 書論99展』, 美術文化院, 2005.10.10
- 『書藝家列傳』 다운샘, 2005.10.10
- 『소동파 서예세계』, 다운샘, 2005.10.14
- 『회화백문백답』, 東文選, 2006.1.10
- 『서론용어소사전』, 다운샘, 2007.3.26
- 『韓國書學資料集』, 다운샘, 2007.8.31
- 『서예치료학』, 다운샘, 2008.12.31
- 『印學史』, 다운샘, 2011.9.30
- 『畵禪室隨筆』, 다운샘, 2012.9.15.
- 『서사기법』, 다운샘, 2013.11.4
- 『商周金文』, 學古房, 2013.12.
- 『서론』, 다운샘, 2014.11.10.

論文

- 「篆書的演變對于篆刻藝術的影響」, 『西泠印社國際印學研討會論文集』, 西泠印社, 1999.7
- 「중국의 '학원파'서예에 대한 초탐」, 『書藝學研究』 第1號, 韓國書藝學會, 2000.5
- 「중국 '현대파'서예에 대한 고찰」, 『書藝學研究』 第2號, 韓國書藝學會, 2001.12
- 「중국서론체계에 대한 초탐」, 『書藝學研究』 第4號, 韓國書藝學會, 2004.5
- 「현대서예의 특징과 방향성에 대한 모색」, 『書藝學研究』 第5號, 韓國書藝學會, 2004.9
- 「蔡襄의 '神氣'說에 관한 考察」, 『書藝學研究』 第6號, 韓國書藝學會, 2005.3
- 「서예의 用筆에 관한 연구」, 『東方思想과 文化』 創刊號, 東方思想文化學會, 2007.12
- 「時代書風에 대한 小攷」, 『書學研究』 第2輯, 韓國書學研究所, 2008.05
- 「書論이 書風에 미친 영향」-'尙意'書風을 중심으로-『韓國思想과 文化』 제43집, 韓國思想文化學會, 2008.06
- 「高麗前期와 宋의 서예 비교」, 『書藝學研究』 第13號, 韓國書藝學會, 2008.9

- 「서예의 結構에 관한 연구」, 『韓國思想과 文化』 第43輯, 韓國思想文化學會, 2009.9
- 「'尙意'書風과 '大學派'를 통해 바라본 未來 韓國書壇」, 『書藝學研究』 第16號, 韓國書藝學會, 2010.3
- 「傳統書藝의 用筆과 結構」, 『書藝學研究』 第20號, 韓國書藝學會, 2011.3
- 「비학과 한국서단에 관한 연구」, 『書藝學研究』 第18號, 韓國書藝學會, 2012.3
- 「鍾繇의 書藝研究」, 『韓國思想과 文化』 제64집, 韓國思想文化學會, 2012.9
- 「〈산씨반〉의 서예연구」, 『書藝學研究』 第22號, 韓國書藝學會, 2013.3
- 「최치원의 삶과 〈진감선사비〉의 서예연구」, 『文化藝術研究』 第一輯, 2013.8
- 「『集古錄跋尾』의 가치와 서예관 고찰」, 『書藝學研究』 第24號, 韓國書藝學會, 2014.03

서예와 중국서단

초판 인쇄 2015년 2월 02일
초판 발행 2015년 2월 10일

저 자 | 곽노봉
펴 낸 이 | 하운근
펴 낸 곳 | 學古房

주 소 | 서울시 은평구 대조동 213-5 우편번호 122-843
전 화 | (02)353-9907 편집부(02)353-9908
팩 스 | (02)386-8308
홈페이지 | http://hakgobang.co.kr/
전자우편 | hakgobang@naver.com, hakgobang@chol.com
등록번호 | 제311-1994-000001호

ISBN 978-89-6071-473-1 93640

값 : 22,000원

이 도서의 국립중앙도서관 출판시도서목록(CIP)은 서지정보유통지원시스템 홈페이지
(http://seoji.nl.go.kr)와 국가자료공동목록시스템(http://www.nl.go.kr/kolisnet)에서 이용하실
수 있습니다.(CIP제어번호: CIP2015002623)

■ 파본은 교환해 드립니다.